广播剧创作教程

王国臣 编著

图书在版编目（CIP）数据

广播剧创作教程 / 王国臣编著. —北京：北京大学出版社，2016.9
（21 世纪高校广播电视专业系列教材）
ISBN 978 – 7 – 301 – 27405 – 7

Ⅰ.①广… Ⅱ.①王… Ⅲ.①广播剧—创作方法—高等学校—教材 Ⅳ.①J804

中国版本图书馆CIP数据核字（2016）第 189528 号

书　　　名	广播剧创作教程 GUANGBOJU CHUANGZUO JIAOCHENG
著作责任者	王国臣　编著
策 划 编 辑	郭　莉
责 任 编 辑	郭　莉
标 准 书 号	ISBN 978 – 7 – 301 – 27405 – 7
出 版 发 行	北京大学出版社
地　　　址	北京市海淀区成府路 205 号　100871
网　　　址	http://www.pup.cn　　新浪微博:@北京大学出版社
微信公众号	通识书苑（微信号：sartspku）　科学元典（微信号：kexueyuandian）
电 子 邮 箱	编辑部 jyzx@pup.cn　　总编室 zpup@pup.cn
电　　　话	邮购部 010-62752015　发行部 010-62750672　编辑部 010-62767857
印 刷 者	三河市北燕印装有限公司
经 销 者	新华书店 787 毫米 ×1020 毫米　16 开本　14 印张　250 千字 2016 年 9 月第 1 版　2025 年 6 月第 5 次印刷
定　　　价	36.00 元

未经许可，不得以任何方式复制或抄袭本书之部分或全部内容。
版权所有，侵权必究
举报电话：010-62752024　电子邮箱：fd@pup.cn
图书如有印装质量问题，请与出版部联系，电话：010-62756370

内 容 简 介

本教材是作者结合多年广播剧编导工作实践，针对高等院校广播电视相关专业的学生及相关从业人员而编写的。本教材系统地整理了从事广播剧创作工作的人员应具备的基础知识、基本素养和技能技巧，分"广播剧的由来与基本特征""广播剧创作的基本规律与原则""广播剧文本创作的核心要素""广播剧文本原创与改编的基本要领""广播剧导演的素养与职责""广播剧导演工作的实施"六个板块，结合大量广播剧案例进行分析、探讨，理论与应用并重，旨在培养学习者独立创作、改编、导演广播剧的能力，适合相关专业的师生及相关从业人员教学和研究使用。

作 者 简 介

王国臣，男，浙江传媒学院电视艺术学院教授。国务院特殊津贴专家。中国戏剧家协会、中国曲艺家协会、中国电视艺术家协会、中国广播剧研究会会员。曾任黑龙江人民广播电台文艺部副主任、黑龙江电视台导演。发表文学、戏剧、曲艺作品860余万字，导演（撰稿）大型电视文艺晚会40多场，创作广播剧及各类电视文艺作品近百部。创作的广播剧七次获得全国精神文明建设"五个一工程"奖，两次获得省级精神文明建设"五个一工程"奖。获全国广播剧单项奖"最佳编剧"奖、"最佳编辑"奖各一次。

前　　言

这部教材酝酿十来年了，迟迟不得成稿，原因只有一个：太难。

我的第一部广播剧作品，诞生于32年前——1984年，我在黑龙江省黑河地区艺术学校当校长的时候，凭感觉摸索着写了一部广播单本剧《倒霉的姑娘》，没想到一投即中，由饶津发编辑、郭银龙导演、黑龙江广播电台录制播出，还在省里得了奖。《倒霉的姑娘》成就了"幸运的小伙"，从此黑龙江（乃至后来的全国）广播剧创作队伍中，多了一个我。更重要的是广播剧改变了我的人生轨迹，引领我走进了广电行业：电台的编剧，电视台的导演，广电艺术类高校的专业教师。无论工作岗位怎样变动，广播剧创作从未间断。

被浙江传媒学院引进从教之后，本来我是主教"影视脚本创作"和"电视文艺编导"的专业教师，因为广播剧没人教，而戏文、编导、录音等专业又必须开这门课程，于是我又成了"广播剧"老师。有学生，有教室，有录音制作实验室，没有教材，讲义由我自编。院领导发问："其他几门课程用的都是你的书，为何不再写一本关于广播剧的教材呢？"我一笑置之，不作答。经过几年时间的私下"煎熬"，如今这部教材终于成形，我来跟翻开此书的读者诸君道道苦衷、说说难处。

先说一"大"一"小"。

广播剧是立足难度最大的艺术形式。科学实验证明，明亮环境下的相同地点、等量时间，听觉和视觉接收信息量为1比900。这是广播媒介的先天局限。当电视、电脑、智能手机铺天盖地充塞视听的时候，作为声音艺术的广播节目，生存空间被大幅度挤压，变成特定人群在特定时间以特定方式收听的节目。在广播节目的听众之中，老年人拎着小收音机，边散步边听戏，小青年戴着耳塞，边赶路边听流行歌，不老不小的中年人则是夜里上床之后闭着眼睛来一段"懒人听书"……在这样的情况之下，凭借有声语言、音乐、音响这些有限的手段，做出有故事、有人物、有意义、有意思，既能传输正能量，又能提供艺术熏陶的广播剧，抓住听众，打开局面，赢得社会认可，谈何容易？

广播剧是经济收益最小的文化产品。广播剧怎么赚钱？电台播出可以带点

广告，网络播出可以赚取点击费用，除此之外就没了。这小小的收益，用评书、小说同样可以完成，而且它们的成本比广播剧低很多。流行歌曲就更厉害了，除了挤占广播平台之外，可以发专辑、上舞台、上电视、商演个唱。比如某知名音乐组合年入过亿，一年总共需演唱几首歌？广播剧能收回成本的，绝对是特例。

再说一"低"一"高"。

广播剧的社会关注度越来越低。由于前文所述经济效益的原因，从中央到地方各级广播电台，先前的广播剧组或广播剧部大多销声匿迹了，广播剧制作量越来越少。全国每年（或每两年）用评奖机制推出的几十部精品，因为传播方式的局限，也很难产生轰动效应。社会受众对广播剧的关注，跟对电影、电视剧的关注相比，绝不可同日而语。

广播剧的创作要求越来越高。任何剧种的作品基础都是剧本，任何剧本的基础都是题材，而仅题材一项，便足见广播剧要求之"高"。2011年，第四届全国广播剧培训班在黑龙江举办，我的老同事、老朋友饶津发作了很精彩的发言。谈到"选材"时他是这样说的："从广泛的创作理论上讲，任何人物和事件都可以作为艺术作品素材入选。而从广播剧创作上讲，要加一个'不'字，即：不是任何人物任何故事都可以作为题材素材入选。比如说《天下无贼》，那个题材广播剧能写吗？不能。监狱犯人逃出来的题材能写吗？也不能。我认为，广播剧的主人公，一定要有相当的思想高度，至少不能低于一般人的思想水准。因为，广播剧姓广。就是说，它有广播的特性在前面。它面对的是社会的全体听众，而不是电影院的特定的观众群。……对广播剧创作的要求，说到底，就是三个：听着有意思，品着有味道，评着有深度。加起来就是一个：雅俗共赏。听着有意思就要求剧本在结构上要跌宕有致，剧中人物语言要生动时尚，剧本展现的情感纠葛内容要悲喜交加等；品着有味道就要求剧本的地域特色要浓郁，剧中如果能有当地的歌谣、歌曲、小调、地方戏等出现就更好一些；评着有深度就要求剧本在选材上要注意人物所处的中心事件必须是当代比较受重视的，而且是具备时代特征的，有着民族精神的，符合人类历史发展大方向的，等等。"由此便可以看出广播剧创作的要求之高了。

面对这一"大"一"小"、一"低"一"高"，我为什么还要写这本教材？写出教材来还有用么？我肯定是回答了自己的疑虑之后才动笔的。

一方面，作为过去广电界的从业者、现在广电艺术类高校的教书人，我深

知广播剧是衡量一家电台在广播艺术、广播技术和广播与社会协作等方面的一把最好的尺子，也是用来提高广播电台业务学习能力的典范性的样板节目。可以这么说：第一，能熟练地制作广播剧，其他任何广播节目统统不在话下，小菜一碟；第二，广播剧界的佼佼者，到电影、电视剧、电视文艺、舞台艺术领域都有用武之地，反之却不尽然。既如此，权当广播剧是一种练兵的模式、育苗的田圃，我们也应该让更多的人（特别是年轻人）了解广播剧，喜爱广播剧，参与创作广播剧。

另一方面，大学是个青春泛滥、活力四射的地方，艺术院校尤甚。每当看着孩子们蹦着跳着喊着摇着唱《三天三夜》的时候，我总会想到震耳欲聋的迪斯科舞场，想到万人吼叫又哭又笑的演唱会，并在心里嘀咕：这叫娱乐，叫宣泄，绝非艺术欣赏。艺术的功能，在于怡情、养性、触念、动心。真正的艺术欣赏，需要静下来，钻进去，随其起浮，逐其辗转，与其共振，最终获得愉悦或者感动。广播剧这种最能调动联想与想象的艺术形式，恰恰是宝贵的欣赏对象。戏剧家曹禺先生在谈到广播剧时，充满深情地说："我喜欢在静静的夜晚，独自欣赏这样的艺术。它拥有一种特殊的魅力，能触动人的情感深处，使人心驰神飞，使我们的世界在闭目静听中，化成万千生动的面貌。"无须讳言，广播剧不具备投放市场赚取经济回报的条件，但这样的艺术，应该死亡么？如果将经济效益作为衡量精神产品的唯一标准，实属短视、愚蠢，是打着发展文化市场的旗号制造文化沙漠。在过去的岁月里，我们能感受到党和政府在想方设法地支持和保护广播剧，譬如"评奖"。1984年开始举办的广播剧"丹桂杯"大奖赛，设有剧目综合奖、编剧奖、导演奖及演播、音乐、音响、录音合成、立体声效果、编辑等单项奖。1988年，广电部党组批准开展广播文艺国家级政府奖的评奖活动，广播剧的这一奖项从1990年的"蜀秀杯"开始，比其他广播文艺节目的评奖早四年。每年一次的政府奖评选，很大程度上推动了广播剧的发展。自1995年起，在全国精神文明建设"五个一工程"奖评选活动中，"一首好歌"和"一部好广播剧"列入评选范围，将广播剧创作推上了一个新的台阶，掀起了精品生产的热潮。我觉得这些还不够，待我们的国力允许，应该像保护"非遗"那样，保护和支持"中国广播剧"！——这，就是我这个广电艺术类高校教书匠的美好憧憬。

缘于上述，我写成了这部教材。目标读者可以是广电艺术类高校师生及广播剧的编剧、导演、制作人，也可以是广播电台从业人员、广播剧爱好者。全

书共六章，第一章"广播剧的由来与基本特征"，介绍的是广播剧的艺术形态和诞生与发展过程、审美价值与教化功能；第二章"广播剧创作的基本规律与原则"，说的是广播剧的文体特征、题材特征、戏剧冲突与结构；第三章"广播剧文本创作的核心要素"，专门针对文本创作介绍广播剧人物塑造、故事情节安排与语言运用；第四章"广播剧文本原创与改编的基本要领"说的是从选材、构思到设置冲突，从素材加工到结构呈现的"一度创作"流程；第五章"广播剧导演的素养与职责"和第六章"广播剧导演工作的实施"重点讲"二度创作"，即广播剧导演的前期准备、声音形象构思、选择演员、指导演员、排戏录音等。

由于前面谈到的原因，关于广播剧创作的著述，相对影视剧而言，很是匮乏，书中借鉴之处，难免有"捉襟见肘"和"张冠李戴"之嫌。若是冒犯了哪位老师、老友，还请多多包涵并把您发现的问题告诉我。只要中国还有人想做广播剧，只要有人觉得我这部教材对广播剧创作还有点用处，我会努力修订完善。

<div style="text-align: right;">

王国臣

2016 年初春 于三亚

</div>

目 录

第一章 广播剧的由来与基本特征

第一节 广播剧的艺术形态 …………………… 1
一、声音——广播剧唯一的物化形态 ……… 1
二、想象——广播剧不可或缺的支撑 ……… 2
三、情感——广播剧最重要的追求 ………… 7
四、"我在你耳边"——广播剧独特的传播方式 ……………………………………… 9

第二节 广播剧的诞生与发展 ………………… 10
一、广播剧的诞生 …………………………… 10
二、广播剧在世界各国的迅速发展 ………… 11
三、"新广播剧"实验探索 ………………… 15
四、研究与评奖对中国广播剧发展的推进 …………………………………………… 16

第三节 广播剧的审美价值与教化功能 ……… 18
一、注重社会性 ……………………………… 18
二、强调形象性 ……………………………… 19
三、突出典型性 ……………………………… 21
四、张扬娱乐性 ……………………………… 22
五、追求内容与形式的统一性 ……………… 22
六、突出民族特色,力求有益无害 ………… 23

第二章 广播剧创作的基本规律与原则

第一节 广播剧文本的文体特征 ……………… 24
一、传播的形象性 …………………………… 24
二、形象的运动性 …………………………… 28

三、造型的综合性 ····················· 29
四、叙事的艺术性 ····················· 30

第二节 广播剧的题材特征 ············· 31
一、题材是广播剧直接讲述的对象 ······· 31
二、从现实生活中挖掘有意义的素材 ······································· 32
三、广播剧作品题材的构成 ············ 34

第三节 广播剧的戏剧冲突 ············· 38
一、戏剧冲突的种类 ·················· 39
二、广播剧戏剧冲突的特征 ············ 41
三、设计广播剧戏剧冲突的原则 ········ 41

第四节 广播剧文本的结构 ············· 42
一、广播剧文本的结构概述 ············ 42
二、广播剧文本的结构类别 ············ 44
三、广播剧文本的结构要点 ············ 46
四、广播剧的转场方法 ················ 53

第三章 广播剧文本创作的核心要素

第一节 广播剧人物的属性与塑造 ······· 57
一、什么是广播剧的人物？ ············ 57
二、广播剧人物的构成 ················ 58
三、广播剧人物的类型 ················ 59
四、广播剧人物配置与艺术展现 ········ 64
五、广播剧的人物塑造 ················ 72

第二节 广播剧的情节 ················· 81
一、广播剧情节的内涵 ················ 81
二、情节与各种要素的关系 ············ 87
三、情节组织的一般原则 ·············· 105

第三节 广播剧的语言 ················· 106
一、强化"动势",隐含"交代",以声带画 ······························· 108
二、扩大信息含量,弦外有余音 ········ 111

三、增强节奏、音乐性、趣味性 …… 115

第四章 广播剧文本原创与改编的基本要领

第一节 选材与构思 …… 117
一、植根生活，沙里淘金 …… 117
二、厚积薄发，捕捉灵感 …… 121
三、量体裁衣，寻找"内核" …… 123
四、构思故事，编织梗概 …… 124
五、审时度势，选择平台 …… 127
六、开掘立意，推陈出新 …… 128

第二节 结构、冲突与人物 …… 128
一、结构的主要任务是理线索 …… 129
二、结构的关键所在是设冲突 …… 129
三、结构的核心问题是推人物 …… 131

第三节 广播剧的悬念 …… 139
一、悬念的制造 …… 140
二、悬念的保持 …… 141
三、悬念的释放 …… 142

第四节 从素材加工到结构呈现 …… 142
一、对原始素材进行艺术处理的几种模式 …… 143
二、广播剧文本的具体结构呈现 …… 147

第五章 广播剧导演的素养与职责

第一节 广播剧导演的素质 …… 161
一、导演的生活素养 …… 161
二、导演的学识 …… 162
三、导演的人格品位 …… 163
四、导演的审美理想 …… 163

第二节 广播剧导演的能力 …… 165
一、观察能力 …… 165
二、感受能力 …… 166
三、思维能力 …… 167

　　　　四、想象能力 …………………………………… 168
　　第三节　广播剧导演的修养 …………………………… 169
　　　　一、广播剧导演的内在修养 …………………… 169
　　　　二、广播剧导演的外在修养 …………………… 170
　　第四节　广播剧导演的职责 …………………………… 170
　　　　一、剧本选择 …………………………………… 170
　　　　二、研究剧本 …………………………………… 171

第六章　广播剧导演工作的实施

　　第一节　广播剧导演的前期准备工作 ………………… 179
　　　　一、撰写导演阐述 ……………………………… 179
　　　　二、撰写导演计划 ……………………………… 180
　　第二节　广播剧导演的声音形象构思 ………………… 183
　　　　一、设定人物的声音造型 ……………………… 183
　　　　二、设计声音环境 ……………………………… 185
　　　　三、设计音乐音响 ……………………………… 188
　　　　四、设定声音场面调度的层次 ………………… 190
　　第三节　广播剧导演的实施环节 ……………………… 192
　　　　一、选择演员 …………………………………… 192
　　　　二、指导演员 …………………………………… 196
　　　　三、排戏录音 …………………………………… 199
　　　　四、确定音响效果 ……………………………… 202
　　　　五、确定音乐素材 ……………………………… 204
　　　　六、合成制作 …………………………………… 206
　　第四节　广播剧制作人的支持与配合 ………………… 207

参考文献 …………………………………………………… 211

第一章

广播剧的由来与基本特征

学习目标

掌握广播剧的构成元素和艺术形态,了解广播剧的诞生与发展,认识广播剧的审美价值、教化功能及对于社会现实生活的影响与作用。

关键术语

广播剧　声音艺术　有声语言　"我在你耳边"

第一节　广播剧的艺术形态

广播剧是什么?"播音剧""播音话剧""无线电戏剧"都是广播剧的曾用名。无论怎样称呼,都没有离开三个因素:一是"剧",二是"声音",三是"广播"。这三个因素就点明了这种特定艺术形成的性质。

一、声音——广播剧唯一的物化形态

声音的表现力是独特的、丰富的。自录音技术产生以后,声音世界有了从纷繁的客观世界中被单独"提取"出来的可能,便产生了新的艺术之美。圈内人称广播剧为"声音艺术"或"听觉艺术",包括两层含意:一是它只能听,

不能看，没有视觉可感的形象；二是它全凭声音手段塑造形象，表现主题、人物、情节。声音是构成广播剧艺术的唯一物质材料。

广播剧作为声音的艺术，就它的具体表现力来说，有两点独到之处。

第一，它可使人声、音乐、音响等最充分细致地发挥其表现力。画家的笔触可表现形象的差异、性格的区别，声音的"笔触"也有同样的表现力：语言的变化、不同心态的笑声、远处的犬吠、琴弦上的细微音响，都可构成表现形象的"工笔画"或"写意画"。

第二，它可展现声音诸因素的综合美。录音合成技巧把声音诸因素组合起来，就形成了声音艺术新的美感。虽然舞台艺术早已注意到声音因素组合的艺术表现力，但毕竟较粗糙，较为完美的声音组合更多存在于广播剧里。声音诸因素的组合可构成"声音蒙太奇"的效果，利用声音不同方式的衔接、组合，可产生新的艺术语言，营造特殊的戏剧氛围。

有声语言、音乐、音响是广播剧的三大声音元素。广播剧多是三种声音元素的有机综合，有时是两种声音元素的综合，也有的广播剧只有其中一种声音元素，如用音响，英国的无对话广播剧《复仇》、上海台的《生命的旋律》即是。

有声语言是广播剧的第一媒介，在剧中占主导地位。语言是思维的外壳，是表情达意的工具。有声语言中的音色、音高、力度、节奏更可以传达人物的情感、性格和气质，为听众所感知所理解。音乐、音响不仅有配合语言抒发感情、渲染戏剧气氛、营造典型环境、推动情节转换和发展等作用，更是剧情中的音乐、音响，具有"语言的性质"，可以在一定程度上表达人物内心深处隐秘的思想意态。

二、想象——广播剧不可或缺的支撑

想象是广播剧不可或缺的支撑。美国理论家小斯巴费尔德对广播剧的这一艺术特质作了明确的阐述："出现了广播这一媒介，从而出现了想象中的戏剧。20世纪的集体听众终于分解成了单个的听众，他们的头脑变成了剧作家的舞台，而音乐、语言、音响变成了剧作家的刺激物。剧作家发明了新的技巧来把剧作中的行动和人物输送给人们的听觉。"广播剧正因为完全排斥了可视形象，

所以有了以声音启发欣赏者想象这个特点。广播剧的形象塑造是在"听众参与"中完成的。

想象，是"由声想人""由声想景""由声想情"。广播剧中人物的形象、个性气质、表情动作、景物环境，整个剧的情绪、情感都有赖于听众的想象。

想象有两大优势。第一，使艺术形象少有局限。每个人都可以依据自己的生活经历、文化素养、感觉、感受和想象能力在自己的脑海里展开形象再创造。这会使想象中的艺术形象比舞台上、屏幕中框定的具体形象更美好，更符合自身的审美，因而也就更富有传情的效果。第二，驰骋想象对欣赏者来说有一种审美愉悦。当然，视听综合艺术也需欣赏者发挥想象，排除想象可以说就没有任何欣赏可言，但想象对广播剧来说则显得更为重要。笔者认为，广播剧的编剧，首要的任务在于"唤起想象"。这种观点曾经引起过争议，争议的焦点在于广播剧到底是应当追求由声音形象转化为视觉形象这样的效果，还是应当追求用语言直接打动听众的思想感情。

后一种认识在国外早已有之。20世纪中叶，日本的剧作家内村直也曾说："广播剧的最终目的不是在听众的心里构成视觉形象后，再引起戏剧感受，而是以声音本身直接打动听众的思想感情，这样，广播剧就能更接近听觉的声音世界。"

所谓"以声音直接打动听众"，有以下含意：其一，剧作不追求激发听众的视觉联想，不追求"画面感"；其二，听众欣赏时，往往不是从声音想到画面，然后再引起思想激动，而是从声音里（主要是对话、独白）直接感受到剧作的思想；其三，认为"由声想形"的作品已不再是理想作品。

对这种观点应如何理解？第一，这种观点对我们有启发，不应排斥。第二，从根本上否定听众从声音想象形象的意义，把富有画面感的广播剧都说成是陈旧过时的，就绝对化了。实际上我们接触到的一些优秀的外国广播剧，如1983年获"未来奖"的《奥立佛》以及苏联的《埋伏》，还是把唤起听众的联想、形成画面感当作创作追求和主要创作方法。任何艺术理论、观点，都不应成为束缚创作实践的框子，而应当是开启创作之门的钥匙。第三，广播剧应着力引导听众在人物的心态、情态方面展开想象。这里，不妨用笔者自己的一部篇幅很小的广播短剧《第一次约会》作个佐证。

【城市街道音响……

【鲜花店里，人们抢购鲜花声……

甲　　红玫瑰！我也要红玫瑰。

乙　　22朵，22朵玫瑰！我女朋友今年22岁……

老陈　过情人节，又不是过生日，何必按岁数买呐！你买那么多，后边的不是捞不着了嘛……

乙　　知道过情人节还不多进点货？多好的发财机会呀！

丙　　大爷给我！我这钱都举半天了……

老陈　给你……这是你的，钱正好儿……后边的别等了——本店鲜花全部售完，关门儿啦！

丁　　哎？那后边不是还有一束嘛！

老陈　那是给我自己留的。

丁　　哎呀老板……

老陈　别叫我老板，老板是我的小儿子——他约会去了，我来临时帮忙……

丁　　那您老人家也帮帮我的忙，把这束花卖给我吧，我也有约会！

老陈　卖给你，我的约会怎么办？

丁　　你——？您老人家……多大岁数？

老陈　六十六，怎么啦？

丁　　不怎么……嘻嘻不怎么……

甲　　不懂了吧哥们儿，这年头，只要有钱一切都会有的！

乙　　听过"老牛吃嫩草"没有？瞧这老爷子体格儿多棒啊。

老陈　少扯没用的，快到别处看看，别误了你们的事儿！

【人们相继走出声……

老陈　（拨电话声）英子吗？我老陈，你干啥呐？我……我想跟你……约会。约会都不懂？今天不是情人节嘛……这么说你答应啦？太好了，我马上到咖啡屋去订个桌等着你，你可快点来呀……什么？啊，就在花店斜对面儿，叫"情人世界"！

【咖啡屋，若有若无的萨克斯乐曲，时隐时现的低言浅笑，不时有相约情人一见面热切的招呼声……

领班　老先生，您约的人还没到？

老陈　可不，你给我这本杂志我都快看完了……

领班　别着急老先生，等待情人的滋味就像喝咖啡——微微有点苦涩，但苦的后面是香甜。

老陈　你真会说话，领班小姐，谢谢你，谢谢！

英子　我可以坐这儿吗？

老陈　不可以，我这儿……英子？你可来啦！
英子　来了。
老陈　你看你打扮得我愣没认出来！
领班　看得出来，这位女士非常重视今天的约会。
老陈　嗯，特意吹了头，还化了淡妆，你这是……你可真漂亮。
领班　看来老先生您多等一会儿是很值得的吧？
老陈　值得，值得。哎呀……真没想到，我这老伴儿一打扮会这么漂亮！
领班　怎么？原来你们两位是……
老陈　三四十年的结发夫妻！
领班　哦……难得，难得……不打扰了，两位想用点什么？
老陈　给我们来两杯咖啡吧。
领班　请稍等。
二人　谢谢！
老陈　哎英子……
英子　别英子、英子的，这是公共场所！说吧老陈，你是喝多了还是犯啥毛病了——咋想起整这景儿来了？
老陈　嗐，我陈国柱活了大半辈子，搞过各种工作没搞过恋爱，参加过各种会议没赴过约会……
英子　想补补课？
老陈　可不，哎你说这谈恋爱俩人往这一坐……应该先说啥？
英子　那你问谁呐，我也没谈过恋爱！
老陈　你……爱我吗？
英子　不爱。
老陈　别开玩笑哇，跟你说正经的呐。
英子　我说的也是正经的，真话。
老陈　真话？你不爱我当初为啥嫁给我？
英子　组织决定。
老陈　那……跟我过这半辈子，感觉咋样？
英子　含辛茹苦。
老陈　咱俩在一个"战壕"里"轱辘"四十多年，你觉得我这人如何呢？
英子　马马虎虎。
老陈　啊？我这个叱咤风云屡建功勋的少将，在老伴儿这儿就得到这么个评价？
英子　这个评价不算低啦——对国家你一心一意、贡献很大，可对咱家你充其量

够个马马虎虎——你不知道老人用什么药，不记着孩子们的生日，也从来不留意我的情绪，全家人都知道你的兴趣爱好，可你知道我们都喜欢什么吗？

老陈　我是军人，忙那个程度你不是不知道……

英子　狡辩。我也是军人，你能说你当师长忙我当医生就不忙？这么多年一家老小……特别是你，我照顾得怎么样？

老陈　那是、那是，没说的，你太辛苦了……

英子　"无情未必真豪杰！"一个人如果说因为某种社会角色不能拥有正常人的感情、不能过正常人的生活，那他不是太愚昧就是找借口。

老陈　英子！你这句话……捅到我心窝子里了。离休的时候，老战友、老部下一通热情洋溢依依惜别之后，都嘱咐我保重身体享受生活。享受生活？这几年我时常琢磨，我该享受些什么呢？围着咱家的小楼转？成天看我那些军功章？我这心里没着没落的，没个头绪，也不踏实……

英子　所以你才想出了跟我约会？

老陈　是啊，我还想向你求爱呐，这是我为你买的鲜花，红玫瑰哎英子，你坐到我这边来呗……

英子　你向我求爱，应该你向我靠拢。

老陈　对对，我过来，我过来了……英子，我向你求爱，你接受吗？

英子　这个问题太突然，我得考虑考虑。

老陈　可以考虑，给你三分钟。

英子　三分钟？这可是关系一辈子……

老陈　哎呀一辈子都过完三分之二了，这不过是补个手续！

英子　咦？你要这么说，我可绝对不接受！

老陈　你……我说错了，我道歉！其实我知道你还是挺喜欢我，就是嘴硬，瞪眼不承认，有时候还说假话……

英子　我什么时候说过假话？

老陈　有一回小孙女儿在电视里看见了接吻镜头，问你："奶奶，你跟我爷爷接过吻吗？"你愣说没有……

英子　打住！你懂不懂什么叫"接吻"？那是两个相爱的人互相亲吻——你想想，以往四十多年的夫妻生活中偶尔来了情绪你才亲亲我，我呼应过吗？我主动亲过你吗？

老陈　噢……我懂了，我刚懂。估计三分钟早过了，你考虑得怎么样了？咱俩可以接吻了么？

英子　现在？……在这儿？
老陈　当然啦，一对儿出生入死的老军人，有什么可怕的？——来，英子！
英子　柱子……
老陈　哎！你的小名我叫了半辈子，我的小名你第一次叫……
英子　你这是第一次向我求爱嘛！
老陈　……来。（接吻。）
【周围响起一片善意的起哄声……
领班　两位老人家，你们的幸福情景打动了这些年轻的朋友！请问你们是不是经常这样约会？
老陈　实不相瞒领班小姐，我六十六，她五十八，一起生活了四十来年，"约会"这是头一回呀！
英子　是头一回……
领班　那就更可贵了！朋友们，我们大家应该祝福他们！祝所有的老年朋友都能拥有这样充实而甜蜜的感情生活！
【欢呼声、掌声响成一片……音乐；报尾；剧终。】

这部短剧的前半部，设法引领听众"由声想形"，联想出场面、情景之后，才能推测剧情走向，进行审美判断。剧本开头，先用简略的环境音响提示和人物语言交代出时间、地点与人物事件——情人节，人们在鲜花店里抢购鲜花。而后突然一转，推出转折并引发悬念：六十多岁的卖花人把最后一束花留给自己，声称他也要在情人节这天约会！这里，广播剧"有声无形"的劣势变成了优势——如果是有图像的影视剧，主人公的年龄与行为之间的反差很难暂时藏起。接下来，继续借助这种"优势"，让听众期待和猜测跟这位"老牛"约会的将是怎样一株"嫩草"，又用一句"真没想到，我这老伴儿一打扮会这么漂亮！"揭开谜底：原来相约的是一对共同生活四十来年的老夫妻。发展到后来，六十六岁的离休少将向五十八岁的老妻"求爱"，两个人推心置腹谈心的时候，就不必让听众从声音想到画面，然后再引起思考与共鸣，而是直接从声音（对话、独白）里直接感受剧作的题旨与其中渗透的思想。

三、情感——广播剧最重要的追求

广播剧擅长突出一个"情"字，以一个特定的、内在的情感为主线或支

柱，支撑全剧，就可以甩开外部的情节冲突，或者说主要不靠正面表现情节冲突取胜。如广播剧《求索》，表现朱德从青年到中年的一些经历。他年轻时辞别家乡去昆明讲武堂，参加辛亥革命，参加攻打云南总督府的战斗；他反对袁世凯称帝，痛斥袁对他的收买，参加了反袁护国斗争；他找陈独秀要求参加中国共产党而遭拒绝，其后又放弃升官机会而出国寻求真理。这一连串的情节摆开来看很"散"，其实不然。这个剧之所以动人，就在于整个剧贯穿着朱德内心的情感波动，即孜孜不倦地求索革命真理的情感。是这条情感线贯穿在回忆往事之中，使得较简单的矛盾事件显得不单薄。

在1999年的"五个一工程"奖评选中，评委们都认为大连台录制的《飞来飞去》是一部可听性很强的广播剧。该剧展现了蓝天上发生的一段故事和主人公的情感世界。空中小姐童雨欣离别丈夫出国后，人生道路遭遇不测，她在生命最后的时刻飞回祖国，向家人、朋友和生她养她的这块土地作最后的道别，并由此引发了震撼人心的故事。剧中没有激烈的矛盾冲突，没有跌宕的情节，只是通过复杂的心理刻画，展示了人性的真善美，讴歌了亲情、友情和刻骨铭心的爱情，表达了对祖国、对事业、对人生的热爱。全剧贯穿着主人公内心深处那条永远抽不掉的情感线。如果缺失这条情感线，而着重正面去展现这些事件，全剧将黯然失色，缺乏魅力。

广播剧有这样的"优越性"——可以让人物直接倾吐自己的内心话语，可以让人物"静下来"诉说。广播剧要侧重呈现人物的心灵世界，侧重展现复杂的状态，包括情感。可以说，用声音来表现心灵图画，直接展示心理活动，是广播剧的艺术个性，或者说是其艺术个性的一个重要方面。广播剧的人物形象也带有一种特殊性——"神"重于"形"。而视听综合艺术的使命，是完成一个"形""神"兼备的物质世界，通过人物的外在活动，传达人物内心深处的情感。视听综合艺术之所以让人感到意味无穷，往往在于外在的"形"含着内在的"神"。

《深秋夜话》是20世纪60年代瑞士的一部著名广播剧，这个剧从表面看很不符合广播剧的一般要求：第一，人物声音造型简单；第二，环境设计单一；第三，人物行动更单调。在剧的全过程中两个男人都没离开过自己的座位，待他们站起来时，剧也就结束了。这样的剧无论在舞台上，还是在影视画面中，都是令人难耐的。但正因为它是广播剧，有着擅长展现人物心理波澜的特点，从而形成了戏剧张力，大大刺激了听众渴望和期待的心理。

在表现内容方面摆脱舞台剧传统,着重写"情"的广播剧,处理情与事的关系有自己的方式。一般戏剧也讲究"情",却同广播剧脱离舞台剧传统去表现"情",有着本质的区别。在舞台剧里,人物内在的情,一般有两种表现方法。一种是情感和戏剧情节融合在一起,如《茶馆》里的王掌柜,他的内心情感是在一连串的矛盾纠葛中表现的。另一种是让人物在特定的情景下直接抒情,如《屈原》中的"雷电颂"。接近舞台剧传统的广播剧如《红岩》《杜十娘》也有特定的抒情场面,这"情"总是在一定情节当中迸发出来,可以称之为"因事生情"。然而《彭元帅故乡行》《三月雪》《求索》《飞来飞去》等广播剧的"情"与"事"的关系则表现为另一种状态,是"以情叙事"。

舞台剧在表现内容方面有自己的传统特点,它必须遵守"冲突律",把故事所包含的矛盾冲突强调出来,集中起来。故事要求矛盾紧张,有悬念,有"突变"。这种冲突是情节式的、事件式的,或者说具有"外部冲突"的特征。广播剧可以靠近这个传统,也可以摆脱这个传统直接去表现人物内心细微的变化,表现人的情感波澜,表现一种诗的意境,表现某种生活的哲理,等等。其表现的内容,不一定具有完整的矛盾冲突过程,不一定用充满矛盾的情节去吸引听众、展现主题。这样的内容若放在舞台上是"散"的、"淡"的,而在广播剧中却能给人以澄澈清浅、单纯婉约的美学享受。

四、"我在你耳边"——广播剧独特的传播方式

广播剧不像舞台剧那样是同受众进行面对面的交流。广播剧来自遥远的天边,却又把话语很亲切地送到欣赏者的耳边,仿佛同你谈心。广播剧较早地认识并发挥了这一优势,所以剧中总是荡漾着与欣赏者交流的气息。1986年中央台播出的系列广播剧《普通人》较鲜明地在主持形式里展示了这一特点,赢得了许多听众的赞许。

艺术创造不仅创造艺术作品,也创造出懂得艺术而且能够欣赏美的受众。舞台剧创造了欣赏舞台戏剧美的受众,广播剧也应该创造欣赏广播剧艺术美的受众。当然,我们也应该看到广播剧受众的审美,不只是由广播剧直接"创造"出来的,而是受众群长期以来的文化素养、个人经历、兴趣爱好等积淀而成的。但是这种"创造"又是必须的,是文化艺术发展史已证实的。客观世界

并不是以它全部的形态、全部的内容进入艺术作品形式之中。各类艺术形式只能从客观世界中提取一定的方面，有自己的侧重点，这样才有了各类不同艺术形式的区别。

科学技术的发展给文艺表达提供了前所未有的可能，广播剧就是靠广播技术制作出来，而又靠广播技术传播开去的艺术的新样式。一种新兴的艺术，要生存和发展，它就既要继承传统又要突破传统，吸收新的养分，寻觅自身的艺术规律。

广播剧从空中传来，欣赏者不像进剧场那样有心理准备，因此，它要求入戏快，很快挑起欣赏兴趣，剧情不能过于纷繁复杂，人物关系要一目了然。例如广播剧《减去十岁》在挑起听众兴趣上，就颇费了一番心思。首先，在题材选择上别开生面，创造了一个幽默、离奇、荒诞得任何人都想不到的新闻式事件——上面发一个文件，把大家的年龄都减去十岁。于是人们在惊愕中展现了各种心态，从而在听众中引起了强烈的煽情效果。再者，剧的开头是"好消息"呼喊声的放大，再放大，直至形成爆炸声，的确能给人以摄人心魄之感。

总之，由于传播方式的特定性，广播剧的艺术追求带上了自己的特征。不论是入戏快，还是形成同听众的交流，或是其他手法，都是为了适应广播剧特定的传播方式。

第二节 广播剧的诞生与发展

一、广播剧的诞生

说"广播剧的诞生"势必从"广播的诞生"发端。苏维埃俄国在1919年建立了第一座实验广播电台，1920年秋开始试播。列宁曾以极大的热情，赞扬无线电广播是"不要纸张、没有距离的报纸"。然而，当时的苏维埃俄国是世界上新出现的"另类"，没有任何国际组织承认它，当然也就没人给它的电台"发执照"。1920年11月2日，美国匹兹堡的KDKA广播电台第一个获得了营

业许可证，并开始定时播音，它就成了世界公认的第一座正式广播电台。此后，许多先进工业国家陆续建立了无线电广播事业。

1922年11月14日晚8时，英国伦敦ZLO广播电台开始正式播音。第二年5月28日，一些评论家被请到这个广播公司，在播音室观看了一次节目试播。这个节目以莎士比亚的《第十二夜》为基础进行广播化的加工，对原著进行了删节，在有些地方加了解说。这个节目播了1小时45分钟。在播出后的当天晚上，一位听众给电台发来电报，表示祝贺。《第十二夜》开了在广播里播送戏剧的先河，但它还不能算是广播剧。

1924年1月，伦敦ZLO广播电台播出了理查德·休斯撰写的广播剧《危险》，这是世界上第一部专为广播电台创作的广播剧。广播剧《危险》主要有四个人物，一个年轻姑娘梅丽、一个青年小伙子杰克、一个老矿工巴克斯和一个工人。老矿工巴克斯带着梅丽和杰克到井下参观，但到了底层正赶上煤矿塌方，他们都被封在矿井里。被堵在坑道里的人和外面的家属都非常焦急。正在情况十分危急时，被堵死的矿井终于打开了一个小口。时间就是生命，但大家还是互相谦让着一个一个地离开了这个随时都会再次发生危险的地方。

无疑，这是一部闪耀着人性良知火花的作品。这部剧通过人物语言、音乐、音响营造了强烈的戏剧气氛，对听众的心理产生了很大的影响。同年，该剧由日本的小山内薰翻译，译名为《煤矿之中》，在朝日广播电台多次播出。《危险》所用的模拟生活的媒介——广播中的语言、音乐、音响，是艺术史上前所未有的。它的台词虽为戏剧的台词，表现手法却又有所不同。《危险》这个剧的出现，标志着一种新的艺术形式的诞生。从此以后，广播剧这种艺术形式便在世界上传播开来，并得到蓬蓬勃勃的发展。

二、广播剧在世界各国的迅速发展

广播剧诞生后，发展速度飞快。20世纪20年代，广播剧的剧目就渐渐多了起来，而且理论研究也开始启动。1928年，英国广播公司演出部部长戈登·李撰写的《广播剧及剧作法》出版，成为世界上第一部广播剧理论研究专著。同年，由法国的加希和戈米纳合著的《广播剧是戏剧》一书也与读者见面。

戈登·李所著的《广播剧及剧作法》一书，共分九章，从剧本创作到演播

技巧,一一作了阐述,并提出了语言、音乐、音响在广播剧中的重要作用。在当时广播剧诞生只有几年的时候就提出这些问题,是很有价值、很有意义的。

从1930年到1932年,英国出版了三本有代表性的研究广播剧的著作。第一本是歌德匹赤的《广播剧》,第二本是泰伦恩的《松鼠笼子和其他(麦克风)广播剧》,第三本是瓦尔·吉日枫德的《如何写广播剧》。广播剧的形式在欧美逐渐完善起来。

20世纪30年代以后,广播剧已经遍及欧洲和美洲。美国于1938年10月30日晚8时,播出了广播剧《星际大战》。此节目达到了以假乱真的程度,在全美掀起轩然大波。《星际大战》由奥森·韦尔斯根据英国幻想小说《宇宙战争》改编,CBS水星剧团演播。这个剧以插播新闻的形式出现,引起了听众的恐慌,给国家和人民造成意外的损失。《星际大战》造成的影响,使美国新增了一项广播政策——在广播剧中,不允许插播虚构的"简明新闻"。

中国开始办电台是在1926年,中国广播剧产生在20世纪30年代,最早的一部广播剧就目前所掌握的材料来看,是《恐怖的回忆》,1933年7月由上海广播电台播出。该剧的题材与内容是配合抗战的,它所写的是1932年上海"一·二八"事变,通过经商的一家人的遭遇,控诉了日本侵略者在"一·二八"夜间对上海进行狂轰滥炸的暴行。全剧剧本约5000字,播出时长为30多分钟。

美国广播巨星、著名广播剧作家及导演诺尔曼·考温,从1942年起出版了几部广播剧集,他用这种艺术形式,为和平、民主、世界大同作过不少宣传,并曾获得过"天下一家"大奖。考温的一部童话广播剧《阮宁·琼司远征记》虽然荒诞,却表现了美国的生活背景和美国的意识形态。这部剧有七个场景,每次都用音乐转场,音乐暗示了下一场的气氛和情绪。第二次世界大战初,考温的另一部广播剧《我们掌握着真理》在美国听众中引起强烈反响。它生动地介绍了美国宪法的制订修正、民主政治的实现过程,最后用罗斯福总统的广播讲话作为全剧的结尾。剧中聚集了许多电影明星,演绎美国宪法史上有名的人物,如林肯、杰斐逊等。剧中大部分戏是在美国西部的好莱坞录音,而罗斯福是在美国东部的白宫讲演,剧中又穿插了美国国歌。据统计,这部广播剧的听众多达6000万人。

联邦德国广播剧《课堂作文》是20世纪50年代广播剧名作,作者是埃尔文·魏克德,1954年1月19日在西南电台播出。这个广播剧叙述了20世纪20

年代末德国某城市一个高中毕业班的七个学生，从毕业到第二次世界大战结束以后，前后28年的不同经历和遭遇，由此呈现了德国近30年的社会矛盾和发展变化。这个剧在艺术上有独到之处，完全以剧中人盖格的回忆为线索，清楚地展现了七个同班同学毕业后所走的不平坦的人生道路。这七个人的经历不是交织在一起表现，而是一个一个地交代。这很符合广播剧的特点。它的戏剧场面不多，很多事情是靠盖格的叙述交代的，语言生活化，叙述性很强，听起来像讲故事，颇能吸引听众。音乐、音响也极少，完全靠情节抓住听众。

20世纪50年代还有德国的一部广播剧《扬子江》，作者是龚特·魏森堡。这是一部广播诗剧，通过描述解放了的中国人民在中国共产党的领导下，团结起来战胜1954年长江特大洪水，反映了中华民族自强不息的精神。作者魏森堡曾在1956年秋来中国访问，回国后写了许多关于中国的作品，其中影响最大的就是根据我国昆曲改写的剧本《十五贯》和这部广播诗剧《扬子江》，这是专门献给中国的广播剧。《扬子江》采用拟人手法，让浩瀚的长江也说起话来，自称是"众水之父"，它要表现自己的威风，它要自由地流淌，过去从来没人能阻挡它。它的同伙风和雨也都来助威，以显示它们的力量。但它们没有想到，现在是流淌在解放了的土地上，碰上了解放了的中华民族，它们终究失败了，低头了，只能按照人们给它规定的道路去走，去为人类造福。这个剧和一般广播剧的不同之处在于，它有一个广播员，有第一个讲述者和第二个讲述者，这就形成了三个解说者，他们交替着讲述自己的观点，很有特色。

20世纪50年代值得称道的广播剧还有冰岛的儿童广播剧《天鹅湖畔》，作者是奥·约·西古德逊。这个剧通过三个小孩的两段冒险经历，描写了冰岛的自然景物，以及冰岛农村儿童纯真活泼、富于幻想和勇敢坚强的精神面貌。苏联广播剧《走向新岸》也是这个时期有影响的作品，是由尼菲道娃根据维里斯·拉契式德的长篇小说改编的，描写1919年拉脱维亚加盟共和国革命者的革命斗争故事。在这个时期，德国广播剧创作达到了高峰，著名诗人、广播剧作家君特·艾希是其中突出的代表。从1948年到1958年的十年间，他创作的广播剧（包括短广播剧和儿童广播剧）达50多部。其中《维泰波的少女们》被听众誉为艾希最完美的一部广播剧。在这部剧里有两个空间，同时进行着两个故事——一个是现实生活中的，一个是幻觉中的。二者在没有解说的情况下，极其巧妙地紧密交织在一起。君特·艾希的另一部广播剧《梦》，对德国广播剧的影响很大。这个剧由五个相互没有关联的梦组成，反映了联邦德国货币改

革以后，在政治、经济、道德等各方面流露出的一种沾沾自喜的情绪。这个剧很富有20世纪50年代德国生活特征和气氛。

我国广播剧发展的初期，不仅不乏佳作，理论上也并不幼稚。我国的广播剧早期分属于若干营垒，一个营垒是国民党统治区，再一个就是解放区。在国统区，由于中国共产党的统一战线政策，由于革命作家及其他爱国人士的努力，有相当多剧目从内容到艺术形式都是可取的。有许多著名专业作家参与创作剧本，如《七·二八的那一天》是夏衍的作品，《开船锣》是洪深的作品，《以身许国》是于伶的作品，都是专门为电台写的广播剧。这些剧作家的戏剧构思技巧纯熟，他们的作品显示出了较高的艺术水平。上面提到的这几部广播剧，以强烈的戏剧性及深刻的社会性、思想性取胜，即使在今天重播，也具有相当的魅力。

中国共产党直接领导下的广播电台播出的广播剧，是人民广播电台播出广播剧的起点。中华人民共和国成立后，中央台、上海台播出了不少广播剧新作，如中央台1950年的《一万块夹板》（为纪念"二七"铁路大罢工而作，陈开编剧，胡旭导演），就是中华人民共和国成立以后中央台播出的第一个广播剧。中华人民共和国成立初期，全国有49座广播电台，生产广播剧的电台当然并不仅只中央台一家，但从数量和质量上看，当时中央台的广播剧具有代表性。这一时期在广播剧事业上值得一提的是，中央台、上海台、天津台及某些大省市台的广播剧团或广播文工团都先后成立。成绩比较大的是中央广播剧团，1954年2月成立。这些剧团承担着广播剧的演播任务。1960年以后，由于经济困难，很多广播剧团都解散了，中央广播剧团改为广播电视剧团。1954年北京广播学院成立，广播剧课走上了大学讲坛。由北京广播学院编辑出版的《广播业务》杂志促进了理论研究的活跃。

1979年以后，另一种大众传播的艺术形式——电视剧在我国迅速发展起来，"广播"不再是空中的唯一主角，广播剧的听众大量被电视剧争夺。时代审美心理也在发生变化，向广播剧提出了新的要求。据中央台统计，1981年全国生产广播剧370多部，1982年达到600多部，1983年是500多部。"文化大革命"前全国能生产广播剧的台限于部分省台和少数市台，而此时已有70多家电台。广播剧的繁荣不仅表现在数量上，更表现在质量上的普遍提高，多侧面地深刻地反映现实生活、歌颂新人新思想。如《真与假》这部中央台根据曲艺节目改编的广播剧，运用细腻的笔法刻画了两个同样美丽可爱的女青年的不同

心理。陈云赞扬这部剧有时代气息，有现实意义。这个时期的广播剧对从城市到农村，从知识阶层、干部阶层到工农兵等各方面的生活都有反映。以对革命历史经验的深刻思索与回顾为题材的广播剧，在这个时期也占着相当大的比重。历史题材的作品，也力求脱离陈旧的讲故事的老套子，而以新时期的思想认识在历史的长河里攫取有益的经验。被评为全国优秀剧目的黑龙江台的《将军府》就是一个成功的例子。

三、"新广播剧"实验探索

从20世纪60年代起，就有人开始实验"新广播剧"，这种实验主要是想在表现内容上有一个新的突破。它不追求有头有尾的故事情节，要实验的是如何用声音表现周围世界和人物的内心。曾在1979年获奖的美国广播剧《翅膀》就属于这一类。美国不是一个广播剧发达的国家，但也有勇于探索的剧作，也有佳作出现。《翅膀》写一位年老的斯梯尔生太太，年轻时曾是飞行员，由于中风，脑子受了伤。该剧就表现她犯病时的混乱心情，没有一个清晰的情节。1978年6月1日，英国BBC广播公司第三电台播出了一部20分钟的没有任何对话的广播剧《复仇》，也属于"实验性"广播剧。

和"实验性"广播剧差不多同时兴起的另一种广播剧，称作"原素材"广播剧，它的素材都是生活中的实录（即原素材），是真人真事。不仅人物的谈话如此，就是剧中的音响也是实录，后经电台编辑组合而成。例如广播剧《一个拉琴，一个吃草》，表现的是一个精神病人。这个人写了许多信给电台，希望把她得病的情况介绍给听众，或许对治疗别人的病有好处。电台的编辑访问了她，录了她和她的母亲、房东、丈夫、雇主等人的谈话，共20多个小时，后经过剪辑，形成一部没有解说的广播剧，为这位患者提供了一个说话的机会。它没有故事情节，只是一段段谈话拼成的，使听众对患者有所了解，并能使人思考一下，社会应如何对待这些人。

在广播剧发源地英国，仍是"传统"广播剧占统治地位。英国广播公司在20世纪70年代每年生产500部左右广播剧，其中绝大多数都是"传统"广播剧，代表性作品有《古堡幽怨》（也有人译成《记住我》），于1978年5月20日在英国广播公司第四电台首次播出。该剧被评为1978年英国最佳广播剧之

一，作者是吉尔·海姆。这个剧的故事有头有尾，结构紧凑流畅，引人入胜。全剧深刻地展示了一个曾遭遗弃的女性内心深处的痛苦和强烈的复仇心理。另外，1978年英国广播公司六部最佳广播剧之一《我说了什么吗?》也写得妙趣横生，充满英国式的冷冷的幽默，揭示了英国社会中年夫妇之间的矛盾与生活中的苦恼。

进入20世纪80年代，广播剧创作更加活跃。其中，被介绍到我国、影响较大的有英国的《超级市场》、联邦德国的《奥立佛》等等。随着广播剧的发展，广播剧的社会宣传、社会活动也逐渐发展起来，如广播剧社会性的评奖活动开始出现。瑞士广播剧《深秋夜话》（作者杜伦·马特）曾获意大利广播剧大奖。

中国的新样式广播剧在探索中佳作迭现，较早迈出这一步的是1986年中央台播出的系列广播报道剧《普通人》。这部戏如一石击起千层浪般掀起了听众的情感热潮，电台很快就收到两千多封来信。为了迎合听众的口味，他们又很快推出了京味很浓的系列广播报道剧《大碗茶》和连续广播报道剧《我们是中国农民》。这些剧有三个突出的特点：一是借鉴了新闻报道的结构手法，二是无明确空间环境，三是使实录人物和塑造人物统一起来。此时地方台也佳作迭现，令人耳目一新，如上海台的《刑警803》、广东台的《西关人家》等等。

四、研究与评奖对中国广播剧发展的推进

广播剧是依托现代科学技术产生的艺术形式。广播剧艺术的发展历史，天然地要受到技术发展的巨大影响。如果把广播剧的发展看作一条长河，直播期只是它的上游源头的一个小段落。转入录制期，广播剧的表现手段与直播期的重要区别，是对声音因素的使用调动更为灵活和自由。声音因素是广播剧的艺术语言基础，现代录制技术使广播剧的艺术语言摆脱了原来比较拘谨的状态，更为自由灵活，表现力增强了。从技术上说，是录音、复制、合成等手段，使广播剧有了声音素材自由综合的可能。

我国的广播剧事业，一直受到党和政府的关怀与扶植，尤其是改革开放以后，其力度空前加大。

中国广播剧研究会成立于1980年，它是全国广播系统成立最早的社团之一。多年来，中国广播剧研究会贯彻执行党的各项文艺方针、政策，积极开展

工作，组织业务交流和理论研究活动，扶植各台进行剧目创作。《居里夫人》是粉碎"四人帮"后中央台的第一部广播连续剧（共8集）。20世纪80年代以来，中央台和各地方台连续剧不断涌现。1982年4月，第一次全国优秀广播剧评奖会议举行，有15部广播剧获奖。此后，全国性的评奖活动不断。

1984年开始举办广播剧"丹桂杯"大奖赛，设有剧目综合奖、编剧奖、导演奖及演播、音乐、音响、录音合成、立体声效果、编辑等单项奖。黑龙江台的《序幕刚刚拉开》在首次"丹桂杯"大奖赛中名列前茅。1986年的"丹桂杯"，参加评选的有53家电台的60部作品（475集），《瓜棚风月》等20部获奖。广播连续剧发展较快的原因，一是反映生活的需要，连续剧可以容纳更多的内容；二是大众传播形式的戏剧适宜连续的形式。在这一点上它比剧场艺术、影院更有优势。中国听众是有在广播中听长篇故事的习惯的。1988年，广电部党组批准开展广播文艺国家级政府奖的评奖活动，广播剧的这一奖项从1990年的"蜀秀杯"就开始了，要比其他广播文艺节目的评奖早四年。每年一次的政府奖评选，很大程度上推动了广播剧的发展。

全国精神文明建设"五个一工程"奖评选活动，将广播剧创作推上了一个新的台阶，掀起了精品生产的热潮。"五个一工程"奖创办于1992年，主办单位是中共中央宣传部。自1992年起每年举办一次，评选上一年度各省、自治区、直辖市和中央部分部委，以及解放军总政治部等单位组织生产、推荐申报的精神产品中五个方面的精品佳作。这五个方面是：一部好的戏剧作品，一部好的电视剧作品，一部好的图书（限社会科学方面），一部好的理论文章（限社会科学方面），一部好电影。对组织这些精神产品生产成绩突出的有关部门，授予组织工作奖。对获奖单位与入选作品，颁发获奖证书与奖金。1995年度起，中宣部将"一首好歌"和"一部好广播剧"列入评选范围，"五个一工程"的名称不变。这一届就有《孔繁森》等13部广播剧作品（其中含连续剧和单本剧）获奖。到第十三届（2014年）为止，共有159部广播剧获得"五个一工程"奖。这些代表着"五个一工程"实施十几年来丰厚收获的精品力作，凝聚着各级宣传文化部门和广大文艺工作者的心血。"五个一工程"推出了大量深受群众欢迎的优秀作品，也培养出了一批批优秀的文艺工作者，形成了一种以作品带人、以人促作品的生动气象。"精品迭出，人才辈出"的"五个一工程"，发挥着激励、导向、示范、精品、育才五大作用，在构筑社会主义先进文化精神大厦、建设和谐文化、繁荣文艺创作的进程中具有越来越重要的意义。

广播剧的从业者无不为之欣慰,并愿投身其中,奋力向前。

第三节　广播剧的审美价值与教化功能

广播剧的社会职能和作用可以归纳为认识作用、思想教育作用和美感教育作用三个方面,即帮助人们通过听觉欣赏,获得丰富的社会历史知识、文化知识和生活知识,提高观察生活、认识客观世界并改造客观世界的能力,提高思想觉悟水平,培养高尚的艺术趣味和健康的审美观点,鉴别真伪、善恶、美丑,并达到愉悦身心的目的。因此,广播剧有其独特的创作要求。

一、注重社会性

广播剧文本也属于社会文学,它所表现的内容是反映社会的经济、政治、文化、科学等各方面生活面貌的。文学艺术与社会生活是"泉"与"源"的关系:社会生活是文学艺术之源。文艺表现的内容来自社会生活,又高于社会生活,是社会生活的集中反映。文艺和社会生活又是一种辩证的相互作用的关系。社会生活是文艺产生和发展的基础,文艺对社会生活又会产生反作用。广播剧文本的首要任务应当是满足广大听众的精神文化生活的需要。因此,制作广播剧节目时,首先要从广大听众的需要出发,充分运用广播的各种表现形式,制作出听众喜闻乐见的艺术品。

2012年,中国第一艘航空母舰试航;11月23日、24日,歼15舰载机在航母上着舰成功,引起了国人乃至世界的高度关注。紧接着11月25日却传来了噩耗——中国舰载机研制现场总指挥罗阳,因劳累过度突发心脏病,不幸因公殉职。罗阳是舰载机研制成功、顺利着舰的关键人物,宣传罗阳的事迹,号召公众学习他为祖国的航空事业无私奉献的精神,是各个媒体的责任。其中沈阳电台也担起了这个责任,意欲据此创作广播剧。但罗阳为人低调,在此以前并不知名,加之,他所从事的工作许多细节不宜公开,如何以艺术形式塑造罗阳的形象,诠释和讴歌罗阳"航空报国"的精神,是一个很大的难题。沈阳台知

难而进，经过深入采访和细致研究，找到了一个很好的角度，成功地塑造了罗阳的艺术形象，展现出了沈飞（沈阳飞机工业集团公司）人的"航空报国"精神。

《照片中的回忆》这出戏，以徐闯浏览罗阳生前的照片、为他制作遗像为线索，再现了罗阳生前许多动人的事迹。徐闯是沈飞的专职摄影师、罗阳的老战友，他有条件目击罗阳的所作所为，亲见亲历他的先进事迹；徐闯又是和罗阳一起在部队大院从小玩儿到大的好兄弟，熟悉和了解罗阳的品格和内心世界，熟悉罗阳的家庭和亲人，能够很投入又很自然地为听众讲述一个真实的、感人的罗阳。戏写得朴实自然、生动感人。

可以说，找到了徐闯，确定了这么一个好的叙事角度，这出戏就成功了一半。但这并不容易。一是，必须锲而不舍，如果没有这种精神，徐闯就在眼前也可能轻易放过；二是，必须深入采访。戏里，徐闯翻阅罗阳生前照片，呈现出的一幕又一幕的打动人心的事迹，应该都是主创人员细致访问的成果。艺术创作需要才能，需要灵感，需要丰富的想象力，但更需要扎扎实实深入生活、积累素材的笨功夫。其实，突发的奇想、闪光的灵感，往往是来源于这种笨功夫、苦功夫。

二、强调形象性

广播剧作品的思想内容，是通过声音所塑造的形象来表现的。文艺创作的任务之一就是创造鲜明的、生动的艺术形象，创作过程就是塑造艺术形象的过程。广播剧的声音能够塑造形象和传播形象特征，声音形象的塑造越生动鲜明，就越能表达思想感情，越能提高听众的思想觉悟和审美能力。

创造形象不完全依赖于现实，还常常借助于虚构。虚构是想象的必然结果，但是这种虚构也应有生活依据，是对生活的集中与概括。

安徽台的广播剧《六点钟的电话铃》讲述了这样一个故事：寡居的母亲有了黄昏恋，子女们发现了。一贯很孝顺的子女，情感上难以接受。母亲顾及子女的感受，默默地结束了恋情，只在每天傍晚六点钟听对方老人打来的电话铃声。两位老人约定，电话铃只响两声，第一声报平安，第二声是表思念。终于有一天，六点钟的电话铃声一直在响，女儿接听了电话，却是对方老人的儿子

打来的。他说，父亲病危，弥留之际，很想见一面思念的恋人。而这时，本该接听电话的母亲已经去世两个月。愧疚的子女们开始反省：自己对年老的父母，是不是少了些情感的理解，少了些心灵的关怀与体贴？

这是一部家庭情感剧，反映了老年人的感情生活以及儿女们面对父母黄昏恋的微妙心理。可贵的是编剧对这种生活中常见的矛盾作了很好的艺术处理，使得这个并不复杂的故事悬念迭起。这出戏，优雅、哀婉，意味深长，发人深省，尤其是母亲的形象十分感人。也许可以说，《六点钟的电话铃》就是一部献给母亲的广播剧。

一位中年女士在一篇文章里谈到了她参与录制工作的几点感受。她是这样说的：在录制这出戏的三天里，"那位为了顾及子女心底感受而心甘情愿埋藏自己情感的母亲，一直拷打着我们每个做子女的人的心"，"当大厅里竖起了'5·12'汶川地震五周年宣传板，我们不约而同地又想起了地震时把婴儿护在自己身体下的母亲"，"天下母亲的心，似乎都是一样的。为了子女的幸福快乐，她们可以吃尽所有的苦，可以委曲求全，可以牺牲自己的情感乃至生命而绝无一丝埋怨"。

文章里还有这样一段话："母亲的爱，是那么不同又那么相似。人到中年的我们，谁没有年老的父母需要我们去关爱？"而剧的结尾则是："女儿不仅知道了母亲的付出并为之愧疚和懊悔，而且这时她自己也当了母亲。她对那个新生的婴儿，也是对自己说：'越是对你深爱的人，越要付出你的理解和宽容。'"

《六点钟的电话铃》这出戏，从题材上说，并不占优势，它最大的成功在于"形象性"——每天下午六点准时响起的电话铃声。这"铃声"入耳、入心，让人随时想起，令人永生难忘。如今，有关老年婚恋的信息和故事到处都是，但人们看到的常常是无休无止的争吵和无情无义的争夺，要以这个题材写出老年人细腻的情感，写出他们对子女无私的爱，写好子女内心深处微妙的感受和矛盾以及他们对老人的理解体贴，并不是很容易的事。

《六点钟的电话铃》取材于巩高峰的一篇1000多字的短文，由吕卉把它改编成容量约20分钟的短剧。后来觉得这个题材还可以深入开掘，提升品位，于是便一遍又一遍地修改，十易其稿才投入录制。据可靠人士透露，编剧吕卉为改好这出戏，吃了很多苦头，受了许多折磨。她的一位同事戏称：为了这出戏，我们的编剧成了"孤独的、受尽折磨的人"！艺术创作是一种创造性的劳动，要忍受得住孤独，坐得住冷板凳，经得起折磨。相信不少有成就的创作人员都

会有这种感受。

此外，在艺术形象的创作过程中，自始至终都伴随着强烈的情感活动。创作者在艺术形象塑造中常常体现出强烈的爱与憎。从对社会生活中具体事物的真实感受出发，在形象中抒发创作者的真情，是艺术创作的规律。

三、突出典型性

一切文艺作品对社会生活的反映都不可能是对自然状态的照搬，因为社会生活是多变的。广播影视文学通过创作者塑造的艺术形象反映生活，往往具有更鲜明、更广泛、更深远的意义。经过创作过程塑造的形象，实际上是创作者认识社会生活并对之加工提炼即分析、选择、集中、概括的结果。这种艺术形象一般具有概括某种典型人物或事物的广泛意义，可以使人们通过这一形象举一反三，真实、全面地认识社会生活的本来面貌。这种形象被称为具有典型性的形象。广播剧研究领域的老专家孙以森曾对两部广播剧赞赏有加，一部是上海台的《星期二门诊》，另一部是无锡音乐频道的《生死76秒》。两出戏都是写先进人物的。

《星期二门诊》这出戏的主人公吴孟超，是2011年"感动中国十大人物"之一，又是"中国肝胆外科之父"。吴老的一生有许多事可写，但编剧没有泛泛而谈。这出戏，以为弱势群体开设"星期二门诊"为切入点，以为甜甜做手术为中心事件，写出了吴老和开设"星期二门诊"的那些人的无私无畏，写出了他们对生命的敬畏。他们以自己的行动唤起了弱势群体重症患者追求新生活的希望和勇气！全剧只有20分钟，很简洁，也很感人。这出戏可贵之处在于，它为如何写先进人物，提供了经验，给出了启示：写先进人物，完全可以选取最有代表性的闪光点，抓住重点，深入开掘，写出人物的先进和崇高。研究这出戏的创作思路，也许可以帮助我们尽快摆脱一写先进人物就面面俱到、贪多求全、好事罗列的老套路。

《生死76秒》的主人公是2012年的"最美司机"吴斌。他用自己生命的最后76秒，强忍着剧烈疼痛，把高速行驶的客车平稳地停在了路边，保证了全车乘客的安全。广播剧对这个震撼人心的"生死76秒"，进行了艺术的诠释和解读，写出了吴斌的强烈责任心、对生命的敬畏和热爱，写出了这位平民英雄

强大的社会影响力,使"最美司机"的美产生了很强的艺术张力。吴斌的车上有个乘客叫保罗,看得出编剧在这个人物形象设置上是花费了一番心思的。保罗是个富家子弟,出过车祸,被撞的女孩一直没有苏醒,有可能成为植物人。保罗的父亲花钱让自己的司机承担了肇事罪过,并安排儿子出国。保罗去杭州就是为出国做准备。一路上目睹了吴斌的所作所为,亲历了生死76秒后,保罗的灵魂受到了深深的冲击,经过激烈的内心挣扎,这个年轻人决定自首,他要承担自己应该承担的责任,做一个有担当的男人。

广播剧创作成功与否和水平高下,主要体现在形象塑造典型化的结果、方法和途径上。

四、张扬娱乐性

文艺创作用形象说话,通过形象表达创作者的思想、感情、观点、意见。文艺不是通过说教的方式影响群众,而是通过娱乐方式实现的。娱乐是文艺的最基本的功能,也是文艺实现其社会功能的最基本的手段。现代文艺观点认为,娱乐作用即愉悦人的身心。这一点和文艺的认识作用、思想教育作用、美感教育作用并不矛盾。在现代生活中,广播影视是人们娱乐生活不可缺少的组成部分。把教育意义和作用寓于娱乐之中,通过娱乐达到教育目的,是成功的广播剧的特点。

五、追求内容与形式的统一性

所有的文艺作品都有它的内容与形式。一般来说,内容和形式也是统一的。文艺作品的内容包括两个因素:一个是客观的因素——现实的社会生活;另一个是主观因素——创作者的思想和感情。广播剧作品的内容也是这两个因素的统一体。

文艺作品的形式是指它的内容结构和表现手段。形式一般与作品的思想内容直接而紧密地结合在一起。作品的内容不是抽象地存在的,而是通过相应的形式表现出来的;作品的形式是具体地表现作品的内容并为内容服务的。内容决定形式,形式为内容服务,这是文艺创作的基本规律。

形式并不是消极的，它对内容具有反作用。主要表现在：一是适合于内容的形式不仅有利于内容的充分表现，而且可增强作品的艺术感染力；二是丰富多彩的形式及其不同的表现手段、表现风格，既可以为创作者提供多样化表现内容的机会，也满足了不同层次、不同兴趣的受众的需要。

六、突出民族特色，力求有益无害

广播剧应为弘扬中华民族的优秀传统文化而努力。民族文化是最有特色和最有生命力的，文学只有根植于深厚的民族文化，才能枝繁叶茂，丰富多彩。所以，广播剧的一个重要任务是挖掘中华民族的文化遗产，弘扬民族文化优秀传统和创造中华民族的新文化。我们在继承和弘扬民族文化的同时，要注意取其精华、去其糟粕。同时要以开放的态度，吸纳一切优秀的文化，增强民族文化的生命力。在继承民族文化的同时，要有所超越、有所创新、有所突破，力求制作堪称时代、民族的文化标志的作品，流传后世。

一方面，文艺作品应对社会的稳定、精神文明建设等有促进作用，对提高人民群众的审美情趣和陶冶道德情操有益处，这种作品应是广播剧作品的主流；另一方面，广播剧作品只要是对人们的身心不造成影响和损害，也不一定必须强调社会教育和思想教育作用及认识功能，这类作品也是需要的，也可以占有一席之地。

思考题

1. 没有联想与想象，广播剧的传播就无法完成，为什么？
2. 为什么说情感表达是广播剧最重要的追求？
3. 如何理解广播剧的教化功能？

第二章

广播剧创作的基本规律与原则

学习目标

了解广播剧作品的文体特征、题材特征,掌握广播剧中的戏剧冲突与结构方式。

关键术语

广义题材 狭义题材 戏剧冲突 戏剧轴线

第一节 广播剧文本的文体特征

广播剧文本是以文字为媒介,最终通过声音艺术的展现,完成故事讲述、人物塑造的戏剧脚本。具体说来,它特别强调遵循形象性、运动性、综合性的原则。

一、传播的形象性

在广播剧文本中,要尽可能地避免静止的陈述性文字,无论是对剧情的交代,还是对人物的描写,以及对人物心理的介绍,都应形象化。苏联导演普多

夫金在论述电影编剧时曾经说过："小说家用文字描写来表述他的作品的基点，戏剧家所用的则是一些尚未加工的对话，而电影编剧在进行这一工作时，则要运用造型的（能从外形来表现的）形象思维。……编剧必须经常记住这一事实，即他所写的每一句话将来都要以某种形式出现在银幕上。因此，他们所写的字句并不重要，重要的是他的这些描写必须能在形式上表现出来，成为造型的形象。"众所周知，广播剧只有声音没有图像，那么这个"形象化"怎样来实现呢？

既然广播剧属于听觉艺术，有声无像，那我们只能靠声音调动听众的想象，来完成艺术形象的传送。下面用广播剧文本《倒霉的姑娘》（创作于20世纪80年代）为例。

 李莹独白 小"老客儿"眼睛一亮，扭头直勾勾地看我。怎么，捎脚还要看看模样儿？嘻，看吧——个儿比陈冲高点，脸比张瑜长点，眼睛比丛珊大点，嘴比斯琴高娃小点，就是鼻梁子两侧长了些雀斑……这，拍电影妨碍"市容"，当老师问题不大吧？目光相遇，他的脸腾地一下红了。我主动迎了上去——

 李 莹 认识一下吧——我姓李！

 二 锁 李老师？我……我给您施礼啦！

若在其他剧种中，文本对于长相的这番形容绝对多余，而在广播剧中笔者认为必不可少——利用当时公众熟悉的一些影星作比较，引领听众在脑海中勾勒出主人公青年教师李莹的外形（还渗透一些性格特点）。其他剧种中的精彩语言，用到广播剧中依然精彩，而广播剧中的精彩语言，搬到其他剧种中却可能明显多余，足以反证广播剧这个剧种的独特性。

对事件、环境及人物外在形象，可以这般地实施描述，那么，对人物的内心世界、情感活动，如何形象化地表现呢？我们再举一个广播剧的例子，下面是广播剧文本《神马与浮云》中的一个片段。

 众学生 （夸张得近乎起哄地）老——师——好——！

 小 丁 好，好好……大家请坐吧。我是你们高三毕业班新来的语文老师，我姓丁，盯梢的"盯"去掉眼目的"目"……

 张 敏 这么说您是颗没眼睛的钉子？

 【哄笑声……

 小 丁 这位女同学叫什么名字？

张　敏　（满不在乎地起座）我叫张敏。要让我罚站么？

小　丁　不，你误会了，我是觉得你思维敏捷、有幽默感，玩笑开得有水平，应该表扬！

【笑声……

小　丁　好了，现在我们开始上语文课。谁来说说，语文是什么？上语文课是干什么？

佟　哲　语文就是语言和文字。

学生甲　上语文课就是在语言的大海里淘金！

学生乙　我看应该是在语言的大海里游泳！

小　丁　好！"游泳"说得好……

张　敏　游泳多慢呐！干吗不在语言的大海上行船？

小　丁　对了，"行船"就更具主观能动性。把语文比做无边海水，我们既能在水中游泳又能在水上行船，那才叫学以致用，有了真本事！具体说来，语文学习不外乎阅读和写作……

【情绪松动，气氛随便，学生们开始议论起来……

小　丁　同学们先别急，在我的课堂上肯定有你们说话的时候，先让我把开场白说完。我再接着说说"写作"——写作是语文学习成果的集中体现，也是"游泳"和"行船"的过程。过去说"熬得十年寒窗苦，练就一手好文章"，你们现在还没上大学呢已经熬了十二年了，有几位敢说自己会写一手好文章啊？有这份自信的举手！

【学生们开玩笑式的相互推举声……

小　丁　一个敢自己举手的都没有？我想到了。别说你们这些高中生，我的本科同学、研究生同学中，读了十六年、十八年甚至二十年的书之后不会写文章的大有人在，连毕业论文都是东拼西凑抄别人的！这现象可悲不可悲？可怕不可怕！啊？在座的同学们愿意当这样的废物吗？

众学生　不——愿——意——！

小　丁　以往谁的语文成绩最好哇？

学生甲　佟哲！他是语文课代表！

小　丁　那好吧，我出个题目——《学校门前的立交桥》，佟哲你说应该怎么写？

佟　哲　这……丁老师，咱们学校门前没有立交桥哇！

小　丁　你的"想象"中也没有吗？学校你熟悉，立交桥你见过，用想象把这两者联系起来，文章不就有了么？罗贯中从未当过王侯将相，怎么写

的《三国演义》？世界上到今天也没有孙悟空，哪里来的《西游记》呢？

佟　哲　老师你说的都是小说……

学生乙　老师我们是学生，不是作家！

张　敏　这话不对！那些作家是戴上"作家"头衔之后才有想象力的么？像我们这么大的学生连起码的想象力都没有，作家又怎么产生呢？

小　丁　好！张敏你说得真好——一语中的，入木三分，看来你是颗"有眼睛的钉子"！

【师生们开怀大笑声……

秦老师　（推门闯入）别笑啦！你们这是干什么呐？——肃静！

【停顿。

小　丁　怎么了秦老师？我们……上语文课呐！

秦老师　上语文课？上的是哪一课、哪一章、哪一节？黑板上连一个字儿都没有，这堂课学的什么字、词、句呀？我教了二十多年中学语文，从来就没见过没有字词句的语文课！

小　丁　所以……所以你从来就没教出来高素质的学生！

秦老师　什么？你！你……

【音乐……

解　说　小丁老师一句伤人的话，在我们学校创造了一个令人难堪的记录——新学期第一课，两位老师当着学生的面在课堂上吵了起来。为了化解那场冲突，刘校长和李主任一个白脸、一个红脸地费了好大的气力，总算让两个人在学年教师会上都做了自我批评。可我知道，问题并没有解决……

【男教师单身宿舍，小丁烦躁地翻书声、摔书声……

小　丁　（叹息，独自背诗）"黄云城边乌欲栖，归飞哑哑枝上啼。机中织锦秦川女，碧纱如烟隔窗语。停梭怅然忆远人，独宿空房……（哽咽）泪如雨。"

【女教师小林敲门。

小　丁　（有些慌乱地）谁呀？

小　林　（门外答话）小丁老师！是我呀，小林。

小　丁　小林？请进来吧。

小　林　（开门进屋）小丁老师！大白天的，一个人躲在宿舍干什么？

小　丁　睡觉。

小　林　你这人！总是在不该干什么的时候干什么……咦？你哭了？
小　丁　哪有的事儿……
小　林　眼泪没干呢，还嘴硬！
小　丁　（叹气）小时候，心里憋闷的时候就跑到大草原上一通狂喊乱叫，一会儿就舒坦了，可在这没地儿去，躺在床上背唐诗，越背越不是滋味儿……
小　林　（不由得也叹息一声）有时候……男人是很脆弱的。
小　丁　别跟别人说啊！

人物的喜怒哀乐靠对白，靠解说，靠音乐、音响来体现，这是广播剧必须具备的，也是仅有的手段，而在广播剧文本中，形象化追求也必须靠对白与解说这些手段来实现。

二、形象的运动性

广播剧中的声音形象应该保持动态，尽量避免静止。塑造形象的最终目标是为表现人物及其关系、背景环境及其意义、情节进程及其内涵，不可只为塑造形象而塑造形象。

在这方面，日本电影剧本《人证》对原作小说的改编，值得我们借鉴。举其中一个小例子。原作中，女主人公八杉恭子是个有地位的社会问题评论家，但是，作为电影中的主人公，若总表现其伏案写作或在会场长篇大论地演说，总是这种静止的画面形象，势必造成沉闷、枯燥感。于是，编剧特意把她的身份改成了享有巨大社会声望、有良好公众形象的服装设计师。这样，她的言行举止便可以在充满动态又极具观赏价值的一系列画面中展开了。如果把《人证》改编为广播剧，应该怎么办呢？也得把"社会问题评论家"的身份换掉——因为"伏案写作"和"长篇大论"也是广播剧之大忌。在广播剧文本中体现"形象的运动性"，唯一的办法是强化人物语言的"动势"，以声带"画"。广播剧是"说"给人听的，但它不能"坐着说"，而须"做着说"，使人听到语言的同时"看"到画面，感觉剧中人物在眼前"活动"。广播剧《人间难心事》中就有这样的尝试。

（地痞"咋子"在野花饭庄耍流氓，逼迫素不相识的女顾客陪他喝酒，饭庄老板曲中和出面"挡横"，替女顾客解围，拉住咋子陪他喝酒——）

曲中和　来，老弟，一人一瓶60度，今儿咱哥儿俩喝个痛快！

咋　子　行啊，谁说熊话谁不是人揍的！

曲中和　这儿有起子，老弟干吗用匕首起瓶盖儿？

咋　子　怎么，大哥看这玩意儿眼晕？

曲中和　那倒不至于，这玩意儿我小时候也没少玩儿，我是怕警察看见找你的麻烦。

咋　子　警察？这一带警察都是我舅舅，派出所是我姥姥家！

曲中和　这么说咱俩有亲戚——我们那片儿警察都是我小舅子，派出所是我老丈人家。

咋　子　嗯？你跟我这把刀子有没有亲戚呀？

曲中和　想给我比画上？（猛然扯开衣襟声）老弟往我身上看——这儿是菜刀砍的，这儿是斧头剁的，这儿是粪叉子捅的，这儿是二齿子刨的……真还没尝过你这种小刀子的滋味儿——来吧！

咋　子　（心虚气短地干笑几声）跟您开玩笑，大哥当真啦？

曲中和　开玩笑？那好，坐下，坐下接着喝！

三、造型的综合性

广播剧中的动态形象，还必须具有综合性的艺术张力，即有机融入综合性表现手段，以营构充满艺术魅力的戏剧内蕴。广播剧的综合性表现手段当然首推声音。声音在电影和电视艺术中也不可或缺。匈牙利电影理论家贝拉·巴拉兹在《电影的精神》一书中说："一个完全无声的空间……在我们的感觉上，永远不会很具体、很真实；我们觉得它是没有重量的、非物质的，因为我们看到的仅仅是一个视像。只有当声音存在时，我们才能把这种看得见的空间作为一个真实的空间，因为声音给它以深度范围。"①

确实，视觉空间在实际生活中总是与声音联系在一起的，也只有当两者结合起来时，才能给人以完整的真实感。所以，无论是广播剧，还是影视剧，都

① 转引自《声音和电影》，出自北京电影学院编译《国外电影参考资料》。

要重视对声音的运用。

广播剧中的声音包括三个方面：有声语言、音响和音乐。对于音响，人们往往不大重视。其实音响在一部影视作品的声音中所占比重一般有三分之二之多，具有多方面的艺术表现功能。除了有助于真实性外，还经常具备强调、夸张、渲染以及"意象"功能。比如为表现场面的寂静，特意突出落叶坠地声、钟表滴答声、床铺吱呀声等；为了表现人物的特定心境，可以让喧嚣的街市突然安静，可以让轻微的呼吸响胜雷鸣等；为了造成一种象征效果，设置某种非现实性的音响，以产生象征意味……在所有艺术形式中，音乐是最能表现人的内心世界和表现节奏的，因此，音乐自然会成为广播剧中叙述故事、表现情绪、安排节奏等方面的有力手段。

四、叙事的艺术性

叙事，对广播剧来说就是讲述故事。叙事美，是广播剧文本审美特性中一个非常重要的方面。尤其是长篇广播剧，它的一个最大特点就是每一集叙事结构的开放性、持续性。它能够容载巨大的故事信息，它可以以自由的篇幅叙述一个内容丰富、事件多变、涉及面很广的人情故事，同时把社会背景、社会问题以及对人生的哲理性思辨都糅在这个故事里，既展开一幅幅历史变迁的画卷，又将社会生活的断面一一细致地展现在听众面前。喜欢看小说的人大都有这样的体验，即仅就叙事而言，在一般情况下，人们在阅读短篇小说时常常觉得不过瘾、不满足，而阅读长篇小说却往往容易沉醉其中。为什么？短篇小说由于篇幅所限，往往由事件和人物而构成的叙事过程都未及展开就匆匆收场，所以精明的短篇小说家一般索性省略叙事过程而选取一个叙事点深入挖掘，多在叙事意味方面下功夫，而不去用心思营造曲折起伏的情节，避其短、扬其长，方可有佳作问世。相对而言，长篇小说的篇幅要从容得多，以叙述复杂曲折的故事见长，更易发挥叙事艺术优势。长篇广播剧与长篇小说有异曲同工之妙，故事情节呈树式结构全面开花，不再像单本剧只能通过有限的几场戏规定情节。戏可以越演越多，越演越复杂；人物形象也可以随着剧情的铺展自由出入，像滚雪球般越滚越多，越滚越立体，越滚越复杂；人物性格、人物命运能够以最大限度的细微描写来进行揭示。

可以这样说，长篇广播剧的审美效应在很大程度上取决于它的故事情节的

生动性、曲折性。因此，侧重叙事，以富于冲突和悬念的情节，把听众的期待心理充分调动起来，常常是一部长篇剧成功的诀窍。不断地以"意料之外，情理之中"的情节满足听众的好奇心和期待欲望，就能使其不断地获得叙事美感。

广播剧除了好故事，还要有引人关注的人物命运贯穿其中。在艺术作品中，真正富有魅力，能吸引人、打动人，能充分调动受众欣赏热情的往往是独特情境下的人的命运际遇。社会问题之所以吸引人，也往往是由于它关乎人的生存和发展、前途和命运。

广播剧的听众在听剧的过程中有一种特殊的"自居"心理，即一旦他们对剧中人物产生了认同感，与剧中人物的思想、感情产生共鸣，那么，剧中人物命运的起起落落就会令他们牵肠挂肚、欲罢不能。创作者应很好地利用听众的这种"自居"心理，在人物命运的跌宕起伏上大做文章。"欲知后事如何，且听下回分解"，这是我国古典小说常用的章回手法，实际上也是长篇剧构成情节之美的重要手法。在每一集的结尾处留下一个悬念，从而吸引听众关注下边剧情的发展，形成一个不间断地系扣、解扣的过程。听众在欣赏长篇剧时，由于在没完没了的冲突、没完没了的纠葛之中难以一下子知道最后的结局，在满足与不满足之间，逐渐明白那个总是很遥远的结局并不重要，过程或者说接下来人物命运会怎样，才是最该关心的。

第二节 广播剧的题材特征

黑格尔在《美学》中说："艺术的内容就是理念，艺术的形式就是诉诸感官的形象。"广播剧作为艺术作品的内容，既包括客观的现实的或历史的社会生活，也包括创作者的主观评价和思想感情，是客观和主观的统一体。这样一种内容的构成要素，首要的就是题材。

一、题材是广播剧直接讲述的对象

广义的题材，指的是作为创作材料的社会生活的某些领域。狭义的题材，

就是指构成广播剧作品内容的因素，是广播剧作品所描写的具体事物，是从现实的或历史的客观生活中选择出来，经过了集中、提炼、加工而成为广播剧作品材料的一组生活现象。例如，笔者2012年创作的四集广播剧《天佑中华》，从主人公詹天佑1888年投身铁路建设开笔，以1909年京张铁路修成全线通车这段经历为主干，集中用几个事件，展现了詹天佑在兴办民族铁路事业中的奋斗业绩。在不违背历史真实的前提下，力求关照现实，以期振奋民族精神，激励当下民众共图"中国梦"。

二、从现实生活中挖掘有意义的素材

亚里士多德曾经说过，如果连故事都讲不好了，其结果将是颓废与堕落。广播剧离开诚实而强有力的故事便无从发展。

福建广电集团在广播剧创作上有着连续三届获得"五个一工程"奖、多部作品获得中国广播影视大奖的骄人成绩。精品广播剧首先必须选择和确定思想性强、意义重大、有影响的题材。集团有位广播剧制作人叫王宏，他在选材上很有特色，风格多样，既有历史剧、近代剧，也有密切配合现代形势的主旋律剧，还有艺术性很强、不受时间限制的作品。他随时注意从报纸杂志、网络等各个渠道去找题材，脑子里随时都有一根为广播剧选材的弦。获奖广播剧《共和国不会忘记》的素材，是王宏在网上看到的，写太原收藏协会的一个工作人员，在地摊上发现了一份没有寄出的攻打太原时牺牲的烈士名单，家属不知道他们当兵的亲人是牺牲了还是怎样的。有的甚至背了一辈子的黑锅，实际上是烈士。这个工作人员对军人特别有感情，于是就自费一个一个地寻找烈士的家属。王宏看了以后，毫不犹豫地到太原去，跟这位老同志签了协议，买了广播剧的改编权。几个月之后，宣传得多了，影响大了，别的台也想将这个故事改成广播剧，可惜版权已经卖给福建台了。

1. 什么是素材？

素材是广播剧制作人、剧作家在生活中积累下来的没有经过加工的原始性的材料，可以是现实生活的，也可以是历史的，还可以是神话、传说和民间故事中传承下来的，甚至是从其他文学艺术作品中传承下来的。素材是题材的来

源和基础。从素材到题材,还需要经过"塑形"。

直接素材是创作者亲自实践过、经历过、体验过、感受过的。

间接素材是创作者通过别人或媒体得到的。

通常,这两种素材在转化为题材的过程中是互补的。间接素材往往会经过创作者其他方面的生活实践和亲身经历来消化,转化为可用的素材。比如笔者创作的曾获全国"五个一工程"奖的广播剧《我是柱子》,就是这两种素材结合的产物。主人公"柱子"的原型,是抚顺的一位残疾青年宫宝仁。他八岁的时候因为意外事故,两只胳膊从肩胛处完全截掉。令人匪夷所思的是,在这样一种身体状况下,他竟然在亚特兰大残奥会上获得了蛙泳冠军!笔者被请到抚顺调研的时候,宫宝仁一家都去了北京,后来也没有追踪采访的条件,笔者拿到的全部是"间接素材"。人物成长历程中的具体细节怎么办?只能靠编剧用自己耳闻目睹、亲身经历的"直接素材"去填充。

2. 素材怎样转化为题材?

一般说来,素材转化为题材的过程,是广播剧剧作家对素材进行选择、集中、提炼、加工的过程。在这个过程里,要从丰富的材料中提炼出最精彩、最感人、最能反映事物本质和特点的情节、细节。

广播剧《美丽的花楸树》就是一个成功的例子。主人公张花楸成果多、专利多、学生多、成果被推广应用得多、荣誉多,有"五多专家"的美称。这出戏的编剧只写了张花楸20多项发明创造中最有代表性的两项,一项是研究提高汽油质量和标号,把汽油由85号提升到97号,打破了外国的垄断,另一项是回收和利用炼油过程中白白燃烧掉的干气,消灭了炼油厂的天灯,既保护了环境,又充分利用了资源。这两项发明先进、实用,而且实现过程中矛盾冲突尖锐激烈。集中写好这两项发明,人物的性格、成就、思想境界,都得到了很好的表现,起到了一以当十的作用。

筛选、提炼素材,用最简洁、最精练的素材塑造典型环境中的典型人物,是一种挑战,同时也应当是一种追求。成功的范例还有许多,比如,江苏台的《厉兵石头城》是根据话剧《虎踞钟山》改编的。原剧有五组矛盾,包括骑兵司令崔保山不愿意学,原"国军"将领吴觉非不敢教,老功臣甘有根学不进,有些学员一心想抗美援朝不安心,以及苏联顾问不了解中国国情发生争执。改编者只是把原著当作素材,本着一是要精练,二是要有听觉造型,要发挥听觉

优势的原则,只选取了"刘伯承元帅和一个教员、两个学员的故事",把五组矛盾简化为三组,把一出演出2小时15分钟的舞台戏,压缩成60分钟的广播剧单本剧。改编者"立主脑,减头绪",敢于舍弃,善于提炼。这既需要魄力,又需要很深的艺术功力。除此之外,编剧还特意增加了崔保山告别战马的"人马对话",发挥了广播听觉造型的优势,丰富了人物形象,成了这出广播剧精彩的一笔。应该说这精彩一笔的出现,也是敢于舍弃、善于提炼的一个成果。

在地球上的普通一日,有多少故事在以各种形式传送着:翻阅的小说书页、表演的戏剧、放映的电影、源源不断的电视剧、孩子们的睡前故事、酒吧内的自吹自擂、网上的闲聊……故事不仅是人类最多产的艺术形式,而且在和人类的一切活动——工作、玩乐、休息、锻炼——争夺着人们每一刻醒着的时间。

我们可以说:将素材转化为题材的关键步骤是编故事。

我们可以来看一看关于众所周知的"圣女贞德"的一系列事实。几百年来,数位知名作家已经将这位不凡的女性送上了舞台,写入了书页,搬上了银幕。他们所刻画的每一个贞德都是独一无二的——昂努伊尔的高尚的贞德、萧伯纳的机智的贞德、布莱希特的政治的贞德、德莱叶的受难的贞德、好莱坞的浪漫勇士,而在莎士比亚笔下,她却变成了疯狂的贞德,这是一种典型的英国看法。每一个贞德都领受神谕,招募兵马,大败英军,最后被处以火刑。贞德的生活事实永远是相同的,但她的生活真实的"意义"却有待于作家来发现和认定,故事的形式也因之而不断改变。

除了知觉力和想象力是创作的先决条件外,还有两种基本天赋是写作者必须具备的。

第一是文学天赋——将日常语言创造性地转化为一种更具表现力的更高形式,生动地描述世界并捕捉人性的声音。

第二是故事天赋——将生活本身创造性地转化为更有力度、更加明确、更富意味的体验。搜寻出我们日常时光的内在特质,将其重新构建成一个更加丰富的故事。故事天赋是必需的,是广播剧创作的基本条件。

三、广播剧作品题材的构成

广播剧是一种叙事性的艺术作品,它的题材一定是由人物形象、故事情节

和环境氛围构成的。社会生活是广播剧表现的主体，在社会生活中选取的以人为核心的事件，就是广播剧作品的题材。社会生活中有意义的东西很多，具体操作时，首先抓什么，重点抓什么，仍然是个难题。孙以森老先生曾根据近几年广播剧精品创作实践，提出一些应当注意的问题，供大家思考。①

第一点，要充分考量自己的实际情况，要考虑有没有竞争优势，有没有独具特色的东西。这一点，对于写重大事件尤其要紧。比如，改革开放是惠及全国的大事，各地都有东西可写，应当力求抓到有特色、有分量、有典型意义的人物和事件。2008年至2009年出现过一批写改革开放的戏，《京城第一家》《木棉花开》和《"傻子"传奇》这三出戏是最具特色的。

《京城第一家》写的是20世纪80年代初北京出现的第一家私人饭馆。这家开在小胡同里、只有四张餐桌的小饭馆，引起了国内外的高度关注，美国大使馆就曾特意派人到这个小饭馆包桌吃饭。人们从这家饭馆闯过禁区、艰难起步的过程中，看到了中国改革开放的决心。这出戏写的是一件极小的事，反映的却是一个伟大时代的开启以及起步时的艰难。

《木棉花开》是写广东省委第一书记任仲夷的。这是个大人物，戏又要正面去写改革开放前沿阵地广东，如何身先士卒杀出一条血路，题材的难度和风险可以想见。但这又是一个内容丰富、斗争尖锐激烈的题材，值得一写，也能够写出戏来。广东台迎难而上，承担了风险，《木棉花开》相当精彩。

《"傻子"传奇》里的年广久是一个亦庄亦邪的小人物。他勤劳直率、聪明能干，但又贪婪狡黠。长年累月下来，年广久学会了以自己的方式解读政治，而且解读得比较准确。他抓住了改革开放的好时机，书写了自己的传奇。人称"中国第一商贩"的年广久的起家和发展，反映了中国改革开放的一个侧面。年广久只属于他生活的那个年代，但他的经历中有东西可以开掘，值得一写。

第二点，既要有先进性，又要有戏剧性。写英模人物要特别注意这一点。我们国家每年都会出一批英雄模范、先进人物。他们做了很多好事，值得尊敬，也应该宣传。但并不是每个人都有戏可写，更不是都能写出艺术精品。英模人物也是各式各样的，有走在时代前列引领潮流的，也有主要是勤勤恳恳、吃苦耐劳、无私奉献的，后一类劳模能够写的往往就是他所做的好事，不一定都有先进性。这类情况比较普遍，比如有一位敬老院院长，她吃大苦、耐大劳，全

① 以下三点参考孙以森先生2013年12月26日在全国第四期广播剧培训班上的讲课。

心全意为老人们服务，值得尊敬。但是她的那些事迹有没有先进性，值得研究。比如，敬老院经费不宽裕，为了节省水电费，她不让用洗衣机。寒冬腊月，砸开冰面，全院老人的衣服都由她和员工在冰窟窿里洗。有人想不通，受到批评。有人自愿捐款给敬老院，却遭到她拒绝。她是一个村干部，原本是到敬老院帮忙的。期满后，老人们不让她走，县里就任命她当了院长。年龄到了，该退休了，老人们不让她退，领导就同意她继续干下去。老院长真是尽职尽责，全身心扑在老人们身上。她的事迹很感人。但在任十多年，她对敬老事业如何前进、敬老工作未来如何发展，没有任何考虑，也没有做任何事情。不仅如此，由于敬老院名声在外，老院长又是这么一位好人，于是残疾人也进敬老院了，孤儿也送来了，弃婴也收留了。敬老院和老院长为此感到自豪。但如此下去，这个县的养老工作还能够提高，还能够发展吗？这位老院长一旦干不动了，这个县的养老敬老工作怎么办？

　　老院长是一位地地道道的劳动模范，但她对于养老工作的认识仅仅停留在孝顺老人、伺候好老人这个层次上，并不具有先进性。写这位老院长的戏，最终只能停留在好人好事这个水平。广播剧每年都会出现相当数量的英模戏，多数既没有写出人物的先进性，也没有生动感人的故事。从宣传好人好事的角度说，这些戏是有作用的，但从艺术的角度衡量，很难成为精品。

　　第三点，社会热点、难点是动态的，选择这类题材时，要注意这些热点或难点的发展变化。拿环境保护来说，改革开放初期，中国人最着急的是把生产搞上去，有饭吃、有衣穿、有房子住，环境保护提不上日程。稍后，人们开始关注生态平衡，倡导保护植被、保护野生动物。这个阶段广播剧也开始关注环保，《起飞的小鹤》《海边铜铃》《小天使》写孩子们热爱小动物，讲一点保护野生动物的知识；《沙狐》和《喊海》则在生态保护方面做了深入一点的开掘。这些作品都得到了好评。再往后，工矿污染危害越来越大，治理小水泥厂、小煤窑一时间成了热点，中国人陷入了先破坏、再修补，甚至一边修补、一边破坏的尴尬。《未来的公公不好劝》是反映这一阶段污染治理有代表性的作品。此后，环境污染严重影响了中国经济的发展，但广播剧并无多大作为，偶尔出现一两个作品，还停留在保护小动物、写一点童心童趣的层面。只有《彩虹升起的地方》算是填补了一点空白。当前，环保问题如此严峻，已经到了必须痛下决心的时刻。对于这个国人十分关注的社会难点，广播剧如何加深认识并取得突破，是个难题。

　　广播剧有责任反映社会重大问题，关注社会难点，但艺术创作毕竟有自身

的规律，我们不能机械地亦步亦趋地跟随社会热点、难点。如果选择这类题材，那就一定要跟随它的变化，不断深化、不断出新。要尽量避免材料、事迹相同或者相似，千万不要跟风。在我们国家，党和政府提倡的事，社会舆论宣扬的事，会有许多人去做，一个时期内可能涌现出若干个同一类型的先进的、有影响的人物和事件。从艺术创作的角度看，相同的、相似的东西多了，重复了，很难写出新意。比如，前几年写诚信守诺的作品比较多，主人公的主要事迹都是诚实守信、说到做到，事情是好的，主人公诚实善良，吃了很多苦，克服了很多困难，但题材、主题类似，很难写出新意。又比如，写为烈士寻找亲属，送烈士回家，为老班长、老战友修坟、守墓，也接连出现好几部戏。相似的甚至相同的题材，不是绝对不能写，关键是能不能写出新鲜的东西来。要持续关注新的热点、难点，关注新出现的问题，扩大选材范围。近几年涌现的作品里，有一些作品的选材是很新鲜的，解读材料的视角也有新意。

例一，深圳宝安台的《我在你的世界里》，把目光投向了在外企打工的"口袋党员"（组织关系长期放在"口袋"中，不办理接转手续的党员），触及了如何在外资、合资企业进行党的建设、发挥共产党员作用的问题。"口袋党员"早就存在，但从党的组织建设的角度关注它，还是刚刚开始。《我在你的世界里》是第一个反映这个问题的艺术作品。

例二，重庆万州台的《进城》，写了农民进城后如何与城镇居民相互了解、和睦相处，也是值得关注的问题。

例三，江都电台的《竞选十日》、北仑电台的《琴潭溪》，写的都是从农村走出来的年轻人，关心家乡、回到农村建设家乡的故事。前者的主要人物是大学毕业后事业有成的白领；后者是外出打工刚刚在城市站住脚的小老板。两出戏都及时反映了当前农村出现的一种新的景象。从农村走出来的青年反哺家乡，是社会的进步，值得倡导。从选材上说，很敏锐，也很有眼光。

改编题材是指题材已经经过艺术加工并成为艺术作品，广播剧以这些艺术作品为基础进行改编。由于原有的艺术作品已经提供了较好的故事基础，而且这些艺术作品很可能在社会上产生了较大的社会影响，因此采用此类题材来进行创作，成功的概率较大。原创题材，由于无所依托，剧本操作难度较大，也有一定风险，更考验创作者的功力。

当前，农村题材广播剧还存在种种不足，主要表现在创作题材不够宽，没能够表现出中国农村改革30多年来的巨大变化，以及面临的一些新情况、新课

题，如农民收入、乡镇企业发展、农民打工潮、城市农民工子女教育、农村留守老人儿童等问题几乎很少涉猎。总体来说，农村题材的广播剧有着很大的发掘潜力，需要大力培植。

第三节　广播剧的戏剧冲突

广播剧编剧的任务是编"戏"，那么，就一定要对"戏"有本质的了解。到底什么是"戏"呢？在人们的认识中有一些误区。比如认为社会生活中发生的重大新闻，就一定有戏；比如认为日常生活里那种出人意料的偶然事件，也一定有戏。其实，这一切也许能引人入胜，但它们仍然还远远不能被称作"戏"——充其量，只算是"戏的土壤"或曰"戏的温床"。

哈佛大学教授贝克在其《戏剧技巧》一书中指出，戏剧的本质或曰基础，是动作与感情。他引戏剧的历史来证明：戏剧从一开始就是以动作为主。最原始的戏剧只有动作，没有语言与诗歌。例如土人演出打猎——一个人扮演猎人，一个人扮演鸟。猎人用手势表现他遇到这只漂亮的鸟很高兴，扮演鸟的人则表示害怕、设法躲避。猎人弯弓打鸟，鸟倒地而死。猎人大乐，跳起舞来。后来他感到不该打死这只美丽的鸟，又悲哀起来。这时，鸟死而复生，变成一个美女，投入了猎人的怀抱。由此可见，动作应是戏剧的"中心"。而感情则是戏剧的"要素"，因为戏剧动作的最终目的是要在受众心中创造"情感反应"。

英国的威廉·阿契尔认为戏剧的本质或要素只能是"危机"："一部戏是在命运或环境中或快或慢地发展着危机，而一场戏剧性的情境就是危机中的危机，清楚地把戏剧情节推向发展。"美国当代著名戏剧与电影理论家约翰·霍华德·劳逊对戏剧的认识是："戏剧的本质是社会性冲突——人与人之间、个人与集体之间、个人或集体与社会或自然力量之间的冲突。在冲突中自觉意志被运用来实现某些特定的、可以理解的目标，它所具有的强度应足以使冲突到达危机的顶点。"

应该说，"冲突说"真正点到了戏剧创作的本质。对戏剧创作深有体会的老舍先生便与劳逊观点相同："写戏须先找矛盾与冲突，矛盾越尖锐，才会越有戏。戏剧不是平板地叙述，而是随时发生矛盾冲突，碰出火花来，令人动心。"

社会生活中矛盾冲突无所不在，文艺作品也必然以矛盾冲突为其本质性内容。

所谓冲突，简单地说就是有正反两面、两种不同的趋向，碰到一起造成难以解决的问题。为了解决这一问题，自然产生情节。一个事件打破一个人物生活的平衡，使之或变好或变坏，在其内心激发起一个自觉或不自觉的欲望，意欲恢复平衡，于是这一事件就把他送上了一条求索之路，一路上他必须与各种（内心的、个人的、外界的）对抗力量相抗衡，这便是广播剧戏剧冲突的要义。

人本身就是矛盾的统一体。只有人能够自觉地向命运挑战，但人在这场旷日持久的抗衡中永远不能获胜，生老病死是人类永恒的宿命，由此而导致的矛盾与冲突将永远伴随人类。人类在痛苦的抗争中也实践着自己的价值，体验着无穷的乐趣。那些生动传奇的故事情节，所吸引我们的其实就是矛盾冲突。矛盾冲突不仅是故事结构的核心，而且是情节发展的动力。矛盾冲突的设计安排，说得简单一些就是要为剧中的人物设置动力和阻力，一方面强化他们的主观意志，另一方面要在他们面前安排好各种困难。总而言之，一旦主人公想得到什么，广播剧编剧的任务就是要为他们设置障碍，不能让人物轻轻松松过关达到目标，这样才有"好戏"可听。

一、戏剧冲突的种类

1. 人与人的冲突

人与人的冲突，最容易也最可能发生，在剧作中最常见。人与人之间常因立场不同、性格不同、思想不同、信仰不同，造成争执、敌对、战斗、伤害等冲突现象。冲突是揭露人性最有力的方法之一。

人与人之间的冲突，或者体现为两种价值体系的不同追求，或者表现为两种文化的冲突，从而引发故事。冲突就是欲望。没有欲望，就无法形成对应的冲动。一个人如果处于完美状态，无所希冀，无所畏惧，毫无焦虑困扰之事，他就不是戏剧家或者听众所需要的人。创作者也好，听众也好，所需要的是怀有欲望、处于对立状态、被卷入解决这些欲望与对立的冲突之中的人。

人与人的冲突，包括个人与个人之间的冲突，也包括以某人为代表的利益集团与另一利益集团之间的冲突。

2. 人与环境的冲突

人与环境的冲突中的环境，包括自然环境与人为环境。人与环境的冲突也是人与命运的冲突。自然环境指的是与人类生存息息相关的自然，它包括物质形态的自然灾害，如洪水、台风、火山爆发、疾病等。人类作为大自然中特殊的生命体，其存在必然要受到自然法则的约束。但是人类从来就没有放弃征服自然的欲望，我国古代传说中的夸父追日、女娲补天、精卫填海、后羿射日等故事，无不表露出人类对自然的征服欲。为了谋求人类自身的发展，人类不停地调整着自身与大自然的关系。广播剧中，通常用夸张的语言和音乐、音响表现自然的威力，塑造人类的抗争形象。

在国内广播剧创作中，此类题材的创作还不成熟。策划此类题材的戏剧冲突的时候，要注意：一是展现自然强大的威力，以便凸现人类在自然灾害面前的意志；二是这种题材的广播剧创作要具有内在与外在的真实性，不能夸大人类在自然面前的能力，有的时候人类在自然面前的失败，未尝不是美好的悲剧作品。

人类除了要受到来自自然的威胁，社会化的过程也为其发展进步打上了烙印。成长进程中，价值观、伦理观等既定的命题，决定了人类无法逃脱个体观念与社会价值观念之间的冲突，人类必须要正视这种矛盾的存在。传统精神价值取向具有强大的规定性，个人若打破这种规定性，人与环境的冲突便伴随而生。

3. 人的心理冲突

前面所谈的冲突，都是双方对立的情况，既是双方对立，只要被听众同情的一方有了满意的结果，这一冲突便告结束。即使被听众同情的一方获得失败的结果，带来感伤、哀痛、惋惜的情绪，冲突也同样结束。然而人的内心冲突，却是个人自己内心的矛盾。这一种冲突，从一开始便无法解决，到最后仍然不能解决。这种剧情过程使剧中一个人物，成为被同情者，或成为不被同情者。他之所以被同情，也许是因为他的处境左右为难，无法选择；若是不被同情，也许是因为他最后的选择令人遗憾。这种冲突使听众随之情绪激动，纠结为难，难以释怀。

人与自我之间的冲突对立，通常情况下是有关选择问题的，即一个人面对复杂矛盾，必须在多种选择中作出一种抉择，从而经历内心冲突。这种内在的冲突，也最具有戏剧性。在很多情况下，冲突的局势虽系客观障碍所造成，而人在冲破

障碍的过程中的主观心理冲突，比客观障碍被驱除本身更具有感染力和冲击力。当人面对着两难的选择境地，如何突破自我并实现自我是一个艰难的选择过程。这种内心情感和意念的冲突，能构成广播剧戏剧冲突中引人入胜的节点。

二、广播剧戏剧冲突的特征

1. 戏剧冲突是故事情节的核心

戏剧冲突构成情节发展的基础，是推动广播剧叙事的关键。情节的发展与冲突的发生是存在同时性的，当某个冲突发生的时候，通常都意味着情节走向发生戏剧性的变化。各个小情节之间的内在关系体现在戏剧冲突之中。戏剧冲突是构成情节的元素，影响情节的发展方向。

法国18世纪文艺理论家狄德罗认为："戏剧情境要强有力，要使情境和人物性格发生冲突，让人物的利益互相冲突。不要让任何人物在企图达到他的意图时不与其他人物的意图发生冲突。让剧中所有人物都同时关心一件事，但每个人各有他的利害打算。"

戏剧冲突可以看成是广播剧故事情节的核心。戏剧冲突构成了情节发展的节点，声音造型是表现冲突的要素。戏剧冲突构成的连贯的情节点的组合，形成完整的叙事。

2. 广播剧戏剧冲突具有鲜明的时代性

广播剧的戏剧冲突具有时代性，体现为对社会生活中真实事件、人物的关注。广播剧所反映的冲突都是现实生活中人们遇到的现实问题。即使在一些历史题材的广播剧中，我们也能看到其中的现实意义。

三、设计广播剧戏剧冲突的原则

广播剧的戏剧冲突，要做到情理之中、意料之外。合情，就是合乎人之常情；合理，就是合乎事物的规律。意料之外，即冲突的发展有时候是反常规地

进行，但并不令人反感，反而令人有审美的愉悦。让戏剧冲突合乎事理，不是难题。将生活中真实的细节、冲突按照事物发展的客观规律加以表现，就可以做到合乎事理。然而，戏剧冲突又往往超越一般的生活冲突，有一定的戏剧性。在广播剧中，我们应注意到，"合情"比"合理"更为重要。清代戏曲理论家李渔在《闲情偶寄》中讲道："传奇无冷、热，只怕不合人情。如其离、合、悲、欢，皆为人情所必至，能使人哭，能使人怒发冲冠，能使人惊魂欲绝，即使鼓板不动，场上寂然，而观者叫绝之声，反能震天动地。"

从接受美学的角度看，当一部广播剧创作完成后，它的艺术价值还没有完全完成，必须要通过受众的参与，让受众在文本提供的巨大的空间内，以填空的方式发挥联想与想象，与广播剧创作者一同完成广播剧作品的艺术价值。比如，《三国演义》中刘备遭遇敌军的追赶，情况紧急，前方是三丈多高的溪岸，后面是追兵，刘备走投无路，加鞭大呼："的卢，的卢，今日妨吾！"的卢马忽地从水中涌起，一跃三丈，飞上溪岸，刘备死里逃生。这种处理方式不符合现实生活的规律，但是听众从情感上完全可以接受，就是说它符合听众对刘备这个人物的情感期待。

第四节 广播剧文本的结构

一、广播剧文本的结构概述

"结构"一词在汉语中最初当动词用。"结"就是结绳，"构"就是架屋。清代戏曲理论家李渔在他的《闲情偶寄》中提及"结构第一""词采第二"，并以子目"立主脑""密针线"等来解释"结构第一"的重要性，并介绍编剧的方法，足证戏剧比一般文学更进一层地注重结构。

结构在脚本上来讲，就是将故事中的人物、对白、危机、冲突、高潮与结局等，作适当的处理，紧密的联结，合情合理地配合起来——开始、中间、结局——以期将故事用最有效的方法表现出来，让听众有兴趣去欣赏。研究结构，

就是研究情节编组的问题。

在写作过程中，结构既是第一行为，也是最终行为，写作的第一笔就要考虑结构，写作的最后一笔是结构的完成。杨义认为："对于整体结构而言，某句或者某段话处在此位置，而不处在彼位置，本身就是一种功能和意义的标志，一种只凭其位置，不需用语言说明，而比用语言说明更为重要的功能和意义的标志。"

每种艺术，各有其独特的结构。广播剧的结构，与诗、小说、戏剧不同。

广播剧的结构形式应该是多种多样、千变万化的，每部剧作应该有每部剧作独特的结构方法，每个剧作者应该有每个剧作者自己的叙述形式，甚至对于同一剧作者来说，在不同的剧作中也会有不同的结构形式。事实上，在无数优秀的广播剧作中所呈现出的结构形态也正是千姿百态的。而且，随着现代生活的急剧变化和审美观念的发展，剧作的结构形态也处在不断发展和演变之中。编剧好像建造房屋，在把故事变成脚本的过程中，要仔细推敲研究它的结构。有了完美的结构，不但写作起来更加方便，且可使作品减少瑕疵。

广播剧作成功与否，在很大程度上取决于结构设计的优劣。古今中外的作家、文艺理论家，均强烈地意识到了结构的重要性。如美国作家艾萨克·辛格当被人问及创作过程中哪一方面最困难时，答道："故事结构。我认为这最困难。一旦结构定了，写作本身——描写与对话——就顺流而下了。"如果我们把辛格所说的"故事"作广义的理解，那么，这段话无疑是深谙小说、广播剧作等艺术创作的甘苦之言。苏联作家法捷耶夫引用托尔斯泰的话亦如是说："组织材料是最困难的任务：有时细节会使作家离开主题，有时相反，主要的东西没有具体地体现到必要的形式中。"那么，怎样才能理想地完成这个"最困难的任务"呢？

> 作传奇者，不宜卒急拈毫。袖手于前，始能疾书于后。……尝读时髦所撰，惜其惨淡经营，用心良苦，而不得被管弦、副优孟者，非审音协律之难，而结构全部规模之未善也。（李渔《闲情偶寄》）

这段话说得好。为什么不少人写剧本，确实是苦心孤诣、惨淡经营了，而成品却不为人们所接受？不是细节不精，不是情境不美，只在于——"全部规模之未善也"！因此，在具体动笔写作剧本之前，必须缜密地谋篇布局，对结构体作一番认真的匠心设计。

广播剧是反映生活的，而生活本身千变万化，孰可人为规范？这就决定了广播剧及其组成因素——结构体不能死板规定而应富于变化。但问题的另一方

面则是：结构体虽然要"与世浮沉"，乃至"随风俯仰"地有所创新，却不等于可以"随心所欲"地胡乱编撰，否则，也将造成创作的失败。

客观事物虽然千姿百态、变化无穷，但总有其自身的固有规律与内在联系。因此，广播剧结构体虽然可以、也应该不拘一格、追新求巧，但绝不可忘记：要使这"新"有所皈依，这"巧"有所规范。而更重要的是——它最终应能够被人们所接受、所理解、所欣赏。

二、广播剧文本的结构类别

金代文学家王若虚道："或问文章有体乎？曰：无。又问无体乎？曰：有。然则果如何？曰：定体则无，大体须有。"（王若虚《文辨》）戏剧结构从来没有固定不变的法则，引起结构体情形的差异，主要由于三方面原因：第一，题材的不同；第二，主题思想的不同；第三，对待特定题材，编剧所要表现内容的侧重点不同。但是，话说回来，结构又是有规律可循的，研究这个规律可以更进一步认识广播剧的美学特征，更好地把握广播剧的艺术形式。剧作家所利用的形式随着历史进程而不断更新，古往今来的戏剧结构从来也不是固定不变的。当代广播剧的结构也是发展变化着的，对传统式结构有相当大的突破。

1. 传统式结构

所谓"传统式结构"，是指受舞台剧影响所形成的戏剧式结构，是写"人与人之间、个人与集体之间、集体与集体之间、个人或集体与社会或自然力量之间的冲突"。传统式结构广播剧的艺术传达手段与话剧有所不同，但从内在特征看，仍是遵照这种冲突律编织剧情的。

所谓传统式结构广播剧，以戏剧性冲突作为表现对象和审美对象，追求直接、集中地再现尖锐的斗争。其特征如下：第一，戏剧发展阶段，一般都有开端、发展、高潮、结束几部分，其中发展部分要有戏剧矛盾冲突，而且要相当强烈，高潮是全剧的"制高点"；第二，段落之间有戏剧性的因果关系，前一段是"前因"，是"铺垫"，后一段是必然的结果；第三，剧情布局，有意使之曲折、紧张。

2. 散文化结构

所谓"散文化结构",则是吸收了散文手法,突破了戏剧传统结构的广播剧结构。有以下特征。其一,不依赖情节的有机、严密和巧合来展现主题。散文化结构广播剧情节有"散"的特征(相对于按戏剧冲突律来结构剧情而言),但依靠情感线、思想贯穿线,使剧形散神不散。其二,不依赖戏剧式结构技巧吸引听众。戏剧式结构有许多常用的技巧、手法,比如"悬念"。悬念在心理学上是指人们急切期待的心理状态。戏剧结构往往在情节安排上,不断造成听众这种急切期待的心理状态。可以说,"悬念",尽管人们能看出是特意编织的,是技巧性安排,也往往产生期待,产生兴趣。散文式结构广播剧不有意造成紧张感。如《爱迪生的童年》是把听众的注意力引向对童年时的爱迪生天真可爱心灵(好奇心强烈、不怕挫折失败等)的感受上。其三,追求自然真实感。"自然真实感"或"纪实"是散文化广播剧的追求。宁可情节平淡,也不留下编织的痕迹,使人感到是生活化的、自然的。这种自然真实感或"纪实性",符合现代人对获得信息,探索、了解社会生活事实真相感兴趣的心理。所以,许多这类广播剧利用、吸收新闻因素,选择新闻事实当中具有戏剧性和情感性强的成分,把这些成分突出出来,组成"剧"的形式。

3. 心理化结构

所谓"心理化结构",是以题材中人物内在意识的流动以及这些流动所展示的内心世界作为表现对象和审美对象,这势必对戏剧传统结构又有所突破。其特征如下。首先,情节的展开以人物意识活动为主线,这种意识活动往往具有一定的随意性,它表现为似乎一切都是"无目的"的思维活动。这种意识活动比较自然、自由,合乎人的自由遐想,甚至有些心猿意马的心理状态。有时,又忽然泛起下意识、潜意识活动,近乎迷蒙不清的梦境。广播剧《送我一枝玫瑰花》是一部较成功的心理化结构广播剧。全剧以一个身负重伤、处于弥留之际的战士的意识活动为线索,对这位年轻人的内心作了诗化的表现。第二,这类结构的广播剧,不以事件时间的先后安排段落,也不是"倒叙"写法,它是随人物意识流动,自由地"流"到过去、现在或将来。当然,一切都是根据主题需要而选择安排的。上海台录制的《走进罗布泊》以著名探险家余纯顺在罗布泊遇难,生命弥留之际为切入点,采用了时空交错的手法,简约而生动地展

示了余纯顺人生经历中的几个横断面，表现了他内心深处的所思所想。编导匠心独具地安排了余纯顺在他生命的最后时刻，和同在罗布泊献身的著名科学家彭家木的会面，和女探险家、多年的女友的会面，和已经离婚了的前妻的倾心交谈，是非常典型而又集中的心理展现，是一种典型的意识流手法。心理化结构广播剧，没有事件式的外部冲突作为剧的"高潮"，它的高潮是人的主观情感一步步被推向最激动、最昂扬的时刻。

采用戏剧式结构的剧目，每段情节都是在具体时间中展开的，都有明确的规定情境。而"散文化结构""心理化结构"有时突破了这个传统，剧中某些段落可以无具体时空。

三、广播剧文本的结构要点

广播剧对结构的特殊要求，是由它的艺术传达手段的特殊性决定的，因为它只是用声音表现内容，所以它展开情节的方法、场次段落的容量，以及如何使全剧生动、清楚、感人，都和其他样式的戏剧有所区别。

1. 戏剧轴线的自然、流畅

戏剧的场幕之间很讲究逻辑性，不能有断气散神的感觉。话剧艺术靠内在的逻辑显示场与场、幕与幕之间的紧密衔接关系。广播剧不但要讲究内在逻辑紧密，还要注意让人能从外部感受到作品的剧情脉络、首尾衔接。

简而言之，体现作品题旨的剧情发展脉络、内在逻辑关系，就是"戏剧轴线"。

话剧《风雪夜归人》的四幕之间从表面看首尾都衔接不上，前后展示的人和事比较多，仔细分析，它的内在逻辑却是很紧密的。话剧这样做是为了把生活挖掘得更深些、更广些。而广播剧是稍纵即逝的，结构不能这样处理，一般来说第一段的尾和第二段的首要很自然地衔接上。如广播剧《列车在黎明前到达》以父女俩回忆往事为贯穿线，除了现在时空和过去时空的自然跳跃，其他戏剧段落都是这样处理的。

为了形象化地说明"脉络"与"内在逻辑"，举一个实践例证。笔者根据刘柳同名小小说改编的广播短剧《萌芽》，表现的是没有文化的父母不懂得保

护孩子的自信和创造精神，做出一些愚蠢举动还浑然不觉的悲剧现象。以一个六岁男孩"豆豆"为核心，设置了贯穿人物"姑姑"，条件人物"爸爸""妈妈"，还有一个比照人物，五岁的"妞妞"。"解说"为姑姑的独白。

【音乐；报题。

解说　那件让我永生难忘的事情，发生于我的"人生低谷"——高考落榜，在家里气急败坏的那段日子。看着我那副样子，妈妈比我还难受。她小心翼翼地建议我到外县的表哥家去住些日子，换换环境，调整调整心情，自己复习以备来年再考。我去了。在表哥家住了没几天，六岁的小侄儿豆豆便引起了我的注意……

【夏季，小县城民居院落里的音响……

姑姑　（边踱步边喃喃背书）"《人的正确思想是从哪里来的？》这篇文章，主要讲的是两个飞跃。第一个飞跃是从物质到精神；第二个飞跃是从精神到物质……"

豆豆　（在较远处）出来呀，你倒是出来呀……

姑姑　豆豆？你蹲在花盆那儿干什么呢？

豆豆　姑姑！我在种葡萄……

姑姑　种葡萄？（走到近前）怎么种啊？

豆豆　喏……姑姑你不是给我买了那么多葡萄吗？吃完葡萄不是剩下一些葡萄籽吗？我把葡萄籽种在花盆的土里。

姑姑　（笑了）傻豆豆！种葡萄得用葡萄藤插栽，你这样是种不出来的。

豆豆　我知道。

姑姑　知道？知道为什么还要这么做呀？

豆豆　种葡萄非要用葡萄藤吗？那葡萄藤是怎么来的呢？

姑姑　这……

豆豆　我要创造奇迹，一定能的。

妞妞　（从较远处跑来）豆豆哥！豆豆哥……

豆豆　干什么，妞妞？

妞妞　我跟兰兰、丽丽她们想玩"老鹰捉小鸡"，你来当"老鹰"吧！

豆豆　你们自己玩吧妞妞，我没空。

妞妞　你干啥呢？

豆豆　种葡萄。

妞妞　是么？我看看……

【音乐……

解说　六岁的豆豆，领着邻居家五岁的妞妞，笨手笨脚地开始往花盆里浇水。我站在一边看着，不禁陷入了深思……我像他们这么大的时候，在大都市的高楼里想些什么、玩些什么？幼儿园的阿姨、坐机关的父母，当时都教我干什么？吃晚饭的时候，我在餐桌上饶有兴致地给表哥表嫂讲豆豆要"创造奇迹"的事儿，没想到竟惹得他们发起火来——

表嫂　（没好气地撂下碗筷）快别说了他姑，从小见大，三岁看老，豆豆这孩子不会有啥出息！

姑姑　怎么啦，表嫂？

表哥　你嫂子一提豆豆就上火……（轻叹一声）这孩子也真怪，逮着啥拆啥，没他爱惜的玩意儿，就是爱鼓捣土，总想种出点啥来……

表嫂　成天造得泥猴儿似的，哪有个孩子样？

豆豆　妈，这两天我挺加小心的……

表嫂　别插嘴，老实儿吃你的饭！

表哥　豆豆我告诉你呀，再这么下去，我把你送回乡下老家跟爷爷种地去！

豆豆　（喜出望外）真的？爸爸你啥时候送我去呀？

表哥　你！你这孩子……（打了豆豆一巴掌）

姑姑　哎表哥你咋打他呀？正吃饭呢……

表哥　气死我了！（摔下碗筷声）

【豆豆低低的抽泣声……

表嫂　你也真是的，不能等吃完饭再教育他？豆豆不哭了啊，跟妈上小卖店……（渐隐）

解说　那顿饭吃个不欢而散。我早早地躺下了，翻来覆去睡不着，心里说不出是什么滋味儿。表哥表嫂都曾经是县农机修造厂的工人，如今一个开着"冈田"车在十字路口拉脚，一个在农贸市场上摆个小杂货摊儿，风里来、雨里去，都挺不容易的。这样的父母，"望子成龙"心更切！可是，豆豆才六岁呀，他们根据什么断定那孩子成不了"龙"呢？

【姑姑在厨房里切菜的音响……

豆豆　（从外面跑进来）姑姑、姑姑……你干啥呢？

姑姑　你妈午间回不来，我得做饭呐。

【"冈田"车进院、停车声……

豆豆　我的葡萄都种了好几天了，咋还不出芽呢？

姑姑　这……（不忍打击他，绕着弯敷衍）你浇水了么？

豆豆　浇啦，一直在浇。

姑姑　浇的什么水呀？

豆豆　就是这厨房里的自来水呗。

姑姑　哦，可能是这水太凉，也可能是因为水没营养……

豆豆　这么说……我明白啦！（转身欲往外跑）

表哥　（进屋声）哪儿去？又瞎跑。

豆豆　爸我没淘气，就在院里玩儿……（跑了出去）

姑姑　表哥回来啦？

表哥　哎。哎？不是说好了我回来做午饭么……

姑姑　你做的不好吃！我咋找不着你家酱油瓶子啊？

表哥　那不上边那个……哎，空了。（扭头朝外喊）豆豆！豆豆你进来！

豆豆　（又是一溜儿小跑地进来）干啥，爸爸？

表哥　喏，给你钱，上小卖店打斤酱油去……不兴跑哇，别把瓶子打喽！

豆豆　是。得令！（还是跑了）

表哥　这小子……

姑姑　哎表哥，豆豆买东西……行么？

表哥　（得意地）咋不行？去年就行了！也就这事儿值得我一吹——咋的？我一没权、二没钱，可我有儿子，我儿子能打酱油了！

解说　从打来到表哥家，头一回见他说起"儿子"喜形于色。可就是那一回偏偏出了岔子——小卖店就在马路对面，可豆豆去了二十多分钟还没回来。等我和表哥心慌意乱地出去找他，发现他在院子里，几个孩子围着她，他拿那个酱油瓶子装些浑浊的水，正在精心地浇他的"葡萄"……

表哥　干啥呢，干啥呢？让你打酱油你这是干啥呢！

姑姑　是呀，豆豆，姑姑正在等着用酱油……

豆豆　（怯懦地解释）姑姑，我看马路边排水沟的水让太阳晒温乎了，还带泥汤儿，肯定对植物有营养，就把打酱油的事儿给忘了……

表哥　（怒不可遏地）把瓶子给我！（摔碎声）

姑姑　表哥！

表哥　你们都闪开……（俯身搬花盆）

豆豆　爸！爸爸你别摔花盆，别摔我的葡萄……

【沉闷、巨大的花盆裂碎声！

姑姑　表哥！你这是干什么？

【豆豆伤心的哭声……

妞妞　豆豆哥，别哭了，（也要哭）别哭……
表哥　不许哭！再号丧我打扁喽你！
姑姑　好豆豆，不哭了哝……去，先跟妞妞上她家去玩一会儿……
【音乐……
解说　从那天起，我没见过豆豆笑，也不张罗种葡萄了。无论待在屋里还是蹲在院里，总是一个人怔怔地出神……孩子这个模样闹得我心乱如麻，书也看不下去，题也背不出来，我产生离开表哥家的念头。就在这个当口，我发现了另一番情景——
姑姑　妞妞？你蹲在花盆那儿干什么呢？
妞妞　姑姑！我在种葡萄……
姑姑　种葡萄？（走到近前）怎么种啊？
妞妞　喏……就像豆豆哥那样，把葡萄籽种在花盆的土里。
姑姑　（笑了）傻妞妞！种葡萄得用葡萄藤插栽，你这样是种不出来的。
妞妞　我知道。
姑姑　知道？知道为什么还要这么做呀？
妞妞　种葡萄非要用葡萄藤吗？那葡萄藤是怎么来的呢？
姑姑　这……
妞妞　我要创造奇迹，一定能的。
解说　我震惊了。然而更令我惊诧不已的是第二天早上，妞妞大呼小叫地跑来，说她的葡萄出芽了。我哭笑不得地过去一看——真的！那花盆里真的竖起一枝嫩嫩的葡萄藤。这是怎么回事啊？
姑姑　（孩子般兴奋地）豆豆！妞妞种的葡萄长出葡萄藤来啦！你怎么不去看？
豆豆　（大人般冷漠地）我不看。我知道……那葡萄藤，是妞妞她爸偷偷插进去的。
姑姑　什么？豆豆你别瞎说……
豆豆　昨天夜里插的，我看见了。
姑姑　哦？（激动地自语）这才是爸爸！多好的爸爸……豆豆！这件事你不能说，尤其是不能告诉妞妞。
豆豆　为什么？
姑姑　这……让我怎么跟你说呢？
表哥　（在隔壁喊）豆豆！打酱油去！
姑姑　（恼怒地突然爆发）喊什么喊？再这么喊下去，你的儿子这辈子就只能打酱油了！

表哥 （大惑不解地）啥？

【音乐起……报尾；剧终。】

剧情很简单，十几分钟里的主要情节就是"种葡萄"，两个孩子（豆豆和妞妞）的天真与执着，两个爸爸的不同态度和做法。"姑姑"的解说与忧虑始终是一条线索，紧贴主旨，阐发主题。总之，广播剧的结构，要求有主线，主要人物行动及内心发展的线索应环环紧扣。

2. 场次、段落的适度安排

广播剧的听众全凭听觉欣赏剧情，要比观赏视听综合艺术付出更多的注意力，时间长了就会产生疲劳感。实践证明，听众在精力充沛的情况下收听广播剧会感到一种参与形象再创造的愉悦。有人作过这样的比喻，电影、戏剧好比泱泱大观的名胜，广播剧就好比精心设计的小巧园林，在这样不大的园林里，人们才不会因疲劳而注意力涣散，才能在游兴正浓、精力正好的情况下得到满足。所以，广播剧的结构要"一步一景"。所谓"一步"，就是每场戏要短；所谓"一景"，就是要实，要实实在在有内容。广播剧《二泉映月》的每一场戏可以说都做到了短而实、紧凑集中。从幼小的阿炳一声撕心裂肺的叫娘声推出序幕，而后展示阿炳为了生活只好跟随父亲到雷尊殿去当道士，当阿炳需要关爱时父亲突然病故，阿炳的悲惨遭遇接踵而至，他的命运将会怎样呢？紧凑的剧情是吸引听众的根本原因。

广播剧的播出时间、容量是进行结构设计首先要考虑到的问题。时下广播剧一般都是30分钟一集，因为要预留栏目播报和随剧广告的时间，实际也就二十七八分钟。一集广播剧情节段落不宜过多，每个段落少则三四分钟，多则七八分钟。也就是说，平均每集六七段戏足矣。

3. 多姿多彩的场景

用声音在"时空"推移中展开情节、塑造形象的广播剧，如果在一个场景中固定的时间太长，听众难免会感到沉闷，剧中人物"动"不起来。同时听众对环境的印象也会模糊不清。如广播剧《求索》开始是在柏林街上，街上正播送着贝多芬的《命运》交响乐，这是有声源的音乐。这段戏必须很快就转到周公馆，否则时间一长，听众会误认为这音乐是剧中的配乐。

广播剧不仅要求场景变换，而且场景特色最好有鲜明的区别。在有限的几

场戏里，尽可能让环境多姿多彩，这样一方面可以给听众留下较深的印象，一方面有利于音乐、音响的发挥。当然，需要说明的是，某些题材、主题特殊的广播剧，场景结构也会呈现特定的、与众不同的状态。

4. 张弛有致的节奏

激昂和舒缓交替，起伏变换，张弛对比，是音乐这种艺术形式的要求，只有这样才符合人们对音乐欣赏的生理需求。广播剧是声音的艺术，它和音乐作品有相似的地方，在外部形式上应有起伏张弛。一部好的广播剧，它的节奏必须是适应听觉愉悦要求的。广播剧即是"一条线"，这条线若总是紧绷着，会对听众心理与生理形成压迫。

上海台的广播剧《超越生命》，戏一开始就宣判了毛头的死刑——胃癌。紧接着第二场戏是毛头写信给已离开他二十来年的母亲，希望她给自己过一次生日，这可以说是他最后的要求，而母亲却把信撕得粉碎。第三场戏是毛头含着酸楚的心情准备家宴，等待着母亲的到来，结果等来的是癌症俱乐部的负责人。

这样紧紧相连的三场戏已造足了戏剧气氛，给听众的心头压上了足够的重量。如果再照此发展下去，会使听众感到透不过气，所以第四场戏编导有意识地安排了在公园举办的联欢会。病友们为毛头点燃了生日蜡烛，唱起了祝他生日快乐的歌，使听众紧绷的情绪得以缓解。

5. 简洁明了的人物关系

前面我们已经阐明了广播剧的场次、段落的容量安排要适度，这也意味着广播剧中的人物既不能像小说中那样繁复众多，也不能像视听艺术那样组织起错综复杂的人物关系。仅以声音为艺术表现手段的广播剧不适宜"人物展览式"的戏剧结构方式。简洁明了的人物关系，能使听众毫不费力地了解他们之间的纠葛，从而有滋有味地去欣赏去玩味其中的奥妙。广播剧《陈妙常》是根据明传奇《玉簪记》改编的，原作33折，结构松散，人物繁多。此剧的改编，紧紧抓住了陈妙常、潘必正的爱情线，左曲右折的，都是围绕这两个人物做戏。著名戏剧家曹禺先生说："《陈妙常》将原传奇内容大大压缩了，集中精华，戏是紧凑的，从头到尾干净，节奏快，所以听着一点不累。"

四、广播剧的转场方法

广播剧中情节段落之间的衔接,称为转场。各种转场方法,都有其独特的表现力,有的能造成紧张感,有的则有舒展的感觉,有的能清楚地交代"幕后"的戏,而有的能起到强烈的渲染作用,等等。所以,不能把转场方法单纯地看成技术处理问题,它是剧作者利用结构剧的"内部形式"来表达主题思想、表现人物的一种手段。如果衔接得好,能使剧自然、流畅,对展现主题有很大的助益。

1. 叙述转场

又称解说转场。这种转场方法用得比较多。它的好处是能最大限度地、清楚明白地交代上下场的因果关系,有时能溶进许多"幕后"的戏。比如《彭元帅故乡行》中,彭总第一次回故乡如果说是"载誉而归"的话,第二次回故乡则是"戴罪返里"了,中间这三年发生了什么变故,只能用解说来交代:"彭元帅本着'我为人民鼓与呼'的精神上了庐山,怀着忧国忧民的心情写了长长的意见书,结果,他受到了严厉的批评,并且被罢了官!"

解说转场用起来比较灵便,但要注意不要单纯交代时间、地点和人物。解说要融入人物的内心情感,有情有味、顺理成章地完成转场任务。请看《陈妙常》中的一段解说:"钟声送走了又一个黄昏,月光又爬上了粉墙,这座白日里也少有热闹的女贞观,这时更是一片宁静。秋天了,月光水一样清冷,融在月色中的殿堂、禅舍、钟楼、回廊,都似沉沉入梦了,可是,东院碧云楼里,却有人徘徊窗前,书也读不进,觉也睡不稳。"这样的转场叙述语言,"戏味"就浓了。

2. 人物行动转场

这种转场方法,一般用在场次之间时空衔接比较紧、距离比较近的戏里。这种转场方法有自然流畅的效果,因为没有解说,人物的行动线不被打断,就像电影中的长镜头一样能营造真实而抒情的气氛。

广播剧的听众看不见剧中人物的行动,就往往需要人物在对话中显示他们

的行动，给出行动的相应提示。请看笔者改编自周梅森小说《至高利益》的广播剧《政绩工程》中的一个片段。

【餐厅走廊里，俩人边走边嘀咕——

徐小可　告诉你家国，省环保局这位吕局长，是个四十大多的老姑娘，性情古怪，说话尖刻，可厉害了……

贺家国　那你还拉着我来接待她？你徐小可这不是摆明了要害我嘛！

徐小可　哎呀老同学，我这不也是没办法嘛——不完成任务不行，光我一个办公室主任出面更不行，就当你怜香惜玉一把……到了，就这屋——牡丹厅，我先进去打个招呼。（开门进屋）吕局长……

吕局长　徐小可！到底怎么回事？一没闹地震，二没闹瘟灾，你们中江市的领导都死绝啦？我堂堂省政府一个厅局长，从早晨等到中午没人理我，你们什么意思！

徐小可　吕局长您消消气，消消气……我们市里的领导来了，来了一位……（回头喊）贺市长！（贺家国进屋）我来介绍一下吕局长，这位是我们新任市长助理贺家国博士——

贺家国　吕局长好！

吕局长　好什么好？都要气死我了！

3. 台词呼应转场

这种转场方法是用上一场末尾的台词和下一场开头的台词造成前后呼应的感觉，这样就不需解说，使戏从一个时空转向另一个时空。

台词呼应转场，不仅用在台词之间，有时也用在人物台词和解说之间，台词和解说相呼应，使解说与戏衔接得更紧。在广播剧《我是柱子》中，有这样一个片段。

解　说　柱子哥风雨不误，天天接送我上学。开始的时候我们总是在小河边接头，后来他不由自主地跟到学校来啦，我在教室里上课，他在窗外偷听，我们课堂练习，他就坐在教室外的地上，用脚趾夹个草棍儿在沙土上写写画画……终于有一天，被我们老师发现了——

女教师　（走出教室、关房门声）小朋友……别跑哇，你站住！

柱　子　老师！我影响你们上课啦？我……我不是有意的……

女教师　别紧张，老师没有怪你……（走到近前）你叫什么名字？

柱　子　柱子……啊，大名叫李家柱。

女教师　告诉老师，你的胳膊……是怎么回事？

柱　子　因为淘气，让电打啦，在医院……锯掉了。

女教师　地上这些字……都是你写的？

柱　子　是，是我用脚写的。

女教师　你到学校来玩儿，还是专门来听课？

柱　子　你们班的彩霞是我家邻居，我没事儿，天天接送她上学……

女教师　你自己……想上学吗？

柱　子　想！做梦都想！

女教师　这样好不好——你现在就走进这个教室，先在我们班旁听，过一段儿如果能适应，能跟得上，我找校长给你办理入学手续。好么？……怎么？是没听懂，还是不愿意？

柱　子　老师……我……（激动得哽咽）我是没想到，我太高兴了！

女教师　好啦、好啦，（拍拍他的脑袋）老师看得出来你是一个非常坚强的孩子，走，进教室。

柱　子　哎！（随老师进屋）

4. 音乐转场

音乐转场是广播剧中常用的办法，音乐一方面可显示时间延续和情绪的转换，另一方面音乐有一种特别的"指示"作用。《列车在黎明前到达》中有这么一段戏。

女　儿　爸爸，明天我们盲童学校举办毕业典礼，有我的节目，你也去，好吗？

【演出实况：钢琴弹奏出抒情、悦耳的舒伯特小夜曲，一曲完毕，掌声、叫好声四起……

女　儿　（激动地）谢谢，谢谢大家。今天，当我要离开母校的时候，我要自豪地告诉大家，我有一个世界上最好最好的爸爸，你们的掌声有一大半应该是献给他的！（掌声又起）爸爸！爸爸你在哪儿？快来呀，你快上来，到我身边来。

爸　爸　敏敏，我来了。（掌声热烈）

5. 音响效果转场

利用音响的效果转场，一般是暗示环境的改变。在广播剧《徘徊的青春》中，

志平和北方在食堂相遇，戏从食堂转到宿舍是利用志平清脆的高跟鞋声转过去的，他们边谈边走，推门进屋，请北方坐下，听众会自然地意识到他们到了宿舍。

除用人物的行动音响转场外，还可以用自然界的音响和"音响传递"来完成戏剧场景的转换。"音响传递"多指利用传递媒介物，如打电话和广播等等。这种转场听众已较熟悉，无论是甲方还是乙方为现场，听众都能心中有数。

6. 利用综合手段转场

即把台词、音乐、音响和解说都利用起来，造成戏剧场景的转换。这样，显得戏剧气氛浓，能把较复杂的环境交代得更清楚更有意味。广播剧《桃花扇》中有一段就很典型。

郑妥娘　香君，你看，你的白纱宫扇……
李香君　啊？怎么添上桃花了？这桃花是用什么染的，这么红！
郑妥娘　（颤声地）那，是你的血呀……
李香君　啊？啊……（哭泣不止）【悲愤似哭泣的音乐起……【西风一阵阵加紧……
解　　说　转眼新年了，好大的雪呀，秦淮河都封住了。李香君度日如年地等着侯方域，哪想到，知音未归，祸又临头。
【推出宴席音乐、音响……

7. 其他特殊转场方法

这些特殊的转场方法，或是因为在特殊的场景里，或是因为题材不一般。如，可利用暂时停顿，留出短暂的空白，给听众以转换场面的感觉。这可称为"间隔转场"或"停顿转场"。也可以用较短的音乐把几个不同场面的戏间隔开来。需要说明的是这和前面所说的音乐转场中的音乐不同，这种音乐只起间隔作用，没有任何情绪色彩。

思考题

1. 没有视觉画面的广播剧怎样体现"运动性"？
2. 如何在社会生活中选取广播剧作品的题材？
3. 广播剧有哪些结构方式和结构要点？
4. 广播剧有哪些转场方式？

第三章

广播剧文本创作的核心要素

🎤 学习目标

了解广播剧文本创作的核心要素,掌握广播剧人物的配置与艺术展现要领,掌握广播剧情节的内涵及情节组织的原则,了解广播剧语言的特征。

🎤 关键术语

广播剧文本　人物　情节　语言　以声带"画"

如果说有声语言、音乐、音响是广播剧的载体,那么,人物、情节、台词,就是广播剧文本创作的核心要素。

第一节　广播剧人物的属性与塑造

一、什么是广播剧的人物?

在广播剧文本创作中,人物形象是重点。人物的活动及各种人物关系,构成了作品的情节,也形成了作品的叙事架构。编剧对生活的理解、认识、评价,

主要是通过人物来表现。因而，塑造富有审美个性和价值的人物形象，是广播剧文本创作最重要的任务。人物，是一个综合的存在。人性，是附着于人物身上的复杂的存在。只有通过对"人"的解读，才有可能深入对"人性"的诠释，才能真正体现出作品主题思想的理性光辉。

广播剧中的人物，是作者内心世界的外化，是作者"解构人生，解构社会"的结果。人物赋予情节生命和意义。人物是剧本的骨架，动作是血肉部分，两者相连才构成一部完整的剧本。

戏剧人物必须具备下面的特性。

"普遍性"——有食欲、性欲、求知欲等"人类本性"；有对权力、金钱、道德规范的"社会理性"；有信仰、尚美及艺术和精神方面追求的"精神性"。

"特殊性"——一个普普通通、平平凡凡的人，一点都没有"戏感"，怎么会引起听众的兴趣呢？唯有特殊的人，一言一行与众不同，一举一动都有"戏"，自然能引起听众的兴趣了。

"冲突性"——即使是一个普通的人物，一旦有了冲突，他的举止就不再平凡，他隐藏在内心的秘密、动机、善恶的观点，及伪装在外的各种面具，他的喜怒哀乐、情感理智等，一件一件揭开，赤裸裸地呈现在听众眼前，打动听众，引发情感互动。

世界上平凡的人多，特殊的人少，千百而不得一，因此剧作者必须有丰富的经验与敏锐的观察力，在千千万万人群中、在平凡中求特殊，在特殊中求平凡。有经验的编剧，能很精细地从极平凡的生活中，去发掘特殊的事物；从特殊的事物中，发掘平凡的境界。

二、广播剧人物的构成

人物"应该怎样"是编导的愿望，而人物"的确这样"是听众的认知。怎么把"愿望"变成"认知"呢？

1. 个性化是人物立足的基础

怎样使我们笔下的人物既真实又多元化呢？需分析一下人物构成的几种基本要素。

(1) 外形的特征。我们在生活中，常听见这句话："他给我的印象……"这印象包含了内在涵养和外在仪态。年纪、高矮、胖瘦这些外在因素，有时能强化人物的特点。因此，编剧在创造人物时，为了强调该人物的特殊性，有必要重视外形的特征。

(2) 内在的素养。编剧应致力于人物心灵的描述，包括人物的欲求、憎恶、喜好等等。人物若丧失了内在，将无异于道具。

(3) 家庭的现状。人物是单身汉？守寡？已婚？分居？离婚？若结婚，和谁结婚？何时结婚？他们的关系又如何？交游广阔还是孤独自守？婚姻美满还是有外遇？这些都包括在家庭现状的范畴。

(4) 职业的影响。人物靠什么维生？在哪里工作？和同事的关系如何？是自行其是呢，还是互相协助、互相信任呢？在工余休闲时间，彼此有来往吗？能限定和揭露人物在他的生活中与其他人的关系，就是创造了个性和观点。

(5) 社会与习俗。任何时代的社会都有其独特的生活图景，有其独特的生活习俗。

2. 世界观是人物行为的依据

伟大的德国哲学家黑格尔主张悲剧的本质并不在于一个人物是"对"的而其他人"错"了，或者是善良和邪恶的冲突，而是双方人物都是对的，把故事变成一个"正确对抗正确"的局面，带向其合乎逻辑的结局。世界观可以被定义为一种"处世的方式或看法"，并且通常是由理智决定的。世界观与人物的行为活动之间必然存在逻辑关联。

3. 价值观决定人物的品格

几乎任何人都想鱼与熊掌兼得。但是，在危难状态下，为了得到我们想要的东西或保住我们拥有的东西，我们必须牺牲我们想要或我们已有的东西。这是一个两难之境。在两难面前的抉择，体现了人物的品格。

三、广播剧人物的类型

可根据人物在剧作事件进程中的作用进行划分。

主要人物：事件核心，矛盾焦点，全剧的主要看点。

必要人物：缺少他事件不能成立的人物。

次要人物：叙事要件，主要人物的行为条件。

可从塑造和传播的角度划分。戏剧界长期以来形成一种共识，即把人物分成"圆形人物"和"扁平人物"两大类。这里所说的"圆"和"扁"没有褒贬倾向。

圆形人物：指的是更接近于现实的，性格立体、多侧面的人物。这种人物因其复杂、变化莫测更能吸引听众，当然塑造的难度也更大。

扁平人物：按照受众广泛认知的概念与类型塑造的人物。这种人物可以细分为各式各色的"正派人物"和"反派人物"。

可比照生活现实，侧重评价角度进行划分。

类型人物：从某种概念出发，侧重体现"共性"的人物，例如"英雄""强盗""妓女""小偷"等等。

个性人物：强调个性与特别之处的人物，例如"富有的乞丐""善良的强盗"等等。

典型人物：共性与个性结合、理想与现实兼容的人物，是经过高度艺术概括后，能深刻揭示一定社会生活本质、具有鲜明个性的形象。

典型人物与典型环境是一对关键性概念。所谓典型环境指的是人物生活的具体环境与历史发展总趋势的结合。在具体环境中，还包括了一定的社会条件、自然条件以及人物关系。典型环境与典型人物的关系是相互依存和相互制约的。

要塑造"典型环境中的典型人物"，要将人物置于某种特殊环境背景和特定戏剧情境之中，继而挖掘其最突出的性格特点以及性格中最具代表性的时代特征，使这一典型成为区别于其他人的"这一个"，使艺术形象成为有别于现实人物的"熟悉的陌生人"。

我们不妨来看一下广播剧《政绩工程》中几个主要人物通过言行表现出来的典型形象。

解　　说　省委书记钟明仁到国际工业园亲临视察的事，李东方是第三天上午才知道的。这么大个事儿，钱凡兴居然事先和事后都不跟他这市委书记打招呼，让他心里很不舒服。越想越不是滋味，李东方驱车来到了钱凡兴设在中江宾馆里的世纪大道筹建指挥部——

钱凡兴　（咋咋呼呼地打电话声）喂喂，你给我听好喽，我这个市长说话从来都一

句算一句，你们就给我放心大胆地干！保证四十八小时之内让那两条街从地球上彻底消失……

李东方　（气呼呼地快步走入声）凡兴同志！

钱凡兴　呦，李书记？你坐、你坐……（对电话）我不跟你说了，既定方针明确了，具体问题由你这个前线指挥酌情处理！（撂电话声）东方同志，喝点什么？

李东方　不渴！我来问问你——前天钟书记来视察国际工业园是怎么个情况？

钱凡兴　啊，这事儿啊……小事一桩，我全妥善处理了。

李东方　到底怎么回事？

钱凡兴　前天下午五点多，大老板给我打来个电话，说是要到国际工业园去看看，我赶快让园区那边准备一下，拖到晚上七点半才陪大老板过去的。他到那儿看了看，挺满意的！

李东方　你们不跟他说实话，他当然满意了！

钱凡兴　在国际工业园的问题上谁敢对大老板讲实话？那不是自找麻烦嘛！

李东方　凡兴，你不找麻烦那中江下游的老百姓就有麻烦，钟书记本人将来也会有麻烦！钟书记在身体有毛病、心里有疙瘩的情况下，能亲自来趟国际工业园多不容易呀，你怎么就不懂得珍惜呢？你不愿意找麻烦可以通知我嘛，你不想说的话可以让我来说嘛……你看看你，把一个难得的据实汇报的机会给丧失了！

钱凡兴　嘿嘿，行了我的大班长，事情已经过去了，国际工业园的问题你想据实汇报，以后有的是机会！

李东方　（沮丧而又无奈地叹息）唉……

钱凡兴　现在说起来呀，我前天幸亏没跟你打招呼，你要是直来直去那么一捅，大老板准发脾气。他一翻脸，我那筹建世纪大道的十个亿资金找谁要去呀？

李东方　唔？我听家国说他去参加谈判，发觉交通厅路桥公司并没有收购外环路的实力和诚意，他的判断不准确？

钱凡兴　准确！非常准确！不过，他们已经在大老板面前拍过胸脯了，既然他们想讨好，敢吹牛，我就让他们上牛皮税！

李东方　你这是……什么意思？

钱凡兴　他们交通厅不告饶，我也装糊涂，回来立马下令拆除准备开世纪大道那两条街，迅雷不及掩耳，估计后天就全拆完了！到时候，我再去找大老板进行专题汇报，让大老板逼着交通厅拿出十个亿来！至于他们去偷、

去抢，还是砸碎骨头卖油……与我无关。

李东方　啊？凡兴，你……你这胆子也太大了吧？

钱凡兴　这年头就这样——撑死胆大的，饿死胆小的！

李东方　如果那十个亿就是拿不到，我们怎么收场啊？

钱凡兴　收场？这个问题我根本没考虑过，让大老板和交通厅去考虑吧——大老板说的，交通厅应的，他们总得想出办法来吧？

【音乐……

解　说　看着钱凡兴脸上那得意的阴笑，李东方心里一阵阵发冷。他万万没有想到钱凡兴会干得这么绝！此人从来都对省委书记钟明仁毕恭毕敬，一口一个"大老板"，可办事却从未想过对大老板负责，更不要说对人民的利益负责了。在资金没有落实的情况下就把两条老街拆了，强行"逼宫"。可万一钟明仁就是拿不出钱来，这局面怎么收拾，怎么跟老百姓交代呢？难道为了政绩工程就可以什么都不顾了吗？……李东方怔怔地坐在那里喘了一会儿粗气，他觉得再跟钱凡兴谈下去、吵下去毫无意义，连招呼都没打，便起身走了。

【轿车启动、开走声……

【行驶的轿车内——

刘秘书　李书记，咱们去哪儿？

李东方　去看看准备修世纪大道拆迁那两条老街！

刘秘书　不行啊李书记，那两条街已经拆得一片狼藉，道路封堵，进不去了！

李东方　啵？（没好气地嘟哝一句）这帮混蛋……给贺家国打电话，叫他马上到我的办公室见我。

刘秘书　哎。

【轿车驶远声……

【贺家国走进办公室的脚步声……

贺家国　我说首长，这么风风火火地找我又啥事啊？

李东方　钱凡兴已经把那两条老街拆了，你知道不知道？

贺家国　市长的决策，我这个市长助理总会听说的。

李东方　这事儿你怎么看？

贺家国　迅雷不及掩耳地既成事实，逼钟书记必须让交通厅掏钱！

李东方　如果交通厅实在是无钱可拿呢？

贺家国　交通厅坐蜡，钟书记难堪，钱市长要赖……

李东方　那老百姓呢？家给人家拆了，路又不能建，拿老百姓要着玩么？

贺家国　首长，你……到底要跟我说什么呀？
李东方　另外筹措世纪大道资金的事，你得认真办、抓紧办！
贺家国　你就放心吧首长，这事儿已经有了实质性进展啦！
李东方　哦？说说看？
贺家国　深圳一家上市公司，打算用十一个亿买下咱们外环路三十年的使用权，签约先付两个亿，其余九个亿待完成本年度配股之后一次性付清！
李东方　真的？事成之后我一定重重奖你！
刘秘书　（匆匆进屋声）李书记！赵副省长来了，怒气冲冲的……
李东方　哦？我去迎接一下……
赵达功　不必了！（径自走入）不管欢迎不欢迎，我已经来了！
李东方　哎呀您可真会开玩笑……
贺家国　爸！
赵达功　贺家国也在这儿呢？那正好！我来就是想问问你们——红峰食品厂的官司重判了，李娟让步了，一千万房租和三百万罚款马上就要到账了，沈小兰他们那八百多人马上就能发上工资、吃上饭了，你们还瞎折腾什么呀？家国你给李娟的电镀公司送那份转产建议书是什么意思？
李东方　这个事儿啊……电镀公司转产的方案是我让家国搞的。
赵达功　为什么要这样？
李东方　你想啊老领导，造成红峰食品厂停产的主要原因，是电镀公司对环境的污染。污染问题不解决，红峰食品厂还是没有出路……
贺家国　这件事牵扯到的还不仅是一个红峰食品厂的问题，污染问题是当前最大的公害！
赵达功　那当初咱们招商引资的政策还算不算数？你们不要把事情做得太绝！（径自起身往外走声）
李东方　老领导！哎哎哎老领导……
【重重的摔门声。
贺家国　这……这算什么！这算什么？国际工业园的污染该整该抓，怎么电镀公司的污染就不能碰呢？我这位岳父大人到底是什么观点、什么立场啊？
李东方　（疲惫地长叹一声）唉……一切以个人利益为轴心呐！家国呀，赵副省长一向是不露声色、城府很深的人，今天到咱这来敲山镇虎，可以说是一反常态呀！
贺家国　说明咱们碰到他的痛处了，他急于制止事态！
李东方　咱们再一意孤行走下去，有可能要四面楚歌呀……

贺家国　怎么首长，你怕了？

李东方　怕？我李东方从一个庄稼院儿的愣小子，干成了省会城市的一把手，可以说是祖坟冒青烟让我捡着了！凭我的根基和能力，走到这一步是命运的青睐、历史的误会，再想往上抓挠往前奔，那就是自己不知好歹啦。没有更高个人目标的人有什么好怕的？我不怕！可我已经上来了，已经坐到市委书记的位子上了，我总得做点什么吧？我总得向给我阳光的组织、给我衣食的百姓有所交代呀！这些日子，我时不时地总想起《杜鹃山》里乌刚的一句唱词："闹革命为什么这样难！"

贺家国　是。是够难的。碰哪儿哪儿疼，摸哪儿哪儿扎手，恐怕没等咱们把"革命"搞成功，人家先把咱们的命给"革"了，而且还会冠冕堂皇！

李东方　所以呀家国，事到如今我要劝你再慎重地考虑一下——还跟我继续扑腾下去么？

贺家国　你想撤退吗？

李东方　我？人在其位，腹背受压，不得罪大人物就得罪老百姓，哪有退路？你跟我不一样……

贺家国　打住！东方老兄啊，你别忘了——这台是我自己爬上来的，这坑是我自己跳进来的，目前的处境是我自己的选择！要说"我以我血荐轩辕"有点夸大其词，不过我想拿自己当个实验品，要试试我这个年轻的洋博士能不能融入中国官场，为人民政权的法制化、民主化、科学化带来一缕清风。无论成败，我这个实验品都算起到了作用！

李东方　真要干下去？

贺家国　义无反顾。你就吩咐吧首长——现在干什么？

李东方　现在？现在……先出去找一家小酒馆儿，我请你喝二两！

【音乐……

四、广播剧人物的配置与艺术展现

在对广播剧人物有了宏观的基本设计之后，就要进行下一步的工作。也可以说，戏台搭起来以后，就要决定由什么样的角色、几个角色、怎样配合起来去演这场戏了。

1. 人物的配置

广播剧中的人物配置固然没有一成不变的规定，却应有必须顾及的大体要求。要使每个人物都有既定的戏剧任务、意向和行动，使每个人物都在各自不同的角度、位置与层面上为整部戏出力，而避免不必要的人物及多余的人物关系出现。简言之，每个出场人物及他们之间的关系，都要"有用"。

就人物数量而言，一般情况下，广播短剧、广播单本剧的主要出场人物不宜多，一两个、两三个为宜，最多不要超过五个。人物过多，其具体展现必然粗糙浅薄，不利于创作出有血有肉的形象。而广播连续剧因其牵涉的生活面较广泛，人物数量自然就不能太少。但是，在这里要特别注意一点：无论长篇作品还是短小篇章，其中可有可无的人物，不管他本身多么有个性、多么能引人产生兴趣，应一概删去。下面用一部笔者改编的短剧《甜白酒》来说明一下人物的配置——缺一不可，多一无用。

剧中人物：

筱月兰——推着小车走街串巷卖甜白酒的瘸女人，50岁

咸水伯——住在小巷深处的孤老头儿，60多岁

莲　莲——筱月兰的女儿，16岁

江　宝——咸水伯邻家男孩，12岁

解　说——江宝的旁白

【水乡小巷，较远处飘出筱月兰的叫卖声，那声音深沉柔美，极富音乐性；较近处咸水伯随着她的音调哼（锡剧）戏词儿，专注而神往，形成这样一种"一唱一和"：

"甜——白——酒喽……"

"宝——哥——哥呦……"

"甜——白——酒哇……"

"林——妹——妹呀……"

【音乐起；报题："广播短剧《甜白酒》"。

【咸水伯吃力地挪动石条声……

解　说　在我们鸭笼镇鱼尾巷，咸水伯是个出了名的怪老头儿。他从渔场退休之后，宅在家里很少出门，跟谁也不来往，偶尔跟我这十二岁的秃小子下盘棋，输了也会掀翻棋盘调头就走……今天他是怎么啦？一大早就跑到巷口去修

补那个只有一步宽的小桥——

江　宝　咸水伯！您这是干什么呀？

咸水伯　这还用问？三块石条，中间的那块没了，怎么走路哇！

江　宝　咳，就那么宽儿，蹦也蹦过来了……

咸水伯　胡说！你这个小江宝，你能蹦，别人也能蹦吗？推着小车卖甜白酒那个阿姨怎么蹦？

江　宝　哦，那位阿姨腿瘸……我来帮您吧！

咸水伯　这还差不多……你搬那头儿，当心别砸脚……

【一老一少挪石补路声……

【远处传来筱月兰的叫卖声……

江　宝　好啦！这下谁都能走了……

【筱月兰叫卖声渐近……

咸水伯　卖甜白酒的来了！江宝，你在这儿守着，别让她拐弯，我回家拿碗去。（匆匆离去声）

筱月兰　甜——白——酒喽……

江　宝　阿姨，请您等一下。

筱月兰　怎么孩子，你买甜白酒？

江　宝　不是我，是我家邻居咸水伯……

筱月兰　哦，就是天天买我一碗甜白酒的那个老伯？

江　宝　是呀，他怕你过这个小桥不方便，刚才还在这儿修呢。

筱月兰　（有所触动地）哦？

咸水伯　（一溜小跑）来了，来了……

筱月兰　哎呀老伯……

咸水伯　别叫我老伯，你也五十来岁的人了，比我小不了多少，就叫我大哥吧，咸水大哥。

筱月兰　那好，我听您的。咸水大哥，您每天都买一碗，这么喜欢我的甜白酒？

咸水伯　喜欢，喜欢一辈子了……哦，我是说呀，我一辈子爱喝这东西，再说你做的甜白酒糯米新鲜，工艺地道，原汁原味儿……给你钱。

筱月兰　呦，怎么又是五元？我昨天找给您的零钱呢？

咸水伯　啊？昨天的零钱……花了，花了……

江　宝　咸水伯您也没上我家小卖店买东西呀，干什么花了？

咸水伯　别多嘴江宝，这镇上就你们家一处小卖店？去吧，一边玩儿去吧。

江　宝　（不高兴地）哼，不是让我帮忙那时候了……（离去）

筱月兰　别着急大哥，我给您找钱。

咸水伯　不急、不急，你慢慢找……家里都挺好的？

筱月兰　挺好。

咸水伯　你……孩子多大了？

筱月兰　十六岁，上高一了。

咸水伯　你这个岁数……孩子才十六？

筱月兰　你看我……我这身体情况，对象不好找，结婚晚。

咸水伯　（心情复杂地）哦……

筱月兰　零钱找好了，您数数。

咸水伯　不，不用数，差不了。

筱月兰　那您收好，我走啦。再见大哥。

咸水伯　哎，再见、再见……明天还来吧？

筱月兰　来呀，还是这个时候！

咸水伯　那好，我等着。

筱月兰　（吆喝）甜——白——酒啦……（推车走远声）

【音乐……

解　说　卖甜白酒的阿姨一瘸一拐地走出去好远了，咸水伯还端着酒碗傻愣愣地站在那儿张望……第二天，在往常买酒那个时间咸水伯没等来那位阿姨，我上学的时候看见他在巷口转来转去，一脸沮丧。我连招呼都没敢打，赶紧跑开了。放学回来的时候，却意外地在那儿碰上了另外一个人——

莲　莲　哎！这位小弟弟……

江　宝　我叫江宝，大姐姐有什么事儿？

莲　莲　啊，我叫莲莲。这巷子里……有位咸水伯吧？你知道他住哪儿么？

江　宝　知道，就在我家旁边，跟我来吧。

莲　莲　太好了……走。（二人脚步声）

江　宝　咸水伯！咸水伯你出来一下，有人找你！

咸水伯　（推门出屋声）谁呀？

莲　莲　咸水伯，我叫莲莲，我妈让我来给您送甜白酒……

咸水伯　怎么？你……你是筱月兰的女儿？

莲　莲　您知道我妈原来的名字？

咸水伯　啊？啊……听说的，听说的……你妈今天怎么没出来卖酒？

莲　莲　她摔了个跟头，出不来了。

咸水伯　啊？摔得严重么？

莲　莲　没什么大事儿，养几天就会好的。这个保温饭盒里是我妈特意给您做的甜白酒，她怕您等不到她着急，让我放学给您送来……我妈说啦，今天的酒不要钱，送给您喝。

咸水伯　这……这怎么好？你等一会儿莲莲，我把饭盒给你倒出来去……（小跑着进屋）

莲　莲　这老伯，怎么也不请我进他家屋呢？

江　宝　这老头就这么怪！左邻右舍的谁也没进过他家，有一回我冒冒失失地闯了进去，他愣把我给轰出来了！

莲　莲　真的？

江　宝　可不，骗你我是狗狗。

咸水伯　（复出）莲莲呐，屋里太乱，咱们在院子里坐一会儿吧……

莲　莲　行啊。

咸水伯　江宝，你是不是……

江　宝　明白。我该"一边玩儿去"了……莲莲姐再见！

莲　莲　再见！（转问咸水伯）您还没说呐，您到底是怎么知道我妈原来的名字的？

咸水伯　嘿嘿……我不光知道她原来的名字，还知道她曾经是非常出色的演员呢！那戏唱得……

莲　莲　那……您也知道她怎么受的伤？

咸水伯　知道。她受迫害跳楼的时候，我是进驻县剧团的工宣队员。

莲　莲　什么叫"工宣队员"？

咸水伯　这……一时半会儿跟你这么大的孩子说不明白。那什么……你爸爸是做什么的？

莲　莲　过去撑船，现在修船。

咸水伯　（脱口而出）跟我差不多嘛！

莲　莲　您说什么？

咸水伯　没什么，没什么……我还以为筱月兰的丈夫应该是……是做甜白酒的呢。

莲　莲　甜白酒是我妈妈自己做的，而且事出有因。当年，妈妈跳楼摔断了腿，被关在小黑屋里没人管、没人问，每隔几天，夜里就有人偷偷送进来一坛甜白酒，妈妈解渴用它，解饿用它，止痛还用它……这些酒救了妈妈的命。活下来之后，妈妈自己开始学做甜白酒。一到做酒的时候就会想起当年……咦？咸水伯！当年那些酒是不是您送的呀？

咸水伯　这……也许是吧。

莲　莲　那……您是同情她还是喜欢她？……为什么不说话？我知道了——您爱她！

咸水伯　不！不敢……可不敢乱说呀，我比你妈大十多岁呢，再说……你妈那时候跟仙女儿似的，我是个啥呀？

莲　莲　我妈说她那时候是"牛鬼蛇神"，是改造对象！我妈一直拖到三十四五才嫁人，她一定是在等，等那个救他、爱她、呵护她的人！您要是有勇气，肯定没我爸什么事儿了……

咸水伯　别胡说！你这孩子怎么……莲莲你要干什么？

莲　莲　我走。我得马上回家告诉我妈去……（径自走出）

咸水伯　（追出去）哎！莲莲，你等等！你回家可别乱说呀……

【音乐……

解　说　那天，我远远地躲在咸水伯家的院子外面听声儿，没听清他们说些什么，就感觉两个人都很激动，咸水伯追莲莲姐的时候差点摔倒喽！从那天起，很长时间没见莲莲妈来卖甜白酒，也没见咸水伯出来过，把我闹得没着没落的——想去看看咸水伯，不敢进他家的屋；站在巷子口张望，等不来卖酒的人，常常在梦里听到那声悠长的好听的吆喝……

【筱月兰远远的叫卖声："甜——白——酒喽……"

江　宝　这是真的么？莲莲妈来啦？

【筱月兰渐近的吆喝声："甜——白——酒喽……"

江　宝　是她！（奔跑着迎上去）阿姨！阿姨……

筱月兰　你是……小江宝？

江　宝　（气喘吁吁地）阿姨！你可来了……你家莲莲姐说你摔伤了？

筱月兰　可不是，养了一个多月，刚好。怎么……没见咸水伯？

江　宝　咸水伯有日子没出来了，大概是病了！

筱月兰　啊？快……领我去他家！

江　宝　咸水伯……不喜欢别人到他家去。

筱月兰　我不是"别人"！快走哇……

【急促的敲门声……

江　宝　（边敲边喊）咸水伯！咸水伯在家吗？莲莲妈来啦！卖甜白酒的阿姨……

筱月兰　别喊了孩子，你听——

【屋里传出咸水伯微弱的声音："门开着……进来吧……"

筱月兰　快，进屋！

【二人进屋的脚步声……

解　说　一进屋，浓烈的甜白酒味儿扑面而来，我和莲莲妈全愣了。屋里，用桶装、用盆装、用坛子、用碗……到处都是甜白酒！咸水伯有气无力地躺在床上，

　　　　　　只有那双来回转动的眼睛证明他还是个活人，怪吓人的……

咸水伯　筱月兰……你来啦……

筱月兰　别动！别动咸水大哥，你病了吧？大哥这些酒……怎么回事？

咸水伯　我……我得了糖尿病，很重……早就不能喝这东西了。

筱月兰　那你买甜白酒……就是为了见我？

咸水伯　是……也想……帮帮你。

筱月兰　莲莲都告诉我了。我好恨你。这么多年你为什么……为什么……

咸水伯　我不敢……也不配……

筱月兰　你好糊涂哇大哥！好糊涂……算了，现在说这些还有什么用？你都病成这样了，我送你上医院吧？

江　宝　我去找人来帮忙！（欲走）

咸水伯　江宝！好孩子……别走，别去找人，今天咸水伯不撵你到别处去玩儿了，陪陪我，跟莲莲妈妈一块儿……

筱月兰　大哥，还是上医院去吧！

咸水伯　没用了，我自己知道……月兰呐，求你点事儿，行么？

筱月兰　你说大哥，你说吧。

咸水伯　给我唱一段戏……

筱月兰　行。你想听什么？

咸水伯　就是当年被打成"毒草"的那出……

筱月兰　《天涯沦落人》？

咸水伯　是啊，就是。

筱月兰　（调整一下情绪，开始清唱）"长不过他乡无眠夜，短不过相聚好光阴。沉不过离家的脚步，难不过回头望亲人。想亲人，望亲人，每逢佳节倍思亲……"

咸水伯　（运足气力，操着喑哑苍凉的声音随其同唱）"月亮睁开千里含泪眼，心声咚咚撞家门！"

筱月兰　（发觉咸水伯没声了，惊慌地）大哥？咸水大哥！大哥你醒醒……

江　宝　咸水伯！咸水伯……

筱月兰　大哥你怎么了？大哥……（撕心裂肺地）甜——白——酒哇——！

江　宝　（嘤嘤低泣）甜白酒……甜白酒……

　　　　【音乐起……报尾；剧终。】

　　这部短剧总共四个人物，两个"当事人"，两个剥茧抽丝发现秘密的孩

子，再多再少都不成。即便是常见的三集广播剧，主要人物也不要多于八个。另外，广播剧的题材也往往决定着人物的定员：小的题材不宜人物过多；大的题材因场面大、场景多，内中的"出场人物"（不一定是主要人物）就不可能太少，否则便缺乏生活的真实感。

总之，广播剧中人物数量的多少，虽没有定规，但艺术表现的张力与生活的真实感这两个方面，是必须考虑的。

2. 人物关系的展示

广播剧的人物关系大体有两类：现实关系与戏剧关系。

现实关系是指在现实的社会生活中，人们因血缘、家族、工作、社交、居住环境……以及各种历史渊源所形成的既定关系。戏剧关系是指因人物性格的冲突而构成的人物之间的各种特定关系。在一部剧作中，剧中人物总是由一定的现实的关系联系在一起的，但这种关系只是表现人物性格的环境和条件，人物关系的核心还是应该放在不同性格人物在特定环境、事件中所形成的矛盾冲突上。编剧固然要安排人物的现实关系，并要使之真实自然，但更重要的，也是决定"戏之有无"的，则是人物间的矛盾冲突——戏剧关系。

人物关系的展示，指的是主要角色与次要角色关系的设置与表现。

广播剧作为"一部戏"，在某种程度上甚至可以说，其人物关系的艺术设计比单个人物形象的定型设计更为重要。因为无论戏剧题旨、情节进程，还是人物的形象体现，都必须通过人与人之间的"动态的关系"来展现。单摆独放的静态人物自身，是没有丝毫"戏剧价值"的。

主要角色与次要角色两者因既定的"身份"不同，在剧中的表现分量与位置要有所不同。

其一，不要让主要角色长期偏离主线，不要让设计中的主人公在众多人物出场的复杂情况下总处于偏僻位置，因为这样极易造成全剧重心转移、主旨变更。

其二，主要角色也不可过于"霸道"，总压制、抢夺配角应有的戏，不应把配角视为无足轻重、可有可无的"附庸"。好的配角能为主角增加色彩，而绝不是相反。试想：没有红娘这个配角，《西厢记》还成其为《西厢记》么？无论莺莺还是张生，还能具有剧中那样的风采么？

人物之间关系的展示，要尽可能地调动适当的艺术手段。下面对经常运用

的一些手段作简单介绍。

对比。世间万物，总是在相互比较中才能够被人所认识。人物形象也当然如此。对比，指并列的两者之间正反相对（强与弱、好与坏、善与恶、是与非等等）的比较。可体现在两个主人公之间，也可以体现在两个（两组）次要角色之间。一般情况下，前者较为多见。

衬托。一组形象的两方，若有主有次，以次托主，便是衬托了。亦即人们常说的"烘云托月"之法。若再细分，衬托尚可分为两种：正衬与反衬。

正衬：同类形象，性质相同，以此衬彼，使主体更为突出。

反衬：异类形象，相反性质，正反相衬，以次衬主。

正衬与反衬有时还可以融会交织，以表现更具生活真实的人物形象。

人物关系以及人物自身的艺术展示手法，还有很多，如人物之间关系的铺垫、藏露及对人物自身进行塑造所用的夸张、点睛、反差（言与行的反差或前与后的反差等）、重复、工笔细描、疏笔勾勒等。任何艺术表现手法，都是为更好地塑造、展示人物服务的。

五、广播剧的人物塑造

广播剧人物的具体塑造，与其他叙事性文艺作品中的人物塑造既有相同处——通过人物具体的行动、语言与心理活动来展示，又因其只有声音、没有影像的特点，有着自己的独特性。广播剧偏重于以展示人物心理世界为主要目的的种种广播手段，具体而言，就是通过画外音、内心独白等体现人物内心活动，形象展示人物心理。

"行动即人物"，这话有道理，优秀广播剧中成功的人物形象无一不是通过极具个性的动作体现出来的。塑造人物性格的动作，大体可以分为两类。一类是在矛盾冲突紧张尖锐，尤其是发展到高潮时刻人物的关键性动作，这种动作往往具有强烈鲜明的个性特征，并因之使人物产生某种类似于"亮相"的效果。像董存瑞在关键时刻手托炸药包、点燃导火索，为战友开辟道路的英雄行为即是。另一类塑造人物性格的动作，是在一般生活场景、平常活动中特意选取的具有个性特色的细微动作，或称为"细节动作"。

人物的性格不是一出场就定型，而是有一个从小到大、从弱到强、从不成

熟到成熟、从简单到丰富的发展成长过程。广播剧作品都有一定的篇幅限制，比如在一部三集广播剧的 90 分钟内，要表现人物性格的成长发展直到定型的全过程，确有难度，有时甚至要冒失败的危险。但这种表现方式若运用得好，则易于为听众认可、接受——因为生活中的任何一个"活人"，在严格意义上，其性格（由多层次、多方面所组成）总是处于不断的活动乃至变动（哪怕是极细小）之中。换言之，性格的某些、某个层面或方面总处于外在环境制约下的活动（变动）中的人物，才更像生活中的"活人"。

广播剧《我是柱子》中，笔者就是用"发展成长"的办法来塑造主人公"柱子"的。具体说来，就是用台词雕刻细节，一步一步地展示人物成长的行动线。

第一步：交代八岁男孩柱子，为帮邻家七岁小妹彩霞做小车，爬上高压电线杆，试图拔两个瓷瓶当轱辘，结果遭电击，失去了两条胳膊。从医院回到家之后，他的心境陷入了最低谷。小彩霞来看他，建议玩什么他都没兴趣。

彩　霞　那我哪儿也不去了，陪你在家玩儿。
柱　子　在家有啥好玩儿的？
彩　霞　（脱口而出）玩儿你最能耐的"手心、手背儿"！
柱　子　啥？你说啥？
彩　霞　哎呀！我……
柱　子　你要跟我这没手的玩"手心、手背儿"？你寒碜我，连你都寒碜我！
彩　霞　不是，柱子哥，我一着急说错话了……
柱　子　滚！你给我滚！
柱子妈　（从外面跑进来）咋的啦，咋的啦？好好的怎么吵起来了？
柱　子　她寒碜我！
彩　霞　全怪我，李婶儿，我说错话了，我不该说手……
柱子妈　彩霞呀，要不你先回家吧？
彩　霞　嗯，再见……（抽泣着走出声）
柱　子　妈！（扑进妈怀里痛哭失声）
柱子妈　不哭，好儿子，总哭上火……你是男孩子，大小伙子……
柱　子　啥小伙子……长成老爷们儿也没用……我没手，连胳膊都没有……我能干啥？我活着有啥用？我不活了！不活了……
柱子妈　（痛彻心扉地大喊）柱子！

第二步：父母赋予孩子成长动力，先是妈妈把一只装有饭菜的书包挂到柱子的脖子上，让他给帮"五保户"盖房的爸爸送饭，证明他"有用"；而后到了建房工地，爸爸又借机开导他。

柱　子　爹，你们干得挺快呀，这房架子都快整完啦？
柱子爹　那可不，帮赵爷爷干活儿谁好意思磨洋工啊！哎，儿子你看，这柱子多粗，多结实！
柱　子　嗯。……爹，我好像有点儿明白你为啥给我取名叫"柱子"了。
柱子爹　哦？那你就说说看为啥。
柱　子　盖房子柱子最重要，没有柱子支着，房子就塌架了！
柱子爹　对呀！你瞅这"柱"字儿怎么写？左边一个木头的"木"，右边一个主要的"主"——主要木头！爹就是希望"李家柱"成为咱们老李家的支柱哇！
柱　子　爹，你看我行吗？
柱子爹　行，准行！
柱　子　我问你个事儿，爹，小孩子牙掉了能再长出来，我这胳膊没了，也能再长出来么？
柱子爹　这……儿子啊，爹不能糊弄你，你这胳膊……不可能再长出来了。你要想活得像个人样儿，你要当一根柱子，得比别人多付出十倍、百倍、上千倍的努力！儿子，你自个儿说，你……行不行？
柱　子　爹，我行。
柱子爹　好样的，是你爹的种！

第三步：用形象的榜样，给主人公成长动力。《典子》是一部日本老电影，是由失去手臂的残疾女孩本人主演的纪实故事片。笔者在戏里让爸爸带柱子走十几里山路到林场去看这部露天电影，回来的路上爸爸一直背着柱子，爷俩边走边聊。

柱　子　爹，你说那个叫典子的日本小姑娘真有那么能耐么？
柱子爹　咋的，信不实？用脚梳头，用脚吃饭，用脚写字，用脚干各种各样的活儿……那不都一样一样地给你表演出来了嘛！
柱　子　真是的，神了！
柱子爹　其实也没啥神不神的，人呐，就得走到哪步说哪步，到什么山上唱什么歌儿……

男青年　（从后边赶上来）李大哥！我替你背会儿柱子啊？

柱子爹　不用啦，老四，你头前儿先走吧，你媳妇等你呢！

男青年　打老远我就闻着你的汗味儿了，让我替你一会儿能咋的！

柱子爹　别扯，你能替我当爹吗？顶这个名就得尽这个力，走你的吧！……哎柱子，爹跟你唠到哪儿啦？

柱　子　"到什么山上唱什么歌儿"！

柱子爹　就是嘛，平常一顿不吃饭就饿得五脊六兽的，一天不吃饭，十个有八个得叫唤，三天不吃饭准得出人命！可遇上特殊情况呢？地震啦，塌方啦，人被堵在矿窑里、憋在地底下，十多天都能挺过来！你说这是咋回事儿？

柱　子　人……都有啥能耐，能干成啥事儿，自个儿不全知道！

柱子爹　对呀、对呀，你看日本那个典子，脚也是脚，手也是手，整个儿用脚把手给代替了！手脚齐全的人，根本不会琢磨这事儿，一辈子也不会知道脚还能干手的活儿！

柱　子　爹，日本孩子能干成的事儿，咱中国孩子也能干成，再说我还是男孩子呢……

柱子爹　对，我儿子真"有尿儿"（东北方言，意为有志气、有能耐）！

第四步：另一种成长力量——友情滋养。自从柱子伤残，小彩霞一直陪伴着他，不离左右。小彩霞需要到没有桥的河对岸去上学，柱子就每天上、下学的时候背着她蹚水过河。这天放学，已经过了河了，彩霞让柱子放下她歇会儿。

柱　子　好吧。（二人坐地声）这会儿没啥事儿，你帮我练练"手"行么？

彩　霞　啥？帮你练……手？

柱　子　嗯，是这么回事儿，你这脚是脚、手是手，我呢？脚也是脚，手也是脚。练"手"，就是练脚嘛！

彩　霞　那……咋练呐？

柱　子　你用手，我用脚，玩"手心、手背儿"！

彩　霞　好，来！

二　人　（齐声）手心手背儿！
　　　　咱俩一对儿！
　　　　你手心，我手背儿，
　　　　你采花儿我摘刺儿，
　　　　你要高山我要平地儿，
　　　　你抱西瓜我拣豆粒儿，

大山顶上有树也有草，
小草儿也得算根棍儿！

【音乐……

第五步：成长动力——社会支持。柱子送彩霞，一直跟到学校，守在教室门外偷偷听课。时间长了，被老师发现了，把他叫进了教室。

女教师　同学们！这位同学叫李家柱，你们中间可能有人认识他，他不幸伤残，失去了两只胳膊。他渴望上学，渴望知识，他守在教室外面听课，用脚在地上练习写字……他的这种精神、这种毅力，难道不值得我们每一个人学习吗？

【热烈的掌声……

女教师　从今天起，我请他走进教室，成为我们班的一员。我相信大家不会歧视他，我们每一位同学都会尊重他，帮助他，甚至以他为榜样，克服学习中的困难。老师说得对吗，同学们？

同学们　对！（热烈的掌声）

女教师　李家柱，同学们这么欢迎你，你不想说点什么吗？

柱　子　同……同学们，我没有手，不能跟大家伙儿一块儿鼓掌，可我的脚好使，我的心眼儿好使，好使的我就猛劲儿使！我一准儿听老师的话，跟大家伙儿一块儿……好好学习！

【更加热烈的掌声……

第六步：成长足迹——用脚卷烟。柱子爹饭前抽支烟，点着烟，狠嘬一口，满脸失望："嗨，这洋烟卷儿一点劲儿也没有，不如以前你给爹卷那旱烟过瘾！"

说者无心，听者有意。没过多久，柱子爹收工一进屋——

柱　子　爹！给你烟！

柱子爹　啥？

柱　子　你不说洋烟卷儿没劲儿嘛，我给你卷的旱烟，用脚卷的！……咋不接呀？卷烟之前我洗脚啦！

柱子爹　（自语般的）你能卷烟了？你能用脚卷烟了？（一下抱住柱子）儿子！你从四岁学会给爹卷烟，每天收工回来抽上你这口烟儿，别提多有滋味儿多解乏啦！出事儿之后，我以为这辈子再也抽不上你卷的烟了……没想到，真没想到……

柱子妈　这孩子天天偷摸鼓捣,我以为他祸害烟玩儿,没少数落他!

柱　子　爹,我又能天天给你卷啦!妈,还有你,我也想你的事儿啦,我要学会用脚穿针,要不等你老了,眼睛花了咋办呐?

爹、妈　我的好孩子……

第七步:成长足迹——用脚抓鱼。乡长和水利站长到拦河坝检查工作,穷地方没啥好吃的招待领导,几个看水闸的下河摸鱼,好不容易逮了几条小鲫鱼,让柱子一脚把装鱼的篓子给踢水里去了!柱子爹责问:"你想干什么?"没想到柱子的回答竟然是这样的。

柱　子　我也想练练抓鱼……

小　高　练抓鱼?(有些刺耳地干笑几声)我说柱子啊,不是高叔得理不让人,这可是强词夺理、硬编瞎话儿呀,你知不知道那"抓"字儿怎么写?提手加一个"爪",你个没手的人怎么抓活鱼!

柱　子　用脚。

柱子爹　用脚抓鱼?小兔崽子越说越离谱儿!那鱼不是勺子、筷子、木梳、笔杆儿,是活物儿!

柱　子　爹你不是说过……别人用手干的事儿,我用脚都能干吗?

柱子爹　(火儿了)住嘴!开学都上二年级了,干了错事儿不认账,还满身是理?混蛋!(打柱子耳光声)

小　高　哎!大哥,说说就得了呗,别打他呀!

【河水奔流声;波涛拍岸声……

柱　子　(边跑边自语)我要让你们看看,我要让你们看看……

【柱子轰然入水声……音乐、音响戛然而止,停顿。

【追来的人们连连呼喊"柱子!柱子……"

柱子妈　哎呀!这孩子跳下去就没影儿了,我可告诉你们,柱子要是有个三长两短的我跟你们没完!

彩　霞　没事儿,李婶儿,柱子哥肯定又上水里练憋气儿去啦!他可能耐啦,有时候我查(数)一百多个数他才冒出来呐!

柱子妈　那你快查呀!

彩　霞　从他一下水我就开始查啦,我心里有数儿……五六、五七、五八、五九、六十、六一、六二、六三、六四、六五……

柱子妈　他爹呀,你还不快下去……

小　高　大哥、大嫂,还是我下吧!

柱子爹　镇静！（声音有些发颤）镇静……

彩　霞　八一、八二、八三、八四、八五、八六、八七、八八、八九、九十、九一、九二、九三、九四……

柱子爹　要不……下去个人儿看看？

柱子妈　还商量啥呢？下呀！

彩　霞　上来啦！柱子哥上来啦……他嘴里叼的啥？蛤蜊！是河里的蛤蜊……

柱　子　（翻花出水声；噗水、吐出嘴里东西声）爹！高叔！这蛤蜊没有鱼灵巧，可它也是活物儿，是我用脚从水里捞出来的！

众　人　啊？

第八步：成长足迹——用脚排险。特大山洪暴发，大坝眼看保不住了，乡长刚刚决定开闸，要往下游放水。

柱子妈　哎呀乡长！你这可真是英明决策呀……

小　高　（叫喊着跑来）乡长！乡长！不知底下让啥卡住了，闸门打不开！

乡　长　什么？赶紧打发人下去看看呐！

小　高　下去啦，我们这儿水性好的都试过啦，我也下去两次，河水比平时深两、三倍，够不着底儿！

乡　长　哎呀呀这可怎么办呐……杨助理！姜所长！利用一切通信工具，组织附近留守看家的人迅速撤离！啥东西也别带，赶紧上山，要快，越快越好！

【杨、姜应声跑走声……

柱　子　爹，妈，我下去看看！（跳入水中声）

【紧张的音乐……

柱子妈　哎、哎……柱子！

乡　长　这是谁家孩子？他怎么跳下去啦！

柱子爹　乡长！这是我儿子，他叫柱子，水性好着呢……

乡　长　你疯啦李木匠？河水比平时深几倍，流得又这么急，大人都够不着底儿，让这么个孩子……还是没有胳膊的孩子下去，能行吗？

小　高　别看这孩子没胳膊，他能用脚在水底下抓活鱼！

乡　长　真的？

【众人七嘴八舌地作证……

乡　长　这……李木匠！大妹子！他毕竟是个残疾孩子，万一下去上不来，你们两口子可咋办呐？

柱子妈　哎呀都到这份儿上了，顾不了那么许多啦！

柱子爹　乡长！这孩子在这儿土生土长，真上不来，就算我们两口子把他还给这片土地了，行了吧？

乡　长　好。（声泪俱下）我谢谢你……谢谢你们全家！

柱子妈　（低声地）他爹，柱子下去多长时间了？彩霞不在这，心里一点数儿也没有……

柱子爹　（同样低声）你查呀！你在心里查数……

小　高　上来了！柱子上来啦！那白花花的……他叼上来一团子塑料布！

乡　长　你咋呼啥呢小高？没看那孩子扑腾不动了嘛，快去把他拽上来呀！

小　高　哎！（跳入水中）

【在众人呼喊声中柱子被拉出水声……

柱　子　开……开闸吧……

爹、妈　柱子！柱子……

乡　长　好孩子！告诉大爷，你下去之前是怎么想的？

柱　子　我……我想……我想让大伙知道……知道我有用！

【音乐腾起……

第九步：创造奇迹——用头撞线。柱子当上运动员了，取得不少成绩，到了美国的亚特兰大去参加"残奥会"去了。但参加 SB7 级比赛实在是有点吃亏——最后撞线的时候别人用手，柱子没有胳膊——

刘教练　我请大家思考一个问题：我们的两只脚，现在站在什么地方？

队员甲　这算啥问题呀？刘教练，我们这不是在美国的亚特兰大吗？

队员乙　我们此刻站在亚特兰大奥运村游泳训练馆！……不对么？

刘教练　也对也不对……李家柱，你说！

柱　子　这里是……战场，是世界各国残疾人比试精神、毅力、技巧和体能的战场。

刘教练　对了！我们每一位运动员都必须明白，这里是战场！你的任务是为国争光！所以谁也不能琢磨看西洋景、逛大商店，除了训练体能，适应气候，要一门心思地想，想你那个项目的动作要领、最高纪录，想你必胜的把握在哪里！明白了吗？

队员们　明白！

刘教练　李家柱，你参加 SB7 级比赛有点吃亏……

柱　子　我知道，最后撞线的时候别人用手，我没有胳膊，得用头。

刘教练　对了，你要吃一臂之亏，你必须比别人超出半个身子才有可能取胜！明

白吗？

柱　子　明白。我现在重点练用头撞线！

刘教练　好，现在开始训练，下水！

最后一步：诠释主题——中国柱子。因为牵挂远在大洋彼岸的柱子，生活条件刚刚好转的父母在家里装上了电话。

柱子爹　（电话声）柱子啊！柱子！是你吗？

柱　子　是我呀，爹！你在哪儿呐？

柱子爹　还能在哪儿？在咱家，这是咱家小卖店新安装的电话！

柱　子　爹，家里都好吗？

柱子爹　好，好哇，我跟你妈都好，彩霞放假回来啦，她也挺好！我们都惦着你呀……

柱　子　你们放心，我没事儿！比赛的时候电视向全世界转播，你们在家看电视吧！

柱子爹　电视肯定看，爹得先问问你——盖房子，架着椽子的是什么？

柱　子　檩子。

柱子爹　架着檩子的呢？

柱　子　梁、柁。

柱子爹　那支着梁柁的立木呢？

柱　子　是柱子！爹呀，我明白你的意思，我一定在各国强手面前，竖起一根中国的柱子！

【现场音响：中华人民共和国国歌……混播——

解　说　中华人民共和国国歌奏响了！鲜艳的五星红旗在亚特兰大赛场上升起来了！全场听众肃立，仰望那红旗，仰望站在冠军领奖台上的李家柱。泪水模糊之间，我恍惚觉得我的柱子哥真的变成了一根柱子，擎天挺立，五星红旗就挂在他的身上。柱子哥呀，我的柱子哥，你真是好样儿的！在残疾人中间你是一根柱子，在健全人面前你是一面镜子。你用行动告诉同代人和后来人，不论面前有怎样的艰难险阻，只要有种精神，有股坚忍不拔的劲头儿，就能够创造人间奇迹！

【音乐激扬……混播报尾——全剧终】

故事和生活之间的重大差异是：在人类的日常生存状态中，人们采取行动时总是期望得到世界的某种积极反应，获得有利的条件，而且他们总是能或多

或少地得到他们所期望的东西，而在故事中，我们将精力集中于某一瞬间，一个人物在那一瞬间采取行动时，期望他的世界作出一个有益的反应，但其行动的效果却总是引发出各种阻力，面临"鸿沟"。"鸿沟"是外国戏剧界同行的习惯用语，形象地指代人物在行动中所遇到的较大的阻力与障碍，使他与世界处于一种更大的冲突之中，并把他推向了更大的风险。那么，他必须采取第二个行动、第三个行动……这一模式在不同的层面上循环往复，直到故事主线的终点，直到听众想象不到的一个最后行动。

在一部广播剧中，人物的性格和命运是在戏剧矛盾和冲突之中展开的。不同的性格决定着人们在特定的环境中出现不同的心理反应并采取不同的行动。人物命运的发展变化源自其性格的发展和转变。在展示人物命运变化的时候，必须要有充分的根据，符合人物性格的逻辑。

人物命运的展示过程即是故事情节的发展过程，人物在压力环境下所作出的选择决定了情节的发展方向。情节的发展过程同时也是人物性格和命运发展的历史。

在塑造人物的过程中，我们必须进入每一个人物的内心，并从他的视角来体验世界。为了创造具有启迪意义的人类反应，不但必须进入人物的内心，而且还要进入自己的内心。当你已经决定某一特定事件必须在你的故事中发生，一个将要进展和转折的情境，那么如何写出一个鲜活的情感场景？你可以问："如果我在这种情况下，我会怎么做？"

第二节 广播剧的情节

一、广播剧情节的内涵

广播剧作为一种叙事性的艺术门类，是非常讲究情节的。没有情节来支撑，也就不会有广播剧。有人认为，讲究情节的艺术总是低俗的，淡化情节成为高雅艺术的标志。说这种话的人其实并不真正懂得艺术。莎士比亚的戏剧是非常

讲究情节的，在当时也算是通俗的艺术，但谁能说莎士比亚的戏剧不是高雅的艺术？

对于初学写广播剧文本的人来说，最大的困惑是不知在剧中写些什么，许多剧本就像记流水账，譬如写校园生活，经常从起床开始写起，起床以后到洗手间洗漱，然后吃早饭，吃完早饭去上课，路上遇到了某位老师或同学，两人在路上聊起来，如此等等。可是这些事件有什么意义呢？

这里的关键在于对情节的认识和理解。

何谓情节？情节就是指那些能够表现人物性格及人物关系的事件。可以说，在广播剧里，只有那些能够表现人物性格的事件才是有意义的。要写早上起床这段戏，如果只是写主人公如何起床，然后到洗手间洗漱，这样的事件是没有意义的。但是，假如这天早晨主人公正好生病，可今天的课很重要，讲课的又是他喜欢的老师，于是他勉强从床上爬起来，或者，剧中的人物是个爱贪小便宜的人，她起床后发现自己的洗面奶用完了，在不跟人打招呼的情况下就用了别人的，正好被人看见，而这个人平时与她关系不和，便与她吵了一架，因此还耽误了上课，上述这样的事件能够表现人物的性格，就可以写到剧本里去。

不能说广播剧里每个场景乃至每句台词都要有特别重要的意义，有些情节只是为了展示事件的过程。以笔者创作的广播短剧《最高礼遇》为例，该剧写的是几个同学聚会，在酒桌上神聊。

【音乐；报题。

孟欣独白　那件事儿在我心里埋藏好几年了，几乎天天都能想起来，但我很少向人提起。没想到，一次偶然的同学相聚，席间信手拈来的话题，却逼得我不得不说……

【一男三女，四个同学无拘无束地碰杯饮酒声……

老　　K　哎，孟欣、蒙蒙、红桃，咱们几个老同学聚一回也不容易，光喝有啥意思，说点什么呗！

红　　桃　说什么，老K？又要整你那套"小姐太费，情人太累，还是同学聚会最实惠……"？庸俗透顶！

老　　K　我老K本来就是一俗人嘛，依着你唠点啥？

红　　桃　蒙蒙你说，你这个人民教师选个话题。

蒙　　蒙　我看呐，咱们几个同龄，都是三十岁，可以回顾一下"而立"之前所受到的最高礼遇。

红　　桃　　最高礼遇？这个话题好，孟欣你说呐？

孟　　欣　　我同意，就让蒙蒙先说吧。

老　　K　　对，蒙蒙你先打个样儿，说说你受到的最高礼遇是什么！

蒙　　蒙　　我嘛……去年我过生日，正好赶上星期天，我爱人要陪我去郊游。早晨一出门，只见我们班四十多个同学全站在我家门前，一见我面儿齐声唱起了《祝你生日快乐》，当时我哭了……

老　　K　　嗯，这礼遇不低啦。当教师的还图啥呀？红桃你说，你这个大公司的老板秘书得到的礼遇一定不少！

红　　桃　　那当然啦。我给你们说一件我印象最深的事儿——我们集团的总裁第一次到我们分公司来视察，我去机场接他，那天我有点感冒发烧，迷迷瞪瞪的，回来一下车就把脚崴了，摔倒在办公楼前的台阶底下。我们老总——相当于厅局级干部的总裁，二话没说，一下就把我给抱起来了，一步一步走上台阶，一直把我抱进电梯……

老　　K　　要是我呀，我会把你这个"如花似玉"一直抱进房间，抱到床上！

【蒙蒙、孟欣窃笑声……

红　　桃　　老K你这话啥意思？

老　　K　　没啥意思，没意思，我就是瞎逗……喝酒、喝酒、喝口酒。（几人碰杯饮酒声）孟欣，该你啦！

孟　　欣　　我？

老　　K　　是呀，你这个当记者的到处跑，经历一定不少。

孟　　欣　　我有件事感触确实很深，不过不能直接交代结果，得由根到梢慢慢说。

三　　人　　说呗，说吧……

孟　　欣　　那是两年前的春天，解放军某部宣传处于干事陪我到西峰山雷达班去采访。吉普车开到半山腰上，没路了，于干事只好把车扔下，领着我，两人背着带给战士们的新鲜蔬菜，往山顶上爬……

【两个人气喘吁吁地负重攀爬声……

孟　　欣　　于干事，到……到山顶还有多远？

干　　事　　不远了，孟记者，还有不到一公里……哎注意，这点蔬菜对山上的战士来说比什么都金贵，咱都背到这儿了，千万别掉到山涧里去！

孟　　欣　　哎，我当心就是了。（咕嘟咕嘟喝矿泉水声）

干　　事　　（半开玩笑地）少喝点水吧孟记者，山上没有女厕所。

孟　　欣　　嗯？——为什么？

干　　事　　山上没有女人，也从未来过女人。

孟　　欣　　噢……

【音乐……

【山野中，几个战士用脸盆、水壶之类敲打出鼓点声……

干　　事　　到啦！孟记者，战士们欢迎你呢，你看——那儿还有一条标语！

孟　　欣　　可不……（念）"热烈欢迎孟欣同志光临指导"——他们怎么会知道我的名字？

干　　事　　我昨天往山上发了个电报。赵班长！

班　　长　　到！于干事，这位就是记者孟欣同志吧？我代表全班战友热烈欢迎您光临指导！

孟　　欣　　指导什么呀？我是来采访、来学习的……

班　　长　　请孟记者不必客气！（扭头喊）刘亮，还不向孟记者报到？

刘　　亮　　是！孟记者同志，列兵刘亮向您报到，从现在开始到您离开之前，我奉命为您服务、听您指挥！

孟　　欣　　听我指挥？（笑了）我命令你告诉我——我现在该做什么？

刘　　亮　　请您进营房，我已经为您备好了洗脸水，洗漱完了到食堂就餐，饭后稍事休息再开始您的采访工作。

孟　　欣　　得，于干事，我看咱俩还是听列兵刘亮指挥吧！

【众人会心的笑声……

孟欣独白　　在山上那顿午餐，真是丰盛而又热闹。战士们一个个都像过年一样兴高采烈，这个给我夹菜，那个给我倒酒，弄得我手足无措，不知如何是好……

【战士们纷纷让酒让菜声……

孟　　欣　　你们也吃啊！怎么把好吃的全堆到我这儿来了？

班　　长　　孟记者，您是客人，您先吃，都尝尝——这是酱兔肉，这是炒兔肉，这是凉拌兔肉、炖兔肉……

孟　　欣　　你们哪儿来的这么多兔肉哇？

干　　事　　这是他们的"专利"——这山上野兔特别多，他们抓来野兔养成家兔，家兔再繁殖家兔……

班　　长　　目前我们饲养兔子存栏数已经超过八百啦！

【笑声……

孟　　欣　　（边尝边说）嗯，不错，真不错……你们也吃啊！刘亮，来，大姐给你夹……

刘　　亮　　不，我……（"哇"的一声，险些吐出来）

孟　　欣　怎么啦？班长他怎么啦？

班　　长　嗨，真不好意思。刘亮是新兵，去年他刚上山不久就赶上了大雪封山，啥也运不上来，我们菜也是兔肉，饭也是兔肉，上顿下顿全是兔肉……好多人都吃伤啦，刘亮最厉害……有时候看见活兔子都要吐！

孟　　欣　（叹息一声）

【停顿。

班　　长　喝酒哇，孟记者，你再来点儿……

孟　　欣　大姐平时倒是可以喝点啤酒，可刚才在路上于干事提醒我说你们这儿……

干　　事　啊？没事儿，车到山前必有路，说句粗话——"活人还能让尿憋死"！

【众人笑……

刘　　亮　报告！请问孟记者是想上"一号"么？

孟　　欣　什么？

班　　长　刘亮这小子不会说话……他问您是否想去洗手间？

孟　　欣　你是说……你们这儿有女厕所？

班　　长　昨天还没有，但今天有了。

孟　　欣　哦，我想去，现在就去！

班　　长　刘亮，带路。

刘　　亮　是！孟记者请。（二人走出声）

孟欣独白　在营房拐角处，我看到一个醒目的指路牌，牌子上画一个箭头，箭头后面端端正正地写着"女厕所"。沿着箭头所指的方向走上小路，转弯处又有一个同样的路牌。顺利地到达目的地之后，我发现这是在乱石丛中刚刚清理出来的一小块平地，用一人高的树条子围成一个马掌钉形的圆圈儿，留出来的小门儿正对着高墙似的峭崖石壁，石壁上居然用粉笔写着这样一行字——"女记者孟欣同志专用厕所"！

【音乐……

【酒店音响……

老　　K　这种礼遇，撒切尔夫人也难以得到！

红　　桃　老K你别打岔，让孟欣说下去。

蒙　　蒙　是呀，孟欣你快往下说！

孟　　欣　我站在那些兵弟弟在高山之巅为我一个人建造的厕所里，真正懂得了什么叫"心潮澎湃，浮想联翩"，幸福得直想哭！当我依依不舍地出来的时候，发现于干事和十二个战士齐刷刷地站在第二个路牌处，默

默地注视着我。我走过去问他们这是干什么，于干事告诉我，因为我半个多小时没出来，战士们担心我出什么事儿，可他们既不能过去，又不敢喊——怕吓着我，只能……只能（哽咽）默默地在这儿等……

【蒙蒙和红桃感动的低泣声……

老　　K　（自语般的）多好的士兵，多好的弟兄，他们用自己的心为你铺路，还怕你走上去硌着……

孟　　欣　（调控一下情绪，长出一口气）那次从山上下来之后，我感觉自己的心态发生了很大的变化——无论谁升官、谁发财、谁晋职称、谁当模范，都不会使我的心埋失衡——在我生命的字典中，永远剔除了一个词儿：嫉妒。

蒙　　蒙　孟欣你说得真好！

红　　桃　感谢今天的聚会，感谢这个话题！

老　　K　感谢老同学的故事，让我们的心灵得到了一次最高礼遇。我敢说，从今往后我们几个的生命字典中会补充一个词儿——羡慕！

蒙蒙、红桃　（异口同声）是呀，羡慕！真羡慕……

【音乐；报尾；剧终。】

剧中人们所讲的一系列的小事件，有的是为后来的情节作铺垫，有的是据此表现人物性格，有的本身就富有戏剧性。核心情节是战士们在高山顶上修建了一所"女记者孟欣同志专用厕所"！

广播剧情节与小说的情节有相同之处，但也有所区别。无论在小说中还是在广播剧里，情节总是为了表现人物性格服务的。但是广播剧作为听觉艺术，其情节应该是富于直观联想的，能让人"如临其境"的。也就是说，许多小说里的情节未必能够在广播剧里表现出来，而广播剧里的情节在小说里表现方式也可能会不一样。小说家设置情节时不必考虑情节的直观效果，只需把握住人物的个性就行。而广播剧作者在设置情节时不仅要考虑画面联想的可能性，还要考虑其听觉效果。

由于受到时空方面的限制，戏剧情节往往是被高度浓缩了的，矛盾冲突也相对集中。相比之下，广播剧情节显得更生活化。但其矛盾冲突也十分复杂，往往是一个冲突中蕴涵着另外一个冲突，一个冲突的解决意味着另一个冲突的开始，就像大海里的波浪一样，后一个波浪不断地推动着前一个波浪，把情节推向一个又一个的高潮。

二、情节与各种要素的关系

1. 情节与主题

关于情节与主题的关系，可以用人来作比喻。如果说广播剧里的人物和情节是骨髓和肌肉的话，那么主题就是心灵。心灵是看不见摸不着的，但它却是人的主宰，人之所以为人，就因为有心灵。人的行为总是为人的心灵所主宰，在电视剧里，情节也必定在主题的统摄之下。也就是说，编写情节并不是随心所欲的，除了要以人物性格为基础以外，还要符合主题的精神。譬如笔者创作的广播短剧《爱心大姐》，主要人物是一位中年妇女——五十来岁的"家政服务员"，主题是讴歌人性美好的一面：一个普通人，面对曾经严重伤害过自己的弱者，还能抑制怨恨，千方百计地奉献爱心。

【音乐，报题。
【居民楼院里，两个人走路的脚步声……

解　说　"冤家路窄"这句话，也许真有道理！要不怎么会这么巧呢？那天"爱心大姐服务社"派我去护理病人，是病人所在的居委会出面请的。进门之前，我根本不知道要护理的对象就是李玉兰……

刘大爷　张大姐呀，让你受累啦，黑灯瞎火地把你请来……

张桂芝　没关系，刘大爷！哎？让我护理这位大妹子，啥病啊？

刘大爷　啥病？没啥病，自己喝了药啦，好不容易才抢救过来！

张桂芝　啊？因为啥呀？

刘大爷　嗐，别提了，去年丈夫刚去世，前几天自己又下岗了，一时想不开就……现在身边离不了人儿，可他儿子这几天就要高考了……到了，就这个楼口，一楼中间这屋。（敲门）周亮！开门哪！

【有人应声开门声……

周　亮　刘爷爷？

刘大爷　周亮，你妈咋样？

周　亮　神志清醒，很虚弱，情绪也不好，不吃不喝的。晚饭我下的面条，她一口没动……

刘大爷　嗐，真是的。张大姐您请进。周亮啊，这是居委会从"爱心大姐服务社"

替你妈请的星级家政服务员，你叫张阿姨——

周　亮　　张阿姨好！

张桂芝　　哎。孩子啊，从现在开始，你该复习复习、该考试考试，你妈交给我了！

周　亮　　谢谢张阿姨！

李玉兰　　（在内室问）亮亮，谁来啦？

周　亮　　妈！是居委会的刘爷爷，还有……妈你怎么出来了？

刘大爷　　好点了吗玉兰？这位是我替你请来的……

李玉兰　　（十分意外地）张桂芝？

张桂芝　　你是……李玉兰？

刘大爷　　怎么？你们认识？

张桂芝　　唉……认识，二十年前就认识。

李玉兰　　你……是来看我笑话的？

张桂芝　　哦，你误会了，我是来护理你的，来之前我根本不知道护理对象是你……

李玉兰　　现在知道了，你还护理么？

张桂芝　　当然了。我们"爱心大姐服务社"的家政服务员，只兴顾客挑选我们，我们从来不会挑选顾客。你……愿意让我为你服务么？

李玉兰　　"缘分"……躲都躲不开的"缘分"呐！你请坐吧。

刘大爷　　（急忙圆场）哦，你们互相熟悉呀，这太好了，熟人好说话呀！你们唠唠吧，我还有事儿我先走了……

张桂芝　　忙您的去吧！

周　亮　　刘爷爷再见！（将刘大爷送出，关门，回身轻声问）妈，你跟这位张阿姨……怎么回事儿？

李玉兰　　小孩子家家的别什么都打听！回你那屋去吧，看书！

周　亮　　怎么了这又……

张桂芝　　去吧周亮，抓紧复习，没几天儿就高考了。

【周亮离去声；李玉兰叹息声……

张桂芝　　这孩子……长得真像老周。

李玉兰　　张……张姐，对不起，老周临死前，我没想起来让你跟他见一面……

张桂芝　　过去的事儿了，还提它干啥？上床躺下，我给你量量体温、测测脉搏。

李玉兰　　不用了，我自己刚刚都测过了。

张桂芝　　噢，我忘了——你是搞护理出身……

李玉兰　　要不是干护理工作，当初我怎么会认识老周呢！

张桂芝　不提，不提了……躺下……哎，喝水不？有没有要吃的药？

李玉兰　这会儿没有。你别忙了，在床边上坐会儿吧，咱俩聊聊。

张桂芝　哎。玉兰呐，我听刘大爷说你这回是自己……

李玉兰　是那么回事儿，整整一瓶安眠药。

张桂芝　你怎么那么想不开呢？

李玉兰　你让我怎么想得开？——为老周治病欠了六万多元外债，他刚去世不到一年，我又下岗了！

张桂芝　下岗再想辙呗，你要是真的撒手走喽，扔下周亮那孩子怎么办呢？

李玉兰　亮亮已经满十八岁了，怎么还不能养活自己！

张桂芝　不上学啦？现在这时候，就一个高中学历你让孩子干啥去？像当年你那种护理员都干不上。

李玉兰　可也是……我那时候才初中文化，我要是学历高点儿，在医院一直干下去，如今也不至于成了商店的下岗女工。工作没了，还背那么多债，你让我怎么供孩子上大学呀？

张桂芝　车到山前必有路！这几年下岗的多了，都不活了？孩子都不上学？想办法嘛，有多少又重新就业了——光在我们那儿当家政服务员的就有一万多……

李玉兰　像你们那样走街串户上人家里伺候人的活儿，饿死我也不干呐！

张桂芝　怎么着？我到你家里伺候你，你觉得我低贱么？

李玉兰　我不是那意思张姐，我的意思是……

张桂芝　行啦，别再说了，你现在很虚弱，不早了，你睡一会儿吧，我去收拾收拾屋子……

李玉兰　别走张姐！我挪挪，你躺在我旁边——我一睡着总做噩梦，旁边有个人儿能好点儿。

张桂芝　好吧……

【音乐——如时光流淌、像思绪飘飞的音乐隐隐泛起……

解　说　那一夜，我几乎没有阖眼。二十多年的往事七股八叉地涌了上来，闹得心里不知是个什么滋味儿……曾经恩爱的丈夫，活蹦乱跳的孩子，过年过节的冷清，刚干家政的艰难，还有身边这对儿令人担心的母子，搅得我无论如何也睡不着。天蒙蒙亮，我竟然鬼使神差地摸进了周亮的小屋，站在床头，直愣愣地看着那孩子……

【张桂芝忍不住的咳嗽声……

周　亮　（被惊醒）谁？……张阿姨？您这是……

张桂芝　对不起周亮……我在看你……我看你长得真像你爸爸……

周　亮　您认识我爸爸？

张桂芝　哦……不，不认识，你们家不是有他的大照片嘛，再说……你还有点儿像我们家你的小哥哥……

周　亮　您儿子？他多大？

张桂芝　他……要是活到现在，应该比你大四岁。

周　亮　怎么？您是说……

张桂芝　他在消防队，救火……牺牲了。

李玉兰　（不知什么时候进来的，突然插话）什么？你家周明牺牲了？什么时候？

张桂芝　去年五月八号。

李玉兰　五月八号？老周去世的前两天……怪不得他突然犯病，倒下的时候手里攥张报纸……

张桂芝　明明从懂事以后……一直不见他……（忍不住抽泣起来）

周　亮　他叫周明？……爸爸因为他犯病？妈妈！咱们两家一定有什么联系，告诉我，你告诉我！

李玉兰　（横下心来，异常冷静地）听着，二十年前……你爸爸是你张阿姨的丈夫！那时候，周明已经三岁了。你爸爸住院治病，由我护理，我跟他产生了感情，后来……他就成了我的丈夫了。

周　亮　这……这叫什么事儿啊！（一跃而起，冲出门去）

张桂芝　周亮……你去哪儿？

李玉兰　亮亮——

【音乐腾起，跌宕……

解　说　我们追出去，把周亮找回来，说了好半天才让那孩子理解了当年那些恩恩怨怨、感情变故。因祸得福，李玉兰把压在心底二十来年的话倒出来之后，轻松了许多，能吃得下饭、睡得着觉了……

【白天，居民区附近的街道音响……

张桂芝　玉兰呐，累不累？咱回家吧？

李玉兰　我不累张姐，再走一会儿吧，躺了这么多天好不容易出来……

刘大爷　（在较远处）呀哈，李玉兰能出来散步啦？康复得挺快嘛！

李玉兰　可不是咋的刘大爷，多亏你给我请来了张大姐。

刘大爷　我正想找你说这事儿呢——社区领导研究了，你眼下挺困难的，张大姐护理你的工资由居委会负担……

李玉兰　那怎么行？我自己负担！

张桂芝　谁也不用负担,免啦。告诉你呀刘大爷,我跟她呀是亲戚。

刘大爷　亲戚?真的么玉兰?

李玉兰　啊?啊……亲戚,是亲戚!

刘大爷　这事儿巧的……我得跟社区领导说一声儿去……(离去声)

李玉兰　你真逗张姐,你咋说咱俩是亲戚呢?你当这是旧社会呐?

张桂芝　新社会也一样——人嘛,在于处。我现在也没啥近人儿了,要是你不反对,我就把周亮也当成自个儿的孩子,以后帮你一起供他上大学!

李玉兰　好哇!

张桂芝　(看表)呦,都这时候啦?玉兰呐,跟你商量商量——今天下午哇,开我们青岛市爱心大姐服务社成立五周年庆祝大会,肯定挺热闹,我想听听去,你自个儿回家行不?

李玉兰　不行!

张桂芝　咋的?

李玉兰　你得带我一块儿去!

张桂芝　真的?

【音乐……

【混入热烈的掌声……

女领导　刚才呀,各分社的服务员代表从不同角度汇报了她们五年来的工作情况和切身感受,市领导在讲话中也对我们作了充分的肯定。我们青岛市爱心大姐服务社能获得岛城家政服务业的第一块服务名牌,受到市委、市政府、省妇联和全国妇联的表彰,实在是不容易!但成绩只能说明过去,并不代表未来,姐妹们还得加油哇!大家有没有信心?

数百人　(异口同声)有——信——心!

【会堂门口,人们相互告别声……

【越来越近的风声、雷声……

周　亮　妈妈!张阿姨!

李玉兰　亮亮?你怎么来了?

张桂芝　这孩子大概是饿了,走,咱赶紧回家做饭去!

周　亮　不是,张阿姨,我看要变天,怕你们挨浇,给你们送伞来了!

张桂芝　(感动地)这孩子……

李玉兰　亮亮!告诉你个好消息——妈已经报名加入爱心大姐服务社,从明天起就是张阿姨的同事了!

周　亮　真的么张阿姨?

张桂芝　是真的。

用真事说话，以真情感人，艺术的生命在于真实。在《爱心大姐》这部短剧里，要是没有李玉兰"去年丈夫刚去世，前几天又下岗了，一时想不开"所以服毒的前提，没有李玉兰"现在身边离不了人儿，可他儿子这几天就要高考了"这样最容易触动张桂芝"母亲情结"的困境，没有李玉兰的丈夫（张桂芝的前夫）是得知自己的儿子（消防战士周明）救火牺牲的消息突然发病猝死（因为周明从懂事以后一直不见他）这样极富震撼力的情节，解决二十年前的夺夫之恨的情节就会显得虚假。同样，正是因为张桂芝对"情敌"李玉兰以德报怨，既尽心尽力地照顾她的生活，又千方百计地安排她的生计，才换来了无可置疑的爱心传递：刚刚成年的（前夫与"情敌"的儿子）周亮，在本剧结尾处竟然这样"求"她——

周　亮　阿姨，那……我想求您点事儿……

张桂芝　这孩子，有话就说呗，啥求不求的！

周　亮　您……搬到我家来行么？以后您跟我妈一块儿上班，一起回家。

李玉兰　好主意！你就答应孩子吧张姐，这样他这个过早失去父爱的孩子，可以多一份母爱！

周　亮　怎么张阿姨？您怎么不说话？您觉得这样……不好么？

张桂芝　（激动不已）好！好哇，我的……好儿子。

【音乐……报尾；剧终。】

在广播剧里，有些人物和情节表面上看好像游离于整体故事之外，但这些人物和情节却是剧作者完成主题的至关重要的因素。当然，在广播剧里，不可能设想每个情节都与主题有关，或者说每个情节都是为了阐述剧中的主题思想。主题应该通过情节自然而然地表现出来，在广播剧里最忌讳的就是思想说教，那样不仅会损害情节的生动性，也会损害主题的表现。

2. 情节与戏剧冲突

在广播剧里，情节与戏剧冲突是两个相互关联的概念。在许多人看来，所谓"有戏"，就是指情节要复杂曲折，有悬念，用一些导演和制作人的话说，就是要把所有的人物都拧在一起，让他们相互撕扯、对骂、搏杀，直闹到天翻地覆才好。给人的感觉是越热闹越好，越离奇越好，这才叫"有戏"。然而，

到底怎样才是"有戏"？

所谓"戏"，就是指戏剧冲突，冲突是由矛盾引发的。广播剧里，戏剧冲突总是通过人物来表现，经常表现为性格间的冲突。在广播剧里，可以说没有冲突就没有情节，冲突是情节的基础和动力，冲突推动情节的发展。在全国第十二届"五个一工程"奖评奖中，广播连续剧《扁担上的影院》脱颖而出。这是一部将近 90 分钟的三集广播剧，记录了一个身残志坚的电影放映员 24 年跋山涉水的电影长征。

《扁担上的影院》讲述的是湖南省永兴县柏林镇人马恭志的感人事迹。自 1988 年以来，幼时身罹小儿麻痹症、身高只有 1.41 米的马恭志，选择了银幕光影事业。24 年中，他迈着残疾的双腿，挑着超过自己体重三倍多的放映机和相关设备，走遍 100 多个村组，放映 5.3 万多场次电影，观众人数达 250 多万人次。其间他也收获了爱情，赢得了人们的尊重。

2011 年末，创作团队乘火车专程赶到永兴县柏林镇对马恭志进行前期采访。他们先后采访了马恭志和他身边的家人、朋友，两次冒雨陪着马师傅送电影下乡，亲身体验了露天电影，见证了乡亲们和马师傅的情谊，还有那些农村"留守儿童"对电影的如饥似渴。先后经 7 次改稿，才完成了《扁担上的影院》，成功地塑造了人物形象。

著名评论家聂茂称该剧"是近年来难得一见的上乘之作，在近 90 分钟的三集剧情中，每一集都有戏剧冲突，每一集都有矛盾的爆发点或故事高潮"。这样的剧，就叫"有戏"。该剧从情节到细节，几乎全部来源于马恭志的现实生活。马恭志的母亲在听完作品后也流泪了。

3. 情节与悬念

悬念是处理情节结构的重要手法，它是利用听众关切故事发展和人物命运的期待心情，在剧作中所设置的悬而未决的矛盾现象。对于剧作者来说，制造悬念是一种技巧。缺乏悬念的情节，很难吸引住听众。

悬念的设置要看剧情需要，一般说来，侦破剧、警匪剧的悬念自然天成，表现日常社会生活的剧目设置悬念的难度要大得多。改革开放初期，笔者曾经创作过一部广播短剧《无事生非》，表现的是一个不靠谱、不"着调"的人，被熟识的警察怀疑犯下了很龌龊的罪行，为了洗清自己，他到处为自己寻找证人，结果一波三折，让人接连瞠目结舌。最终真相大白，令人哭笑不得、扼腕

叹息。看看本剧在情节进程中的悬念设置。

【音乐；报题。

【王哈哈操着五音不全的嗓子，正百无聊赖地跟着卡拉OK带唱歌……混播——

解　说　无事家中坐，祸从天上来。人称王哈哈的王家顺，三十来岁了没个正形儿，整天吊儿郎当、嘻嘻哈哈，让比较正统的人们看着很不顺眼，附近出点儿什么不像话的事，人们很容易怀疑是他干的。这不，一大早就有人找上门儿来了——

【敲门声。

王哈哈　谁呀？

【门外答："派出所刘刚！"

王哈哈　唷，片儿警来了？（开门）刘哥大驾光临有何贵干？

刘　刚　(进屋)严肃点儿！王哈哈，问你点儿事——昨天夜里联防巡逻队有人发现你十二点多才回来，干什么去了？

王哈哈　怎么？你们警察涨工资了吧？连居民啥时候回家都管？

刘　刚　听着！昨天夜里，一名青年妇女在永发食杂店后面的胡同里被抢走四百元钱、一枚金戒指，作案歹徒扯开被害人的衣服，企图强奸，被闻声赶来的联防巡逻队吓跑……

王哈哈　噢……明白了，明白了，这事儿啊，你找到我头上就算对了！（煞有介事地）第一，我们厂效益不佳，工人"放长假"，我好几个月没开工资了，缺钱花；第二呢，我王哈哈三十来岁没老婆，憋得"五脊六兽"，有不择手段解决"基本问题"之可能；第三，我有作案时间；第四……够了，足够了。可是，但是，可但是我要告诉你刘刚同志——昨天作案的肯定不是我！

刘　刚　我也希望不是你。可是……当时一个从路边公厕出来的人发现跑过去一个小伙子，他描绘的形象像你。出事之后到你回家之前，在这片家属区走动的人也只有你一个。所以，你必须说清楚昨天夜里你在哪儿，跟谁在一起——如果有人作证，嫌疑自然也就排除了。

王哈哈　昨晚儿……从五点半开始，我们六个哥们儿在醉仙楼喝酒，八点才散。

刘　刚　这活动人多，好对证。八点以后呢？

王哈哈　八点以后……我上我姐那儿了。电大快考试了，我姐夫是大学讲师，我找他辅导一下，一直在他家待到半夜……对，就是这么回事！

刘　刚　可以找你姐夫去对证一下吗？

王哈哈　行啊，我现在就领你去！

【从外面敲门声……

王哈哈　姐夫，开门呐，我是哈哈……啊，我是老三，王家顺！

严　诚　（开门声，操"南方普通话"）家顺？这位民警同志……

王哈哈　这是我的哥们儿，进来，刘哥……（边往里走边问）姐夫，我姐呢？

严　诚　带孩子看电影去了。我忙着备课，没有一道去……你这么晚来，有事情？

王哈哈　刘哥，这是我姐夫严诚，你问他吧！

刘　刚　严老师，昨晚上他到您这儿来过吗？

严　诚　来过的呀，怎么啦？

王哈哈　我说我在你这待到半夜，他愣不信，姐夫你……

刘　刚　（抢过来）严老师！他昨晚几点来的、几点走的，您还能不能记得？

严　诚　记得，记得清清楚楚——他是八点二十五分到的，八点五十二分走的。

刘　刚　嗯？王哈哈，八点五十二可不是半夜呀！

【一小段讽刺意味的音乐过渡……

【夜晚街头音响……

王哈哈　刘哥，不骗你，我肯定是喝大酒生把脑子给喝坏了，要不昨天夜里的事儿怎么能忘得一干二净呢？真忘了，真的，骗你我是小狗儿……

刘　刚　少扯没用的，我要的是人证！

王哈哈　你在这管片儿十来年了，我王哈哈是啥人你还不知道？咱熟头熟脸的……

刘　刚　别套近乎，事情出在我刘刚的管区，我必须认真追查，忠于职守！

王哈哈　那是，那是……

【一辆自行车驶到近前，"馒头"打招呼："哈哈！干吗呐？压马路找个小妞儿哇，跟这位'警察叔叔'逛个什么劲儿啊……"

王哈哈　"馒头"？哎哟——哥们儿，心肝宝贝大救星，观音转世如来化身，你可真是我的救命恩人呐！

馒　头　（懵了）怎么了，这是？

王哈哈　告诉你吧馒头，这位警察让我领他找证人，可我一脑瓜子浆子，活像个"失去记忆的人"……刘哥，踏扁脑袋无觅处，得来全不费工夫——看清这小子没有，他叫"馒头"，白白胖胖一身喧肉的"馒头"，我们车间的。昨天夜里呀，我就在他家！

刘　刚　是这样吗，馒头？

馒　头　啊？啊……对对，他是在我家来的，给我讲了不少做人的道理，我深受……

刘　刚　他几点到你家的？

馒　头　嗯……九点左右。吃完晚饭没事儿干，破电视剧越看越闹心，我就想找这哈哈大哥聊天儿去——别看哥们儿整天嘻嘻哈哈的，在我们车间算是有文化、有见识的，我们都爱听他侃——我穿上外衣刚要去他家，他来了……

刘　刚　当时你家还有谁？

馒　头　我媳妇儿，两岁半的孩子，没别人。

刘　刚　他到你家之后，你们干啥来的？

馒　头　就这么仨半人儿，能干啥呀？闲扯呗。快半年了，就上个月要回点儿外债来，开了一次钱，这个月眼瞅过去了还没动静，我们骂完了厂长骂车间主任，完了又合计一会儿来钱道儿，他想了几个点子把我媳妇儿说得一愣一愣的……

刘　刚　他什么时候离开你家的？

馒　头　哎，哈哈，你走的时候都半夜十二点多了吧？

王哈哈　别问我，你自己说，别让民警同志以为我跟你"串供"！

馒　头　没错，我自己说……哎，等等，你刚才说啥来着？串供？这……到底咋回事？

刘　刚　你能证明他昨夜在你家就没事了。走吧，麻烦你跟我去趟派出所。

馒　头　啊？让我上派出所干什么？

刘　刚　（笑了）别紧张，没别的——把你刚才说的这些搞个证言笔录，你再签上字，画上押——这才具有法律效力呀！

馒　头　这么说，我这证言得负法律责任？

刘　刚　那当然喽。

馒　头　我要是……记得不准，说得有出入呢？

刘　刚　嗯？昨天夜里的事儿怎么今天就……

馒　头　算啦，别让我打这个证言啦，说多一句说少一句对谁都不好，再见……

刘　刚　先别走！刚才你说的到底哪儿有出入？

馒　头　他……确实上我家了，也确实待到半夜，不过不是昨天，而是前天。

王哈哈　馒头！你……

刘　刚　王哈哈！你怎么解释？

王哈哈　我……我脑子太臭，记"串笼子"了……

【音乐……

解　说　居家过日子，没准儿啥时候摊上点儿毫无思想准备的事。王家顺王哈哈，因为涉嫌抢劫强奸案，被管片的民警叫出去调查对证，可把他老娘急坏了！王哈哈跟民警刚走，老太太就急忙打电话把住在附近的大儿子、大儿媳找来了……

【一家人长吁短叹，乱发议论声……

母　　　咱们老王家哪辈子没积德，咋出了这么个不争气的玩意儿呢！

大　嫂　妈，事情还没搞清楚您怎么就下了结论啦？要我看三弟不至于……

母　　　无风不起浪！派出所为啥不找旁人，单问他呢？

大　嫂　调查嘛，拉大网。我们医院就出过类似的事儿。上个月……

母　　　别扯远喽，还是合计眼下该咋办吧！家兴啊，你这个当大哥的咋不说话呢？

大　哥　妈，你让我说啥呀？这事再简单不过了——没干坏事，说明情况，身正不怕影子斜；干了坏事，低头认罪，争取宽大处理嘛！

大　嫂　迂腐！难怪你干了半辈子至今还是个副科长……

大　哥　我哪有你灵活呀，能把活人说死、把死人说活喽！

大　嫂　你……

母　　　行啦，行啦，现在是你们两口子拌嘴的时候吗？

【王哈哈用钥匙开门进屋声……

大　嫂　家顺回来了！

王哈哈　大哥、大嫂？

母　　　三儿啊，咋样？你领民警去对证，对上茬儿没有？

王哈哈　嗐，别提了，我姐夫那个死脑瓜骨，一句话把我扔那儿了。好不容易碰上"馒头"对个差不多，临了儿又秃噜了！

大　嫂　老三，现在屋里一个外人没有，你老实告诉大嫂——那事儿是不是你干的？

王哈哈　不是，绝对不是！

大　哥　这不结了嘛，把你昨天晚上的活动排个时间表，逐项找见证人签上字，往派出所一交……

王哈哈　你不知道哇，大哥，有的事儿不能说，说也说不清楚，我怕整不好这个嫌疑没排除，又闹出别的嫌疑来。

大　哥　啥事儿说不清楚？

王哈哈　你就别刨根问底儿了大哥，三十来岁的人还不兴有点隐私？干脆，就说

		我昨晚去你们家了，一进门儿酒劲儿上来就不省人事了，一直到十二点多才缓过劲儿来……
大　嫂	得了，老三，你别编了，我有办法啦！	
王哈哈	啥办法，大嫂？	
大　嫂	一会儿我跟你个别交代，明早上肯定让你递上"报单"！	

【派出所办公室音响：调解纠纷；训斥小偷；打电话……

王哈哈	刘刚同志……
刘　刚	王哈哈？一大早就来了，想起来啦？
王哈哈	是。这事我本来不想说，看来不说不行了……
刘　刚	走，上旁边那屋。（二人走动声）坐下，说吧。
王哈哈	我吧，打记事儿以来没干过什么像样的坏事儿，可也没干过什么像样的好事儿，本想当一回"无名英雄"，偏偏又赶上这么个"当当"，真不好意思……
刘　刚	别这么扭扭捏捏、啰啰唆唆的，捞干的——从你姐夫家出来之后你干了些什么？
王哈哈	我碰上了一位突然发病的老人，送他上医院了，一直守到半夜他家里来人我才回来。
刘　刚	嗯？你在哪儿发现的病人？
王哈哈	外环路和十八道街的交叉口儿。
刘　刚	送到哪个医院？
王哈哈	第四医院。
刘　刚	那位老人什么病？
王哈哈	脑溢血。医护人员忙到半夜也没救过来……
刘　刚	嗯……病人已经死了，无法说明谁送他去的医院；病人一到医院，值班医护忙于紧急抢救，谁也没留意送患者的人；家属赶到，一下子被突然失去亲人的巨大悲痛压住了，等想起感谢好心人的时候，"无名英雄"早已悄悄告退了——是不是这么回事儿？
王哈哈	对呀，对呀……
刘　刚	我问你个细节——那老人长什么模样儿？
王哈哈	当时光顾着急上火了，我没仔细看。
刘　刚	我再问你一个细节——病人的家属是什么人用什么方式找到的？
王哈哈	啊？啊……这，这我可不知道。
刘　刚	你无法知道，因为报上登那个报道里根本没写！

王哈哈　报上……我不明白你说的……

刘　刚　你不明白？我可明白——你这个谎撒得加重了我对你的怀疑！

王哈哈　你……凭什么说我撒谎？

刘　刚　（突然爆发一阵大笑）哈哈哈哈……要不是让你这个浑小子逼到这儿了，我也不想说——前天晚上路遇病人送到第四医院的人，不是你，是我！

王哈哈　啊？

刘　刚　王哈哈，关于你前天夜里的所作所为，你是现在说呀，还是我办个手续把你押起来之后再说？

王哈哈　啊？别……别急，刘哥，让我想想……让我回家再想想……

【音乐——

【王哈哈的呼噜声……

母　　　（轻声呼唤，伴以摇动）三儿啊，你醒醒啊，都八九点了，还不起来？

王哈哈　（被叫醒，不高兴地）人家昨晚上一宿没睡着，天放亮儿才迷糊过去……

母　　　派出所刘刚找你来啦！

王哈哈　刘刚？（顿时清醒了）刘刚又来了？他在哪儿？

刘　刚　（在外屋搭话）对不起了，哈哈，搅了你的美梦了吧？

王哈哈　啥美梦啊，我现在连噩梦都做不成！

刘　刚　（入内室）王哈哈，我是来找你道歉的，昨天……

王哈哈　别这么说，刘哥，你千万别这么说，我王哈哈虽然缺心少肺，可我明白你着急、发火全是为我好，你急于替我排除嫌疑！是不是？

刘　刚　你听我说……

王哈哈　不，你让我把话说完，再一打岔我酝酿了一宿的勇气准没喽，你让我一口气说完！——那天晚上，从我姐家出来之后，我碰上了一个人，一个漂亮女人……刘哥你别撇嘴，别笑，我碰上的是我们厂的"厂花"，叫辛茹。

刘　刚　辛茹？我知道这个人——听说她的名声不咋好哇！

王哈哈　就是呀，要不我咋觉着这事儿不好说呢！当时她在马路边上蹲着，我以为她病了呢，结果我凑到跟前儿才知道她也喝多了。她求我送她回家，我就去了……

【走廊里，两个喝得"半仙之体"的脚步声……

王哈哈　是这个门儿吗？辛茹大姐？

辛　茹　是……你用打火机照着，我开门。

【开门声；二人进屋的脚步声……

王哈哈　你家的拖鞋在哪儿？

辛　茹　不用换鞋，进来吧，上厨房把醋瓶子给我找来。

王哈哈　（快速走动）醋来了，大姐，给你——

【辛茹"咕咚，咕咚"喝醋声……

王哈哈　好点了吗？

辛　茹　好多了，没事儿了……坐下吧，干吗傻站着，坐，坐我旁边儿……

王哈哈　哎。（就座）辛茹大姐，你的酒量我是知道的，跟谁喝成这样儿？

辛　茹　自己……自己把自己灌醉了。丈夫刚刚甩了我，厂里又让我回车间，说我名声不好，留在科室反映太大……

王哈哈　要说咱厂的领导哇，真混蛋！让你出去要账的时候咋不嫌你名声不好呢？哼——卸磨杀驴！

辛　茹　（惨痛地笑）对，是这么回事儿。派我出场要账，厂长亲口跟我说的"不择手段，拿回钱来是真的"。拿回来了，八百多万全拿回来了，上个月全厂上千号人开支全是我要回来的钱！任务完成了，厂长就想起我"名声不好"来了……

王哈哈　你丈夫跟你离婚也是因为这个？

辛　茹　没错儿，他在外边怎么都行，我"名声不好"他受不了，男人……没好东西！倚权仗势的、腰里有钱的、甜言蜜语的……没有拈花惹草的男人，怎么会有名声不好的女人？没好东西！没……也不能一概而论，老弟你就是个好东西，因为跟我瞎逗，我骂过你，可你不记恨我，尊重我，像今天这样帮我。我……要感谢，我要报答你！（搂住王哈哈脖子一顿狂吻声……）

王哈哈　大姐！辛茹大姐……别这样儿，我还没结婚呢，从来没碰过女人，没啥感情基础就整这事儿，我……我……

辛　茹　（一折腾清醒了许多）我懂你的意思，好兄弟，你真是个好人，我也不能让你以为我真是个坏女人……这会儿我孤独，我心里苦，其实我很脆弱，很可怜……你往后坐坐，让大姐放心大胆地在一个好男人怀里靠一会儿……

【音乐……隐隐渗入辛茹的鼾声……

王哈哈　就这样，她在我怀里睡着了，我一动也不动地抱着她，直到半夜里她醒过来我才走。这完全是真的，可我怕说出来人们不相信，谁都会以为我们俩——一个三十来岁的光棍儿，一个很"开放"的漂亮离异女人，干柴烈火，肯定没轻折腾……（刘刚笑声）看看，刘哥你就不相信，是

不是？

"那天半夜之前在哪儿？"王哈哈找姐夫严诚作证，这个一丝不苟的理工男记得清清楚楚："他是八点二十五分到的，八点五十二分走的。"八点五十二分可不是半夜呀！碰到要好的工友"馒头"，被证明在他家待到半夜。可听说证言得负法律责任，"馒头"马上改口："他……确实上我家了，也确实待到半夜，不过不是昨天，而是前天。"性格使然，一事当前首先自保。比较绝的是第三番——聪明的大嫂支招，将那天夜里隐姓埋名送病危老人就医的事安到自己头上，没想到那件好事正是办案警察刘刚做的！万般无奈，他只好说出真相——那晚跟"名声不好的漂亮离异女人"在一起，"可我怕说出来人们不相信"，结果呢？

刘　刚　我相信你，哈哈兄弟。其实你跟辛茹这码事儿根本用不着隐瞒，你跟我一说，只要辛茹能证明十二点前你在她那儿，关于抢劫强奸案的嫌疑就排除了。至于你俩在一起都做些什么，我根本不会追究——都是单身，两相情愿，一没有强迫，二不是"买卖"，即便是尝尝"禁果"，也可以看作是"恋爱过头儿"……

王哈哈　我俩没"恋爱"，更没"过头儿"！

刘　刚　别急，别急，我不过是打个比方……

王哈哈　我就怕你这么想，更怕你这么问。你要是当辛茹面儿这么一打比方，她的心会淌血的！这女人受的伤害够重的了，我哪能再"雪上加霜"呢？

吊儿郎当的王哈哈自己忍冤蒙羞，为的是不让那受伤的女人"雪上加霜"！戏走到这儿，听众懂了，剧中的民警刘刚也懂了。就此打住？不成，还得加点"佐料"——

刘　刚　哦？以前真没发现——你这个嘻嘻哈哈的浑小子，心地还真挺好！好啦，到现在为止，你算不算"一口气说完"呢？

王哈哈　嗯，说完了。

刘　刚　那该我说了。刚才一见面，我说我来找你道歉，道歉的原因不光是我在调查中对你态度不好，更主要的是我错怪了好人——那宗抢劫强奸案破了，犯罪分子已经逮捕归案了！

王哈哈　案子破了？嫌疑没了？我被错怪了？——那我还说这些干啥呀！

刘　刚　你自己偏要说嘛，拦都拦不住。

王哈哈　（忿忿然自语）这个劫道的，这个劫道的……可坑坏了我！

【音乐；报尾；剧终。】

4. 情节与细节

在小说中，细节描写是极为重要的，在表现人物个性时，往往只需一个好的细节，人物就能鲜活起来。在广播剧中也是一样，几个好的细节，就能把人物、情节表现得活灵活现。在写作剧本的时候，我们经常会为了许多细枝末节而反复思量，总是不得不考虑人物是什么心态、什么打扮，说话时什么样的腔调，当时什么样的表情，出场时正在干什么，期盼或惧怕时内心活动是怎么样的，怎样把这些内心活动表现出来，如此等等。

笔者曾经根据真人真事创作过一部微型广播剧《离别时刻》，说的是某男跟妻弟发生冲突，将其推倒，结果妻弟头部重伤致死，某男成了过失杀人犯。妻子急火攻心，成了疯子。尚未满月的孩子一下没了着落。怎么办？办理这宗案件的警察把孩子抱回了家……剧中，孩子叫"丹丹"，抱养孩子的警察叫"大军"，警察的妻子叫"肖莉"。八年过去了，过失杀人犯刑满释放了。他找到警察，表示想把孩子接回去，警察能反对么？短剧开场，就是生父即将到警察家里来接孩子——

【音乐……报题。
【大军家室内，丹丹跑动、嬉笑声……
丹　丹　爸爸，你抓不着我，抓不着我……
大　军　看我能不能抓住你这个小坏蛋！（追逐声）
【爷俩满屋疯跑，不时撞得室内摆设叮咣乱响……
肖　莉　（端着菜从厨房出来）哎呀，你们爷俩这是干啥呐？丹丹别撞着我！碰洒菜不要紧，别再烫着你……
大　军　别跑了丹丹，要吃饭了，不玩啦！
丹　丹　呀！妈妈做了这么多好吃的……
肖　莉　还有呐，今天让你吃个够！
丹　丹　今天是什么日子啊？
肖　莉　哦？（黯然神伤）是呀，今天是什么日子？怎么会有这样的日子……
大　军　（急忙打断妻子）肖莉！啊——丹丹呐，那什么……前几天你过生日的时候爸爸不是没在家么，今天再给你过一次！
丹　丹　噢……太好啦、太好啦，丹丹好高兴噢……

大　军　（压低声音）肖莉！还愣着干啥？到厨房接着弄菜去呀，高兴点儿。

肖　莉　好……高兴点儿！我高兴点儿……（走出）

丹　丹　爸爸你坐下，我给你演个节目。

大　军　好。演什么节目？

丹　丹　歌谣。我们班的老师让同学们每人编一首歌谣，你听听我编的……

大　军　行，开始吧。

丹　丹　"我有一个好爸爸，天天保护大伙儿的家；我有一个好爸爸，大街小巷把坏蛋抓；爸爸是个好警察……"

大　军　把你乐成了小豁牙儿！

丹　丹　（撒娇地扑上来捶打）爸爸坏，爸爸坏……

大　军　别闹，别闹，爸爸给你讲个故事。

丹　丹　好啊，你讲吧！

大　军　说……从前呐，有一个小孩儿。这小孩儿有爸爸、有妈妈，还有一个舅舅。在这孩子不大点儿……啊还没满月的时候，她爸爸跟她舅舅因为一点小事儿打起来了。那个舅舅打了她爸爸一拳，她爸爸抓住那个舅舅猛地往后一推，没想到舅舅的后脑勺撞到暖气片上，当场就死啦！

丹　丹　呀！

【肖莉走近的脚步声……

大　军　舅舅死了，爸爸被抓走了，妈妈连吓带急得了精神病——就是疯了……

丹　丹　那……那个小不点儿的孩子咋办呐？

大　军　那个孩子啊，被一个好心的警察叔叔抱回了家……

丹　丹　（似乎感觉到了什么）不！这故事不好听，爸爸净瞎编，怎么会有这样的事儿呢？

肖　莉　（叹息）丹丹呐，爸爸给你讲的是真事儿，那个孩子……就是你。你的亲爸爸已经刑满释放了，一会儿就到咱家来接你！

丹　丹　啊？不！不不，我不信，一定是你们不喜欢我了，编个瞎话儿要把我送给别人！（哭了）我不是挺听话的嘛，爸爸妈妈你们别这样……

肖　莉　丹丹！我的好孩子，爸爸妈妈也是没办法呀……

【敲门声！——这敲门声就像一道最有威慑力的命令，一家人登时缄口敛气，室内静得吓人……

【敲门声又响……

大　军　丹丹，你的亲生父亲来了……开门去。

丹　丹　不！我不。

【敲门声再响……

大　军　丹丹？

丹　丹　（恐惧地）我不，我不嘛……

肖　莉　你去开门还不行啊？非逼孩子干啥！

大　军　不是逼，应该让她自己把这道门打开。你说呢？

【又是敲门声！

肖　莉　我去开！（几步奔过去打开房门）怎么？——刘大妈？

刘大妈　可不是我咋的，你们这一家子干啥呐？让我敲了这么半天！

大　军　刘大妈，您……有事儿？

刘大妈　我倒没啥事儿，刚才来了个男的，托我给你们转送一封信。

大　军　男的？——他人呐？

刘大妈　把信撂下就走啦。

肖　莉　信在哪儿？

刘大妈　这不……

肖　莉　（一把抓过，打开念）"尊敬的大哥、大嫂：你们好！考虑再三，我决定不进你家门了……"

大　军　把信给我！（抢过去，接着念）"从你家，到学校，我悄悄地跟踪孩子好几天了。她是那么健康，那么快乐，小脸儿上闪耀的除了幸福还是幸福。如果我把她领走，我能给她什么呢？由于追悔莫及的过失，我毁了家，毁了自己本来不错的前程，我不能再毁孩子啦！我得先去找一份工作，然后想办法给妻子治好病。如果有可能，将来我们也学着你们的样子去领养一个无助的婴儿！我的孩子就交给你们了。永远交给你们了。再见。"

肖　莉　（喜出望外地）丹丹！

丹　丹　妈妈！（扑进妈怀里）

刘大妈　这是咋回事儿？咋回事儿啊？

大　军　好事儿！刘大妈……（哽咽）好事儿啊……

【音乐腾起……报尾；剧终。】

这部微型短剧全靠细节取胜。不年不节，满桌佳肴；父女反常的嬉戏，当妈的黯然神伤；讲"故事"交代孩子身世；四次敲门声，声声敲打心灵；进来的是邻居大妈，拿来了孩子生父留下的信——出乎预料的结局。细节中展现情节，大体即此。

三、情节组织的一般原则

在广播剧的情节组织方面,很难设定模式,因为艺术创作本来就最讲究个性化。每个剧作者对情节的设置都渗透着自己对于生活和艺术的理解。即便同一个故事、同样的人物,不同的剧作者对情节的构想和组织也会是不一样的。但情节组织必须符合艺术创作的规律。在情节的组织方面,应该注意以下几点。

1. 情节要真实自然

情节真实自然包含两个方面的含意,一是情节必须建立在人物性格的基础之上,二是人物在事件冲突中的表现应符合人物内在的性格逻辑。

在许多人看来,广播剧情节越离奇,就越能吸引听众,所以一味地追求情节离奇和跌宕起伏,甚至不惜违背艺术的真实,这样做无异于缘木求鱼。情节的虚假还表现为情感的虚假,尤其在表现大喜大悲的情节上,许多人都把握不好分寸。在对人物的感情处理上,最高的境界应该是做到不温不火,恰到好处。

2. 围绕人物性格和命运展开情节

说到情节,有一个问题必须弄清楚,即听众听广播剧到底要听什么?是情节中的什么因素吸引着受众?——人物是情节的中心,听众真正关心的焦点正是人物的性格和命运。欣赏广播剧的过程其实也是寻找自我、发现自我的过程,对他人的命运关注其实也是对自我命运的关注,正因为这样,作品才能对听众心灵产生净化的作用。一般说来,情节越紧张、越扣人心弦,人物的命运越是扑朔迷离,听众对人物命运的关注也就越热切。正是由于听众的这种心态,广播连续剧每一集都是在情节发展到最紧要的关头切断,把悬念留给听众,以便吸引他们能有兴趣继续听下去。

第三节　广播剧的语言

在整个广播剧创作流程中，语言是居于核心地位的支点。从这个支点往前追溯，是题材的选择、主题的把握、人物的设置、情节的编织；从这个支点往后发展，是演员、导演的二度创作，音乐、音响的创造性配置，技术人员的录音合成。如果说一部广播剧是一座大厦，那么语言便是它的基础构件——沙石砖瓦。

多年以来，对广播剧语言较为权威性的要求一直是"三化"：口语化、生活化、个性化。笔者以为这"三化"不宜并重，应下功夫发掘"个性化"。因为口语化原则，旨在使广播剧语言区别于书面语言，生活化原则，提示广播剧不同于文学。广播剧语言要"口语"，但不能拉杂；宜"生活"，却不可粗糙；要"像生活语言"而不能"是生活语言"。所以这两"化"，把握一个"似是而非"足矣。个性化原则却大有奥妙。

广播剧语言大体分为两种，即对白（台词）、旁白（解说）。笔者在实践中为对白总结两条原则，一曰"特定性"，二曰"特殊性"；而在旁白的运用上，则应把握一个"规定性"。

因为广播剧只有"声音"这一种传输手段，生、旦、净、末、丑，狮子、老虎、狗，全凭听觉分辨。所以动笔写台词之前必须严格区分剧中人物的"特定性"——是男？是女？是老？是少？工人？农民？干部？学者？属于"哪一类"。确定了"哪一类"，别急着落笔，还得继续找"这一个"，也就是"特殊性"。比如笔者获得全国第六届"五个一工程"奖的广播剧《地质师》，剧中的大庆采油女工铁英——工人，石油工人，大庆采油女工，文化不高、性情豪放的东北姑娘铁英——至此，才找到"这一个"。"哪一类"是标本，"这一个"是活人。找到了"这一个"，铁英的台词也就活了。

　　采访者　你跟洛总是什么时候开始恋爱的？
　　铁　英　咋说呢？闹"文化大革命"那会儿，一帮造反派到处追他，他跟我熟悉，钻到我的油井房来了，吓得直哆嗦。我说你别怕，有我呢。抓他的人摸上来了，我拎着大管钳子冲了出去，我说你们听着，没有洛明他们这批

肚子里有墨水的人，咱们这些盐碱地、荒草滩上长大的，谁知道石油是啥东西？如今你们屎壳郎跟着屁哄哄，瞎闹哄啥？不看在毛主席的面子上，我一管钳子打你们满地找牙！——滚！……等我回到油井房，洛明一个劲儿地说谢谢我，我说别谢了，你这个人需要长期保护，咱俩结婚吧！他哭了，像个大孩子……

只有以特定性为前提，以特殊性为基础，找到"这一个"，才能让"什么人说什么话"，才能实现人物语言的"个性化"。把握住了"个性化"，那么"口语化""生活化"的问题也就迎刃而解了。

解说语言的"规定性"，也是依据个性化的原则得出的。解说（旁白）这种语言形式，并非广播剧独有，却在广播剧中占有独特的地位。电影、电视剧等形式中的解说，仅仅是一种补充、说明、交代，通常是被动的，是"没有办法的办法"。而在广播剧中解说是主动的，贯穿全剧的，肩负着推进情节、强化冲突、营造气氛、设置悬念，乃至"画龙点睛"等重要使命。所谓"规定性"，要求编剧"规定"些什么呢？规定：你的"解说"是第一人称还是第三人称？他（或她）是当事人，是目击者，还是事后听说该人该事的局外人？他（或她）讲给听众的故事处于"现在时"还是"过去时"？是客观叙述还是具有主观感情色彩的夹叙夹议……如此种种，编剧有权规定，也必须规定。规定得很具体，很明确，解说语言才能个性化。

笔者个人比较偏爱第一人称，主人公旁白（及内心独白）式的解说。因为在创作实践中笔者体会到，使用这种形式有三大好处：一是切合广播媒体的"一比一、面对面"的特点，不论娓娓倾诉还是激昂慨叹，都很亲切，容易缩短与听众之间的空间距离；二是便于扩大语言信息含量，沟通和传递情感，在叙述过程中易于顺势融入议论、联想，跳得开、回得来，收放自如，容易引发共鸣；三是不断戏，不论戏剧情节处于"现在时"还是"过去时"，主人公始终在其中，因而也有利于主人公形象的丰满、充实、有血有肉。请看广播剧《地质师》中的一段第一人称解说。

【音乐……混入汽笛长鸣，火车去远声……

解　说　大生昼夜兼程，把骆驼接到了北京。当我在医院的病床上再次见到骆驼的时候，心里像塞了一团草，像撒了一把盐。骆驼当时的模样，像是被一个蹩足雕塑家刻坏了的一段木头，干枯，僵硬，灰秃秃的，扔在那儿毫无生气。他当时目光呆滞，语言不清，说话一个字儿一个字儿地往外

蹦，情急处默默地淌眼泪，哭都出不来声！看着他，我忽然明白了：为什么他那么爱我，却不让我跟他去过同样的生活……谢天谢地，他总算重新站了起来，回去的时候是自己走进车站的。可这一走，又是十几年音讯皆无。

上面说的都是广播剧语言的基本特点与起码要求。"照猫画虎"，即可以让广播剧的语言"及格"。那么什么样的语言才算"上乘"呢？笔者从自己的创作实践与他人成功作品中总结出三个标准。

一、强化"动势"，隐含"交代"，以声带画

广播剧是"说"给人听的，但它不能"坐着说"，而须"做着说"，使人听到语言的同时"看"到画面，感觉剧中人物在眼前"活动"。笔者在2014年获得浙江省"五个一工程"奖的广播剧《畲家女》中作过这样的尝试。

蓝如楠　（讲述）刚放暑假没几天，我的几位同学到景宁来参加社会实践，跟老师公座谈完了，一起去我家博物馆参观，刚到门口，我就被保安根叔拉住了——

根　叔　哎呀如楠，你可回来了！

蓝如楠　怎么了，出什么事了根叔？

根　叔　你妈没在家，你爸把那张千工床给卖了！

蓝如楠　啊？卖给谁了？

根　叔　还有谁呀，就是你那个干姐夫……

蓝如楠　"天不亮"？

老师公　（凑近）怎么了如楠？

蓝如楠　老师公，你说我爸这人……走，跟我进去。

【几人进门声……

【钟秉诚趴在桌上打鼾声……

蓝如楠　爸？爸！爸您怎么趴在桌上睡呀……（摇）醒醒，醒醒……这是喝了多少哇？这么大酒味儿！

钟秉诚　（醒来，懵懵懂懂地）嗯？如楠……老师公也来啦？正好，我正要找您呢……（把抱在怀里的提包放到桌上，拉开拉锁）喏，钱，这里边有您二十万，我把您的两万块变成二十万了！

老师公　这……钟秉诚，这什么意思？

钟秉诚　我把那张千工床给卖了！

老师公　啊？你、你、你……（怒不可遏，狠狠地打了他一巴掌）

【"啪"的一声脆响；停顿。

钟秉诚　（彻底醒了）老师公……您怎么打我？我做错了么？

老师公　让我说你什么好呢？

蓝如楠　啥也别说了，得赶紧把床追回来呀！根叔，姓田的把床弄哪儿去了？

根　叔　他在门口租了一辆小货车，讲价钱的时候我听他说……丽水华侨大酒店？——对，就是那儿。

蓝如楠　他这是要倒卖呀！这样吧，同学们跟着老师公继续活动，根叔你拿上那包钱跟我走……（奔到门口，向外高喊）出租车——！

根　叔　（抱着钱跟出来）哎如楠，倒卖文物的大多有黑道背景，你个女孩子，一个人去……能行吗？

蓝如楠　什么叫我一个人呐？不是还有你嘛！——哎根叔，你当兵的时候不会是炊事班的吧？

根　叔　什么呀？就我——正宗野战军侦察兵！

蓝如楠　那好，"天不亮"要是真把千工床给倒腾走喽，我让他这辈子见不着亮天！

【出租车驶来、停车声。

蓝如楠　根叔，上车！

【出租轿车在高速公路上飞奔声……

【出租车里，如楠一再催促："师傅，快点！再快点……"

【丽水市区街道音响……海鲜酒楼，音乐若隐若现……

【田博亮跟买家豹哥正在酒桌上谈判——

田博亮　豹哥，窗外车上的千工床您可是仔仔细细地看过了，好东西呀！再给添点吧……怎么样？

豹　哥　东西是不错，可小田儿你也得给我留点利润空间吧？

田博亮　你的空间小不了！来来，喝酒，先喝酒……

【二人喝酒声……

蓝如楠　（讲述）如果"天不亮"不那么贪心，见利就走，那么追回千工床的事很可能大费周章、旷日持久。黄昏时分，我们赶到的时候，很快就在华侨大酒店附近的一家海鲜酒楼发现了目标——装着千工床的小货车停在院子里，旁边停辆黑轿车，两车之间站俩彪形大汉，"天不亮"跟一个秃头

　　　　　　买主坐在屋里靠窗的酒桌旁，正冲着窗外的东西指指点点，讨价还价。一进酒楼的院子，我直奔小货车，拉开了驾驶室车门——

蓝如楠　师傅景宁的吧，认识我吗？

货车司机　啊？……不认识。

根　叔　那我呢？认识不？

货车司机　你？你是……山哈公司的保安？

根　叔　没错儿，天天在门口站着。帮帮忙，配合一下……（拔车钥匙）

货车司机　哎、哎……你拔我车钥匙干啥呀？

彪形大汉　你们谁呀？想干什么？

蓝如楠　（讲述）随着一声断喝，两个彪形大汉一前一后堵住了我们，我进退两难，真有点发懵，求助地看了一眼根叔。根叔真是好样的，慢慢地脱掉了衬衫，亮出了胸前和两臂的腱子肉——

根　叔　冷静！兄弟都冷静点，当家的都在里边呢，咱们进去说去！

蓝如楠　走，进去。

　　　　【一干人等进屋声……

彪形大汉　不许进！你们……豹哥！这两个人……

蓝如楠　干姐夫！

田博亮　如楠？——你怎么来了？

蓝如楠　我来追回被骗走的千工床！

田博亮　怎么说话呢如楠？这东西是姐夫一手钱、一手货买来的，怎么是骗……

蓝如楠　还你的钱！（将提包重重地墩在桌上）四十万，一分不少。

豹　哥　哎小田儿，你不说你花六十万么？

田博亮　我那不是……

蓝如楠　他就是哄抬物价，想多骗点钱嘛。得，姐夫你把你这包钱收好，床我拉回去了！（转身欲走）

豹　哥　等等！——没问问我门口那俩兄弟就想走？没门儿！

根　叔　这位老板，再叫点人来吧，就这两位还真挡不住我们。

豹　哥　呀哈，你干吗的？

田博亮　（低声，紧张地）他是我干娘公司的保安，在部队当过擒拿格斗教练……

豹　哥　我的意思是……这么大的买卖不是儿戏，总得把道理讲清楚吧？

蓝如楠　姐夫也不介绍一下，这位是谁呀？

田博亮　豹哥，这是豹哥，我的下家……

蓝如楠　"下家"？东西是你去买的，我是来找你往回要的，咱俩弄利索之前跟下

家没关系吧?

豹　　哥　　差矣!小妹妹此言差矣。田博亮是受我委托,拿我的钱替我买货,怎么能说跟我没关系呢?

蓝如楠　　这样啊?我还以为跟你说不着呢……这张千工床不是商品是文物,是我们畲族现存文物中年代最久远的实物之一。我姐夫田博亮灌醉了我爸,一通忽悠,把东西给弄出来了,我再把它弄回去——这可以看作家族内部纠纷。如果你是幕后主使,我把有关部门找来,认定这是一起骗买、倒卖文物案,追究责任冲你说呗?

豹　　哥　　那可跟我说不着!我就是一个收藏爱好者,我托田博亮购买藏品,至于这件东西该不该买,交易过程有什么毛病,统统跟我没关系。

蓝如楠　　那就对了,我来通知我姐夫这东西不该买,来纠正他的毛病……

豹　　哥　　甭管该不该,这东西一不是偷、二不是抢,确实是买来的——田博亮不该买,你爸爸就该卖吗?双方都有过失。那……你来"纠正"这不该发生的交易,总得表示点歉意吧?

蓝如楠　　嗯?好像有点道理。你想让我怎么表示?

豹　　哥　　我看小妹妹是个敞亮人儿,像个"女汉子",陪我们喝点酒吧?

蓝如楠　　喝酒?——好说!

豹　　哥　　嗯?不怵哇……服务员!来三瓶白酒,60度的!

蓝如楠　　豹哥小气了吧?大方点嘛——来六瓶,一人吹两瓶……

根　　叔　　如楠!

蓝如楠　　根叔别拦我,你们几个也听着——钱,车钥匙,车上的床,都看好喽,六瓶酒下去,我倒了根叔把我扛回去,床的事让有关部门解决;他俩倒了,货车司机从他这提包里拿车费,咱们原车原货回景宁!怎么样?

田博亮　　(心虚胆怯地)行吗……豹哥?

豹　　哥　　(咬着牙)你这废物……顶住。

蓝如楠　　好。——上酒!

除了在台词中交代人物动作,语言的"动势",在解说中、在客观叙述中照样可以体现,比如说一个人进门,"哐啷一声门响,他一头撞了进来"是一番情景,"嘎吱——门开了,他悄手蹑脚地蹭了进来",就又是一番情景。

二、扩大信息含量,弦外有余音

广播剧手段有限,只有声音;篇幅很短,每集不足30分钟。因此,它的语

言应当格外凝练，高度浓缩。一段话只有一层含意，这段话就值得推敲；一段话仅是一种交代，这段话则应当删掉。揣着这两把"卡尺"写台词，就能写出一些信息含量大的语言来。以广播剧《政绩工程》中"夜幕下遭遇美女蛇"一段戏为例。

【夜晚街头，贺家国打着酒嗝、两脚发飘地行走，边走边哼唱："向前进，向前进，战士的责任重，妇女的冤仇深……"

解　说　不知道苏东坡当年所写的"高处不胜寒"，有没有慨叹某些大人物的生存环境缺乏温暖的意思？最近一个时期，贺家国越来越不愿意回家。妻子赵慧珠本来是个既有学问又有模样的出色女人，可那张皎洁的脸上总挂着一层"霜"，工于心计而又喜怒无常。老岳父赵达功倒像个儒雅长者，可他嘴角上那冷冷的微笑常常让贺家国心里发毛，不寒而栗。于是，贺家国借口夜里总需要赶写材料，在招待所开了一个房间，隔三岔五跑到那儿去住。

【招待所走廊里，贺家国摇晃着一串钥匙边走边哼唱："向前进，向前进，战士的责任重，妇女……"

李　娟　贺市长，你可回来啦！

贺家国　（舌头稍稍有点硬）你是谁？守在我的房门口干什么？

李　娟　别紧张，漂亮女人并不都是"黄色娘子军"！我替你开门？

贺家国　不用，不用……（用钥匙打开房门）你想进来么？

李　娟　当然了！我都在这等了快一个小时了。

贺家国　可我不认识你呀，像你这么漂亮的年轻女子，如果见过我肯定会记住的！

李　娟　你这么说我就更纳闷儿了——咱俩连见都没见过，你干吗盯住我不放，往死里整呢？

贺家国　哦？我好像……知道你是谁了！

李　娟　没错，在下就是电镀公司的总经理李娟。

贺家国　那你……进来吧。

李　娟　谢谢。（快步进屋，径自落座）贺市长，我到现在也没弄明白，像您这种搞过企业、当过老板的人，怎么会管红峰食品厂跟我之间那点破事儿？您是个特有同情心的人吧？

贺家国　李小姐此言差矣！我出面管这档子事儿，不是有没有同情心的问题，而是要不要司法公正的问题。司法不公正，社会难稳定。社会一乱，最倒霉的不是沈小兰她们，而是像你李娟这样的有钱人，穷人吃大户先吃你

们！今天他们不能用合法的手段要回他们的钱，明天就会用非法的手段叫你把钱吐出来。你信不信？我力主这个案子重新审理，不仅是为了保护红峰食品厂那些工人群众的利益，维护社会稳定，也是为了保护你！在这个问题上，我希望你一定要清醒……

李　娟　我还不清醒啊市长大人？欠的钱还了，罚的钱交了，还要怎么样？您怎么还让我继续做噩梦啊？

贺家国　你是指……转产问题？

李　娟　对呀！您搞过企业，又是经济学博士，您当然知道这"转产"可不是说着玩儿的——定型的设备，稳定的市场，一转不全没了吗？我得遭受多大损失啊！

贺家国　这个……眼下你要承受一些损失，那是必然的。可你主动转产总比被迫关停好，"两害相权取其轻"嘛！

李　娟　你的意思是说……如果我不转产，就会被关停？

贺家国　势在必行。

李　娟　（勃然变色）贺家国！你知不知道你在干什么？

贺家国　（不禁一怔）你说我在干什么？

李　娟　你在给别人当枪使！

贺家国　李娟小姐何出此言？

李　娟　我是你岳父赵副省长一手竖起来的典型，我的存在是你岳父的重要政绩之一。有人在利用你这个经济专家、政治白痴、赵副省长的女婿打击我，实质上就是打击赵副省长！一石二鸟！伤害我，伤害赵副省长，你能得到什么？你这么一意孤行，在官场上有几步路可走？你只能是个匆匆过客，当几天某些政客的炮灰！

贺家国　啾？李娟小姐一番慷慨陈词，真有些"振聋发聩"！话说到这份儿上了，我也不妨跟你交交心。不当这个市长助理我的日子过得很好，比现在好；经商赚钱我也是个成功者，五年五个亿的业绩足以证明。那么我为什么要来当这个夹缝中的官儿呢？乐于被人家"当枪使"，有"炮灰"瘾？显然不是。我看不得下岗工人沾着灰尘的泪痕，看不得老百姓有理没处说的无奈，看不得像你这种人利用关系网巧取豪夺，看不得有些政客牺牲国家和人民的根本利益换取自己的所谓政绩！所以我要挤进来，拼一下，给老百姓送点笑容，给某些人设点障碍！仅此而已。至于我参与的事件中夹杂着什么权贵之间的政治斗争，我管不着，也不去想，就因为有些反革命活动打着革命的旗号，有些谋私手段被说成是改革措施，我

们就不再革命、不再改革了么？——自己认准的事，我就是要一意孤行！

李　娟　（长长地叹了口气）你不是"洋博士"，是个"红博士"啊！我服你了贺家国……我今天不是来找你辩论、吵架的，是来求你帮我。

贺家国　我能帮你什么？选择转产的方向？

李　娟　不。我压根就不想转产，我想制止迫使我转产的事态。帮我出出主意——我怎么做，你才能转变态度？

贺家国　哦……明白了，你是想跟我做交易。哎呀……这个交易不好做呀——给我权，你说了不算，你能影响的人我自己都够得着；给我钱，我自己是个有钱的人，百八十万我不会动心，掏个千八百万你又不合算……

李　娟　权和钱如果不能转化为人生享受，可以说没有什么实际意义。

贺家国　那么什么有实际意义呢？

李　娟　很多。比方说——豪宅，香车，佳酿，美人……

贺家国　啊对对对……说到这儿我有点兴奋，顿时感觉浑身发热……（走过去，把房门打开）开会儿门吧。

李　娟　（哼哼地笑，吃吃地笑，继而刺耳地大笑……）

贺家国　你笑什么？

李　娟　（继续笑着）不自信……你已经不自信了……

贺家国　我得承认，你就是个美人，极品美人。我也是肉体凡胎，怕自己把握不住……

李　娟　那么大刀阔斧、一意孤行的人，在这个问题上胆小啦？

贺家国　不是胆小，是明智——你别忘了我也是经商出身，很会算计的——我怕一不留神掉进你的温柔陷阱，自己损失太大！

李　娟　如果我不提任何条件、不要任何承诺，心甘情愿地跟你温柔一下呢？

贺家国　别，别动。你好好在那儿坐着，要不咱们没法儿谈下去了。不要任何条件白送温柔，不符合游戏规则。再说……（加重语气）你是我岳父的朋友，我怕弄乱套喽。

李　娟　（猛然起身）贺家国！我……恨你。

贺家国　这我理解。要走么？不送……

李　娟　（走了几步，驻足回头）我还有那么一点……爱你。

贺家国　这我现在理解不了。

李　娟　（感情复杂地）再见……

贺家国　再见。

【李娟快步走出声……

贺家国　（匆匆的重重的关门声）天呐，这世上真有美女蛇……
【音乐……
解　说　应该说，夜幕下那场面对"美女蛇"的斗争，贺家国取得了完全的胜利。可贺家国却觉得有点怅然若失。事后好多天他还在想，如果李娟没有起码的自尊，施展手段再往前逼进一步，他不敢保证自己绝无被"拿下"的可能。李娟临离开之前最后那句话时常在他耳边萦绕，三绕两绕竟使他对李娟产生了几分关切之情。他暗下决心，让李娟转产的决定是要坚持的，但一定要帮她设计一个上乘的出路……

这段剧中两人台词都富于深意，隐含着各自为自己立场的打算、试探、明争暗斗。

三、增强节奏、音乐性、趣味性

"出口成章"，是人们对能说会道的人的一种赞誉，也是人们在语言表达方面的一种追求。在日常生活中人们很难做到这一点，但在广播剧中人物语言必须达到这种状态——即便剧中人物是个目不识丁的文盲，他所说的话也必须有章法。前面提到的"口语化""生活化"，目的是将这些章法掩藏起来，包装起来，而不是摒弃不用，让语言处于粗糙的"原生状态"。

修饰语言的章法有很多，因广播剧几乎全部使用"口语"，所以应在语言的节奏、音乐性和趣味性几方面下功夫。无论对白还是旁白，编剧在落笔写词的时候一定要有"节奏"意识。很多语速的变化不是靠录制时二度创作完成，而是脚本中就提供或规定了的——长短句式的交叉错落、均衡，对仗与递进、排比，时而如和风细雨中炸响惊雷，时而像狂奔的野马群戛然止步。这样的富于节奏的语言，对营造气氛、推进情节和刻画人物，大有用处。中文语言音乐性的范例在宋词、元曲中比比皆是，除节奏外，主要靠韵律来实现。在表现现实生活的广播剧中，某些抒情戏段可写得似有韵似无韵，隐含对仗，平仄有致，可吟可诵亦可"说"，"音乐性"便融于其间了。至于"趣味性"，只要编剧心存此念，嬉笑怒骂、吵嘴演讲、哄人劝人夸人骗人，都能挖出"趣味"来。为体现笔者本人对节奏、音乐性、趣味性的尝试实践，举广播剧《人间难心事》中一例。

（时值盛夏，楼下的饭店里大宴宾朋，吆五喝六，行令划拳，放声"嚎"歌；楼上的会议室里一帮专家学者正在讨论论文——打开窗太吵，关上窗太热，折腾了三番之后——）

谷所长　关上，关上，刘秘书再把窗户关上！（小刘应声关窗声）龙先生，您接着念。

龙先生　（冷冷地）念什么？

谷所长　念……念论文呐。

龙先生　念论文？（突然发作）我现在想念经！念佛！我想求菩萨求耶稣求玉皇大帝求变形金刚把我和我的同仁救出火坑！这是搞学术活动吗？分明是在遭洋罪，受折磨！这里是社会科学研究所吗？分明是菜市场、屠宰场……（剧烈地咳嗽）

谷所长　（一时反应不过来）怎么啦，这是？

管先生　谷所长啊，龙先生刚才说的一点都不过分，楼下开饭店那帮人肆无忌惮地杀鸡杀鸭杀鹅杀狗杀猪杀羊，杀一切能吃能卖能赚钱的生灵，除了人，什么都杀！那绝望的嚎叫、痛苦的呻吟不分昼夜地折磨人……

刘秘书　（小女孩似的夸张）咱们后院所有的树上都钉上了钉子，所有的钉子上都挂满了肠子肚子心肝肺！再看那树下的水塘啊，红的是血浆，黄的是油汤，白的是大蛆，黑的是苍蝇，再加上一团团一簇簇的绿毛，好肮脏好可怕好好恶心呦……

谷所长　（拍案）别说啦！

思考题

1. 为什么广播剧中的出场人物不宜过多？
2. 广播剧情节组织的原则是什么？
3. 口语化、生活化、个性化在广播剧语言中是怎样体现的？

第四章

广播剧文本原创与改编的基本要领

学习目标

掌握广播剧文本创作中的选材、构思方法，了解处理广播剧结构的要领，深入认识广播剧悬念的设计、制造、保持、释放的过程，掌握处理原始素材及广播剧谋

关键术语

选材　构思　悬念　结构

第一节　选材与构思

剧作界流行一句行话：决定一部剧本的成败，题材占百分之五十，结构占百分之三十，写作仅占百分之二十。可见选材多么重要。题材选准了，有了良好的开端，就意味着已经成功了一半。

一、植根生活，沙里淘金

生活是散乱的，纷繁复杂的，丰富多彩的。检验一个剧作家的水平和能力，

就要看他能否在别人熟视无睹的、认为平淡无奇的生活中，提炼出令人惊喜，又让人有强烈共鸣的题材。有些人常常感叹自己写不出东西是因为没有生活，殊不知你每天都在生活之中，泡在生活的源泉里！

有人认为选材这个问题不成其为问题，没有讨论和学习的必要。这是一种错误认识。选材不仅是一个问题，而且是一个值得广播剧创作者重视的问题。它不仅是对艺术功力的第一个考验，也是决定作品成败的第一个关口。从创作上说，一个适宜于某个作者的题材会有利于他的艺术优势的发挥；从作品的出路上看，则往往是一个选材得当而写得平平的剧本，比一个写得较好而选材欠妥的剧本，更容易受到制作人的青睐。因此可以说，选材的成功是剧本成功的起点。有经验的编剧对此都深有体会。

广播剧艺术发展到今天，其表现力足以囊括社会生活的各个方面和层面，从理论上讲，它不存在题材范围上的限制，但在实际创作中，由政治、经济、文化、时代、大众审美情趣等原因构成的对广播剧创作题材的限制，却一直是客观存在着的。这种客观限制永远不可能完全消除，对此编剧只能适应，只能力求在某种既定的限制之中，去努力扩大自己的选材范围。

同时，每个编剧必定都有其自身的局限性，古今中外各路题材均能驾驭得很好的编剧是不存在的。所不同的是，在有的编剧身上这种局限性大些，有的则小些。这同个人的生活阅历、知识结构及创作经验等因素都有关系。编剧应当努力拓展自己的生活范畴与知识领域，时时注意积累创作素材，不断扩大它的涉及面和库存量。这是一个职业编剧毕生都不可间断的一项日常性的工作。唯其如此，才能在创作题材的选择上获得更大的自由。

素材的来源和积累素材的方式是多方面的。人们通常认为，最重要和最宝贵的创作素材来自编剧亲身经历和体验过的生活。这一观点当然是正确的，但在创作中仅凭生活经历却远远不够。一个编剧的生活经历，即使对个人而言已经极其丰富，就创作的需求来讲也还是狭窄得很。纯粹依靠个人亲历的生活，可能能够写成一两个剧本，甚至是相当好的剧本，但不能支持长久的编剧生涯。另外，再丰富的个人生活经历也不可能包罗万象，而在创作中可能涉及的生活面却是广阔无涯的。一个主要写医生生活的剧本可能会部分地涉及军人生活，一个主要写工厂的剧本也可能要涉及商界。出于剧情的需要，剧中人物的身份也必然会是五花八门的。如果对自己的生活经历和范围之外的其他方面的社会生活缺乏必要的了解，在写剧本时就很可能出现捉襟见肘的窘态。

所以，对于一个想长期从事编剧工作而不是偶一为之的人，必须善于在立足于直接的生活体验的同时，去开拓广阔的间接的创作素材源泉。开拓间接的创作素材源泉的方法，是尽力扩大社交面和社会信息源。一个孤陋寡闻的人是不会成为出色的编剧的。编剧应当学会交朋友，学会采访，要养成随时留意有用的社会新闻乃至道听途说的习惯，要舍得花时间去博览群书。总之，要努力成为一个眼观六路耳听八方、三教九流无所不晓的见多识广的人。要做到这一点，除了勤奋之外，很重要的一条是要对生活有热情、感兴趣。对生活的热情和由此产生的责任心、正义感，是促使你去关注、表现它的动力。

收集素材不能抱急功近利的实用主义态度。不能指望你得到的每一件素材都能在创作中派上用场，甚至立刻用到当前要写的剧本里。应当懂得，除了有时是为了创作一个既定内容的剧本去专门进行有针对性的生活体验或采访外，日常的大量的素材积累工作只是一种广泛的创作准备活动。准备了的东西未必有机会在近期用上，并且有些东西可能永远也不会用上，但这却并不意味着你所做的是无用之功。因为只有通过这样的努力，才能使你对社会生活各阶层、各方面的情形日渐熟悉起来。同时这也是对编剧艺术素养的一种训练，如果没有这个准备和训练，很难有在创作中纵横驰骋艺术想象力的能力。

占有了丰富的创作素材，就为选材提供了相对宽裕的自由度。在进入具体的选材工作时，应注意考虑下面几点问题。

1. 选择你最熟悉的题材

选材的第一要义，是要衡量自己对该题材所要表现的生活范畴的熟悉程度。编剧未必只能描写自己亲自体验过的生活，但必须以自己的生活体验为创作的立足点，这是一条不可动摇的原则。艺术想象离开生活基础的保障就会走向虚假，再高明的编剧，对一个从社会环境到人物形象都存在某种隔膜的故事，也是不容易写好的。一个距离自己的生活经验较远的题材，即使原始素材再动人，你也很难把它加工撰述得真实而生动。比如让一个从未迈出过国门的编剧去写一个发生在国外的留学生的故事，必定会写得勉强而僵硬。因为在这种情况下，他所能写出的，只会是它的躯壳，而不可能是它的血肉和灵魂。因而选材的重要法则之一，是尽量选择距离自己生活经验较近的题材。事实上，大多数编剧也都有一个相对固定的、适合自己特点的题材圈。如果因某种需要，而不得不接受一个自己不十分熟悉的题材的创作任务，便意味着走上了一条崎岖而危险

之路。这时的唯一办法，是在动笔之前尽可能地去接近和了解所要描写的生活和人物。但对于距作者基本生活体验圈较远的生活和人物，要想真正地熟悉起来，不是一朝一夕可以实现的，所以做这件事要认真地花费一些气力和时间，走马观花的做法对解决问题不会有实质性的帮助。

2. 选择你"情有独钟"的题材

对某个题材是否有创作激情，是决定你是否能写好它的又一个重要因素。广播剧要以情动人，而剧作中的情要靠作者赋予。只有作者对所要讲述的那些事情、那些人物怀有强烈的爱憎，具有不吐不快的倾诉冲动，才有可能使未来的作品情蕴深厚、撼人心灵。饱含激情的写作对作者来说是一种享受，缺乏激情的写作却是一种毫无意义的折磨，因而只有激情洋溢的状态，才能使作者无论在创作上遇到什么困难，都毫不动摇、坚定不移地坚持下去。

选择某个题材的意义和价值是什么，它将会产生什么效果，得到怎样的社会反响和经济回报，这些问题都应在选材之初考虑清楚。编剧一定要有市场意识，要注意研究和把握市场的动向，随时了解市场的需求。不合时宜的和过分个人化的曲高和寡、孤芳自赏类的题材，是广播剧应尽量避免的。

对于自己是否有足够的条件和能力去驾驭某个题材所要求的特定的风格样式，在选材之初也应有一个客观而清醒的估计。每个编剧都有自己的特长，也都会有自己的局限性。能够适应任何题材及写法的万能作者可以说是不存在的。比如说有的人擅长写战争戏，有的人则擅长写历史戏或生活戏。同样是写战争戏，有的人擅长写局部的战争故事和普通人在战争中的命运，有的人则擅长写宏伟的全景式的战役及叱咤风云的高层人物。同样是写生活戏，有的人以写正剧见长，有的人则善写喜剧。同样是写历史剧，有的人采用严谨的正史写法，有的人则习惯于戏说。创作路数的不同在题材的选择上体现出不同的制约，不同的创作路数是由多种因素所造成的，具有相对的固定性。勉强去搞与自己的艺术特点不适应或自己不喜欢的东西，往往会陷入捉襟见肘的窘境，作品往往会不伦不类。

3. 选择"成活率"高的题材

录制成本也在选材时应予考虑的问题之列，因为这直接关系到制作单位对剧本的态度。不同的录制单位对录制成本的接受能力不同，要求的回报率及回

报形式也不相同。有的单位希望找到故事较好而录制成本较低的剧本，有的单位则希望搞大制作，不怕高投入，但要求取得高回报，寄希望于高层次的获奖。编剧应当对录制单位的不同要求有所了解，有针对性地去进行题材的选择，才能够提高剧本的"成活率"，即成功录制的比例。对市场行情的变化，即使是有相当经验的编剧也很难把握得完全准确。选材不当是某些初入门的编剧屡屡碰壁的重要原因之一，也是踏入编剧之门后的一种必然经历。只要善于总结经验教训，一次次的碰壁会使你变得逐渐聪明起来。在选材上既对个人的能力风格有自知之明，又对剧本的出路有较稳妥的把握的编剧，都是在多次的失误磕碰中磨炼出来的。

对于广播剧制作人和编剧来说，抓住一个好题材，就等于抓住了一个成功的机会。有一个基本的选材原则值得重视，那就是要力求所选题材的新与奇。新，是指要尽量选择别人未曾写过的题材或者角度。奇，是指所选的题材应当有为常人所始料不及的独特性。听众对既新又奇的故事，总是会充满浓厚兴趣的。中国古典叙事文学强调所谓"无奇不传"，说的就是这个道理。提出这个原则，并不是提倡大家都去猎奇，去到处刺探隐闻秘事，而是要求编剧要独具艺术的慧眼，要勤于观察和善于思考生活，要练就从看似普通、琐碎、平凡的社会生活中，捕捉和发掘出具有独特艺术魅力的创作素材的本领。

在广播界常常有这种情形，一个题材获得了较大的成功，便有一群人蜂拥而上，也去写这个题材。这种赶时髦、随大流的做法一般不会再获得同样的成功。因为第一，某个题材的成功，很重要的一点在于它的新鲜，你再去追随，在听众心目中不会再造成同样的新鲜感。第二，对于成功的作品，欲取得与它同样的成绩，仅达到与它相同的水准是不行的，还必须超越它的水准，才能获得新的成功。超越一部已被普遍承认的成功作品需要具备许多主客观因素，不是一件轻而易举的事情。第三，作品的成功都有其独特的条件，除艺术功力之外，天时、地利、人和缺一不可，跟风的创作者未必会再遇上同样有利的内外部条件。因而，盲目追随模仿成功者的做法是不可取的。正确的选材之路在于独辟蹊径，用自己的眼睛去发现艺术的新大陆。

二、厚积薄发，捕捉灵感

初学者在创作上最觉困难的问题之一，是觉得没东西可写，或者不知应该

写什么才好。职业编剧则很少有这种感觉。一个艺术素养良好的职业编剧，通常不会为没东西可写发愁，他所发愁的往往是可写的东西太多而时间总是不够用。能不能时时感到有东西可写，是否时时有新鲜的创作构思涌出，是衡量编剧艺术入门与否的一个标志。

有人把产生这种困难的原因归结为缺乏生活，这种看法是不全面的。因为实际上有些人的生活阅历并不算少，却依然感到没东西可写，总是写不出像样的东西。生活阅历固然重要，同样重要的是作者应对生活具有高度的艺术敏感性。生活的表面状态往往都是平淡或者平庸的，很少具有戏剧性的表象。日常的生活现象只有通过作者的感受思考，才能够显示出一定的意义和艺术价值。对生活感受思考程度的独到深刻与否，决定着作者对创作素材的采掘能力的高低。所以要学会写剧本，就要学会从生活中发现创作素材，学会从艺术创作的角度去感受生活，进而去思索生活中存在的问题。

训练有素的编剧在这方面的能力是很强的。一些在一般人看来并不值得注意的事情，却常常能够触动他敏感的创作神经，引发他丰富的创作联想，引起他深入思考含义深远的社会或人生问题，从而启动他的创作构思。这种创作构思的启动是随时随地的，在许多时候甚至是很偶然的。有时一个选材的最初念头，就产生于生活中的一件小事、报纸上的一条社会新闻、闲谈中的一句笑话，或者随意议论的一个什么话题，这种瞬间的思维火花，也就是所谓的创作灵感。

创作灵感虽然总是在偶然的状态下出现，但却是建立在长期的生活感受和职业性艺术思维锻炼的基础之上的，是大量的艺术积累和创作准备的结晶与迸发。因此，它的出现是偶然中的必然，而不是什么神秘的现象。一个编剧，要获得创作灵感，其艺术思维的阀门便不能只有在写作时才开启，而要处于经常性和习惯性的"备战"状态，时刻准备着对有关信息作出职业性的反应。当灵感的火花闪亮时，则要及时地捕捉住它。哪怕当时只有一个很粗略的念头、一个很朦胧的设想，或者只有几句不连贯的话，只要感到它是有艺术价值的，就应当马上用笔把它记下来。这种记录中的某些内容，有可能成为你日后某个剧本的创作出发点。你所做的这种记录越多，感到可写的东西也就会越多。当然，这是一项需要持之以恒的工作，要依靠坚忍的毅力和对剧作创作艺术的高度热情来支持。

三、量体裁衣，寻找"内核"

生活中有好多东西可以写成文学作品，但不一定适合广播剧。硬要拿来写，写出来也会事倍功半，弄巧成拙，给人留下笑柄。如果仅仅是练笔，那又另当别论了。编剧选材需要高境界，要慧眼识珠、目光如炬。

将零散的原始生活素材凝聚、组织成一个故事的第一步，是要找到或者说抓住这个故事的内核。所谓故事的内核，就是构成这个故事的最主要的事件和动作线。这个内核不是一下子就能找得着、抓得住的，需要编剧在充分掌握素材的基础上反复经营、琢磨、设计、推敲多种构思方案。在构思与寻找故事内核的过程中切忌思维的僵化和懒惰，不能只认定一个构思方向想下去，顺着一条路走到黑，也不能因为已经取得的构思是经过了千辛万苦的努力，就想维持住它而不愿和舍不得再推翻它。为了给故事尽可能地找到一个最佳基础，思维决不能在一棵树上吊死。要根据素材提供的可能性进行广阔的假设和联想。以生活逻辑为依据的合理联想是故事构思的关键，好的故事构思都是经过大量的联想，通过对无数个念头的筛选，将其中的精华逐渐提炼和综合而形成的。成如容易却艰辛，当一个绝妙的故事内核摆在人们面前时，人们往往会觉得它居然如此简单，感叹："这样一个构思我怎么就没想到呢？"其实在这个貌似简单的结果背后，不知包含了创作者多少心血。

故事内核不要求复杂而要求简练，要求用几句很简短的话就概括出来，高屋建瓴，起到提纲挈领的作用。确立故事内核时千万不可陷入对某个情节局部的考虑，一旦陷入局部，所谓内核就将不成其为内核。内核的唯一任务，就是确立起故事最基本的情节主线。这个最基本的情节主线对未来的故事面貌有着全局性的控制作用。比如有一个表现老年人再婚问题的剧本，其最初的故事内核是这样的："一个为子女含辛茹苦了大半辈子的老人，在晚年希望得到属于自己的一份幸福，然而却遭到子女的强烈反对。为了子女的利益，老人最终放弃了一生中最后一次追求幸福的机会。"

要通过总结提炼出来的几句简短的话，来检查和感受故事的主要情节线是不是合理，是不是具有独特性，是不是具有发展故事和表现人物的潜力，是不是具有艺术上的震撼力。如果通过这几句话，不仅能够使人感受到它的情节魅

力，而且能够使人感受到它的情感魅力，那么它的成功希望就比较大。

说到底，选材就是寻找故事的内核。中国是个神话的国度，也是故事的国度，几千年来，我们的先辈创作出了许许多多美妙绝伦的神话和故事。比如《孟姜女》《梁山伯与祝英台》《七仙女》的故事，无人不知，无人不晓。为什么这些故事流传得如此悠久，影响如此巨大？它们的故事内核是：生、死、恋。孟姜女哭倒长城，梁山伯与祝英台化作蝴蝶，七仙女下凡私奔……这些故事因为其感人的内核，所以至今广泛流传，感人肺腑。艺术永恒的主题正是生、死、恋，真、善、美，广播剧尤其如此。

以美国作家海明威关于小说创作的"冰山理论"指导广播剧本的创作，同样恰当、准确、深刻。一个优秀编剧选择的题材，同样应该是一座漂浮的冰山。听众听到的故事，只是浮出水面的冰峰，顶多占整个冰山的三分之一。它让人惊叹大自然的神工鬼斧，创造出如此晶莹剔透、璀璨夺目、雄伟壮丽的奇迹，殊不知托起这奇迹的，是那隐藏海底的，占冰山三分之二强的巨大底座。这就是说，我们每选择一个题材，每创作一部作品，都要有深厚的生活积累为基础、为底蕴。只有这样的作品，才能经得起时间的考验，才能青史留名。

四、构思故事，编织梗概

构思故事是广播剧具体创作工作的开始。作者所搜集到的创作素材，需要通过故事来找到凝聚点和在作品整体结构中的位置。作者对生活的感受、思索以及由此而升华出来的哲理思想，也只有通过包含有精彩情节和动人形象的故事，自然而巧妙地渗透出来，才会产生打动人心的艺术感染力。拥有一个好故事，对于一部广播剧来说是极为重要的。

创作素材一般都是零散的，碰到一个从生活中拿过来就能直接写成作品的现成故事的机会是很少的。即使生活中有的故事就其本身而言是完整的，一般来说也远远达不到不经加工改造就可直接写成作品的程度。广播剧有它自身的一系列独特的叙事艺术要求，原始的生活故事不可能天生就全面地符合。广播剧所需要的故事，是经过作者对生活素材进行了艺术性的整理、集中、概括、提炼和加工改造之后，重新组织结构出来的故事。也就是说，它应当是虚构的。换句话说，不会虚构，不会编，就不会有适合写入广播剧本的故事。

由此可见，编故事的能力是广播剧作者所应掌握的一个基本能力。将原始的生活素材转化为广播剧艺术，首先需要的就是这个能力。不由编故事迈开创作中的第一步，后面的一系列创作工作都无从谈起。

能把故事编好不容易，具备熟练、扎实的编故事的能力不简单，不经过一番艰苦的努力，悟不出其中的奥秘和诀窍。有的导演认为自己也会编剧，并常常堂而皇之地把自己的名字署在编剧的位置上。但实际考察一下，真正会用原始的生活素材来结构剧本的导演极少。他们的所谓编剧，通常或是改编小说，或是对别人已结构成形的剧本进行某种修改。这固然也是一种编剧方式或是对编剧工作的介入，但均是建立在别人的艺术构思成果之上的工作，与进行剧本原创的工作有很大的不同。

故事要靠编剧来编，却又不可露出所谓"编造"的痕迹。这是编剧艺术中最大难点之所在。听众所欢迎的好故事，是编得既动听、又可信，既有别于平庸的司空见惯的日常生活，又符合生活逻辑的故事。用艺术理论术语讲，就是要求它具有艺术的真实性。这句话说起来简单，要真正做好却极难，需经过长期的创作实践，才能逐步掌握其中的辩证法则。

有一种理论因此而认为，编故事是导致剧本内容显得虚假的根源，这是非常片面的。其实把生活中的真实事件原封不动地照搬到作品中去，未必就一定会使听众产生真实感，更何况那样的内容也称不上是艺术。笔者认为，剧本内容虚假，并不是因为故事是编的，而是因为故事编得不好。编得好的故事完全可以把听众带入作品中的情境，使听众产生艺术的真实感。这里所说的真实感，是指让听众明知剧中的故事未必是生活中发生过的情况，却又相信它有可能在生活中发生。艺术创作的精髓就在于寓假于真，弄假成真。

有了故事内核，故事的构思就有了明确的依附体。与情节主线有关的各种情节线索和人物关系，会随着构思的深入渐渐涌现出来，使故事由原始、简单的线性状态慢慢演变为网络状态。这时你所想到的东西中可能会有一些细节，对精彩的细节可以记下来以备后用，但对剧情网的编织仍要着眼于大的脉络，不能因陷入细枝末节而影响了整体性的构思。编故事一定要从大处着眼，一步步地走向细部，这是一条原则。大结构不搞好，细节搞得再精彩也没有用。初学者易犯的错误之一，就是常常过早地陷入细节性问题，这是在学习中应当着力注意避免的。

随着构思的推进，故事所需要的一些次要人物会逐渐出现。要注意设计好

他们与主要人物的关系，设法巧妙地将他们的行动与主要人物的行动交织起来，与情节主线形成有机的联系，并起到丰富和烘托情节主线的作用。

经过这样一番工作之后，你的故事就由对情节主线的几句简短的概括，变成了一个具有一定具体内容的故事雏形。这个过程，就是形成初步的故事梗概的过程。在这个过程中，对人物关系与人物行动的设计始终要遵循灵活多变的原则，不要拘泥于一种构思。特别是在一种构思出现了某种问题，写起来感到别扭、不通畅的时候，要从多方面去考虑解决问题的可能性。实际上，一部剧本的创作，直到定稿之前，情节和人物上的变动情况都一直会存在。只是按正常的创作规律而言，愈到后面，这种变动的幅度应当愈小而不是愈大，否则便意味着前面的构思出现了严重的错误。

在构思的过程中，作者的思绪不见得是连贯的和十分合乎逻辑的，可能会不时冒出一些有趣的或奇特的，但与故事主线并无紧密联系的想法，也可能会生发出一些看来很有意思而一时却想不到怎么发展下去、会导致什么结果的念头。不要因为这些东西暂时吸收不到故事里去而轻易把它们丢掉。只要这些想法是围绕着对故事内核的思考产生的，都应当把它们记下来。当这样的想法积累到一定的程度时，可以对它们进行整理和选择。你会发现，在这其中有些东西是确实无法组织到要写的剧本中去的，有些东西虽然不能直接派上用场，但可以给你带来思维上的启发，而有的想法经过某种加工则能够合理地编织进剧情，并且为故事增色不少。如果此后又有新的想法冒出，可再次进行这样的筛选、组织和修改工作。通过一次次这样的加工，你的故事会一点点地变得丰满起来。

将故事雏形记录、整理出来的文字稿便是初步的故事梗概。写作故事梗概要用叙述的形式，而不要用剧本的形式。通常的写法是，在文稿的第一段先介绍清楚故事发生的时间、背景，主要人物的身份、姓名，以及事件的起因。以下则以大的行为起止为依据，分出叙述段落，将故事一段一段地讲清楚。对故事梗概最主要的写作要求是"叙述"，而不是"描写"。所谓"叙述"，是要求紧紧扣住事件、行为和情节的发展线索去写，而不能像写小说那样把笔墨大量地用在抒情状物、心理分析、抽象议论等方面，因为我们此时需要的是一个剧本赖以建立起来的坚实的骨架，脱离开事件、行为和情节的其他东西，对于搭建故事骨架的意义不大。

构思故事是广播剧编剧的看家本领。不管广播艺术的观念和理论怎样更新，

离开了故事是做不成广播剧的。构思故事与胡编乱造绝不是同义语。胡编乱造是脱离生活的编造，而构思故事是建立在丰富的生活素材之上的巧妙的艺术虚构。初学者千万不要被什么淡化情节之类的说法所迷惑，在艺术实践中你会体会到，任何人都可以在某种程度上蔑视故事，而唯独编剧不能。理论家的宏论可以不负责任，导演可以依赖别人为他提供故事，而编剧如果不会编故事，就失去了立身之本。

构思故事的过程，也是确立作品主题思想的过程。笔者常常在构思中先考虑作品的结尾，有了满意的结尾，首尾呼应，一气呵成，整个作品的主题也就鲜明、深刻起来。也有的剧作者是先有了开头，根据剧情的发展，自然而然形成结尾。初学写作剧本，可以逐步摸索，形成自己的习惯。

五、审时度势，选择平台

进入剧本写作时，要考虑确定故事所处的时代和背景。有的题材在这方面没有什么选择余地，比如写慈禧，只能是清朝，写"七七事变"，必然是抗战前夕。而有的题材在这方面则较为灵活，可以将故事放到不同的时代背景中去表现。比如一个凄婉的爱情故事，既可以放在明清时期去写，也可以放在民国，甚至可以放在现代来写。对于具有故事发生年代既定性的题材，作者有一个尽力去熟悉那个特定时代面貌的问题，以便在创作中有效地结合时代特征设计剧情。对于故事所处时代背景较灵活的题材，则应考虑一下把故事放到哪个背景下去写更为有利。一般来说，应尽可能把故事放到作者最熟悉、写起来最顺手的时代背景下，这样有利于发挥作者在生活素材积累及知识结构等方面的优势。

有时会遇到这样一种情况，创作素材中所提供的事件很好，但如实按事件所处的时代及人物的真实身份去写，会带来不必要的麻烦，这时如果你不想放弃这个故事，就只有将故事发生的时代背景连同人物身份一起进行改动，就会少了顾忌，在情节设计上可以更为大胆，在剧作主题上亦可起到以古喻今的效果。实际上，许多古典题材的剧作，都是醉翁之意不在酒的。当然，要这样做，是以创作者具有描写那个时代的能力为前提的。

六、开掘立意，推陈出新

　　艺术创作贵在出新，但是叙事艺术发展到今天，可以说一切行之有效的基本故事类型都已被用尽。这就是当你写出一个新故事后，总有人感到它在某些方面与以前的某个故事有相似之处的原因。这种状况对我们来说是既有利又有弊的。它的有利处在于使我们有丰富的作品和创作经验可借鉴，尤其是对于初学者，模仿成功剧本的结构形式不失为一种学习上的入门途径。而它的弊处，就在于你呕心沥血编出来的故事，总难免有落入俗套的危险。因此在当代，避免落入俗套便成为了每一个编剧在每一次创作中都要面临的课题。欲求避免落入俗套，第一要多读多观摩前人的作品，以求尽可能多地了解各种类型的故事的写法。只有见多识广，才能知道什么东西是陈旧的，什么东西是新鲜的，从而使你能够有意识地去舍旧求新。第二要在故事的立意方面下功夫。在故事的类型已被基本用尽的今天，故事出新的关键就在于立意。每当你构思一个故事时，都先要扪心自问：这个故事的立意有无与众不同之处？如果它的立意的确是独特的，就能在很大程度上避免落入俗套。同样都是罗密欧与朱丽叶式的故事，由于立意的不同，有的可能会显得很俗套，有的却可能给人以全新的感受。所以说故事的出新，不仅仅是艺术技巧问题，还是思想深度问题。

第二节　结构、冲突与人物

　　选好题材，经过构思，我们就要动手搭建作品的结构了。结构与一部广播剧作品成败关系极大，切莫等闲视之，掉以轻心。拿盖一幢大楼打比方，万丈高楼平地起，题材是地基，结构是框架。地基好，框架也要搭得好，才可能完成一座完美的建筑物。

一、结构的主要任务是理线索

舞台戏剧受舞台的限制,有严格的"三一律",广播剧也有它自身的写作规律。剧作家必须根据听众的心理,遵循规律构思剧本。广播剧剧本是什么?概而论之:简单的故事,两三个主角,曲折的情节,尖锐的矛盾,深刻的主题思想,精美而富于文采的台词——把它们有机地组合在一起,就结构成一部广播剧剧本了。

广播剧的创作,讲究三分钟一个热点,就是要求你在三分钟左右,制造一个引起听众注意的情节点;五分钟一个反差,就是五分钟左右制造出一个意外;十分钟一个高潮,就是十分钟左右制造出一个较大的冲突。至于"爆炸",就是全剧最震撼人心的爆发点,要求你不管用什么样的方式、方法、技巧、手段,尽一切努力露一手"绝活儿",引人入胜,将听众的情绪推到极致,却又意犹未尽。要理清楚每一条线索,想办法将它们拧成"麻花",搭好故事的大小结构,才能下笔如有神。

2012年,由天津广播电视台、"天津小说广播"录制的广播剧《秒针上的较量》荣获了全国第十二届"五个一工程"奖。《秒针上的较量》由真实事件改编而来,描写了天津海鸥手表厂自主研发"双陀飞轮"高端腕表参加瑞士巴塞尔钟表展遭诉侵权,最终胜诉,奠定中国在国际钟表领域不容忽视地位的故事。主人公苏五一是天津海鸥手表厂一名"80后"高端表设计师,他敬业爱岗,对制表痴迷不已,甚至几度因工作耽误了自己的爱情。他精益求精,研发出"双陀飞轮",却被瑞士制表人认定侵权。他与同伴用精湛的技术和一颗赤诚之心打动了鉴定专家,终获胜诉。编剧邹莉莉据此故事线索编了一部好本子。自2011年9月首播后,该剧受到听众的广泛好评,多次重播。

二、结构的关键所在是设冲突

矛盾存在于一切事物之中,是生活发展的原动力。同样,矛盾也贯穿于剧本始终,没有矛盾便没有戏剧。一个优秀的剧作家,必须具备制造矛盾的能力。

一个会讲故事的人，就是一个善于设置矛盾而又善于解决矛盾的人。例如我们小时候听过的故事：乌鸦喝水。焦渴的乌鸦，非常想喝那个瓶子里的水，但是水浅，它够不着。这样，乌鸦和想喝的水就形成一对简单的矛盾。怎么解决矛盾呢？聪明的乌鸦想出办法，叼来许多小石子扔进瓶里，增高水位，它就如愿喝到水了。再如阿凡提打油的故事，他买油时只拿一个碗，碗里盛满了，卖油人问还剩点油往哪儿放，阿凡提一翻碗，请他倒在碗底里。碗盛不下油是矛盾，阿凡提翻过碗来，用碗底接，倒掉了碗里原来的油，是解决了一个矛盾，又制造出新的矛盾，形成了笑点。

古希腊特洛伊木马的故事，有一对难以克服的矛盾：守城人的城池异常坚固，攻城人的军队无论多么强大，也无法攻破城池，但又绝不放弃。矛盾必须解决，否则这个故事也不会流传千古了。攻城人想出个绝妙的办法，将士兵藏在木马肚子里，任凭守城人缴获木马。待夜深人静，守城人都睡觉的时候，士兵们神不知、鬼不觉地从木马肚子里钻出来，一举夺下城池，克敌制胜，矛盾也随之巧妙地解决了。编剧的任务，就是要先造一座坚固城池，然后殚精竭虑，想出常人想不到的点子，比如特洛伊木马，来攻克自己制造的坚固的城池。

要是有人请你写一部关于旅游的剧，如果一帆风顺，没有矛盾，也就没有故事了。你必须设置矛盾，设置障碍，让人物不能一帆风顺到达目的地，那才有戏。假如剧中的男主角失恋了，想坐火车去外地散散心，抚慰一下心里的伤痕，你千万不要轻易让他碰上一个美丽的姑娘，像诗歌里描写的那样浪漫，一见钟情，相见恨晚，那就钻进死胡同，落入俗套了。笔者会这样设计矛盾——偏偏让他在旅途中碰到抛弃他的女人。不是冤家不聚头，他仍旧痴情不改。可女人已经有了新的伴侣，出来度蜜月来了。这就造成对男主角强烈的刺激。大家在疙疙瘩瘩的、并不愉快的旅途中，还会碰到许多麻烦，比如天灾，如地震、水灾、沙暴，或是人祸，如抢劫，造成险情，以致停车、误点。让男主角想躲开那对新婚夫妇也躲不开；让抛弃过他的女人，在危难之中重新认识她爱过的两个男人。单就人物而论，男主角内心是矛盾的，女主角见了他内心也是矛盾的，女主角的丈夫见了他内心同样矛盾，诸多潜在的矛盾因素碰撞在一起，能不爆发冲突吗？

剧本中经常出现这种情况：大矛盾里套着小矛盾，小矛盾引爆大矛盾；一个矛盾解决了，另一个矛盾激化了，从次要地位上升到主要地位；或者一个矛盾激化了，无意中却解决了另一个矛盾。这里要着重指出的是，设置矛盾需要

找到其合理性，解决矛盾需要找到其必然性。令人猛一看上去好像出乎意料，后来一想，实乃意料之中的事情。

毋庸讳言，编剧的艺术，是遗憾的艺术。智者千虑，必有一失，缺点和不足是不可避免的。剧本不像小说，纯属个人的创作，过一段时间，发现自己的小说有缺点，可以修改加工，直到满意为止。广播剧是集体智慧的结晶，编剧只是一度创作，为人作嫁衣，剧本交出去，尚待导演、演员、录音、合成等二度创作的加工和提高。剧本一经录制合成，想改动就真十分困难了。

笔者常常遇到这样的习作者，自觉故事编得很精彩，可剧本写成之后却让人如同坠入五里雾中，丈二和尚摸不着头脑。原因就在于故事的矛盾缺乏合理性，不能叫人信服。不错，编剧么，可以发挥想象，无中生有，所有的故事都是编写出来的作品，但虽说艺术高于生活，究竟来源于生活。如果你在剧本中假设，一个普通的农村小伙子，因为是一位女明星的影迷，而狂热地追求她，想娶她为妻。女明星开始坚决不同意，小伙子穷追不舍，每天给她写一封情书，送一束鲜花。后来女明星终于被打动了，嫁给了小伙子……这想法非常浪漫，像现代的《天仙配》，问题是双方的地位、环境悬殊，仅靠写信和送花就能打动电影明星？这种解决矛盾的方式不能令人信服。必须重新考虑矛盾设置和矛盾解决的合理性，千方百计地自圆其说。

没有矛盾就没有戏剧。设置矛盾与解决矛盾都必须建立在合理性基础上。初学写作者，应该学会制造矛盾，不惜自相矛盾，以己之矛攻己之盾，让矛盾成为剧本的发展动力。

三、结构的核心问题是推人物

广播剧结构的核心是塑造人物。要写好一部剧本，想塑造出几个性格迥异的人物形象，必须求助于你的生活积累，求助于你的观察和体验。塑造人物不能简单化，应该像多棱镜折射太阳的光辉，让人物具有多面性。

俗话说，三个女人必讲丈夫，三个牧童必谈牛犊，仔细想想一点不错。观察一下，生活中，不管干什么职业的人，都带有他那个行业的基本特征，往往三句话不离本行。文人必定谈文化，教师必定谈学生，商人必定谈钱，医生必定谈病例，警察必定谈案件。而小偷呢？在火车站或者汽车站遇到这类人，他

的眼神和普通旅客绝对不一样。一般旅客急着赶车，眼睛只盯着检票口。小偷的眼珠却左右乱转，目光只盯着旅客的衣袋或者旅行包。人群中，警察一眼就能看出谁是小偷，这是由于他职业经验的积累。

剧作家必须具备观察人物内心的经验和能力，这同时也是塑造人物性格的基础。老舍先生在一篇谈观察人物性格的文章里，举过急性子和慢性子点蜡烛的例子。急性子的人划了一根火柴，没点着蜡烛，他恨恨地甩掉火柴，骂一句自己："真笨蛋！"慢性子的人没划着火柴，却摇摇头，叹口气，不说话。这两种人的性格，不就一下子鲜明地呈现在我们面前了吗？

由于受到身边真人真事的刺激，笔者曾经用一个双休日写出一部上、下两集的广播剧本《不速之客》。摘几个片段，让大家感受一下"人物"对结构的作用。

【音响：夜深人静时，楼道里传来滞缓而沉重的敲门声……
【"嗒嗒嗒"的拖鞋声由远而近，一个女人（张薇）问门外："谁呀？是谁敲门？"
【门外停顿一下，不搭话，继续敲……
【报题："广播剧——《不速之客》。"
【敲门声在顽固地持续着……

张　薇　陈滨！陈滨你快来，肯定是敲咱家的门，问也不吭声儿，怪吓人的……

陈　滨　（咕哝着走来）三更半夜的，谁这么烦人？我刚把思路理出个头绪来，全给我敲没了……（没好气地问）谁呀？

【敲门声突停，门外（李坤）反问："这是不是陈滨家？"

陈　滨　嗯？张薇你把门灯打开。（开门声）老大爷，你是……找我吗？

李　坤　（打量着自语）嗯……没错儿，模样没变多少……滨子，不认识我啦？我是李坤呐！

陈　滨　老队长？你……你怎么来啦？快进来，把东西放下……张薇，这就是当年我下乡的时候我们连队的老队长！

张　薇　（勉强地打招呼）您好……

李　坤　啊，好，好。

陈　滨　这是我爱人，叫张薇。

李　坤　啊，好，好。哎呀我可找到你们了，真不容易呀……

陈　滨　啥时候到哈尔滨的？

李　坤　下午三点多点儿。

陈　滨　那你咋半夜才到我这儿来呢?
李　坤　可别提了,在家死活没找着你头几年邮给我的信底儿,一通儿瞎摸乱闯,你们这儿又是电台、又是电视台,又有省台、又有市台,我也弄不清你待的到底是哪个台,一直找到现在,敲了好几十家门了……
陈　滨　还没吃饭吧?
李　坤　……没有。没顾上吃饭。
陈　滨　张薇,赶快弄点儿饭!
张　薇　哎……老队长,给你拖鞋。
李　坤　啥?……啊,我这鞋不埋汰,在门外蹭了。
陈　滨　(笑着圆场) 还是换换吧,走了半天儿半宿了,也让脚解放解放……
张　薇　(探问) 老队长这次来,是出差,还是开会呀?
李　坤　我都离休五六年了,还出啥差、开啥会呀?——办点儿个人私事儿。
张　薇　啊……(不冷不热地) 您坐着,我做饭去了。(走进厨房)
李　坤　滨子啊,从你上大学离开农场,咱爷俩十五年没见了。这趟来,没啥给你拿的——这袋子瓜子是我自个儿种的,蘑菇是自个儿采的,鸡蛋是自个儿家里鸡下的……
陈　滨　(感情复杂地笑了) 这一千多里地,下了汽车倒火车,真难为你了!
张　薇　(在厨房喊) 陈滨,来帮我一把!
陈　滨　老队长,你上里屋沙发上歇会儿,茶几上有烟、有茶,你随便……
李　坤　哎,哎……你忙去吧。

【二人分头走动声。
【厨房音响……

张　薇　哎,你下乡不是在国营农场吗?
陈　滨　啊,怎么?
张　薇　这老队长大小也是个干部,怎么这模样儿啊?——狗皮帽子、棉胶鞋,大棉袄还是自己家做的,比外县农村赶大车的都土!
陈　滨　(叹了口气) 我们那个农场在小兴安岭脊背上,偏僻、落后,气候恶劣,一直很穷……老队长戴的那顶帽子我认识——那还是十五年前我离开农场的时候送给他的呢……
张　薇　看样子他得在咱家住几天?
陈　滨　嗯。要是有别的去处,他不会费那么大劲儿找咱们家。
张　薇　那咋办?
陈　滨　什么咋办?——把女儿聪聪挪到咱们床上去,腾出小屋让他住不就行

张　薇　聪聪搬过来，你在哪儿睡呀？

陈　滨　我？四万多字的剧本，让我三天之内重写一遍，已经过去一天了，我还有工夫睡觉？

张　薇　不睡觉你也写不了稿子——那老爷子千里迢迢来找你，又是十多年没见了，你不得给他办事，陪他唠嗑儿？

陈　滨　（无可奈何地）唉，老队长来得真不是时候……

张　薇　哎，锅！（音响）锅噗了……

【一通忙乱声——渐隐。

陈滨独白　我们两口子打点老队长吃完饭，又给他腾屋子、铺床，忙活完了三个人都觉得该说点什么，可不知怎么……都有点尴尬……

李　坤　（干咳）滨子，你们两口子……都挺忙吧？

陈　滨　嗯……

张　薇　（抢过去）可不是咋的！我一天挤两个小时公共汽车，站八个小时柜台，回到家洗衣服、做饭、收拾屋儿、管孩子……陈滨比我还忙，当个破编剧总是没黑没白地写。这几天又突击一个电视剧本儿，整得我跟孩子在家里连大气儿都不敢出……

李　坤　哎呀——那我……

陈　滨　你有事儿尽管说，我们再忙，你的事儿也得办！

李　坤　其实我没啥大事儿，就是想买点儿药。

陈　滨　买药？治啥病的？

李　坤　……癌症。

陈　滨　癌？——谁呀？

李　坤　我……我自个儿。

【停顿。

【音乐……

陈滨独白　他避开我的目光，垂着头，把脸扭向一边。脸颊上纵横交错的皱纹微微地颤动着，眼里却没有泪。眼前这位又黑又瘦的小老头儿，如果走在大街上，在陌生的花花绿绿的人流中躲躲闪闪地穿行，有谁能想到他是解放战争的号兵、抗美援朝的连长，是为开发建设"北大荒"奋斗了半生的基层干部呢？我默默地计算一下，他今年还不满六十五岁，难道他的人生之路不应该更长一些吗？（音乐渐隐）要知道，他是多好的一个人呐！

下面是一段回忆。当年陈滨在农场的时候，在老队长手下开胶轮拖拉机。有一次，老队长带他们几个知青从外面往分场运辣椒秧，回来的时候遇上了暴雨。风大、雨急，土道上尽是稀泥，他的车像一头喝醉的猛兽，摇来摆去地猛冲猛跑。想不到一进场区，撞到了对着大门的影壁墙上，撞碎了影壁墙上的伟大导师的光辉画像！几个知青当时全傻了……老队长李坤当场宣布："都记住喽，今天这车是我开的！"陈滨躲过了一劫，老队长因此被折腾得够呛，差一点儿撤了职。当时要不是他牺牲自己救陈滨，陈滨肯定得当几年"反革命"，入党、上学都根本不可能！

陈滨独白　第二天早晨，张薇带着上学的女儿匆匆忙忙地走了，我收拾完碗筷，老队长才起来。

李　坤　啥时候了？哟，八点多啦，这是咋说的呢！这辈子从来没睡到这时候……

陈　滨　你这么大岁数了，折腾一千多里地，够累的了，多睡会儿怕啥？

李　坤　媳妇儿、孩子都走啦？

陈　滨　聪聪早七点到校，张薇单位离家远，她到班上请个假，然后就去给你联系买药的事儿……

李　坤　呀，我还没给她拿钱呢！

陈　滨　来得及，她先了解一下都有啥药、什么价钱，用钱的时候会回来取的。饭在锅里热着，我去给你端……

李　坤　别介，你快写你的材料吧，我自个儿上厨房吃一口得啦。（走去）

【敲门声。

陈　滨　谁又猛上来了！（走过去，没好气地打开门）——小罗儿？

罗　希　（进屋，带门）陈老师，导演满嘴大泡，让我这剧务主任来看看剧本儿的进度！

陈　滨　你们可真能逼命，我还一笔没动呢！

罗　希　啊？我说陈大编剧呀，这剧组都拉起来了，几十口子一天连吃带住"人吃马喂"就上万块，你咋还在这儿四平八稳地"玩儿深沉"呢？

陈　滨　我"玩儿深沉"？谁让你们不等赞助单位履约就搭剧组来的！

罗　希　可事到如今……

陈　滨　事到如今我也不是不着急，遇上点具体情况——（压低声音）昨天我花了一天工夫把改写的路子想好了，夜里刚要动笔，从外地来了个客人，这不……

李　坤	（嚼着饭从厨房出来）滨子，这位是——？
陈　滨	这是我们单位的小罗儿。小罗儿，这是我下乡时候的老领导、老朋友。
罗　希	农村来的领导？您好！
李　坤	好，好……
罗　希	（嘴特别快，话像随意流淌的"自来水儿"）我叫罗希，古罗马的"罗"，古希腊的"希"，是陈滨老师正在改写的这部电视剧的剧务主任。啊，也就是管后勤的。如今农村都富了，您给我们来点赞助怎么样？
李　坤	啥？
罗　希	赞助哇！就是掏点钱，买个"知名度"，我们这部戏完全有可能在全国打响……
陈　滨	（不悦地）小罗儿！你胡扯些什么？（改玩笑口吻）老队长，吃你的饭吧，这小子就这德行，见面就熟，跟谁都闹！走，小罗儿，咱们到里屋去。
罗　希	（边走边咕哝）这怎么是"闹"呢？卖啥吆喝啥，管啥张罗啥……
陈　滨	（关上房门，压低声音）我下乡那个农场，是个偏远落后的穷地方，看样子到现在也没有多大变化，他是来买药治病的！
罗　希	啊？你家要是开了"家庭病房"，那你还能写本子吗？我上宾馆给你包个房间吧？
陈　滨	不行，他的事儿我必须管。他是一个……好人，也可以说救过我的命！
罗　希	那你也救救我的命、救救导演的命吧！眼下不光时间紧，二十多人等你的本子，而且还来了个新情况……
陈　滨	什么新情况？
罗　希	赞助单位刘局长的姑娘要上戏，你必须在本子里添个人物！
陈　滨	什么？这人物说删就删、说添就添，那还叫剧本、叫艺术吗？
罗　希	别冒傻气啦，我的大编剧！刘局长在赞助单位管钱，没有钱你搞什么艺术哇？
	【恰在此时，门外响起了敲门声……
陈　滨	这又谁呀……
罗　希	我去看看！（快步出去，打开房门）哟，嫂子？
陈　滨	张薇回来了？（急忙迎出去）怎么样，药的事儿……
张　薇	我跑了三家药店、两家医院，还真有抗癌新药。
李　坤	好，有就好……滨子媳妇儿，这五百块钱是场里借给我买药用的，

拿着。

张　薇　啊？……哎……可是……老队长，您得的到底是什么病啊？

李　坤　昨晚我不就说了嘛——癌症。

张　薇　这我知道，可癌跟癌不一样——您是肝呐？肺呀？还是肠子啊？还是……

李　坤　嗐，你就别问啦，是管癌的药就中！

张　薇　那怎么行啊，得对症下药……你没有诊断书吗？

李　坤　诊断书？……有。是去年地区医院给开的。（摸摸索索地掏出来）给……

张　薇　（接过来，小声念）"李坤，男，64岁……嗯？——乳腺癌？"

陈滨、罗希　啊？

罗　希　我说老爷子，你是男的，你怎么能得乳腺癌呢？啊？哈哈哈哈……

李　坤　（痛楚地）别笑啦！

【停顿。

李　坤　（木然地，神经质地，自语般地）别，别笑，别笑话我——是那路病，没错，不是我得的，我自个儿还不知道？可是没法子，我没法子啊！年成不好，"癞蛤蟆打苍蝇——刚供嘴儿"，一点底儿也没有，四丫头要结婚，老小子刚考上大学，我不能眼瞅着老伴儿遭罪、等死，治又治不起，没法子，我欺骗了组织……

陈　滨　这么说……是大婶？

李　坤　是。她跟我这大半辈子，操心、挨累，还挨过打——我这个熊脾气你是知道的，她没得着别的，就落下一身病。快了，快不行了……

罗　希　噢……说了半天，原来是老爷子你出名义给老伴儿报销医疗费呀？

李　坤　农场穷，开支都不及时，一般人儿的医疗费报不上，我这"建国前的"照顾，给报一半儿。

罗　希　全报也没啥不应该的嘛，如今"一人有病全家吃药"的事儿有的是！嫂子，我跟你去，在医院开药不用花钱——找个熟人儿，往那"公费癌症"的账上一记就完事了！

李　坤　别……可别……

陈　滨　老队长，你就让他们办去吧！

罗　希　走吧，嫂子？

张　薇　哎。（二人走动声）

李　坤　等等！……我这儿还有三百块钱，是我自个儿攒的，你们也拿着，替

　　　　　我买个收录机。孩子们都不在跟前儿，土地承包，我也得下地干活儿，我老伴成天躺在炕上没个说话儿的人……
罗　希　　明白啦，您放心吧，一会儿就买回来！
李　坤　　别管质量咋样，买个个头儿大点的，让她看着心里敞亮。
罗　希　　尽量……尽量买大的。
陈　滨　　张薇！（走近，低声）他的钱肯定不够，咱再给添点儿。
张　薇　　哎，一定！
　　　　【音乐……

　　上集前半部到此为止，人物全出来了。为什么是这几个人？因何聚到一处？回答完基本问题之后，要开始为塑造人物设置情节——对比，反差，加压，突反……

　　在编剧实践中，可以体验到一种规律性的现象——若想塑造出一个人物，必定将他或她的动作或语言推向极致，才能表现出鲜明的性格。在写作中，无论是一个人物的行动还是语言，只要重复出现三遍，就能给听众造成强烈的冲击，留下深刻的印象。生活中也是这样，一个人短时间内三次和你谈起钱的问题，说明他非常想得到钱，或许是个财迷，或许是个吝啬鬼，或许遇上了困境。一个男人接连三遍说起某个女人，或许他恋爱了，或许他失恋了。

　　初学写作的人，一般总是就事论事，就人写人，人物形象往往显得肤浅，不饱满，不立体。殊不知人们遇到突发事件的反应，处理问题的方法，绝不是一时感情冲动，而是由此前人生历程中形成的世界观决定的。有什么样的生活经历，什么样的文化修养，就会用相应的态度处理问题。生活一帆风顺，没经历过坎坷，碰到意外的苦难就会束手无策，感到悲观绝望。历经磨难，九死一生，就不会在困难面前惊慌失措，而是凭着丰富的人生经验，去冷静地解决问题。双方一比较，前者软弱，后者坚强，两种性格迥然不同。

　　要描绘一个完美的形象，首先应该截取他一生的横断面作为底色，然后再落笔。也就是说，写他此时此刻的一举一动，都是以他此前人生的经历为基础的。他的一言一行，一定要带着以往生活的烙印。即便他想掩饰自己，经过仔细的乔装打扮，改头换面，甚至面目全非了，也会在不知不觉中流露出自己过去的影子。

　　演员接到一个角色，导演常常要他们给角色作一个小传，从他的经历和生活寻找他现在的行动线。剧作家也是如此，不充分想明白一个人物的来龙去脉，

了解他或她的人生，是无论如何塑造不出典型性格的。

人的性格是复杂的，仅用以上几点技巧，远远不能塑造出丰满的人物，还需要运用多方面的表现手法，深入挖掘人物内心的世界，进行整体的把握。

在创作中可能遇到这种情况：塑造十个坏蛋的形象，比塑造一个好人容易得多。不容否认，反面人物各有各的不足，容易抓住特点，好人往往都有共同的品质——正直、善良、宽容，费很多笔墨也难以区别。但要强调的是，好人并非完人，也有其性格弱点。抓住多面性来开掘，才可能写出他的特点，即写出他的性格。

总结一下：写好一部作品，必须写出几个性格迥异的人物；若想塑造出理想的人物形象，应该首先截取他一生的横断面作为基础；表现人物时，切忌简单划一，因为每个人都有他的多面性；必须把人物的行动和语言推向极致，才能表现出鲜明的性格。

第三节　广播剧的悬念

提出悬而未决的矛盾冲突，引起听众的关注，这就是悬念。悬念是广播剧吸引听众的最有效的手段之一。悬念设置得巧妙与否，很大程度上取决于事情结局与真相的"半隐半露"是否独具匠心。正如法国启蒙思想家狄德罗所言："由于守秘，戏剧作家为我们安排了一个戏剧的惊讶；可是由于把内情透露给我，却引起我长时间的焦急。"

悬念大师希区柯克曾用一个著名的例证，更为形象地说明了这个道理：假如一列火车上有两个旅客在闲谈，突然一声巨响，桌子下面隐藏的定时炸弹爆炸了，观众在这爆炸中受到惊吓，但如果在爆炸之前没有任何离奇事情的发生，那么这仍然构不成悬念。倘若让观众事先看到恐怖分子把炸弹放置在了桌子下面，并且设定在一点钟引爆，还剩下十五分钟的时间，这时候观众就要替剧中的人物着急了，他们恨不得马上告诉那两位旅客："赶快逃吧，不然就没命了。"观众的心被即将发生的剧情吸引，这就是悬念设置的巧妙功用。

人类天生有好奇心，悬而未决的情节，正好调动了这种好奇心。中国的章回小说里有"欲知后事如何，且待下回分解"，正是悬念运用的最佳例证。悬

念就是悬而不决，令人猜疑，令人关切，令人紧张，令人扼腕，令人着急，令人恐慌，因而产生"非看（听）下去不可"的欲望。在广播剧中，悬念是经常被运用的技巧。

一部成功的广播剧通常都会有一个主要的悬念贯穿始终，围绕着这个焦点悬念还会有许多小的戏剧性的悬念，所谓"一波未平，一波又起"。尤其是长篇广播剧连续剧，悬念能起到联系剧情、抓住听众情绪的作用。每一集的结束处由悬念导向多种可能的结果，从而使整部广播剧形成一个面向听众的召唤结构，使听众不断进入对剧情及人物心理的积极猜想中，或者说使听众自发地进入对剧情的创作中。

设计悬念有两种路径。

第一种，只简要地在剧作中设置激烈的矛盾冲突，以使听众迫切想知道矛盾的结果。这种悬念比较常见。

第二种，特意让听众知道某凶险事件的全部真相，而剧中的主人公却还不了解，只被表象牵引，那么，结果究竟如何？悬念就产生了。这类悬念，在刑侦戏、警匪戏中比较多见。

一、悬念的制造

广播剧的开头，应尽快设置悬念，向听众提出一个"问题"。具体情节可以多种多样，但不外两种方式。

第一种方式是："怎么办？"提出特定的冲突或问题，使听众急于知道剧中人物如何处理或解答，从而引发悬念。

第二种方式是："为什么？"作品开端便呈现出一个令人不解的场面，或凶杀现场，或狂欢音响，或某种怪异现象，或一个意外……以此来吸引听众。

若是相对短小的篇章，因其主要内容一般是围绕一个集中的、短暂的矛盾冲突展开的，那么开头的悬念可以针对主要矛盾来设计。比如一件凶杀案，就可以将事件最高潮场面一下子推到开端来。若是表现较长过程的事件或人物经历，则不宜将最后结局或最精彩的场面过早地展现，应该选择一个次要场面或局部结果，先造成初步悬念，然后再在叙述过程中，适当制造更大的悬念或将这初步悬念复杂化、深化、强烈化，以保持听众越来越大的兴趣。若是长篇作

品,就更要注意:在通常情况下,不可将结局性悬念放在开端处。因为这样一来,悬念的产生与悬念的解决之间会拖得过长、过远,如果没有极高妙的叙述手段加以补救,是很难吸引听众听完全剧的。

二、悬念的保持

好的开头是成功的一半,但毕竟不等于成功。对于情节型作品而言,开头"成功"之后失败的可能性是很大的,常有开头引人入胜,却不能使听众听到终场的情况。于是,如何在悬念制造出来后,善于保持悬念、更新悬念,使听众的好奇心一直保持到广播剧结束,就是广播剧主体部分必须完成的任务了。悬念的保持可有以下方法。

其一,不断展开矛盾冲突的深度与复杂性,使听众一步步被吸引住,悬念的强度越来越大。

其二,通过不断增加新的矛盾冲突,一波未平、一波又起,进而引导听众兴致盎然地听下去,起伏跌宕、张弛结合,使听众的好奇心一直保持到最后。

保持悬念的这两种方法,往往结合起来运用。这样,既有一个矛盾冲突内纵深的起伏变化,矛盾冲突之间又呈锁链式形态,或因果关系、或接续关系、或并列关系地连缀起来,造成错综复杂、引人入胜的情节过程。这种表现,在相当多的广播剧中可以见到。

情节的主体部分,要避免两种弊端。

一种是进展过于缓慢。这主要是横向,尤其是静态的横向描述过多造成的,往往局限在一两个场面内,只让人物大量地对话,而且对话的内容又没有什么戏剧内涵,或是虽然情节在发展,但节奏过于缓慢,对所描述的人事过程缺乏剪裁、缺乏匠心,像流水账。情节剧自然不可能丝毫没有静态场面的展示,但它的审美趣味却主要基于一个连续不断、有一定长度的动态过程,这个过程又必须是经过剪裁、具有艺术张力的"非客观"的过程。

另一种则相反,节奏过快或一味紧张。情节进程节奏过快,往往使作品成为故事梗概,纵向进展迅速,横向描述粗糙,难以使听众真正"入戏"、产生"同情",自然也就难以产生预期的艺术效果。而情节内容若一味紧张,根本不考虑张弛相间,使听众总处于一种极度紧张中,势必"物极必反"——过分紧

张则易觉疲劳、累倦，见怪不怪。从"真实性"角度审视：生活中的各种事件也总是有急有缓，以不同形态与速度变化、进展。情节进程若总处于不容人喘息的高度紧张之中，便不符合生活的逻辑，而露出人为编排的痕迹了。

三、悬念的释放

悬念的释放，一般有两种形式。

其一，一次性终结型释放。往往在前面设置各种疑团，并使其错综复杂地纠缠在一起。直到最后，再将悬念释放，使真相大白。

其二，在大悬念的展开过程中，包含一系列小悬念的产生与释放，波澜不断，以保持住听众的兴趣。

悬念的释放，除了上述形式区别外，还有内容的区别。

一种是单纯的情节悬念释放。在篇章结尾处，通过悬念的释放，将听众所关注的情节问题完满地解答出来，使全部情节清楚地展现在听众面前。一般的情节型作品，都具有（或者说不能不具有）这种品质。

另一种则是情境的释放。剧作结尾处，除了情节悬念的释放之外，还因此产生意义上的扩展与深化。这就更具艺术水准了。

比如众所周知的欧·亨利的著名短篇小说《麦琪的礼物》，最后悬念的释放对于作品主题的深化起了妙不可言的作用，而《最后一片叶子》最后悬念的释放，也使人大受感动，体味到了一种崇高圣洁的人性境界。

第四节　从素材加工到结构呈现

抓住了主线，设计好了结构形式，该开始往"模具"里填充"原料"了。剧本创作的过程，很大程度上是对原始素材进行提炼、改造和整合的过程。从本质上说，任何艺术作品都是艺术家心灵的外化，艺术家正是按照自己的理解，对原始素材进行提炼、改造和整合。

一、对原始素材进行艺术处理的几种模式

对原始素材的提炼、改造和整合是个非常复杂的过程,要详细地描述这个过程几乎是不可能的,以下仅就几种常见的素材艺术处理方式进行分析。

1. 改造

有些原始素材,故事框架已经很成熟,而且适合广播剧的叙事结构和方式,创作者不必增添新的素材,只需对原有素材进行改造,就可以完成剧本的创作。这种方式特别适合于以原创文学作品为素材改编的广播剧。

国内半数以上的优秀广播剧都改编自文学作品。就广播剧创作而言,文学作品并非真正意义上的原始素材,它是经过艺术加工的,不同的文学形式有着不同的叙事结构和叙事方式。不是所有的文学作品都能成功地改编成广播剧,这也是很多优秀的文学作品至今未做成广播剧的原因。广播剧制作人和编剧会选择那些在叙事结构及叙事方式上与广播剧接近的文学作品作为创作素材,且这些文学作品往往在社会上产生了影响,形成了一定的社会价值。为了忠实于原著,一般情况下不会对原有素材进行大的改动。

纪实性广播剧往往表现警察侦破大案之类的题材,这些原始素材本身蕴涵着尖锐的矛盾冲突,充满悬念,很符合广播剧的叙事结构和方式,而纪实风格又能满足听众猎奇的心理需求。既为纪实性广播剧,需要的是一种原汁原味的真实,甚至不能有太多表演的痕迹,因而不需要对素材进行大的改动。

还有一些素材本身就很适合广播剧的叙事结构和叙事方式,只需在原有素材的基础上进行加工和改造,就能形成很好的广播剧,如许多富有传奇性的历史人物和历史故事,以及某些产生重大影响的社会事件等。

表面看,由于原有素材本身已经提供了较好的基础,改动不大,这样的广播剧创作难度似乎要小些,其实也不尽然。一方面,无论原有素材是否完善,即便是根据原著改编,广播剧创作本身仍然是一种再创造;另一方面,由于受到原有素材的约束,创作的自由度受到影响,不能随心所欲地发挥想象力和创造力。广播剧创作中对人物和故事的改造都不应是机械的,应该建立在创作者对于生活及市场理解的基础之上。

2. 嫁接

在很多情况下,某些素材或由于其情节不够,或由于其中包含的意义不够深刻,需要与别的素材融合在一起,形成广播剧中完整的故事情节。这就是我们所说的素材嫁接。在很多情况下,广播剧中的故事并不一定是编剧原创的,创作者的想象力在丰富生动的现实生活面前往往显得苍白无力,编剧往往是把业已发生的故事与可能存在的故事编织在一起。这一点,笔者有亲身体验。

2013年,笔者应约为江苏武进台创作广播剧《天佑中华》,剧中伍廷芳伍大人告诉詹天佑,因为英国人金达想抢"京张铁路"工程,抢先向朝廷递了份文案,说是如果让他干,钱用五百万,工期就四年。抢不到手,也能把中国人逼进死胡同,让中国人自己也干不成。兹事体大,何止关乎身家性命?他只给詹天佑一天时间回家去思量,明日表态,然后据实向朝廷复命。问题来了——詹天佑怎么"思量"的?最终又是什么让他痛下决心,接过这项几乎"不可能完成的任务"?无据可考,无处可查。笔者只好用身边耳闻目睹的亲人间的交流方式,把"有可能发生"的状况跟历史结论相"嫁接"。

解　　说　到1905年探讨中国人能不能自己修京张铁路的时候,六个孩子的母亲谭菊珍,已经跟随詹天佑在北方生活十五年了。十五年里,詹天佑终日在大小工地上奔波,常常回不了家;谭菊珍在家带着孩子们背书习字,耳朵听着门声,眼睛望着窗外,苦苦地盼……
　　　　　　【六个从几岁到十几岁的孩子背书(《增广贤文》)声——
　　　　　　"钱财如粪土,仁义值千金。
　　　　　　再三须重事,第一莫欺心。
　　　　　　忠臣不怕死,怕死不忠臣,
　　　　　　明知山有虎,要向虎山行……"
柔　　柔　妈,父亲回来啦!
谭菊珍　柔柔你又不专心!你怎么知道父亲回来了,人在哪儿?
柔　　柔　大门外,在拍门。
谭菊珍　拍门就是你父亲?
柔　　柔　他拍门的声音跟别人不一样!我去开……
谭菊珍　回来!我去。你当大姐的,好好带着弟弟妹妹继续背书。
柔　　柔　(老大不情愿地)……哦。来,咱们继续往下背!
　　　　　　【谭菊珍出屋,隐约可闻——"相识满天下,知心能几人。酒逢知己饮,

　　　　　诗向会人吟……"
谭菊珍　（开门，喜出望外）眷诚！
詹天佑　（有气无力地）菊珍……
谭菊珍　眷诚？眷诚你……怎么了？
詹天佑　没怎么，就是有点累。
谭菊珍　做什么累成这样——两眼无神、一头虚汗！快，快进屋去歇会儿。
詹天佑　不用了。就在这廊下石凳上坐会儿吧，你也坐下，跟你说点事儿。
谭菊珍　（扶夫同坐）要跟我说什么？
詹天佑　你……街头巷尾的，有没有听邻居或者路人说过这样一句歇后语——"武大郎服毒——吃也死、不吃也死"？
谭菊珍　什么意思啊？
詹天佑　就是武大郎被打得卧床了，这边是潘金莲端着毒药，那边是西门庆举着钢刀……
谭菊珍　我是问你——遇上什么事了？
詹天佑　我……唉，让我主持修筑从北京到张家口的京张铁路！
谭菊珍　好事啊！这不是你梦寐以求的么？
詹天佑　如果让我干，但时间也不够、经费也不足——还是我梦寐以求的好事么？
谭菊珍　不明白。我听不明白。
詹天佑　外国人为了抢这个工程，报出个不可能够用的经费预算和不可能完成的工期，朝廷要拿他那个预算和工期做标准，问我接不接……
谭菊珍　明白了。这回我听明白了——眷诚你是中国第一个铁路工程师，还有点实践经验，这工程你不敢接，别人就不用问了，中国人干不了，中国人无能；你接下来了，最终没干成，还是中国人无能！
詹天佑　所以我说"武大郎服毒"嘛……
谭菊珍　等等，听我说下去。这武大郎……喝了药能不能不死？万一药力不足呢？不喝药能不能也不死？兴许西门庆心软了、害怕啦……
詹天佑　你怎么会这么想？
谭菊珍　刚从美国回来的时候，你给我看过一篇你翻译的文稿。文稿里有这样一句话："一切皆有可能。"
詹天佑　你的意思是——尽管这样那样，接过来还是有干成的可能的！
谭菊珍　对呀！钱不够你可以想办法省钱，时间不足你可以想办法挤时间……
詹天佑　对，对对对……如果全世界谁都认为干不成的事，硬是让我詹天佑给干成了，那得给中国人长多大志气呀……

柔　柔　（跑过来接话）父亲好样的，"明知山有虎，要向虎山行"！
谭菊珍　柔柔，你又偷听大人说话……
詹天佑　听得好，接得也好！我也接女儿一句话："相识满天下，知心能几人？"其实我知道自己没有退路——京张铁路我若不接，说明中国人还没尝试就怂了！日后朝廷哪还敢用自己的人干自己的事？那中国的铁路交通、经济命脉就会永远操纵在外国人手里呀……
柔　柔　就是嘛！
詹天佑　可是菊珍呐，就像你刚说的——一切皆有可能，我最终没干成的可能也是有的！到了那一步，丢人现眼自不必说，我被砍头也是可能的……
谭菊珍　那也得接，也得干！因为如果低头认怂你可就真"服毒"了——就你这脾气，你会天天骂自己、夜夜做噩梦，用不了多久就得窝囊死！
詹天佑　菊珍……
谭菊珍　（激动地）我谭菊珍嫁给你，指望白头到老、相携百年，可如果一定要死的话，我宁愿你被累死、被杀死，也不愿看你窝囊死。
柔　柔　（忧伤地）父亲如果窝囊死，母亲肯定伤心死，那我们这些孩子要饭都没人给，只好被饿死……
詹天佑　（哽咽地）别说了……都别说了。为了我的妻子儿女，为了亿万受歧视、受欺压的中国人，我现在就去找伍大人——京张铁路工程，我干了！

故事细节间的嫁接远不是随心所欲的，而是一种有机的融合，是内在精神的融合，在这里，创作者的主观意念及艺术功力和对市场的把握，起着决定性的作用。

3. 推陈出新

所谓推陈出新，是以原有素材的人物及人物关系作为基础，演绎出新的故事。这种素材处理方式比较适合那些著名的题材，譬如传奇人物黄飞鸿和方世玉，以及"包青天"等。由于这些题材事实上已成为社会品牌，创作者会有意利用它的社会价值，所以经常沿用其中的人物和人物关系去创造新的故事，甚至会直接套用一些著名的故事情节。但对于创作者来说，最重要的是要赋予原有的故事以新的含义及新的形态，否则就不可能取得成功。

表面上看，套用旧有的人物编写新的故事或者直接套用旧的故事结构，多少有些投机取巧，但从市场的角度说，利用原有题材的社会效应创造新的价值是很合理的。况且采用这种方式也并不像人们想象的那样容易，因为原有作品的成功必定会提高听众的审美期待，创作者必须想方设法超越前人或者另辟蹊

径,寻找到一条属于自己的路子,才有可能得到听众的认可。

二、广播剧文本的具体结构呈现

好剧本和差剧本的最大区别,就是好剧本明白什么时候需要、什么时候不需要建立一个故事的情节点。知道什么时候建构起某事然后把它完成,是写剧本的最基本的技巧。

1. 广播剧的开头

常言道,万事开头难,好的开始是成功的一半……确实如此。剧本的开头要体现全篇的风格、基调,开头既应是最恰当、最自然的序幕,又要是最精巧、最准确的故事起点,既能顺利地接续"故事"(就形式而言),又可艺术地把握事理(就内容而言)。

衡量一部广播剧的开头成功与否,最简单的方法就是看其能否在十分钟内把听众吸引住。如果戏播了十多分钟还没能使听众进入"状况",基本上败局已定。有的编剧或导演常常委屈、抱怨地说:"好戏在后边哪!你们再耐心往下听,就会觉得有味道了!"绝不能忘记根本的一点:听众是"上帝"。而"上帝"不会受别人强迫、牵引。

开头如此重要,必须在把握全局内容的基础上选取开头。若非全局在胸,只凭一时的冲动,乘兴涂出,往往会陷入中途辍笔的窘境。写好广播剧的开头,关键在于"截取"。事物有"过程",人物有"历史",截取是否恰当,既体现着作者水平的高低,也决定着广播剧的成败。具体说,如何开头呢?大体有两种常见类型,即"悬念式"与"进行式"。

悬念式:通过简洁的场面,在介绍主要人物与剧情背景的同时,提出一个"问题",使听众热切关心主人公或剧情的下一步情况,被剧情所吸引。这样的开头,自然要从故事的某种冲突点或高潮处截取出来,再向下演绎。

笔者曾参与创作过一部广播剧本《半世沉冤》,开头是这样的。

【音乐……报题。
【出租轿车奔驰声……
解 说 (东方亮独白,下同) 说实在的,我东方亮虽说在涉外官司中算是一个

小有名气的律师，但这桩跨国诉讼并不是我发起的。上个月，日本律师美枝子小姐漂洋过海来到中国，到我们律师事务所寻求帮助，她一说明来意，登时激起了我的正义感和使命感，当即就决定跟她一道下来寻找当年被迫充当"慰安妇"的受害人。没有想到，历尽千辛万苦找到的两个人，都去世了，第三个人又迟迟没有下落……

【在行驶的出租车内——

东方亮　美枝子小姐，这几个派出所都没有线索，咱们怎么办呐？

美枝子　（操生硬的汉语）怎么办？继续找哇！这个县城里不是还有两个派出所我们没有去过吗？如果都没有线索，我们再到别的地方……

刘土根　东方先生！

东方亮　哎，刘师傅什么事儿？

刘土根　你们早晨包我车的时候没说管不管饭的事儿，不过，就是我自己吃饭你们也得给我点时间呐——这都下午两点多啦！

东方亮　哎哟哟，你看看……

美枝子　对不起，刘先生！都是我不好，是我急着找人……

东方亮　怪我，怪我。吃饭，就近找一家饭店，马上吃午饭！

【过渡音乐……

【饭店大堂音响……

服务员　（往桌上放菜盘声）三位的菜齐了，请慢用。

美枝子　刘先生，您吃，多吃点，开车很辛苦的……

刘土根　（嘴里含着饭）哦，谢谢，谢谢。

美枝子　东方先生？您怎么不吃呀……发什么呆？

东方亮　我在想啊……咱们找人的方法有问题——咱们一直在让人家帮助查找"麻沙姑"或者"马沙姑"，您想啊，这名字很可能是人被弄到慰安所之后你们日本人给取的，说不定咱们要找的老太太根本不姓麻，也不姓马！

美枝子　也对呀，东方先生您真聪明！

刘土根　咦？你们要找的人……叫什么？

东方亮　麻沙姑！怎么……刘师傅你听说过？

刘土根　你们……你们先说说，你们是干什么的？找这个人有什么事儿？

东方亮　啊，是这样，这位小姐叫美枝子，是一位日本律师……

美枝子　我们日本东京有个"中国人战争受害赔偿请求事件律师团"，我就是，那个里边的！

刘土根　在日本帮中国人打官司？

东方亮	对对对，就是这么回事儿！当年日本鬼子侵略中国的时候犯下了滔天罪行，像你这样的中年人，总该知道"慰安妇"是怎么回事吧？
刘土根	知道。
美枝子	我这次到中国来，就是寻找当年被迫当"慰安妇"的受害人，到东京去跟日本政府讨还公道！
刘土根	噢……你们要找的人，可能有人知道下落……
东方亮	谁呀？
刘土根	我的……老母亲。
美枝子	啊？
东方亮	真的？你快说，快说说……
刘土根	具体线索我也说不清楚，不过我曾经见过我母亲手里有块牌，木头做的，有七八寸长，三寸来宽……
美枝子	等等！您等等……（急促地翻找）是不是这样的牌子？
刘土根	……是。一模一样。连上面的字都一样！
美枝子	啊！
东方亮	快，快去你家！

　　进行式：这种剧本的开头，并不注重矛盾冲突的激烈，而是以较舒缓又简洁的笔触，将人物或事件的"现在状态"生动形象地展现在听众面前，使听众在不自觉间进入广播剧所要表现的"境界"里，感同身受，如身临其境。在一定程度上，这种开头比前一种更难，更需艺术功力。无论场面的展示、人物的表现还是生活的情致，都必须准确到位，又必须自然生动。一处草率，便易使听众失去兴趣。

　　哈尔滨曾有一位普通中年工人要征服珠穆朗玛峰，黑龙江台组织了一个特别报道组，一路跟踪报道，此事当时轰动全国。笔者据此写成了一部三集广播剧《超越》，开头就是"进行式"的。

【音乐；报题。
【北方初春清晨，城市室外音响……

龙　飞	听众朋友们！我是北方电视台记者龙飞，我现在站在松花江畔带状公园里，正在等待采访一位非常奇特的人……哎，陈兵，你这机位是不是调整一下？仰角拍，我这大脸得多难看呐！
陈　兵	谁让你长个一米八六大个子的？
龙　飞	那就设法拍出个"高大英雄形象"来嘛！哥们儿不常出图像……

陈　兵　哎，老袁跑过来了！

龙　飞　那个小矮个儿，干干巴巴的……就是袁华？

陈　兵　对呀，他拿越野赛冠军那回我拍过他，错不了。

龙　飞　走，咱们迎上去！开着摄像机跟着我，随时抓拍……

陈　兵　好嘞！

【袁华跑近声……

龙　飞　袁华同志！打扰一会儿，我是北方电视台记者……

陈　兵　老袁，您好！

袁　华　（停步，微喘）是小陈啊？你们好！

陈　兵　他叫龙飞，刚从农业组转到体育组来，想采访您一下。

袁　华　想问啥？说吧。

龙　飞　听说你是世界上第一个徒步跑完万里长城的人，你这种为国争光的精神是怎么爆发出来的？

袁　华　啥为国争光啊，锻炼身体呗！

龙　飞　那么你从祖国最北部的漠河一直跑到海南岛的"天涯海角"，也仅仅是为了锻炼身体么？

袁　华　是呀，还能为啥？

龙　飞　（笑了）那我再问你，锻炼身体有各种各样的方式，去年五月你一个人试图只身挑战珠穆朗玛峰，又是怎么回事？

袁　华　这……先把摄像机闭喽，行么？

龙　飞　好，陈兵关机。老袁你说，咱们随便聊聊。

袁　华　我是个业余登山运动爱好者。到目前为止，咱们中国没有一个只身登上珠峰的，我想做这头一个儿。

龙　飞　这是好事儿嘛，为啥让我们关机呢？

袁　华　没做成的事儿，瞎嚷嚷啥呀！

龙　飞　留有余地？留点余地也好……老袁，你有一米七？

袁　华　我一米七二，咋的？

龙　飞　哎呀……不容易呀。你看我，身高一米八六，体重一百一十三公斤，上大学的时候是全省高校长跑冠军。我这模样的都从来没做过攀登珠峰的梦，可你就敢想，还敢去做！难能可贵呀，不容易……

袁　华　你多大？

龙　飞　三十岁。

袁　华　小陈你呢？

陈　兵　我二十五。

袁　华　那你们都没赶上看《小兵张嘎》，那部电影里边有一句名言："电线杆子个儿大——死木头一根儿！"（扭头便走）

龙　飞　哎、哎……老袁你别走哇！

袁　华　（折回）龙飞，今年我还要上珠峰，四月初就出发，你……敢跟着走一趟么？

龙　飞　你问我？你问我"敢不敢"？嘁，真是笑话！天大的笑话……

【音乐……

解　说　那次采访引发的调侃，实属偶然，也完全可以当作笑谈，谁也没有想到的是一次偶然碰撞出来的一个火星儿，迅速点燃了人内心深处的熊熊烈焰，推动了一场挑战极限、超越自我的壮举！那天夜里，五大三粗、沾枕头就着的龙飞，竟然失眠了……

【龙飞家卧室，龙飞穿着拖鞋来回走动声……

陆　霞　（从睡梦中被惊醒，不乐意地）龙飞？你怎么还没睡呢？你看看……哎呀都这时候了，你还在地下转悠啥呢？

龙　飞　对不起陆霞，把你给弄醒了……既然醒了，就帮我拿拿主意吧！行么？

陆　霞　你这人怎么啥也不懂呢？我是孕妇！你不让我好好休息，将来你儿子生出来不健康可别怪我……

龙　飞　嘿嘿，哪能呢……

陆　霞　（翻身坐起）啥事儿？你说吧。

龙　飞　如果有机会，你说我去趟西藏……登登珠峰，怎么样？

陆　霞　西藏值得去，尤其你这搞电视的，开开眼界、拍点片子，很有意义。至于攀登珠峰……我看你就算了吧！

龙　飞　为什么？

陆　霞　你……不行。

龙　飞　我不行？（连连捶打自己身上的肌肉）就我这体格不行？

陆　霞　光体格棒就能攀登珠穆朗玛峰？你忘啦，春节前台里搞部门领导竞聘，你点灯熬油写演讲稿，在家里背得滚瓜烂熟，结果怎么样？走向演讲台的最后一步你没迈出去，现场弃权！咱两口子之间说话我也别绕弯子——你，意志品质、心理素质不行。

龙　飞　你这么看我？我……我就不服这个劲儿！天亮一上班我就找主任去……

【电视台走廊音响……

【龙飞一边跟同事、熟人打招呼，一边匆匆疾走声……

【敲门声。

文　澜　进来！

龙　飞　（进屋声）文主任……

文　澜　咦？（笑了）龙飞今天怎么了？不叫文澜也不叫文姐，称呼起主任来了？

龙　飞　今天要请示的问题太严肃，也太重大——我送来那条新闻你审过了么？

文　澜　哪条儿？

龙　飞　"我省业余登山爱好者袁华即将只身挑战珠峰"……

文　澜　啊，看了，可以发，发"联播"。这还有什么好请示的？

龙　飞　我……我想跟袁华一块儿去。

文　澜　什么？你再说一遍？

龙　飞　袁华想做只身登上珠峰的第一个中国人，我想做跟踪报道的中国记者。

文　澜　你怎么报道？

龙　飞　我跟着拍摄呀！完了把片子拿回来……

文　澜　你拿回来的片子还叫"新闻"吗？

龙　飞　不能做新闻可以做专题嘛，当资料也好哇！

文　澜　真笨！龙飞你真笨到家了——你自己跟上去有什么用？我们应当把队伍拉上去，把设备运上去，在珠穆朗玛峰上现场直播！

龙　飞　啊？文姐你真大胆，真有想法，绝了！

以上两种开头方式，通俗点说，就是"提问题"式与"讲故事"式。两种方式各有千秋，不能厚此薄彼。

开头的常见毛病是：下笔千言而离题万里；杂乱无章而不知所云；旧景老事，滥调陈辞；小题大做，虚张声势，造作牵强。以上四种，应力求避免。

2. 广播剧作的主体

剧本的主体部分，完全可以也应该千姿百态、不拘一格。但无论怎样的主体，都要充实饱满、自然灵动。

充实饱满，是要求主体部分的内容不可简单干瘪。有些戏看似题材阔大、场面恢宏，但只是表象化地图解某种众所周知的理念，只是皮影戏般搬演几个木偶人像，这样的广播剧主体，很难吸引人，其艺术与思想价值也无从谈起。有的广播剧虽然人物与事件真实生动，具有较好的生活气息，但人物性格的表现过于单向、直接，事件的展开过于狭窄、简单，如让一个有文化的成年人重回幼儿园、听阿姨讲故事——故事或许不坏，情节也很曲折，但其故事毕竟单

薄轻浅，不能满足听众。

以笔者创作的《天佑中华》主体部分作一个主体的示范。

解　　说　詹天佑怒发冲冠，把工作部署了一下，留下邝景阳掌管日常事务，便星夜赶赴京城去讨说法。从天津到北京，他把铁路总公司、直隶总督府、邮传部、军机处等衙门口都跑了一遍，到处慷慨激昂、据理争辩，然而他看到的除了惊讶、无奈之外，基本上都是口是心非、装腔作势、无动于衷、敷衍搪塞。他切实感受到了朝廷的腐败无能，明白了为什么哪国洋人都敢在中国飞扬跋扈。就在他满腔愤懑、忧心忡忡地返回施工前线的途中，被一个熟人拦在了居庸关前……

【关沟地区坎坷的古道上，马车奔驰声……

老先生　（路边高喊）是詹大人的车吧？詹大人留步！请留步哇……

【车夫唤马停车声。

詹天佑　何人拦车？（下车）哟……刘老先生？

老先生　给詹大人请安！（施礼）

詹天佑　使不得、使不得……老先生，不必多礼。

老先生　詹大人！这几日草民一直在这居庸关前恭候您，可否耽搁您片刻，移步到旁边茶馆一叙？

詹天佑　好说。赶了半日路途，我们也该歇歇脚了。车夫，你去喂马、打尖，我进茶馆坐坐。

【车夫应声将车赶走……

老先生　詹大人请！（引詹天佑进茶馆）

【茶馆让客声；不远处茶客谈笑声……

老先生　詹大人请上座。

詹天佑　不客气，老先生您也坐。

老先生　茶倌儿，给我们来一壶上好的茉莉、两碟点心！

【茶倌应声端来茶点……

詹天佑　老先生，您老人家在这居庸关前候我归来，所为何事啊？

老先生　大事。敢问詹大人，此番回京，可是因为皇亲贵戚阻挠铁路工程征地之事？

詹天佑　（一怔）老先生如何得知？

老先生　看来老朽猜对了。那我就再猜下去——大人您奔波数日，脸色没少看、气没少生，结果……无功而返？

詹天佑　（脱口而出）对对对对……气死我了！——哎？赶紧告诉我，这一切您是怎么知道的？

老先生　大人，此地何处？

詹天佑　居庸关呐。

老先生　居庸关——京城以北半壁华夏往来必经之地，纳税、换文、打尖、歇脚的各色人等，都会在此地的茶馆酒楼里闲聊、打探、炫耀、吹嘘……所以，这里是最快的消息集散地。再有，大人可知道我是何人？

詹天佑　老先生您不是……道捐局的记账先生么？

老先生　是。但不全是。我自幼读些私塾，但不安分，也无心求取功名。稍长便随人行走江湖，车、船、店、脚、衙，无不涉猎，中年之后看相、算卦、测风水，说和平事，操持红白喜事，几乎无所不为。年过花甲，在道捐局谋个记账的差事安稳下来，也躲避一些江湖纷争。自从见了大人之后，凡是跟京张铁路工程有关的消息，老朽都格外关注，窃以为如若这征地难关过不去，家乡这条铁路很可能成为泡影！

詹天佑　所言极是。广宅坟场这关过不去，后面征地难以实施，没有线路必经之地，让我在半空中修铁路么？

老先生　詹大人！若蒙不弃，老朽愿意辞去眼下差事，跟从大人，专事征地，就从广宅坟场开始。

詹天佑　啊？好！好哇……

老先生　大人算是应允了？那我就说下去——乱世用重典，绝症使猛药，对付啥人得用啥办法！

詹天佑　整治广宅，你可有办法？

老先生　依大人之见，广宅的"病根"在哪里？

詹天佑　病根？还不是自以为是皇亲，依仗恭亲王……

老先生　着哇！恭亲王载泽日前出了事……大人不知么？

詹天佑　你指的是……恭亲王等五大臣出洋考察宪政，在北京前门车站遭遇爆炸事件？

老先生　正是。这震动朝野的大事件……

詹天佑　嗐，我正为征地焦头烂额，没太留意。这恭亲王受伤跟广宅有什么关系呀？

老先生　您想啊，恭亲王被炸，是义和团所为，外国人指使，还是政敌买凶？众人莫衷一是，草木皆兵。伤势轻重尚未可知，即便没有大碍，他日后也得小心行事，不敢张狂啦！广宅呢？有人连恭亲王都敢炸，难道不敢动

他吗？即便自己没事，近期还敢因为保住坟场的这点破事儿去烦恭亲王么？

詹天佑　你的意思是——现在正是拿下广宅的好时机？

老先生　对。擒贼擒王。借机拿下广宅坟场，此后征地便可势如破竹！

詹天佑　好哇！稍事准备，你跟我去会会广宅……

老先生　别急大人，去会广宅，您得有"礼"有"兵"。

詹天佑　怎么讲？

老先生　"礼"嘛，登门拜会您总得带点礼物——您不用管，我替您准备就是；至于"兵"嘛，你可以就近找居庸关守备借上二三十个骑兵，您是"选用道员"，朝廷命官，执掌重大工程的主帅，不能只带我这么一个随员，总得有点儿兵……

詹天佑　带兵干什么用啊？

老先生　什么也不用干，分列两厢，往他家大门外一站——齐了。

詹天佑　好、好，我这就去……

老先生　还有——到那之后，我用一些江湖套路洽谈政务之事，大人您可不要生疑见怪呀！

詹天佑　用人不疑，全都依你。

老先生　好——走着！

【马队奔驰声……渐强，渐近——

自然灵动，则是指艺术表现方面不能死板、单调、沉闷。如果毫无情趣地向听众讲述，即使是一个挺有"意义"与"意思"的故事，谁又能耐其烦？

3. 广播剧作的结尾

之所以不说"结局"而讲"结尾"，是由于在具体的广播剧作品的最后，其"叙述"的处理有所不同，具体说就是有"封闭式"与"开放式"的不同。封闭式的结尾，一般就是"结局"——或人物经曲折坎坷后终有了定局（或生，或死，或成，或败，或英雄，或邪恶……），或事件经错综复杂后终有了结果。这种例证十分多见，不必列举。开放式的结尾，则是"言有尽而意无穷"，人物的命运也好，事件的结果也好，往往不作结论，而留给听众去思考与判断。当然，这种结尾并不是混沌模糊，不可理喻，让听众去乱猜，而是让听众在对全剧内容有了确切理解后，能够以各自的生活感受及价值尺度对"故事"进行进一步的阐发。

结尾的具体形式自然也是不拘一格的,但有一条必须遵循的原则——结尾必须自然合理,不可有人为拼凑的痕迹,力求做到"瓜熟蒂落"与"水到渠成"。《天佑中华》的结尾是这样的。

【音乐……

【居庸关隧道工地,隐约可闻打凿、爆破音响……

解　说　在历史长河里留下过痕迹的人物,功过自有后人评说。克服京张铁路工程中的人为困难,盛宣怀对詹天佑的帮助是切实有效的。这一点,实实在在地鼓舞了詹天佑,也鼓舞了整个筑路大军。1906年秋天,詹天佑督率员工首先开通了45米长的五桂头隧道、141米长的石佛寺隧道,训练了队伍,积累了经验,鼓舞了士气。年底,詹天佑开始率部转战居庸关——

詹天佑　各位同仁!各位工友!磨刀不误砍柴工,这居庸关隧道正式开工之前,我得跟大家说道说道。成功地打通了五桂头隧道和石佛寺隧道,我们已经有了实际的经验。居庸关隧道长,比打通那两条隧道加起来还要长一倍,为了加快进度我们得两头同时开工,往中间打!这就要求我们测量精而又精、把握准而又准,稍有偏差,前功尽弃!大家明白吗?

【众人回应:"明——白——"

詹天佑　张德庆!张德庆在哪儿?

张德庆　我在!我在这儿呐老师……

詹天佑　我任命你为居庸关隧道执行工程师,对施工中的技术和质量问题负全责!

张德庆　老师!我行么?

詹天佑　接滦河大桥之前我从未修过桥!我行吗?

张德庆　我……懂了,老师。

詹天佑　你比我强——前面两条隧道你都从头跟到底,解决过很多具体问题,懂技术,也有经验,放开手脚干吧!

张德庆　是,老师!

詹天佑　周二娃!

周二娃　哎!老师……有我什么事儿啊?

詹天佑　老师任命你为居庸关隧道总监工!

周二娃　啊?不行、不行……我不是官儿,又没念过书……

詹天佑　让你当这个监工,我有三条理由:第一,打隧道所有的活你都干过,不外行;第二,施工中遇到任何险情你都冲在前面,保护别人,不自私;

第三，你是个卖苦力出身的良善之辈，不会欺压工友，克扣饷银！大家说，对不对呀？

【众人回应："对——拥护周二娃——"

詹天佑　二娃呀，老师给你这个总监工提点建议。你这样，山这边、山那边，你把工人分成两队；每队若干组，每60人为一组，其中20人掌钎、20人抡锤、20人清理土石……

周二娃　施工的时候，一次上六人，两锤两钎四人凿、两人清理，累了下六人替换……

詹天佑　打出两米深的炮眼，再往里装炸药，爆破岩石。

周二娃　硝酸甘油炸药危险性太大，必须使用那种黄色的拉克洛炸药！

詹天佑　看看、看看，我们的总监工多明白呀！好啦，大家各就各位，注意安全，保证进度，开干吧！

【人们雀跃散去声……

周二娃　老师！您看——刘老先生找您来啦，还领了一帮人！

詹天佑　哦？（张望）真的？……老先生！

老先生　（跑到近前）詹大人！我请了几位朋友，帮咱们八达岭……

詹天佑　这儿太吵了，走，进工棚，到工棚里去说。

老先生　好！来，哥几个跟着，这边。

【脚步声；简易房门开、关声……

邝景阳　眷诚？回工棚有事？

詹天佑　老先生请来几位给咱帮忙的朋友……来，大家都坐吧！

老先生　詹大人！这几位都是我当年帮人家看金脉认识的金把头，为首的这位叫"铜锤"——看他这模样儿，活脱一个铜锤花脸！哥几个，这就是詹大人。

把头们　见过詹大人！

詹天佑　几位好汉不必客气……刘老先生，您请他们来——？

老先　其实不是我特意请的。偶然相遇，酒馆小酌，我跟他们聊起了跟您修铁路的事，他们说能给咱们八达岭隧道工程帮上忙！

詹天佑　好哇，说说看——怎么个帮法？

铜　锤　能帮您大大缩短工期！您别急，听我说——我们哥几个多年在黑龙江流域淘金，然后到京城出手换货。在水里筛沙子的叫淘沙金，到地底下掏洞的叫采脉金……

詹天佑　你们善于掏洞？

铜　　锤　　对呀！掏洞之前得挖坑，就是打竖井——直直地挖下去，见着金矿再往两边掏……

詹天佑　　我好像明白了……你们的意思是——我们八达岭隧道工程也可以打竖井？

老先生　　对！他们就是这个意思。咱们测定的八达岭隧道一千一百多米，是这居庸关隧道的三倍长，就是从山的南北两端同时对凿，也得干到猴年马月去呀！

詹天佑　　哦……如果采取分段施工法，在山体不算太厚的地方开两口竖井，从井中再向南北两端对凿——这样一共就有六个工作面，既保证了施工质量，又加快了工程进度。

铜　　锤　　我们这些人挖井掏洞个个都是硬手儿！

詹天佑　　好！好哇……哥几个，谢谢你们，谢谢你们呐！（激动地）京张铁路是我们用自己的人、自己的钱修建的第一条铁路，全世界的眼睛都在望着我们，我们必须成功啊……

邝景阳　　眷诚！我在旁边听明白了——咱们干这事儿啊，扬名于国，造福于民，得道多助，肯定成功！

众　　人　　肯定成功！肯、定、成——功！

【许多人欢呼："成功啦……"

【更多人欢呼："京张铁路成功啦……"

【汽笛长鸣；列车呼啸而过……

【声势浩大的欢庆锣鼓在山野间回荡……

解　　说　　经过整整四年的艰苦奋斗，京张铁路于1909年9月全线通车。当时真是举世瞩目、全国欢庆啊！京张铁路建成后，詹天佑由宣统皇帝赐予工科进士，任了留学生主试官等职。随后又任广东商办粤汉铁路总公司总办兼工程师，还兼任了汉粤川铁路会办，并被推举为"中华工程师学会"首任会长。那么多的荣誉、头衔，没能帮他实现让中华大地铁路纵横、南北贯通的宏愿，因为多年劳碌成疾，中华民族的一代英杰，于1919年4月24日与世长辞，享年只有五十九岁。

谭菊珍　　（撕心裂肺）眷诚！眷诚——！

张德庆　　老师！

周二娃　　老师……

老先生　　詹大人呐……

邝景阳　　眷诚……（哭喊）詹天佑！你给我起来！起——来——呀……

【音乐起……原创主题歌《大写的人》——

　　　　埋在地下是一脉金

　　　　站在岭上是一片林

　　　　洞穿岩石是一杆钻

　　　　踢山踏路是一尊神

　　　　滦河大桥竖浩气

　　　　八达岭上横写人

　　　　京张铁路跑神马

　　　　青龙桥畔望浮云

　　　　各出所学，各尽所能

　　　　国富民强挺立世界民族林

　　　　为我神州铺大道

　　　　天佑中华大写的人

　【间奏中，遥远的天际飘来詹天佑的内心独白——

　　"生命有长短，命运有沉升，初建路网的梦想破灭令我抱恨终天，所幸我的生命能化成匍匐在华夏大地上的一根铁轨……"

　【主题歌继续……歌尾押混——

解　说　2005年10月12日，纪念京张铁路开工100周年，"中国铁路之父"詹天佑的铜像，在张家口南站揭幕。到场的人们心中默念：英魂常在，天佑中华！

　【报尾；全剧终。】

结尾的常见毛病是：该收不收、情节拖拉，致使情境散失或高潮败落；或草率收场、虎头蛇尾，致使剧情窘迫而寡淡无味；还有一种则是冗长议论、画蛇添足，以剧中人物之口喋喋不休地大发感慨。剧情已经把内容直观地传达给听众了，仁者见仁、智者见智，实在不需再多说。

思考题

1. 为什么说选材成功广播剧本就成功了一半？
2. 如何在广播剧中制造悬念？
3. 原始素材的处理方式有哪几种？

第五章

广播剧导演的素养与职责

> **学习目标**
>
> 了解广播剧导演应具备的素质、能力、修养,了解广播剧导演的职责尤其是剧本的研究环节。
>
> **关键术语**
>
> 广播剧导演　阅读剧本　研究剧本

广播剧是综合性的艺术。制作一部能在广播电台播出的广播剧,要由以下人员来完成:编剧、导演、演员、音乐编辑、音响效果编辑、录音及复制合成技术人员等。这些工作者应根据艺术的需要,有组织、有原则、有目的地进行相互配合,才能把一部剧目制作好。负责统一各部门工作,把各种艺术因素综合成一个整体的人是导演。

广播剧导演在广播电台文艺部门应该是专职的工作人员,主要负责播出用的广播剧节目的生产。在一些市级广播电台也有编辑兼任导演工作。但从严格意义上说,从事导演工作还是以专职为佳,因为,导演工作有它自身的艺术规律,从事导演工作的人应该在自身的领域中不断地学习、研究和积累,创作出优秀的广播剧作品,供听众欣赏,以满足听众的审美要求为己任。

第一节 广播剧导演的素质

素质通常指一个人通过综合的精神状态和行为方式所表现出的素养。导演的素质是导演在围绕剧作的各种活动中表现出来的素养，它是导演思想意识、文化水平、价值观念、思维方式、生活积累的综合反映。广播剧导演的素质，跟其他剧种导演的要求差不多，主要包括生活素养、学识、人格品位和审美理想四个方面。

一、导演的生活素养

生活素养是人们从事一切文化创造活动的"根"。它来自丰富的经历、广阔的视野，也来自对生活的钟情与投入。古人说："见得真，方道得出。"有丰厚的积累，就有选择的余地。老舍曾经说过，写小说最保险的一种方式，就是了解"全海"，然后去写海上的一个"岛"。这个比喻实际上强调的是生活积累的广度。

生活素养，还来自对生活投入的热情，对生活的感受、体验，对生活的独特发现。生活素养，固然包括了见多识广，但更为本质的是认识深刻，感受真切。应当说，经历和见闻都属于广度方面的问题，而认识和感悟则属于深度方面的问题。广度仅仅是一个平面，在广度基础上加上深度和密度，才能形成立体的、完整的生活素养。鲁迅曾经鼓励青年作家"选材要严，开掘要深"，就是要求向生活的深度挖掘。作家叶蔚林认为，创作中的熟悉生活，其实就是"独特的发现，独特的感受"。就是说，创作不能停留于生活的表面。茅盾在论创作时说："广博与深入，并不对立，而是相辅相成的。很难想象，一个埋头在生活的一角，而对一角以外的生活全无所知的作者，怎能够写出典型环境中的典型人物，使作品所反映的生活具有普遍性。我们所要表现的，必须是具有普遍意义的社会生活，能使广大读者感到身入其境，发生强烈的共鸣；但我们所虚构的故事和人物不可能不是具体环境中的故事和人物。而所以能达到这样的

程度，就在于作者既有广博的生活知识，又有深入的生活经验。"

二、导演的学识

导演的学识，就是创作活动所需要的知识、学问、见识等。学识是通过后天的学习得到的。一个人，从小学到中学再到大学，集中地学习着各种知识。在生活与工作中，同样有机会学习各种知识。

广播剧创作同创作者的学识密不可分——关于戏剧的知识，关于广播的知识，还要加上广博的文化底蕴。创作的过程，实质上就是学识的组织和应用的过程。

创作广播剧以文字符号和语言体系为媒介和工具。学习创作广播剧必然基于文字知识和语言知识。语音知识、语法知识、修辞知识、逻辑知识等，都属于语言文字知识的范畴。在广播剧中，除了广泛地使用各种修辞手段外，还经常使用各种表现技法，以增强其艺术感染力。

在创作实践中，一方面，由于创作对象和内容的差异，需要相应的特殊的、专业的知识；另一方面，一般性、综合性的知识，对于任何创作对象和内容来说，都是必要的，有益无害的。如普通的科学原理、科学定义、科学命题，知名的历史人物、历史事件、历史故事，著名的诗文篇章，相关的公理、俗语、成语、民谚、格言，以及有关国家、民族、天文、地理、自然、人文等方面的常识，是一般文化工作者都应该掌握的。

在创作中做出成就的人，往往是海纳百川，广泛地涉猎方方面面知识的人。马克思写《资本论》，阅读了数以千计的各类科目的书籍。美国记者劳伦斯为了报道日本长崎原子弹爆炸事件，对原子弹理论知识的了解达到了"令人吃惊"的地步，他的报道获得了普利策新闻奖。我国现代作家徐迟，为了写数学家陈景润的事迹，刻苦地钻研了有关高等数学的理论，《哥德巴赫猜想》这篇报告文学一问世，就在社会上获得强烈的反响。鲁迅在谈创作时说过："先前的文学青年，往往厌恶数学、理化、史地、生物学，以为这些都无足轻重，后来变成连常识也没有，研究文学固然不明白，自己做起文章来也糊涂，所以我希望你们不要放弃科学，一味钻在文学里。"当今，文理合流已成趋势，对导演涉猎综合的知识也提出了新的要求。

三、导演的人格品位

创作是一种个性化的精神劳动,创作者的人格品位,必然对作品产生巨大影响。

广播剧的产生,要经历由意到文(文学剧本)、由文到物(物化的声音艺术作品)的"双重转换",这中间有选择,有组合,有创造。选取什么样的素材,形成什么样的立意,背后的决定因素就在于创作者是什么样的人。法捷耶夫在《和初学创作者谈谈我的创作经验》一文中说过:"毋庸争辩,作家的个人品质、才力、修养、智力的发展的趋向、气质、意志以及其他的个人特征,在选择材料的时候都起着重大作用。"实践证明,即使同一材料,不同的人也会从不同的角度选择立意,形成不同的主题。进一步说,作品立意的深刻与否、正确与否、新颖与否,也取决于作者。

人格品位还决定作品的格调。格调不指风格,而指品位。风格没有优劣之分,格调却有高低之别。《西游记》和《三国演义》的风格不同,但二者都是优秀作品。而《红楼梦》和《金瓶梅》之间,《水浒传》和《荡寇志》之间,就不仅仅是风格的差异了,它们之间的差异还在于前者的格调比后者高。屈原有"哀民生之多艰"的高尚情怀,才写出了不朽的诗篇。李白以傲岸不屈的风骨,铸造成凌厉奔放的诗魂。杜甫若无关心民间疾苦的思想意识,何来一代"诗圣"?文天祥若是贪生怕死之徒,哪能写出气壮山河的《正气歌》?

历代思想家、文学家都十分强调作者人格对作品的影响。从孔子讲"文德"到王充讲"文德之操",从孟子讲"养气"到韩愈讲"气盛言宜",从《易经》讲"修辞立其诚"到陆游讲"文不容伪",都是要求正其心,诚其意,培其本,深其源,养成高尚的人格,有开阔的胸襟,胸怀远大抱负,以旷达的情思著述高格调的作品。

四、导演的审美理想

审美活动是人类特有的一种心理活动。人的审美理想体现为对美的追求和

选择，又可以转化为净化情感的力量和文化创造的动力。

事实上，人们对美的追求渗透到一切生活活动之中。在衣、食、住、行方面，除了实用的要求，就是审美的要求。就广义的美而言，文化的进展就是"按照美的规律"从事建构对象世界的过程，艺术的创造更是如此。

作品是作者"按照美的规律"创造的结果，作品总是直接或间接地体现着作者美的意图。论说文对真理的弘扬、对正义的呼唤，实质上也是对美的传播。说明文虽然是客观地反映有关事物，但其间往往包含着美的展示和美的价值。新闻中的人物和事件，同样能够体现美的内涵。科普小品中凝聚着美的情趣与风味。随笔、杂感等文体，融情理于一体，能给人以美的感染和美的享受。至于诗歌、散文、小说、戏剧等，则直接是形象美、情感美、意境美的反映，以审美为其本位价值。广播剧是在文本的基础上运用声音艺术对美的具象描摹和传播。尽管广播剧不像可阅读的文学作品那样严苛地追求表现手法、修辞手法和结构技巧，但"戏剧性""广播性"和"有声无像"的特点，决定了这种特殊艺术形式的特殊审美要求，设定了更高的审美理想。

在导演的主体意识中，要充满激情、愿望、追求，才会有旺盛的创造热情和创造动力，才敢于探知未来的发展，孜孜不倦地潜心于精神财富的创造。

广播剧导演还应当学习和掌握必要的美学常识和美学理论，进入艺术的境界，透过现象抓住美的本质所在。例如，理解下面这首《红杜鹃》（徐刚作），就需要有关的常识。

> 你，悬崖上的红杜鹃。
> 对着我莞尔一笑，
> 却使我心惊胆战，
> 我唯恐你掉下来，
> 在峡谷里粉身碎骨。
> 美，从来都面临着灾难。

如果缺乏中国传统的美学常识，这几句新诗似乎不好理解。"红"往往是美的象征，但在封建专制摧残下，"红"又是那么不幸。《红楼梦》就描绘了一幅"千红一哭""万艳同悲"的画卷。唐人羊士谔有写秋日荷花的诗："红衣落尽暗香残，叶上秋光白露寒。越女含情已无限，莫教红袖倚阑干。"明人谢榛有咏牡丹的诗："花神寞寞展春残，京洛名家识面难。国色从来有人妒，莫教红袖倚阑干。"为什么那么美的"红颜"，往往出现"命薄"的结局呢？显然，是有

恶势力的存在。而这些作品给人们的启示就是维护美，对抗恶。广播剧导演要有这样的审美功底，才能给演员剖析人物、讲解背景，逐字逐句地抠台词。

第二节　广播剧导演的能力

一、观察能力

观察是凭借眼睛、耳朵和其他感官对客观事物进行有计划的、目的性很强的自觉认知。它是一种有意识的行为。

观察是导演必须掌握的一种最基本的能力，它对创作具有特殊的意义：它是搜集创作材料的重要途径；它能激发创作动机和灵感。

观察能力具体表现在对观察对象，即自然、社会和人生的注意力、鉴别力和联想力三个方面。

要搞创作就要做生活的有心人，时时处处调动自己的注意力，用自己的视觉、听觉、嗅觉、味觉以及内心审视等，去了解事物的本来面目。如果在观察事物时心不在焉，注意力不集中，对有用的材料视而不见，听而不闻，就会失去摄取具有创作价值的材料的机会。注意力为导演观察能力的培养打下坚实的基础。

观察主体在集中注意力的同时，还要善于从比较中鉴别"同中之异"或"异中之同"，发挥对客体的鉴别能力，以求观察准确。印象派画家莫奈曾经面对同一垛稻草，根据早晨、阳光下、夜色中等不同时间的观察，画出了同一题材的 15 幅不同色彩的画，这表明他的鉴别力不同凡响。鉴别力强，才能在别人司空见惯的东西中发现不同的美。

联想是由一事物想到另一事物的心理过程，它建立在事物之间的沟通点，即相近、相似、相关、相应、相反或者在某一点有相通之处上。在观察过程中，要极力展开联想，让众多表象进入大脑，形成完整印象，为创作提供丰富的材料。王蒙的《夜的眼》，就是由于他外出办事，在迷宫一样的住宅区里，一盏

昏黄的路灯引起他的联想，进而创作出来的。

二、感受能力

感受是指对客观事物的刺激产生相应的感觉、知觉所呈现的富有情感和个性的心理活动，即通过感觉知道外界事物的个别属性，再进一步了解、综合，形成事物的整体形象。它经历了三个阶段，即感觉、知觉、表象。感受不同于观察。观察侧重于客观方面，着眼于捕捉客体的具体形貌；感受侧重于主观方面，着眼于主体的情感活动。感受总是在观察的基础上进行的。感受在创作中起的作用是：激发创作的热情，捕捉创作的"契机"，积累创作的材料。

要提高感受能力，必须训练五官的灵敏度。不失时机地追踪与摄取具有创作价值的信息，训练洞悉事物的敏感力。

丰富的情感体验是作品丰富生动的土壤。司马迁说："屈平之作《离骚》，盖自怨生也。"贝多芬创作《热情奏鸣曲》时，他正与特丽丝热恋。对描写对象无态度、对笔下人物无情感的创作是不存在的。为此，要进行多元化的情感体验，要深入到各式各样的人的内心世界去，体验他们的心理、情感及其独特的表现和细微的变化，以丰富自己的情感生活经验。

感受具有浓厚的主观色彩，这是因为任何感受都是一种心理活动。每个人的生活经验、知识积累、兴趣爱好、心境情绪各有差异，因而会产生不同的感受。如自然景色黄昏，有人赞美它色彩斑斓，有人描述它残阳如血，而在诗人闻一多的笔下，黄昏却变成了有生命的、充满青春活力的小伙子："太阳辛苦了一天/赚得一个平安的黄昏/喜得满脸通红/一气直往山洼里狂奔"。

从感受器官来分，感受可分为视觉感受、听觉感受、嗅觉感受、味觉感受、触觉感受等。这些感受网络在认识和把握对象世界中彼此交叉、融合，甚至替代，形成综合感受。

从感受的方式来分，感受可分为直接感受和间接感受。直接感受，就是亲自到社会生活中去，动用视、听、嗅、味、触等感觉，体察、验证生活获得的感受。间接感受，指非自己亲身体验而是借助于阅读与耳闻，从而了解众多信息的一种感受。

三、思维能力

　　思维是人的大脑对客观事物的一种间接的、概括的、能动的反映。它以感觉、知觉、表象为基础，以语言为工具，通过由此及彼、由表及里的分析、综合、概括等形式，揭示事物的本质和规律。思维贯穿于创作过程，从选材炼意到谋篇布局，从表现方法到语言选择以及行文修改，等等。人的思维形式主要有三种基本类型：抽象思维（也称逻辑思维）、形象思维与灵感思维。

　　抽象思维是舍弃了具体的感性形象，运用概念、判断、推理，以分析与综合、归纳与演绎等为基本方法的一种思维形式。

　　形象思维则是自始至终不舍弃具体的感性形象的一种思维形式。它以表象为工具，通过联想、再现、想象来组成形象、画面的思维活动。它是文艺创作使用的主要思维形式。

　　灵感思维是指人们在科学或文艺创作中，突然出现瞬间即逝的顿悟、理解、豁然开朗。创作中的灵感思维，可以使创作者迅速获得灵巧的构思、动人的情节、美妙的语句等。

　　以上三类思维形式在创作实践中相互联系、相互交叉，所以应当综合起来加以运用。

　　创造性思维是指突破已有的思维定式与方法，能在揭示事物本质的基础上向人们提供异于他人、优于他人的新的思路、方法、认识、成果的思维。它是抽象思维、形象思维、灵感思维三种基本思维形式的有机综合，具有敏感性、概括性、新颖性、深刻性等特性。创作者应当善于思、敏于思。创造性思维能力的培养，可以从以下两个方面进行。

　　其一是辐射扩散。就是创作者以一个信息为圆心向四周进行发散性思考的思维活动。这种思维活动的流程不是单向、单线性的，而是多向、多线性的，又称多向思维、求异思维、发散思维，思维轨迹呈空间辐射状。它无一定的方向和范围，不囿于传统和陈规，强调思维主体主动寻找多种答案，强调思维的灵活和知识的迁移，以求得与众不同的思维结果。

　　其二是辐射聚合。就是创作者从若干个不同的信息源上开始，由外向内地向一个中心集中的思考活动，即思维主体把从不同渠道得到的各种信息聚

合起来，重新加以组织，故又称辐合思维、集中思维、聚合思维，也称求同思维。

四、想象能力

想象是人对自己头脑中的已有的记忆表象进行加工改造而创造新形象的心理过程。它的基本特征是生动新颖的形象性。

想象可以分为再造想象、创造想象和幻想三类。

依据语言、文字、图形、符号或别人对某一事物的描述，在头脑中唤起相应的新形象的心理过程，称为再造想象。再造想象对于创作有着重要的意义，如根据历史资料去创作诗歌、小说、戏剧等。姚雪垠的长篇历史小说《李自成》就是根据历史资料创作的。把小说、传记改编成广播剧本，如《红楼梦》《雷锋》《赖宁的故事》等等主要也是凭借再造想象。当然，以上这些创作并不限于再造想象，而总是或多或少地融合了一些创造想象。

创造想象不以现成资料的描述和图片的显示为依据，而是根据自己头脑中原有的记忆表象，进行加工改造、分解、综合，从而独立创造新形象。创造想象对于创作的意义特别重大。典型的艺术形象、神奇美妙的艺术境界，大都是从创造想象中孕育、形成和完善的，如《西游记》中的孙悟空，《安娜·卡列尼娜》中的安娜等，皆是作者创造想象的结晶。

幻想主要是指向未来的特殊想象。较之创造想象，它离现实较远。幻想在创作中有何作用呢？幻想可以产生绚丽多姿的神话，如《精卫填海》《夸父逐日》《女娲补天》等，幻想还能产生令人神往的科幻作品，如《太空学校》《超人》等。

第三节　广播剧导演的修养

一、广播剧导演的内在修养

广播剧导演应该是个学者、艺术家。他应该精通戏剧理论，这是用不着进行解释的。导演要从戏剧艺术方面来领导并决定别人的行动。只有艺术家才能领导艺术家，如果导演在戏剧艺术方面没有比别人更充分的知识，尤其是在编剧、表演、音乐、音响效果等方面没有特别下过一番研究的功夫，他将凭什么来领导许多艺术家和组织集体创作完成一部艺术作品呢？

广播剧导演应该懂得哲学和心理学。导演懂得一些哲学理论对从事导演工作大有益处。心理学对于导演的帮助就更大了。任何剧本所描述的都是人与环境和人与人之间的关系，如果导演对心理学毫无了解，显然难以导好一个剧目。此外对听众的心理也应该有所了解和研究。制作广播剧是供听众听的，不了解听众的心理，剧目的生产等于无的放矢。

广播剧导演要研究历史与地域风情。导演经常会接触到不同题材内容的剧本，而剧本内容离不开作者对所写地区生活环境和时代背景的描绘。如果导演不熟悉作者所描绘的时代和地理环境及一般人的生活、风俗、习惯等等，将无法表达出剧本的精神。因为导演是以剧本的文字为依据，把文字所描述的内容变成具有鲜活生命的人物与事件。因此，导演对剧本中所描绘的一切须与作者有同样深度的了解，甚至比作者了解的还要博与广，才有资格担任剧本的导演，才有可能让剧本的价值真正实现。因此，导演平时对历史、地域风情等应该有相当的研究，以免在剧本的艺术处理上出现偏差或错误。从相应时代和地区所产生的文艺作品或剧本中去了解，往往比从历史、地理书籍中所得到的更真实。

二、广播剧导演的外在修养

导演在工作时必须与演职人员密切合作，才能完成工作。要使工作有高效率，最重要的是要有良好的工作态度。

导演应有饱满的情绪。在工作之前，要有确定的计划和充分的准备。在工作中，要以旺盛的精力，领导全体，认真工作。以身作则，照既定目标，积极推进。排演一次，必须有一次的成绩，工作一小时，需要有一小时的成果，不让大家无谓地浪费时间。

导演应能以理智克制情感。导演与各工作人员相处，不应有优越感。要不怕麻烦，不性急，不发怒，富有同情心。对演员表演，重启发和教导。不能假装自己什么都懂，更不应该认为自己一切都对，而应和全体演员一样在工作实践中努力学习。指导演员表演不宜让演员盲目地接受命令，必须使演员知其然，也知其所以然，启发他的内心活动，诱导其创造能力。

导演要永不懈怠，永不灰心，才能圆满地完成每一次工作。

第四节　广播剧导演的职责

一、剧本选择

录制广播剧节目的首要工作是选择剧本，剧本是广播剧的基础。导演要关心剧本的思想内容如何，主题是否深刻，对当前现实生活有无推动的意义，能否令广大听众产生一定的审美愉悦，等等。导演应该选择那些既有积极的思想意义，又具有较好的"寓教于乐"作用的好剧本，把握好以下三个方面的标准。

① 内容标准。剧本的主题是否积极，有现实性？是否有教育意义？这个标

准是首要的。

② 艺术标准。广播剧是播送给听众的剧目，听众欢迎什么样的戏，导演在选择剧本时，一定要慎重考虑，从听众的收听心理上进行研究，预测剧本是否具有艺术上的价值，能满足听众的审美要求。

③ 技术标准。即剧本是否适合于广播。许多热心的业余作者，常常把自己的作品投到电台，希望制作成广播剧进行播出，但他们写的剧本往往在技术上不能满足广播剧的操作性要求。导演要把握住这一点，否则会造成录制工作中的困难。

这三个标准缺一不可，导演在选择剧本时，要从这三方面入手。如果前两个标准符合要求，只是技术上有些问题，可以约请作者按照广播剧的独特要求进行修改，或者导演自己动手帮作者进行修改。

在选择剧本时，还应该注意另一个问题，那就是导演本人是否为剧本所吸引。导演必须充分认识剧本的意义，对其发生兴趣，才能唤起自己的想象，产生生动的导演艺术构思。不过，独立片面地强调个人的喜爱也是不正确的。在实际工作中，往往有这样的情况，编辑选中一个剧本，经领导批准采用，指定由你这个导演来导，而这个剧本又不是你所喜欢的。在这种情况下，除非自己能力达不到而确实无力承担的戏，可以向领导说明外，一般来说从事导演工作的人是不能在工作中挑三拣四的，应该很好地领会剧本的意义，研究它的现实作用、它的艺术特色，逐渐培养对这个剧本的兴趣和情感，从而激发起艺术想象和创作热情。

二、研究剧本

有了剧本并不等于有了广播剧，写在纸上的文字只是一个半成品，导演要通过各种艺术手段将剧本的内容形象地再现出来，整个艺术创作过程才算完成。一般称写作剧本为"一度"创作，导演艺术为"二度"创作。

导演二度创作的第一步是研究剧本，因为导演接触剧本要比演员及其他工作人员都要早一些，所以要事先做好剧本的研究、分析工作，否则就不能很好地表达剧作者的创作意图。剧本是一剧之本，是所有参与这个戏的工作人员进行创作的依据和基础。导演作为全剧组的领导者，要充分地、深刻地理解剧本

的思想内容。编剧就像一项工程的"设计师",而导演则要实现"设计师"所"设计"的"图样",带领各艺术部门来完成集体"工程"。导演的艺术创作是以剧本中所描写的现实生活为凭据进行再创造,所以才被称为"二度"创作。通过各种艺术手段将剧本中的内容用声音形象录制成可播出的节目后,广播剧的整个创作过程才真正完成,包括导演、演员及音乐艺术工作和音响艺术工作在内的各艺术部门的工作都可称为是"二度"创作。

导演应该很好地分析剧本,并对全剧组演职员解释剧本,分析它的现实意义,指明剧本的性质,确定表现形式,阐明剧本创作的根据,等等,从而统一大家的创作思想。导演解释剧本时,没有权利超出剧本反映现实的范围,或破坏剧中的人物形象。同时,导演必须以独立的、具体的、研究现实的方法去分析剧本。也就是说,导演必须直接研究现实,揭示剧本的思想内容和人物形象的本质,从而发展、补充、加强和确定剧本的思想、艺术内容。导演对剧本的解释必然带有自己的创作意图,不可能毫无瑕疵,这就要求发挥集体智慧的力量,发扬艺术民主,使导演意图成为集体意图,用剧本主题思想统一大家的认识,产生形式比较完整和风格统一的构思方案。因此说,导演的首要职责就是使大家对剧本有统一的解释,这种解释应该是创造性的解释。

1. 阅读剧本

导演阅读剧本时,应该像一个普通听众一样,不带任何主观意念,纯客观地去感受,以此获得"第一印象"。这个"第一印象"是很重要的,往往使人难忘。也许这次的印象是支离破碎的,不完整的,只是对剧本中某些场景、某些片段或某个人物、某个细节,留下难忘的印象,但它能触动联想和想象,甚至会引发某些构思。实际上有些导演的最初印象就成为他以后艺术构思的一部分,直接应用在后面的创作工作中。

导演如果仅仅依靠对剧本的最初印象就着手排戏,那是不慎重的,因为"第一印象"不仅是不完整的,也许还是不准确的,甚至是错误的,因此需要进一步阅读剧本,认真分析,得到比较准确的感受。在阅读剧本时,要注意以下几个问题。

① 读了剧本以后,总的印象是什么?剧本是正剧、喜剧还是悲剧?格调是明朗的还是阴暗的,欢快的还是沉重的?

② 剧本中提出了什么问题?又是如何解决的?

③ 剧本中哪些场面给你留下深刻的印象？哪几个人物真实、可信和生动？哪些人物印象不够鲜明？在你的脑海里产生了哪些和这出戏有关的形象？

著名广播剧导演刘雨岚曾经说过："初读（黑龙江作家李景宽创作的）儿童广播剧《起飞的小鹤》以后，脑子里总出现一片湛蓝的无边的湖，孤零零的木板搭起高高的瞭望塔。直觉是辽阔、寂静、清冷。为什么是冷色调？为什么产生清冷的感觉？菲菲的残缺的躯体铸就了她沉思内向的性格。在人烟稀少、珍禽成群的自然保护区扎龙，菲菲所见是人与兽的斗争、珍禽与大自然的斗争，从而发现生命的价值——人是可以战胜一切的力量。听了《起飞的小鹤》，觉得剧中的小主人公菲菲正是我想到的那个菲菲，音色纯正，略带沙哑，不是通常她那个年岁的小女孩特有的娇嫩味，而是带有一种悲凉调调。后来还了解到，剧本未修改前写的是菲菲在与狼群搏斗中牺牲了，人们觉得太悲惨，才把结尾修改了，但人物的个性没有变，我们初读时产生的湛蓝的冷色调和清冷的感觉是对的。"

必须说明，初读剧本的印象，不一定全部都对，而且不准确的东西往往很多，很可能是导演自己主观性很强的印象，或是和剧本实际不相符合的。因此，第二步要仔细阅读剧本，验证自己的印象是不是正确。

2. 分析剧本

分析剧本的目的是为了深入地了解剧本，该从哪里入手呢？

（1）寻找剧作的主题

导演分析剧本最基本的任务是准确地找出剧本的主题。分析剧作家所选择的是什么样的题材，他是怎样提炼题材，又是如何发掘它的主题思想。分析剧作家在剧作中对待事物的态度、认识，尽可能地与作者的思想同步。对剧作的主题思想，分析得越具体越深刻越好，只有把握住剧作的主题，才能抓住剧作的灵魂。导演对主题思想的确定是否准确会直接影响并决定着这个戏的录制结果。导演在分析剧作时不可停留在解释人物的行为表象，而是要分析产生这种现象的原因，将作品的主题挖掘深刻。

我们举黑龙江台的广播剧《你是共产党员吗？》为例。在这个剧作中，作者描写了铁路总局局长刘大山怎样关心职工的生活、尊重职工的意见，又是怎样严格要求自己和爱护干部，写了他不徇私情，敢于和不良现象、错误行为进行斗争等优秀品质。导演如果只单纯地把着眼点放在表现刘大山这些优秀品质

上，恐怕剧目的主题思想就不会深刻感人。导演要强调刘大山这些优秀品质是在革命队伍里接受革命优良传统的教育，接受老师长的具体帮助才有的结果，这样刘大山这个人物的思想品质就成为有源之水、有本之木了。如果在这个剧作中，只找出刘大山优秀品质产生的原因，不揭示出这个人物将在推动社会前进方面起什么样的作用，剧作主题也不会深刻。在这个剧的最后一段戏中，刘大山去看望被他降职处理并通报全局的老战友、救过自己性命的老下级白帆时说："老白，还记得咱们的老师长吗？一想起老师长，就好像看到了胶东的土地、红枣，看见了战友死前的一双眼睛，看见了老师长，听见了老师长问的那句话：'你是共产党员吗？'老白，我觉得老师长的问话我应当回答！你应该回答！每一个有着共产党员称号的人都应当回答这句话……"剧本中这句台词是很关键的台词，导演在分析剧本时抓住这句核心的台词，就会把剧作的主题思想挖掘得更为深刻。

（2）确定主要事件

导演分析剧本的关键性工作是确定主要事件，把行动线找出来，这是弄清矛盾冲突、情节发展及深入了解剧情、人物思想的重要手段。把行动线理出来，能比较清楚地看到剧本的矛盾冲突，了解到剧本的真正意义。

（3）明确剧本轴线

剧中主要人物为了达到一定的目的，往往会采取一系列的行动。这些行动形成了一条贯穿整个剧本的轴线，吸引着剧中的全部人物。这条轴线我们也称它为贯串行动线。那些妨碍或反对主要人物达到目的的人物所采取的一系列行动，便形成反贯串行动线。每个好剧本都有一条贯串行动线，同时也必然伴随着一条反贯串行动线。

剧本里的每一个事件、每一个人物的行动都应该是合理的、有目的的。导演与演员对剧中每一事件和每一行动的理解和掌握，必须以是否符合贯串行动线这条轨道为依据。导演如果找不对贯串行动线，就必然排不好戏。缺乏支持连贯一部戏的正确轴线，会使排演工作迷失方向。

3. 分析各类人物

导演在分析剧本时，除分析上面谈到的主题、事件、贯串行动线与反贯串行动线之外，还要分析人物。好的剧本，所有人物都缺一不可，抽掉任何一个人物都会影响剧本的完整性。每一个人物都有他的任务，都直接或间接地为主

题思想而存在。而导演的任务就是要创作出活生生的人物形象。导演分析人物时可以从三个方面进行。

(1) 分析人物的社会关系，看他和周围其他人物的关系怎么样。分析他的历史状况、他的经济地位、他的爱好和志向，这一切都可以在台词中找到。既要从他自己的台词中去找，更应该从他周围人物的台词中去找。

(2) 分析人物对剧本中所发生的事件的态度和表现。在全剧中他都有些什么样的直接行动？在冲突中他是站在哪一边？从形象中挖掘思想，从思想中理解形象。导演必须很好地考虑每一个人物在剧中的地位，即作者为什么要写他。剧中人物在剧本结构中位置不同，任务有轻有重。有的是推动剧情发展的，任务较重，有的是为了更深地揭示生活某一侧面，丰富主题内容，强化矛盾冲突的，任务相对较轻。导演对"主体结构人物"要多下功夫，但对"一般情节人物"也不能忽视。比如广播剧《你是共产党员吗？》中有两个人物，一个是刘大山，他任北方铁路局局长；另一个是他的战友白帆，任北方铁路局蓝天分局的局长。剧中的中心事件是围绕着古塔车站出现撞车事故而展开的。这两个人物在对待古塔车站出现的事故上，有着行动上的不一致。白帆对待这起事故的表现是包庇古塔车站的站长，隐瞒实情，假报事故，大事化小，小事化了，丧失原则，造成很坏的影响。刘大山是坚持原则，严肃纪律，有错必纠，揪住不放。他对隐瞒事故的蓝天分局局长白帆记大过一次，撤掉蓝天分局所管辖的古塔车站站长的职务，并通报全局，挽回影响。剧中有一个次要人物——铁路扳道工人吕久才，是他写信给刘大山揭发蓝天分局局长白帆隐瞒事故的实情，并且敢于署上名字，由于他的揭发才使情节向前发展。对这样的人物导演要给予足够的重视。

(3) 导演分析剧本时，对一些在剧中虽不出场，但却对剧本事件、矛盾发展有重大的推动作用，甚至控制剧情发展的特殊人物，应给予重视。比如广播剧《序幕刚刚拉开》中，新上任不久的柳春鹤局长，要整治的是朝阳林场主任、人称"二山神"的栗魁生。这个"二山神"是林场中的一霸，他利用职权拉帮结派，盖私房，收贿赂，搞女人，是无恶不作的地头蛇。他的行为违反了党纪国法，在群众中造成了非常恶劣的影响。但在剧中这个人物没有出现，剧作家是通过虚写交代出来的，而且"二山神"想整柳春鹤的卑劣行为也是在幕后进行虚写。导演在分析剧本时，对未出场的这个人物也要给予重视，切不可以认为剧本表面没有这个人物而忽视他的存在。

导演在剖析剧本时，应抓住剧中人物，不仅要抓住他们的言行举止，还应

注重他们在特定的矛盾中所产生的念头、欲望等各种心理状态。导演在分析剧本时，要像作家一样，钻进作品中去，参与人物的生活，切身感受人物的处境，才能把握住人物的真实感。

4. 挖掘语言内涵

广播剧的语言有两类：一类是解说词；一类是人物语言，即台词。在分析剧本时，导演要把重点放在研究台词上，对解说词也不可忽视。

导演在分析剧本时，必须研究台词。挖掘台词的内涵特别重要，角色的思想、意向和冲突都是通过语言来表达的，人物间的相互关系、人物性格以及人物的社会地位、职业特点、文化程度、知识水平等都能在语言中表露出来。

演员是通过台词进行交流的，必须用台词的意思、情感和目的，把听众带入剧情。因此应分析每句台词的真正意思和用意是什么，人物是在什么情况下说这句话，在同谁说话，是什么原因引起要说这句话，说这句话要达到什么目的，等等。导演把台词研究透了，戏的思想就更鲜明了。

广播剧的导演研究台词还有一个特殊的意义就是为选择演员打下一个基础。广播剧的媒介是声音而不是形象。在研究台词时，就可确定演员的声音造型，以此表现人物独特的性格。

解说词在剧中有不同的形式，有第一人称的，有第三人称的，还有综合人称的。剧作家写的解说词，由于人称的不同，在语言的风格上也有区别。导演要根据解说词的区别设计好处理方案，为将来的排戏做准备。

导演把剧本语言研究得越深、越透，整个戏的思想就越鲜明。把每句台词里包含的意思挖掘出来，演员就会像生活中的人一样地说话，演来真实可信，感染听众的力量更强。

5. 分析剧本结构

广播剧是不受时空限制的剧种，导演在分析剧本时，必须熟悉剧作家是如何结构这个剧本的，在排戏时才能做到游刃有余。

导演分析剧本的结构，就要摸清剧本如何交代剧情发生的时间、地点，人物生活的规定情境，人物与人物之间的关系，剧作家怎样把戏剧冲突结成扣，又选择了哪些重点推动剧情的发展达到高潮，戏剧冲突的扣又是如何解开。这样的分析可以看出全剧的骨架。导演要对节奏有着周密的考虑，分清主次从属

关系，次要的场面不可作为主要场面来处理，主要情节不可草率地"跳"过去，否则就会使戏的节奏不顺畅。导演对剧本的节奏进行分析，掌握住全剧的起伏变化是非常必要的。

思考题

1. 一个立志成为广播剧导演的人应该注重哪些学习与修养？
2. 选择广播剧本的主要标准有哪些？
3. 研究剧本应该从哪些方面着手？

第六章

广播剧导演工作的实施

> 🎤 **学习目标**
>
> 了解广播剧导演工作的全过程,包括前期准备、声音形象构思、实施环节,了解广播剧制片人与导演的配合。
>
> 🎤 **关键术语**
>
> 导演阐述　导演计划　声音造型　排戏录音

在录制广播剧的过程中,最劳心费力的人员是导演。一切艺术上或与艺术有关的事务性工作,全要经过他的筹划、审定和安排。他必须与剧作者、演员和技术人员共同协作。因为每一部门工作的成败,都与他的艺术创作有着极密切而不可分割的关系。以下简述导演的实际工作内容。

- 透彻地了解制作人和剧作者的创作意图,发掘剧本的内涵。
- 协助并指导演员了解与创造他们所担任的角色,调和并统一演员们的创造,使他们各尽所长,相互辅助,相互衬托。
- 协助并指导音乐和音响效果工作者采集素材,进行创作准备工作。
- 进棚录音,按照预定的计划在录音棚或实景地录制每场戏,并使它们紧密地连接起来,成为一个完整的素材。
- 在复制间协调音乐工作者和音响效果工作者对声音素材进行整体合成。
- 定出审听的时间,邀请有关领导审听。剧目经领导审听通过后,安排播出时间,发出节目预告,通知剧本作者与演员收听。
- 写出内容介绍稿刊,在报上进行宣传,安排寄发有关人员的劳务稿

酬等。

以上是一份极简单的工作程序表达，导演的实际工作要具体得多，复杂得多。

第一节 广播剧导演的前期准备工作

一切剧本都是平面的文字形式，要使剧本成为可供播出用的广播剧节目，使听众获得听觉上的享受、审美上的满足，必须依赖导演的工作。导演的工作不是坐在办公室里坐以论道，而是体现在案头的构思，体现在排练场上的指导，体现在录音棚里的把关，体现在录制合成制作中的指挥。这些工作都是实实在在的，来不得半点马虎，不能有一点疏漏。

一、撰写导演阐述

导演阐述，是导演向剧组成员就未来作品的创作意图和完整构思所做的说明，用以保证整部作品艺术上的统一。主要内容包括：对剧本主题思想和时代背景或社会环境的阐述；对剧中主要人物的分析；对矛盾冲突的理解；对作品风格样式的确定；对节奏的处理；对表演、音乐、录音剪辑等各创作部门的提示和要求。

广播剧的导演阐述不像电影、电视剧那样复杂，因为表现手段不复杂，所以阐述也没有必要面面俱到。

导演阐述没有固定的写作格式和方法，但不管怎么写，总的要求是：导演阐述力求明确、生动、具体，富有吸引力和说服力，能鼓舞全体工作人员的创作热情，启发创作想象力，推动创作积极性，鼓舞创作的信心和劲头。导演阐述由下列各部分组成。

① 对剧本主题思想的阐述。

② 对剧中人物的阐述。

一是对剧中主要人物的阐述，包括主要人物在剧本中所处的社会地位和作

用，主要人物在全剧事件和冲突中的地位和作用以及他对这些事件和冲突的基本态度。主要人物贯串全剧，地位突出，导演要在阐述中对其着力强调。

二是对剧中次要人物的阐述。次要人物虽然在剧中不占主要的地位，但他是贯串线上不可缺少的、起陪衬主要人物作用的人物，导演在阐述中对其也要给予足够的重视。

③ 对剧作的时代环境、音效特征的阐述。

一是时代背景的环境音响。

二是内景戏和外景戏的声音特征。

三是剧作中的音乐性质及要求。

二、撰写导演计划

导演计划是导演以他的导演阐述为依据而制定的具体行动方案，它有利于艺术创作的进行，是具体地体现艺术构思的草图，有了这个草图，才好着手用艺术形象把剧本的主题思想传达给听众。

在一般情况下，导演计划分为两部分，第一部分是"导演处理的基本观点"；第二部分是"具体的安排和实施的方案"。第一部分的基本观点包括导演对剧本的理解及导演准备如何处理这部剧。第二部分是具体工作展开的说明，分述如下。

1. 分场

一般来说，一部广播剧是由若干场次组成的，导演计划中要对剧本的场次加以区分。场次各不相同，有静态的和动态的，有阴雨的和晴朗的，有白天的和黑夜的，有平静的和喧闹的，有冷漠的和热烈的，等等。将不同场次区别清楚，分成段落，排戏时才便利。分场的具体操作一般是按剧本的需要，结合导演的习惯进行，大致方法有根据人物的上下场或地点、时间的更移分场以及利用音乐、音响效果、解说词的间隔分场等几种。

分场计划确定后，写出分场内容提要和处理的构思，以简洁扼要为宗旨。分场阐述也是必要的，以便于进行细致的工作，明确如何处理这个场景。用声音说明场景，主要依靠典型环境中的典型音响、典型音乐，必要时也可以用人

物语言或解说加以说明和交代，因此导演在设计场景的同时，应对音响、音响效果和音乐提出总体的要求。

场景设计的最终目的，在于确定人物活动的空间和人物活动的声音走向，使剧中人物随着场景活动而动起来。人物"说什么"和"想什么"一般较易解决，而"做什么"则需要用心进行一番设计。要使剧中人有事可做，而不是一味地滔滔不绝地讲话。当然，有些属于思辨型、哲理型的广播剧，则往往是以语言的魅力取胜的。在这种情况下，听众会被剧中人物精彩的语言所吸引，而剧中人在"做什么"就并不是听众直接关切的了。

2. 场景转换

各场戏之间需要联结起来，这里就产生了场景转换的问题。广播剧的场景转换讲究自然，不露痕迹，且符合剧情内在发展的规律。场景转换通过语言或声音的处理来实现。运用语言作为转换场景的手段时，可以通过解说词进行交代说明，也可以由人物对话进行铺垫或提示。运用音乐作为转换手段时，则要求音乐的描绘具有特定的环境感或特定的情绪感。运用音响转场，同样要求音响能表现时间、地点和环境的真实性和准确性，特别是在运用音响"蒙太奇"手法的时候，更是如此，不准确的音响会使听众迷失方向，发生误解，影响收听效果。

3. 重场戏

导演在制订计划时要注意哪几场是重场戏，需要重点处理，哪几场戏准备冲淡处理，高潮在哪一场戏，哪一段需要特别着重处理。一部广播剧，一般来说总有一两个重点场次，导演应该调动所有的艺术手段设计好这样的重场戏。做好铺垫是十分重要的。铺垫是高潮到来之前的准备和酝酿，是达到高潮前的质变过程。对导演来说，与其说高潮戏难导，不如说高潮到来之前的铺垫戏不容易处理。没有铺垫而突然进入高潮的戏会使听众感到突兀，不知所措。如果铺垫戏拖拉或平淡，也不能真正把戏剧冲突推向高潮。选择好矛盾冲突的要素，并使之顺其自然地激化、渐变、推进，是处理好高潮戏、重场戏的关键所在。强调重场戏的艺术处理，并非是说可以忽视过场戏的艺术处理，导演对每一场戏都不可等闲视之。

4. 节奏与速度

在一部广播剧里，节奏与速度的处理极为重要，它是调控全剧气氛、情绪的关键。导演对于全剧节奏的轻重缓急、行止起落，应有通盘的考虑。一部广播剧之所以能造成波澜起伏、跌宕曲折的艺术效果，很大程度上在于对节奏与速度分寸的准确把握。节奏与速度包括：全剧剧情的发生、发展到结束的起伏；人物每场乃至全剧行动的起伏；人物情感随着矛盾、纠纷、冲突所泛起的浪潮。一出戏不可只有一种节奏或速度，高昂就高昂到底，平缓就平缓至结束，这是最为忌讳的。导演在制订计划时可把全剧节奏起伏变化画出"发展示意图"，这样，在实际操作时就可以一目了然地把握住节奏的起伏、高低、轻重，对某场、某段属于什么性质（主要的、次要的、过场、叙述），在处理时就心中有数了。

5. 确定氛围

氛围是覆盖、渗透、弥漫在剧中的一种蕴涵着生命与情感的气氛，导演调动艺术手段就是要营造出这种独特的气氛。广播剧的氛围来源大致有三个：一个是剧作者在剧本中已经用剧情规定了的；一个是由演员的表演所创造的；一个是由音乐、音响效果烘托出来的。这三者，有时是各自独立地完成任务，有时又是结合在一起的。导演在制订导演计划时，必须在戏剧氛围上下一番功夫，如何使剧作规定的氛围突出，如何运用艺术手段组织表演、创造氛围，特别是如何使用音乐、音响效果烘托氛围。导演在这方面的创作意图一经酝酿成熟，须详细地列入工作计划中去，以便在排练过程中和有关人员商量执行。

6. 调度计划

在录制广播剧的过程中，演员是在一个立体的三维空间里活动，演员的表演有立体的多层次的声音表现。导演应计划好每一场戏中演员与演员之间的声音位置。在单声道的剧目中，调度往往是从电影镜头中借鉴，如特写、近景、中景、远景等，给人以立体的纵深感。在立体声的剧目中，导演可设计演员位置的左、中、右、前、后、上场与下场等，像宽银幕电影的场景一样，在一个真正的三维空间中进行。

在设计演员调度的同时，导演可根据剧本中的场景和人物，画出人物场次

图。首先把剧中各个场次分成一、二、三、四……排列在一个平面的表格里，再把剧中各个人物在哪些场次里有戏，分别标记在相应场次的表格里，甚至再标出每场戏以谁为主、以谁为辅、谁动谁静，等等。这有点像电影的分镜头台本，但不像电影分镜台本那么细致与烦琐。有了这样的表格，整个戏的各个场景和不同人物的上场、退场以及录音位置等，一目了然。导演可以参照这张人物场次图进行演员调度的设计，但事先的设计可能是不准确的，在录音时可以不断地进行修正。

此外，在导演计划中做一份工作日程表也是必要的。日程表的内容是这样的：

（1）排演的顺序与时间安排；
（2）各排演阶段的具体进度与时间；
（3）录音安排的时间和进度；
（4）录制合成所需要的时间。

导演计划完成后之后，还需进行声音形象构思，才能进入指导排戏阶段。

第二节 广播剧导演的声音形象构思

声音形象构思是广播剧导演艺术的独特要求，是广播剧导演艺术成败的关键所在，也是导演二度创作所要做的重点工作。

广播剧的声音因素包括语言、音乐、音响效果（包括环境音响）等部分。导演要考虑如何表现好、处理好、运用好这些声音因素，使它们有机地融合为一体，使剧本的主题思想更深刻地体现出来。

一、设定人物的声音造型

广播剧导演塑造形象的过程同其他戏剧不同，是"以声造型"，这是广播剧导演构思、塑造形象的独特性。

从我国广播剧目前的状况看，人物语言是广播剧中最重要的声音因素。导

演必须对剧中人物的声音造型有一个总体构思。这里所说的声音造型，并不是要求演员一律有一副好嗓子，个个字正腔圆，而是考虑其声音是否符合剧中人物的性格、年龄、职业、经历等等。符合的即是好的声音，不符合、不利于声音造型，再漂亮的声音也不可取。人物的不同性别、年龄、职业、性格等，决定着声音的不同特色，如粗犷的、纤细的、柔和的、稚嫩的、浑厚的，等等。不同的声音，在广播剧中是区分不同人物的重要手段，也有着突出人物性格特征、赋予人物鲜明的性格色彩的作用。

每个人的声音都有一定的音色和音域、一定的音量和速度、一定的节奏。这些合起来构成了每个人与他人不同的独特的声音特点。导演要从这些方面去熟悉演员的声音，区分演员之间的不同之处，在脑海中有一个演员声音谱，以备选用。导演要根据剧中不同人物的特点，选择各种不同的声音，如老、中、青、少、婴，男、女，高音、中音、低音，音色明暗对比，等等。

我们听到许多国外广播剧都是男女老少、高中低音地搭配声音，甚至宁可用怪一点的嗓子，也不让剧中人物声音混淆。有意地搭配声音，似乎成了一种固定的做法。国内广播剧也要注意避免做"美声派"，即不从人物造型出发，专挑漂亮声音。笔者同意一部广播剧中总要有一两个演员音质好，声音圆润、动听，可是不能脱开人物性格，只选择声音。

著名广播剧导演刘雨岚喜欢选用声音有特点的演员，帮助树立剧中人物的形象。比如广播连续剧《这里通向世界》中，某港务局老党委书记一角，受尽"四人帮"折磨，刚从狱中出来，走马上任，整顿港务局，她就选用了曾演过电视剧《孙三卖驴》的中央戏剧学院教师李保田来演。李保田嗓音又暗又哑，外号"破锣""沙式比哑"，可巧接这个戏后他患感冒，直到录音时也没有好。没料到该剧播出后却收到许多来信，有的信中说，老书记的声音给人留下了深刻的印象，让人闭上眼睛就想起一个在监狱中关押多年、受尽摧残、病魔缠身的干巴老头，崇敬、同情的感情已油然而生。在排广播剧《猫和水暖工》的时候，其中会说话的猫一角，刘雨岚就选用了嗓音高而窄的黄宗洛来演，经过录制技术处理后，也收到了良好的效果。

从刘雨岚导演的实践中可以看出，剧中人物的不同声音造型，应该先从剧中人物的性格表现方面去寻找。一个人的性格表现往往是多方面的，但总有某些方面是最重要的、最基本的，成为他性格的主导，贯穿在他的一切思想和言行中，表现在他对待事物的各种态度上，反映着一个人的本质，这就是人物性

格的核心。应根据这一核心,找出人物在声音上的个性和特色,确定语言的基调。

比如广播剧《金鹿儿》中的女主角金明露,是位年轻的女性,性格活泼,爱唱、爱跳、爱美。她身上不仅有外在的美,更重要的是内在的美。她有理想有追求,对生活有自己的理解,对工作认真负责,业务熟练,为顾客服务热情周到。这样一个人物的声音造型应该是年轻女性的明亮音型,而她活泼的性格又决定了她说话节奏明快,她的职业决定了她口齿伶俐,又不失女性的柔和。剧中另一位售货员任小妹,虽然也是年轻的姑娘,但在声音造型上则要多一些活泼、单纯和幼稚的色彩,以与金明露的声音相区别。

导演在构思时,把人物的声音造型确定好了,才能选准演员,塑造出准确的人物形象。有经验的导演都有一个成功经验,那就是根据自己对演员的声音的熟悉,建立演员声音档案。著名广播剧导演胡培奋说:"为了每部戏都能准确地选到符合角色典型性格的演播者,广播剧导演应该建立演员声音档案,并对其中的每个演员的年龄、气质、性格、戏路有比较深的了解,并通过观摩话剧,看电视剧、电影,发现新的声音形象,不断地补充到自己的演员声音档案中。"

二、设计声音环境

广播剧是声音艺术的一种,它的播出与欣赏不占有空间的长度、宽度、高度,表现形式为声音的连续性运动,从这个角度上看也可称之为"时间艺术"。但是作为戏剧艺术的广播剧又有别于其他的时间艺术,比如音乐艺术,因为每部剧中都有人物的行动,而人物的行动总是在一定的规定情境中进行,规定情境包括了时间、空间和人物关系。广播剧中的规定情境是导演在构思中用设计声音环境来体现的,声音环境是展现剧情和塑造人物不可缺少的。没有声音环境,听众便不清楚剧中人物在什么地方活动,无法了解规定的情景。设计声音环境对广播剧有着极为重要的意义。

广播剧的声音环境主要是靠音响效果和空间音响给听众造成一种环境的联想。比如:两个人在海边谈心,可出现阵阵的海浪声、远处轮船的汽笛声、海鸥的鸣叫声。这些音响的出现立刻给听众一种身处海边的感觉。又比如:人声、汽车声、汽车喇叭声的交混杂响,可造成一种城市街道的环境感。这就是音响

效果的独特作用。广播剧导演要很好地完成一部广播剧的艺术创造,其中对音响的构思是不可缺少的。

设计音响时,不能自然主义地过分求实和求全,要选择规定情境中最有典型意义的音响效果。比如著名导演刘保毅导演的广播剧《杜十娘》的第一场戏:"马车奔驰在春天的原野上。"这里的音响效果可以有多种——春天的鸟叫、马鞭的响声、赶车人的吆喝声、马蹄声、马车铃声等,而导演只选用了马蹄声和马车铃声。虽然只有两种音响效果,但很典型,很有环境感。广播剧里的音响效果并不是为了再现真实的声音,而是为了提供有意义的声音。常有这样的情况,录音机录下的虽然全是真实的声音,但由于看不见发生着什么,信息不突出,反而表达不出规定的情境。因此,纯自然主义的音响处理不是最佳的选择。

除了用音响效果表现规定情境的声音环境之外,还可以用空间音响来表现规定情境的声音环境。导演在构思时,对于剧本规定的特定环境用音响效果不足以表现的,则要借助于空间音响的构思。比如像教堂、审判厅、宫殿、礼堂、大厅等特殊的声音环境,导演必须在构思时考虑采取什么样的方式来表现,是在实地录音,还是采用混响器进行空间音响的人工制造。一般来说,人物处于静止的空间环境,用混响器制造比较可行,遇到剧本规定人物是在连续不断地变换环境,用混响器就难以表现了。导演在构思的时候可以考虑采用实地录音方式,创造连续不断的、有不同空间环境的音响效果,使听众清楚地感觉到人物活动背景的变化。

比如刘保毅导演的广播剧《真与假》中有一段戏就是在连续不断的空间环境的变化中进行的。剧情的进展是:姐妹俩坐吉普车去医院探望受伤的俞刚,她们先在汽车里和司机有对话,到了医院后又从汽车里变换成汽车外面的空间,接着走上医院大楼的石头台阶,然后推开楼门,司机领着姐妹俩步入楼内大厅,由室外无回响的空间变成有回响并且混响时间较长的空间,有三个人通过大厅的脚步声,接着又是上楼的脚步声,上到二楼之后,二楼走廊又响起三个人的脚步声。脚步声停止,敲门声、开门声,三个人走入医生的办公室。这一连串的空间环境的变化,有着不同的音响信息。导演在构思时要事先进行设计,选择实录的方式予以体现。

胡培奋导演在执导立体声广播剧《我是一个零》后撰文谈了她是如何进行声音设计的。她说:"广播剧《我是一个零》的情节很简单:(20 世纪)80 年

代中期，北京的一个四合院里，一位跑了一辈子龙套的京剧老艺人沈云生极其热爱自己心中的艺术。他以风烛残年的全部精力，默默地用录音机连唱带讲地录下了355盘磁带，总共20出已经失传的传统京剧，终于了却了自己毕生的心愿。全剧没有尖锐的矛盾冲突，没有揪心的戏剧悬念，而是通过一件件平凡的生活琐事来表现剧情的发展和人物性格。因此，我为自己规定的导演任务是调动一切声音手段来真实地表现北京四合院，塑造四合院里的北京人。

"剧中大部分戏是发生在四合院的院子里。我们知道，四合院的建筑结构，四周是平房，中间有个院子，这样的空间，混响时间是多少？过去我从来没有测试过。我们在调音台多次试音，总也找不到四合院的空间感觉。听众是'闻其声即知其景'，为了给听众一个真实的环境音响，我和音响师邢建华跑遍了半个北京城，终于租到了一个适合剧本上规定的四家合住的院子，连带它的东西南北屋都成了我们的录音间。院子里的戏在院子里录，房间里的戏在房间里录，东西南北屋因面积大小不一，混音时间也不同，环境的变换自然又有层次。

"为了突出四合院这一特殊的空间感，我又为东西南北屋的主人们设计了多方位的运动的声源。例如：清晨，西屋的作家正在听收音机里的天气预报；南屋二子妈边捅炉子边催促二子起床上学；北屋王奶奶拉开屋门正遇上东屋沈大爷遛鸟回来互相打招呼……此起彼伏，轮流突出。利用这些发自东南西北四个方向运动着的声音对照，造成四合院的立体声感。

"其实，广播剧只要实地录音，以上这些设计在录音技术上是比较容易实现的。但是限于人力、物力、财力，广播剧过去很少走出录音棚实地录音，只是在机房里采用模拟的制作方法，有时由于声音平衡不好及空间感不准确，汽车里的对话声和那辆汽车的喇叭声的距离似乎相隔数十米。或者脚步声在一个空间，同一个人的讲话声在另一个空间，或者是讲演声在一个空间，听众掌声在另一个空间。空间感不准确，削弱了时空关系的表现力。听众批评广播剧虚假，这是原因之一。这次有条件实地录音，我让演员动起来，自己走路，自己做各种动作，必要时，话筒跟着演员走，讲话和音响在同一空间运动。比如：沈大爷从公园遛鸟回来，拐进胡同，走进院子，都是录音师举着话筒随着沈大爷走，仅一分半钟的戏我们分公园、街头、胡同、院子四个地方反复录音近七个小时。这样录出来的戏是流动的，时空关系是准确的。广播剧中的自然音响可以'作画'，即创造一个声音环境。为突出北京的地方风味，我和音响师商量在原作的基础上设计了一场'北京的凌晨'，作为全剧的序曲，充分展示北京特有的音

响：北京电报大楼的《东方红》钟声；北京街心公园戏迷们'咿''啊'的练唱声；胡同里北京小贩的各种叫卖声……这样，戏一开始，就告诉听众这是发生在北京的故事。"

2012年全国第十二届"五个一工程"奖获奖作品广播剧《秒针上的较量》，作为一部表现民族工业题材的作品，专业性极强，对创作人员提出了很高的要求。为了保证作品的"技术含量"，导演刘沙与同事们多次前往天津滨海新区的"海鸥工业园"实地采风，一来让大家对制表工人的工作有所了解，二来也方便采集素材。值得一提的是，整部剧中出现的所有车间工作、秒针跳动的声音全部来自在工厂的采集。"滴答滴答"的秒针声更是给听众以身临其境的感觉。音响师戴根福跑遍了磨制车间、装配车间和测试车间，甚至把话筒伸到表蒙里录制音效。音效采集后，所有工作人员又在录音室里不分白天黑夜地工作。这样的努力，让这部剧成为一部专业、真诚、好听的作品。

三、设计音乐音响

音乐也是广播剧的声音因素之一，在广播剧中有强烈的表现力。它作为一种艺术手段，对广播剧主题的阐发、人物内心世界的刻画和艺术形象的塑造、客观环境的描绘，对于表现剧目的时代特征、民族风格和地方风貌，特别是在揭示人物的内心情感和渲染气氛、唤起听众的联想上都有着重要的作用。广播剧导演要利用音乐特有的功能和优势，造成广播剧独特的审美感受。要做到这一点，导演在研究剧本时，应根据剧作者的总体构思，对音乐的表现进行设计，同配乐的人员或作曲者商谈，提出要求，使导演的设计与音乐工作者的设计得到沟通，实现基调和谐、风格统一，符合规定情境和人物的内在情绪。

在一部戏中，语言、音乐、音响效果三种声音因素的出现，不外乎有七种可能：

① 语言单独出现；
② 音乐单独出现；
③ 音响效果单独出现；
④ 语言中伴有音乐出现；
⑤ 语言中伴有音响效果出现；

⑥ 音乐和音响效果一起出现；

⑦ 语言、音乐、音响效果同时出现。

导演在构思时，要考虑根据剧中提供的基础，选用上面七种情况当中的哪几种进行设计；在设计中又要考虑根据剧情内容，采用什么样的情绪色彩的音乐。语言与音乐之间的关系，是相辅相成的。语言受音乐的渲染、烘托，能进一步推动剧情的发展，使人物更形象，更富有生命力，而音乐在语言的提示下，艺术目的也更明确。当语言与音乐形象有机地、和谐地结合在一起时，其艺术感染力，就大大地超过单用语言或者音乐的感染力。

在设计规定情景时，音乐也能发挥特长，应准确地发挥音乐的描绘和渲染的作用。在广播剧中，描景、时间的推移、转场和过渡等等，都是最适合用音乐来体现的。准确地借助绚丽多彩的音乐语言，积极地、能动地刻画跌宕起伏的剧情和特定场面，能启发听众的想象力。当然，描绘、渲染环境、气氛的音乐，不能独立地为写景而写景，还应该和剧情、人物的思想感情融会贯通。

音乐在广播剧里出现不外乎四种基本形式：

① 渐显、渐隐；

② 强起、强收；

③ 渐显、强收；

④ 强起、渐隐。

这四种形式要根据剧情需要而使用。每段戏准备怎样处理音乐，导演在构思时就要有总体的设计。如果音乐的描绘，已经完全代替了剧本的文字描写，那么就可以删除多余的文字。

当语言、音乐、音响效果要同时出现时，导演要设计哪个为重点，怎么交替突出，可以用总谱的形式作个计划。

总之，导演在构思时，应该利用语言、音乐、音响效果三种表现手段创造出艺术的声音形象，使之具有启发和引导听众进行丰富的联想和想象的作用。

广播剧是靠声音来表现内容的，导演除了帮助、指导声音的表演外，还要帮助、指导音乐编辑和音响师的工作。一切设计要对表达剧本的思想有帮助。对于音乐设计工作，导演有进行帮助的责任和提出要求的权力，比如，怎样用剧中的歌唱、词、曲更好地表现角色，音乐怎样配合整个剧情的发展，以及怎样发挥音乐的功能，等等。对音响效果工作者也要提出要求，音响效果要典型，符合历史背景和时代氛围、剧情需要，一定要让听众感到是准确的。

导演和演员在广播剧的录制过程中起主导作用，但音乐工作者和音响工作者以及录音、复制合成等部门的工作对一部剧来说同样起着重要的作用。导演一方面要帮助各部门努力发挥它应该发挥的作用，另一方面又要把各部门综合成一个整体。导演所做的工作就是广播剧艺术的统一、组织工作，因此说，导演是集体的综合艺术的组织者。

据2012年荣获全国第十二届"五个一工程"奖的广播剧《扁担上的影院》主创班子介绍，为了成功地塑造人物形象，他们曾乘火车专程赶到永兴县柏林镇对原型人物马恭志进行前期采访。通过实地考察，主创班子获得了长达180多分钟的音频资料。"我们只能做减法，忍痛割爱删减了大量素材。"作为没有视觉形象的听觉艺术，该剧的数十段配乐中，巧妙地融进了湖南花鼓戏、特色山歌小调的元素，加上拟音师营造的极富湖南农村地方色彩的音响效果，描绘出一幅栩栩如生的山村画卷。该剧导演胡沙介绍道："全剧所有的音乐都是重新制作的，无现成、无重复音乐。"

四、设定声音场面调度的层次

导演在构思过程中需进行声音场面调度设计，即事先安排好每一场戏中演员与演员之间的层次位置以及演员的形体动作等。声音场面调度是展示时间与空间的重要手段，关系到剧中生活的展现、人物性格的塑造，以及全剧的可信度与艺术质量。

1. 设计声音远近的层次

这样的设计，目的是使剧本所规定的情境有立体纵深感，使听众感受到环境和气氛。具体做法是导演在设计演员的表演位置时，要有平面的和纵深的两种形态。在平面的位置上，是哪个角色站在话筒前的中央，哪些角色站在话筒的左右两侧，在纵深的位置中，哪个站得离话筒近一些，哪个角色是由远而近或者由近而远，而这些角色随着剧情的变化在声音位置上的纵深变化又是怎样的，导演把这些设计好，通过演员的表演，就可以造成横向与纵深的感觉。这类设计有些像电影的分镜头台本，依据台本的规定情景可以设计出远景戏、中景戏、近景戏，需要进行强调的声音，还可以设计声音的特写。

2. 设计出通过声音表现的演员动作

这是为了使演员更有效地创作人物,不让听众感到演员是在话筒前死板地念台词。演员的表演没有动作感,就很难使听众产生联想和想象。设计演员的动作的依据是什么呢?就是依据人物在规定情境中的行动和心理状态、个性特征。许多导演都有成功的经验。

比如刘保毅导演在构思广播剧《真与假》的第一场戏时,设计了许多动作。剧情是姐姐琴琴对着镜子边打扮边愉快地唱着歌。导演设计让演员在话筒前转圈,有时距话筒远一点,有时又距话筒近一点,左一点、右一点,扭动着脚步,这样来表现出演员对镜打扮的动作及欢快的情绪。剧中,琴琴对妹妹说:"佩佩,你看我这身奶油色春装,配上这双红色高跟鞋怎么样?"导演设计了让演员说完这句话之后,在地板上跳几步的动作。这个小动作与语言一结合,不仅使语言生动了,也有力地表现出琴琴爱美的特点。如果不加这个动作,演员只把台词说出来,那味道就差多了。特别是动作性比较强的场面,更需要让演员表演出可以用声音传达的动作来,不必让演员照顾话筒,而要让话筒对准演员的表演,有了声音效果,才能使听众感到真实生动。

刘保毅导演的《求索》中,表现朱德打进总督府的一段戏,可以说和拍电影或舞台剧一样,演员的形体动作都是真实的,这样表演出来的声音特别可信。

广播剧要获得动作感,还可以发挥音乐、音响效果的作用。导演必须心中有数,在构思时先在脑海里形成画面,对人声、音乐和音响效果进行有机的结合,以实现预期的效果。

著名演员、导演张家声在一次导演经验交流会上说:"广播剧导演,应该很好地运用绘画中的透视方法。画家在一张薄薄的、平面的画布上,运用色彩的对比及透视规律,画出立体而丰富的生活图景,令人仿佛身临其境。广播剧导演的'画笔'是什么呢?是声音。其'画布'又是什么呢?是听众的收音机。导演需要运用绘画中的透视规律,使得声音层次更鲜明、声音色彩更丰富、声音立体感更强烈。不处理形体调度的广播剧犹如不讲透视的绘画,仅仅是图案,而缺乏空间感、立体感。"张家声所讲非常有道理、有启发性,导演在进行声音构思时不妨以此为参考。

第三节　广播剧导演的实施环节

一、选择演员

　　导演选择演员的根据是什么？是剧中人物的性格在导演头脑中产生的声音形象。要根据剧中人物的声音特征来选择演员。导演在进行案头准备工作时，剧中的人物形象会活灵活现地出现在导演的头脑中：这些人物是什么样的性格，什么样的气质，什么样的音色，他（她）的说话感觉应该是怎样的。剧中所有角色的音色如何配置，导演要统筹安排，仔细考虑，其目的是要让所有的角色都性格鲜明，有特色，有区分度，在演播中给听众留下深刻的印象。结合角色的性格、音色定位就是导演选择演员的标准。要选对演员，导演首先要吃透剧中的人物，其次要熟悉演员，"合二为一"就能成功。吃透剧中的人物，是导演在研究分析剧本以及做导演构思过程中要完成的工作，而熟悉演员却不是一朝一夕的事情，这就要求导演做个"有心人"。

　　目前，就全国而言广播剧还没有自己的专门演员队伍，也不能像电影、电视剧那样跑遍各地选演员。除特殊情况外，一般是立足本地，依靠当地的表演团体和一些业余部门，如文化馆、青少年宫等等。这就要求导演对当地的专业、业余演员有全面的了解，多看他们的演出，广交朋友，多注意、多观察，了解他们的气质修养、表达能力、演出经验、艺术趣味、所长所短等等。

　　选择演员的前提是演员必须具备一定的艺术才华，这是最基本的。除此之外，广播剧演员的选择与话剧、电影、电视剧演员的选择既有共同点，又有不同点。共同点是注意演员的气质。因为演员创造角色是受自身气质限制的。一个演员的气质形成又取决于家庭环境、社会阅历、文化素养以及实际生活的影响。当演员扮演与自己气质相同、性格相近的角色时难度较小，容易成功。除了对演员气质上的要求外，广播剧与其他戏剧品种选择演员的区别在于广播剧更注重演员的音质、音色。广播剧挑选演员完全不在乎演员的外形，关注的是

演员的声音以及塑造功力，绝不是"以貌取人"，而是"以声取人"。这是初涉广播剧导演工作的同仁们一定要切记的。

如何选择演员，有"走出去""请进来"两种方法。走出去是导演为了寻找剧中合适的角色，到社会上、到文艺团体去寻找。请进来是让一些候选人到电台来试音，通过试音层层筛选，找到最理想的演员。举第六届"五个一工程"奖优秀广播剧《千条水，总归东》为例进行说明。该剧讲述了抗洪救灾中一段感人至深的军民鱼水之情的故事。盲人蒋伯爷、蒋伯娘的儿子在外省的抗洪抢险中失踪，在夫妇二人欲去部队料理后事之际，列车因龙江铁桥汛情险恶而运行中断。解放军某部奉命护卫铁桥，战士李传柱又落水失踪。火车通了，二老没有去部队，而是以超乎寻常的父母之心等待落水的李传柱归来。全剧在艺术上把平凡人之间的情感付出上升到人间博大无私的爱的奉献，具有较强的思想性和艺术性。剧本读起来非常感人，选择好演这对夫妻的演员，是这部戏成功的关键。在北京地区能演老人夫妇的演员很多，但故事发生在广西，那么纯正北方口音的演员就不能入选，而要找有一点南方口音的演员。仅此还不够，在有南方口音的演员中，还要找能够表现普通百姓的、文化层次不算高的演员来扮演这对老夫妻的角色。这种筛选的过程，就像影视作品从外形上找气质相近的演员一样，外形找对了，内在的戏可以通过反复排练逐步达到要求。导演在分析剧本后，头脑中产生的形象越细致，要求越高，作品成功的概率就越大。这部广播剧最终找到了两位理想的演员，使这部剧作获得了成功。导演为什么要在音色上这么苛求？因为音色在听众眼里就是演员的外形，是演员的个性。有的广播剧为什么不能给听众留下深刻的印象？原因就是演员的个性没有突出。如果个性突出了，听众就会牢牢地记住这个角色。

中央台的胡培奋导演在谈广播剧《飞跃黄河》选择演柯受良的演员时说："'亚洲第一飞人'柯受良是全中国家喻户晓的名人，几亿中国人都看过他飞跃黄河时的电视转播，看过他演的电影、电视剧，熟悉他那略带沙哑的闽南口音的声音。角色的这些特征要求，给寻找演员带来很大的困难。由于这个原因，接受这个剧本时我是非常犹豫的。我明白，柯受良演不像，这个戏就彻底失败了。我用了一个星期的时间，挑选了三个演员，最后决定请'八一'电影制片厂的吴俊全演播，他的语言模仿能力强，广东话学得很像，演戏有激情，音色略微沙哑。但是我仍然不放心，因为广东话与闽南话还是有很大的差别。吴俊全接受任务后，硬是对着柯受良主演的电视剧学了两天，认真模仿柯的气质、

语言习惯。录音时,大家都称赞吴俊全演的柯受良可以以假乱真。听福建台的同志讲,节目播出后,柯受良自己听到了,惊讶极了:'这人怎么这么像我呀!'""柯受良"演成功了,《飞跃黄河》就成功了一大半,吴俊全也因此获得最佳男演员奖。

以上两个例子说明,为了使作品获得成功,导演在选择演员上要花费很大的气力。"演员选对了,戏就成功了一半",这是影视界、戏剧界一条不成文的经验,广播剧也是如此。

选择演员的要点如下。

1. 尽量找与人物近似的本色演员

广播剧找演员要尽量找和剧中人物音色相近相似的演员。这是广播剧和影视、话剧等艺术的区别之一。广播剧给予演员施展能力的空间有限,不像影视、话剧,他们辅助演员塑造角色的手段很多,施展的空间也很大,通过化妆、服装以及形体的造型,灯光、布景的配合,舞台调度的辅助,甚至高科技手段,可以塑造各种性格不同的角色。而广播剧则没有这些手段,只靠演员的声音在塑造形象。声音化妆在舞台上是可以的,而在广播里却是犯忌,除非是有特殊的需要才使用。一个演员在塑造角色时,始终用他很不习惯、不熟练、不像生活中那样自如的说话感觉演戏,肯定塑造不好角色。有一位语言功力很强的演员,塑造过许多成功的角色,曾给许多有关周总理的影视片配过音,当有一部戏请他给周总理用普通话配音时,他婉言谢绝了。原因是用方言配音,他已经琢磨得得心应手,可以非常自如地把音配好,但是用普通话,他觉得自己的优势不突出,甚至不自信。这个演员是很有自知之明的。我们讲用本色演员,就是让演员在自己最熟悉、最习惯、最自然的发音状态下塑造角色。广播的优势就在于没有任何复杂的条件,只用优美动人的语言,把人们带到一种想象中的美好境地,让人获得一种尽善尽美的艺术享受。越是简洁的东西,缺憾就越少,想象空间就越大。所以用与剧本角色相似的演员,是广播剧艺术特点所决定的。

2. 选择语言表现力强的演员

所谓语言表现力较强,就是说,要让听众仅从人物语言这个单一要素就能明白人物的性格和情绪。同时,演员的声音的可塑性大小也很重要。从青年到老年,从温文尔雅的绅士到粗暴鲁莽的武士,都能表现得恰如其分,说明演员

有深厚的语言功底。对于这样的演员，导演要予以充分的重视，在人物年龄跨度大或性格变化大的剧中予以选用。导演不但要选择能表现鲜明个性的演员，更要选择能表现人物细微差别的演员。选择语言表现力强的演员不仅能加强剧中人在听众头脑中的印象，还能弥补剧本中可能存在的语言上的不足。

3. 注意演员声音的美感

我们常遇到这种情况，有些演员在语言规范、念词方法、语言表现力上没有什么可挑剔之处，但是，声音或干涩嘶哑，或过于高亢，或沉闷，或是有鼻音太重、口腔杂音过多等毛病。这类演员除剧中人物的特殊需要以外，一般还是不选用为好。广播剧的演员，尤其是正面角色，声音要有美感，有魅力，男主角声音淳厚而圆润，女主角声音甜美而动人。视觉艺术永远不能避免的遗憾是，它总会令一部分受众的艺术需求无法满足。比如银幕上的林黛玉的形象和他们想象中的林黛玉不吻合，他们便会感到不满足。而广播剧却不存在这个问题，广播剧是一种想象的艺术，但是，想象是需要诱导的，字正腔圆、疾徐有致、甜美动人的人物声音，会起到把想象引导到正确的轨道上去的作用。比如沙哑混浊的嗓音很难使听众想象是一个白马王子在说话，尖锐高亢刺耳的嗓音很难令人想象是一位美丽的白雪公主在说话。

爱美之心人皆有之，美好的声音能使人想象到美好的形象，这恐怕是生活中的常识。但这并非要求广播剧中所有演员全部是美的声音，导演应该根据自己设计的不同角色的声音造型，去选择具有不同音色个性的演员来扮演剧中人，使剧中的每个人物各具声音特色，不仅让听众能只凭声音就辨认出人物，并且能增强全剧的艺术感染力和美感。

4. 解说的选择

英国著名电影理论家雷纳逊说过这样的一段话："一个好的解说员首先应当是演员而不是播音员。他必须有戏剧感、定时感，并且能领会字句的含义和细致意义。"广播剧中的解说是戏的一部分，它不是游离在戏外，而是糅合在剧中。职业的播音员虽然声音悦耳、发音标准，但他们往往在声音的戏剧效果上有局限性，时常把广播剧中的解说词念得过于客观、冷静。所以在一般情况下，要尽量选择演员来担任广播剧的解说。实在找不到合适的演员，非选择播音员担任解说不可时，导演一定要让他们懂得，此时此刻，他们是演员，而不是播

音员，要去掉播新闻的腔调，让语言亲切一点，口语化一点，戏剧化一点，不用过于响亮、工整，吐字归音不必过于呆板，要注意与全剧的风格统一。

需要提醒的是在初步选完演员之后，最好进行一下试录。用监听放大器把录音播放出来，可以发现是否有两个演员的声音相似的问题，也就是通常所说的声音太"靠"。如果有这种情况，就要考虑更换演员了，因为声音太"靠"会使听众混淆剧中人物，对剧情产生错觉和误解。

许多有经验的导演都会积累演员档案，从年龄、性别、声音、气质、语言表达、演员的可塑性等几个方面做一些记录，多留心舞台、电影、电视等演员的表演。有了这样一份演员档案，对从事导演工作有很大的帮助。在拿到剧本阅读完毕后，就会在脑海中浮现出适合扮演剧中角色的演员。导演对演员熟悉了，工作起来会非常有默契。

二、指导演员

广播剧是声音艺术，它的演出主要是靠演员来完成，即使是英国BBC录制的无对话广播剧《复仇》，也是由11位演员参加演出的。有对话的剧目那就更需要演员进行表演。导演的职责，是指导演员了解和掌握他所扮演的角色。一个演员演戏，最要紧的是要演得真实。所谓演得真实，就是说要在剧本所规定的情境中，演得正确、合理，而且连贯、有发展，无论是思想、感觉、行动，都能与角色相一致。要做到这一步，演员必须努力把握角色在戏里的全部行动过程（包括心理过程）。做演员的，大都不希望导演对他创造人物的过程进行包办代替，但却要求导演能够积极地帮助他。导演一方面是演员创作的共同参加者，另一方面又应站在"旁观者清"的位置上，帮助演员创作。因此，导演可以算作演员创作活动中的一面镜子。

1. 宣读导演阐述

任何一门戏剧艺术，导演都需要向全体工作人员做导演阐述，阐述他为什么要选择这部戏，这部戏的现实意义，以及导演的构思和艺术要求。这是在演员们进入角色之前把自己的想法和要求先提交给演员。通过导演阐述，统一全体演职人员的思想，充分发挥他们的创造力，共同完成广播剧的创作。广播剧

的制作周期短，需要讲求时效，这要求导演的阐述必须精练、细致、具体。除了要阐述剧中的主题思想之外，还要讲艺术构思，即导演对全剧的设想，所要达到的预期效果，以及全剧的风格、节奏，戏的高潮在哪里，重点场次的处理想法，等等，使演员对全剧和每一场戏及音乐、音响效果的运用都有所了解。当然最主要的是对剧中人物的分析，导演要把自己脑子里的艺术形象变成演员脑子里的东西，并通过演员的创造传达给听众。在这个过程中，要诱导演员产生对角色的创作欲望，使他们自觉地进行创作。

导演阐述可以帮助演员正确地理解剧本及人物形象的思想意义。一般来说演员往往很少纵观全剧，而是只注意自己所扮演的角色，因而较难正确理解剧本内容和剧中人物形象的意义。导演还可以帮助演员分析角色的基本行动线、运用声音创造人物形象及体现形象的途径，可以帮助演员选择最好的声音表现方法。

比如广播剧《千条水，总归东》的导演阐述是这样写的：

这个戏表现的是1996年广西发生了百年未遇的特大洪水，威胁着城市的安全和百万民众的生命财产，解放军奉命保护城市的交通枢纽——铁路大桥。大桥旁住着一对盲人老夫妇，当他们得知解放军是来保护他们的家园时，立即投入到拥军的行列中。他们平时以卖小日用品、凉茶度日，生活得并不富裕，而且盲人的生活又有诸多不便。即使这样他们还是把唯一的儿子送到了部队。此时儿子也在外省抗洪救灾。民政部门传来消息，老人们的儿子在抗洪中失踪，而本地护桥的战士中也有一人失踪了。在悲痛中，老人们决定不去部队料理儿子后事了，而要和护桥的战士们在一起，等待那个失踪的战士归来。他们把护桥的战士们都看成自己的儿子，要和他们一起保护自己的家园。本剧重点突出一个"情"字，老人们的爱子之"情"，军民的鱼水之"情"，解放军保护人民生命财产的忘我之"情"，老夫妻相濡以沫几十年的夫妻之"情"，要求演员们在演播中把"情"字贯穿始终。男女主角是盲人，要通过语言把他们的生活特殊性表现出来。剧中的女记者是一个穿针引线的人物，实际上是代表着人民政府在抗洪中所起的作用。政府、军队、人民，是我们国家强盛的基石。戏的高潮是老夫妇最后与全体官兵在大桥上相见，他们用双手抚摸着每一个战士，使全剧的主题升华。老夫妇的儿子在抗洪中牺牲和护桥的小战士的牺牲，使全剧染上悲壮的色彩，震撼人心。这部戏反映的仅仅是抗洪中的一个小侧面，但是主题很大，表现出政府、军队、人民在自然灾害面前万众一心抗洪救灾，不畏

任何艰难困苦，体现出高度的军民团结、军政团结，这是我们这个时代所要提倡的精神。

在表演以及语言处理上，突出人物个性，特别是要把这对盲人老夫妇的特点表达清楚。由于反映的是抗洪救灾，戏的节奏要注意张弛平衡，该松的时候要松下来，语言忌讳一味地大喊大叫，要紧张与抒情相结合，要引人入胜，避免听众听起来很紧张、很累，高潮时一定要催人泪下……

导演阐述既是统一思想，同时又是抛砖引玉，充分调动演员的创造力，发挥他们在表演上的优势，塑造好人物。

2. 组织演员通读剧本

组织全剧演员坐在一起通读剧本，此举有三个作用。

（1）检验所选的演员音色是否合适，所有演员的音色搭配是否合理。

导演选演员只是从心里认定某个演员适合这个角色，或者通过试音确定了角色，但这毕竟是导演和个别演员单独定下来的，而不是和剧中所有演员通过交流来定的。这种选择是否准确，只有在通读剧本中加以验证。所有的演员在一起通读剧本，可以看出音色搭配如何，角色之间关系是否有不合理的地方。在通读剧本中导演要仔细地观察每一个演员的表现，判断他们是否适合这个角色，这是在进入排练录音前的演员调整的机会。

（2）通过演员对台词，看演员们对角色的理解程度，找出毛病，以便在排练中加以指导、修正。

演员们接到剧本后只是有个体的感受和理解，更多的精力是放在自己所扮演的角色上。所有演员在一起通读剧本，加深了整体感，加深了角色之间的相互刺激和交流。通读剧本一般不要求演员太释放音量和情感，只要求他们找准对角色的感觉。导演此时关注的是他们对角色的理解是否到位，是否合理。如果是不谋而合，则是最好不过了。若出现了分歧，甚至是较大的分歧，就需要停下来进行探讨。此时导演一定要虚心倾听演员的理解是否合理，是否有独特的见解，这可能是在创作上出现火花的时候。导演不要简单地否定演员的创作热情。如果演员的理解有道理，甚至很有新意和创造性，导演应该肯定并采用。如果演员对角色的理解不合理，对剧本的理解出现偏差，则应加以纠正。导演和演员对剧本的理解角度不一样，导演是从全局入手，演员则是从局部着眼，因而难免出现分歧。导演在全体通读剧本过程中应该及时发现问题，并找出解

决问题的方法，以便帮助演员找到正确的感觉。

（3）在对台词的过程中进一步完善导演的艺术构思。

导演在剧本的案头准备中，会试图模仿剧中的人物去交流，但他毕竟不是演员，不会把每一个角色都准备得很细，这种准备理性的成分更大一些。可是一旦由演员们来解释这个角色时，他们会用演技活灵活现地再现这个角色，他们的创作是对导演工作的一种刺激，会使导演产生一些新的灵感。所以集体通读剧本也是导演不断完善、修正构思的最好时机。

集体通读剧本是开始排练前非常重要的一环，许多有经验的导演都很重视这项工作。不应该因为排练时间紧而省略这一环节。有的导演一上来就开始排练，在某种程度上压抑了演员的创作热情，对全剧的整体创作是不利的。

三、排戏录音

导演排戏，就是导演运用启发诱导或示范引导的方法，使演员在不断加深对剧本思想内容、对剧中人物理解的基础上，寻找、探索准确的表达台词的方式，并通过话筒的运用，体现出导演对剧本主题思想及人物的解释，体现出导演的思想、导演的情感。排戏可分为三个步骤。

1. 粗排

在粗排中首先要抓住全剧的主线，围绕主线的主要事件，勾画出戏剧冲突、人物关系和人物性格特征的轮廓，筑起全剧的雏形。在这个阶段，要求演员掌握住人物的主要性格特征，取得以角色的身份在规定情境中"行动"的能力。

粗排从哪个角度入手呢？一般是从规定情境入手。导演心里要很清楚：演员的台词表达，或者说演员的表演，是靠什么使听众感兴趣的呢？是靠什么吸引听众、打动听众的呢？是靠演员在特定的规定情境中揭示人物的心理动机。揭示得深、揭示得准，它的感染力、冲击力就强。因为表演艺术的本质就是"规定情境下的行动"，剧本中规定的内部、外部情境是角色的基础。这些规定好了的情境，演员必须相信它，而且只能在规定好了的情境中用人物的方式说人物的话语。没有这些特定的规定情境，人物不可能产生心理动机，也就不可能产生语言与动作，不可能展现出人物的性格。听众听不出人物语言产生的规

定情境，也就不理解演员为什么要说这些台词。因此，在粗排中首先要求演员针对重点戏中角色在规定情境中说了什么话，对谁说的，为什么要说，用什么方式，什么样的语气、语调来说，认真分析，从而掌握人物的主要性格特征和人物的关系。

除此之外，由于人物在规定情境中行动，产生了事件，事件的产生引起了规定情境的变化和发展，这些变化和发展反过来又引起人物行动的变化和发展，所以，还要要求演员随着每段戏的规定情境的不同，把每段戏中的主要台词含义表达清楚。这样，角色在整个剧中的贯串行动清楚了，人物的思想线、感情线才能流畅地表现出来。

在粗排中还要要求演员统一按剧本的风格去研究角色的台词结构，处理所扮演人物的台词，并要求演员在准确把握人物思想感情脉络的基础上，赋予所扮演人物相应的声音基调，检验演员是否把声音与角色的身份、性格结合得比较紧密。

在粗排中，如果能完成以上几项任务，就可以使戏初具规模了。

2. 细排

细排是在粗排的基础上进行的，在细排中要注意五个方面的工作。

第一，进行细部刻画。所谓细部刻画是指抓住剧中能表达人物主要思想活动的台词，以及能表达主要人物性格的台词，深入挖掘台词后面的心理依据，展示出人物的灵魂和鲜明的个性，使人物更加饱满。对潜台词挖掘的深度不同，对人物思想活动的解释就不会相同，从而导致处理台词的方法不同，对人物性格和人物关系的揭示不一样，使主题的表达有深浅之分。导演要指导演员拨正对台词的理解，调整对人物性格及人物关系的揭示，使主题表现得更深刻。

第二，检验角色之间的感情交流。演员准备台词的过程，大部分时候是独立进行的，很多有光彩的对白也是排练前各自构思、读熟的。在粗排时，对话双方会按照各自设计好的办法处理台词，虽然意思表达对了，但容易缺少真实的交流感。在细排的时候，导演要想方设法使人物互相感受对方的思想和情感，通过这种看不见的微妙交流，使人物的对话更有生命力，更富于艺术感染力。

第三，统一台词表现风格。广播剧的演播队伍虽以专业演员为主，有时由于戏的特殊需要，也要请业余演员甚至学生和幼儿园的小朋友参加演出。这些演员都有自己的台词表演风格与特色。导演要把不同的表演风格统一在自然、

逼真、生活化的广播剧台词表演艺术风格的基础上。为什么要强调自然、逼真、生活化呢？因为话筒本身有还原声音、复活声音、夸张声音的特性，犹如电影镜头有夸张演员表演的特性一样，话筒可以把任何声响毫无保留地暴露在听众面前。演员的台词夸张或不真实，传到听众那里也就不真实，不可信，使剧目达不到预期的艺术效果。因此，在细排时，导演要统一台词风格，使之更和谐，更符合要求。

第四，确定台词录音的层次。导演要根据剧情的需要和对台词声音层次的构思，同演员商定台词录音的声音层次。各个剧目对声音层次的处理方法虽然不同，但原则只有一个，就是要达到展示剧情、刻画人物、表达主题的目的。一般是借鉴电影手法，按远景、中景、近景、特写的原则进行处理。有两点需要注意：①帮助演员找到恰当的形体感觉；②声音层次的处理必须与实际生活中的音响相协调，否则也会产生不真实的感觉。

第五，确定台词节奏。广播剧的总节奏是指全剧冲突的张弛与急缓，表现在声音的强弱、主次等有规律地交替，通过节奏的高低起伏、强弱张弛，激发情感、表达感情，使广播剧富于动感。在广播剧中，各种艺术成分都有自身的节奏，语言有语言的节奏，音乐有音乐的节奏，音响也能起到改变全剧节奏的作用。对演员来说，人物心理冲突的发展、人物关系的发展、戏剧冲突的发展，构成广播剧的基本节奏。要把握住全剧的节奏，导演自己首先要准确地感受人物及全剧的内在节奏，才能在细排中对全剧的台词节奏进行梳理和调整。剧中人物的内心冲突及相互冲突都是通过人物的台词表达的，台词的速度、节奏是人物的心理状态的复杂变化过程的表达方式，是全剧节奏的主导部分。

导演要帮助演员通过台词声调的抑扬、快慢、断连、对比、交替的变化，表现人物情绪的变化，体现人物的内心节奏，要使人物的情感和动作在情节发展的各个段落都得到有重点的、不间断的抒发和表现。对叙述戏的处理要做到简洁轻快，不过分渲染，对高潮戏的处理要做到充分展开，人物关系挖深挖透，从而重点突出，浓淡相宜。

3. 录音期间的排练加工

录音过程也是最后的排练阶段。话筒前排练不能多排，特别是激情戏，排多了容易磨疲演员的激情，又不能不排，不排不能调动演员的真情实感。导演要善于掌握录音的最好时机。在这个工作阶段，导演除了要使演员尽快进入规

定情境，找准自我感觉，还要保持清醒的头脑，注意从整体出发，把握全剧的节奏、高潮，对全剧的台词节奏做最后的梳理、调整，力争做到段段有起伏，使高潮更加突出，节奏更加准确、鲜明。

有解说词的广播剧，在这个阶段要求解说的基调与剧情、人物性格特征相配合，与剧目的艺术风格相配合，与全剧的起伏张弛相配合。总之，要使解说词成为全剧自然的、有机的、不可分割的组成部分。

一部广播剧需要排练多少次，没有一定之规，因为它取决于多种因素，如剧本的难易、演员的水平、导演的工作效率等等。但有一点是一定的：没有一个优秀的导演愿意在自己满意之前停止排练。

四、确定音响效果

音响效果是广播剧中除语言和音乐以外的各种声音，是专为配合剧情所设计、配置的种种音响。它是以各种专门器具、技巧的运用和操作，艺术地再现自然界（如鸟叫、风声、雨声、雷电等）和社会生活（如放鞭炮、开动机器、鸣汽笛、撞钟声）以及精神领域或人物的内心活动（包括回忆、想象等）伴随的纷繁复杂的音响，以听觉形象辅助演员表演，烘托场景气氛，刻画人物心理活动，增加艺术感染力。

音响效果可分为有音源音响效果与无音源音响效果两大类。有音源音响效果也可称为"现实性效果"。无音源音响效果可称为"非现实性效果"。有音源音响效果同无音源音响效果的有机结合，可派生出混合性的音响效果。

音响效果在戏剧演出中的作用是：① 加强生活真实感，使演员的表演更加合理，衬托以至表现人物的精神世界，强调人物性格；② 作为剧本情节结构中的某个重要环节的"重音"，使事件激化，推动戏剧冲突和情势的发展；③ 帮助创造特定的环境，描绘剧情的发生时代、地区、季节乃至现实具体的地点，发挥生动刻画客观环境的效果；④ 营造气氛，加强节奏；⑤ 突出全剧的主题，对深化剧本的思想起辅助作用。

剧中的音响，有的在现场录制，称同期声录音，有的在后期合成制作中用人工方法或器具进行模拟或再现，称拟音。随着广播剧在新时期的发展，音响效果越来越显示出它的重要作用和功能，它在衬托人物命运、性格上的优势得

到充分发掘。因此，导演在确定广播剧的音响时，应高度重视音响效果对全剧所起的作用。一般来说，导演不负责选择音响效果的素材，只负责鉴定素材，选材的任务交给音响效果工作者去完成，并调动他们的艺术创造性。有人把音响工作者称为"不出场的演员"，这是很有些道理的，因为音响效果在剧中是一个很重要的表演因素，可以起到语言无法起到的作用。

导演拿到一个剧本，确定了该剧的风格之后，就应该找音响工作者提出自己的要求和设想，也就是确定该剧的音响效果是什么风格。如果剧本是写实的，为了营造真实的环境氛围，这个剧就应该多设计一些真实、细致的音响，环境音响可以考虑远、中、近三个层次。

在广播剧的制作中，一般使用两种音响效果，一种属于资料性的音响，一种属于模拟性的音响。资料性的音响是指已经录制好的音响资料，例如风声、雨声、雷声和自然界的其他声响，各种动物的叫声，火车声、汽车行驶声，战争中的枪炮声等。这种资料有的可以在市场上购买，有的则需要音响工作者为一部戏专门去采录。对这种资料的运用，主要是根据戏的需要进行剪裁、加工。例如：表现狂风暴雨之夜，就是把风声、暴雨声、雷鸣声三种资料有机地合成在一起，作为戏的背景音响。

在使用资料性音响时应注意以下几个方面。

一是精练性。描写生活事物的音响效果应当是真实的，但在使用时须是精练的，不能把任何一个生活细节都用音响效果去表达。例如，排一个工厂的戏，就一个劲儿地表现马达的声音，结果除了给听众以烦躁的感觉外很难说得上有什么感染力，不仅不能增强气氛，反而会使剧情遭到破坏。要清楚地记住，环境音响效果只是"背景"，辅助演员的对话和表演，不能让"背景"成为主要的部分。用简洁的手法，选择有代表性的音响，是音响工作者的责任。还是上面的例子，如果需要表现长时间停留在马达轰鸣的车间，那么导演应巧妙地通过改变混音方式，把对话逐步转移到比较安静的时空，让听众能够听清楚对话，让音响真正变成背景。

二是情绪性。环境音响效果的使用，在帮助听众了解环境情况之外，有时还可以使听众感到事情发生时人的情绪。因此，音响效果必须在与剧情密切联系的前提下，经过选择和提炼。不要泛泛地使用，应该是艺术化地使用。例如广播剧《二泉映月》中，阿炳被李老虎打瞎眼睛后，扔到太湖岸边，琴妹不肯受李老虎的污辱，跳水自尽，此时太湖水声拍岸的音响效果猛烈推出，渲染出

一种令人愤然的情绪。

三是象征性。声音有象征意义，比如喜鹊叫象征吉祥，乌鸦叫表示凶兆，蝉鸣反映烦躁，狗叫暗示紧张急促，等等。不过，这些象征性的音响效果用多了，听众虽然听得明白，却会失去新鲜感。所以，在运用象征性音响效果时，还要不落俗套，注意创造新的音响语言。但又要注意不要故弄玄虚，太"玄"的音响不仅不能引起人们丰富的想象，反而会使人莫名其妙，不知所云，破坏了艺术效果。

模拟性的音响效果即道具音响效果。导演录戏时，有的音响效果是后期制作时选配，有的音响效果则要在同期录音时同语言和形体动作一道进行录音，这时就得准备必要的道具，随着演员的表演一起制造音响效果。

模拟效果一定要做到该是什么声音，就得像什么声音的程度，做到以假乱真，这方面音响工作者们都有丰富的经验。他们的手里、脚下可模拟出各种各样、千变万化的逼真的音响效果，例如用两块绞在一起的木头，模拟出开关门的声音、船的摇橹声、坐花轿颤悠的声响。模拟的音响都是经过话筒放大而形成的，导演应鉴定他们模拟的程度，像与不像，等等。现在，随着科技的飞速发展，利用电子合成器也可以模拟许多音响，但也需要检验它模拟的真实性，力图做到不是原声胜似原声。

音响效果在广播剧里还有一个特点：当我们欣赏一部优秀的广播剧时，随着剧情的发展，我们沉浸在故事之中，此时，我们应该感觉不到音响效果的存在，它已与剧中的故事交融为一个整体。如果我们在听广播剧时，被一些不合理、不真实的音响打断思路、跳出剧情，这样的音响效果在剧中就是败笔。

五、确定音乐素材

音乐是强化广播剧情感色彩的重要手段。它在广播剧中起着烘托人物思想、渲染场景气氛及间隔时空的重要作用。为每部广播剧的音乐把关，是导演必须做好的工作之一。

广播剧的音乐设计有两种形式。

1. 作曲

广播剧的音乐设计采用全新作曲是最佳的选择。每一部广播剧都具有自己

的个性，剧中的音乐应该与剧的风格相一致。导演根据剧情提出要求和设想，作曲者据此进行音乐创作，这样创作出来的音乐和剧情较贴切，能很好地发挥音乐在剧中的作用。但作曲的费用相对比较高，尤其是采用乐队录制，费用就更高。目前电子合成器作曲比较普遍。广播剧是低成本、制作周期短的剧种，不需要每一部广播剧都采用作曲方式。作曲虽然是最佳选择，但不是唯一的选择。

2. 配乐

配乐是广播剧音乐设计的另一种形式。它是从积累的音乐素材中选择、加工，通过巧妙的截取、组合，获得新的旋律。这种形式比较节省费用、精力和时间，是目前广播剧采用最多的一种形式。

导演在设计音乐时要与配乐工作者研讨如下几方面的问题。

（1）考虑剧作的题材和样式，确定采用什么样的音乐形象来表现。在广播剧中，剧作的基调（如悲剧的、喜剧的等）和特定的情节（如战斗的、反抗的、愤怒的、悲哀的、喜悦的等）应善于借助音乐的暗示手段，来强化感染力量。比如一部喜剧的音乐，就要在明朗、愉快、活泼等情感上下功夫。在题材上，古代题材、儿童题材、神话或科幻题材等，要用不同的音乐形象加以表现。

（2）商谈剧作的主题音乐的设计。主题音乐设计得好，有助于刻画剧中人物和展示人物的内心世界。设计什么样的音乐形象为好，要根据剧作的主题来决定。确定之后，使它在剧中处于主导的地位，有计划地贯穿和发展，起到加深剧作主题的作用。

（3）对剧本中的抒情性台词和叙述性的段落中那些富于情感的台词，可以请配乐工作者进行配乐，用音乐烘托语言，加强情绪渲染。音乐的处理要起到"烘云托月"的作用，不可"喧宾夺主"，影响语言的清晰度，产生副作用。

（4）用音乐描绘生活场景的气氛。用哪些音乐描绘出历史的、时代的气氛，民间的、风俗性的生活特征，导演要有明确的要求，与配乐工作者协商设计。

（5）掌握音乐的节奏、速度。每部戏都有一定的节奏和速度，每场戏也有一定的节奏和速度，因此音乐的节奏、速度也要有区别。一般来说，音乐节奏、速度与戏的节奏、速度相一致，这叫统一节奏。还有的是音乐节奏、速度与戏的节奏、速度相反，形成对比，这叫复合节奏。复合节奏具有"紧拉慢唱"的

效果。

（6）重视短小旋律的应用。在广播剧中，常常会遇到一些人物心理变化的描写，或者是特定环境的描写，由于剧情的关系，大段音乐不好加进去，导演在这里运用一些短小的旋律，比如几个乐句，或是一个长音等等，立即就会对剧情产生渲染，造成某种玄妙的感觉。合理、巧妙地运用短小的旋律，也是强化音乐在剧中所起的作用，导演在与配乐工作者一道设计音乐时应对此有足够的重视。

配乐作为广播剧常用的一个手段，也有它的不足，主要是受积累的素材的局限。配乐素材要进行不断的更新。常用重复的素材，听众的新鲜感就会少一些。

无论是作曲还是配乐，导演作为全剧的组织者，其把关作用是十分重要的，对全剧的音乐设计事先要有要求，要审听小样，绝对不能把遗憾带到后期合成中去。

六、合成制作

演播录音完成后，配乐、配效合成制作是一件细致、磨人的活儿。音乐哪里起？哪里落？音效对应的环境对不对？多大音量？要一个段落一个段落地编辑，一遍又一遍地听，反复感觉，直到全部完成。

合成阶段，有几件事需要格外小心。

首先是音色、音量的均衡。因为录音可能不是同一个演员演播，不是同一位录音师操控，不是同一天进行，甚至不是同一个录音间完成……因此，需在合成之前先行加工处理，使音色、音量"同质化"。比如笔者的学生课外实践做的广播剧，居然是男主角在甲地、女主角在乙地，隔空对戏，自说自话自己录，通过网络发录音，最后由当导演的用自己的电脑合成，令笔者"大开眼界"，联想颇多。

其次是搭配的"分寸"。台词、解说、音乐、音响，诸元素接、搭、叠加的时候，"分寸"非常重要。过强、过弱、过紧、过慢，都不成。

其三是重场戏，合完之后马上检验，是否达到了让人哭、让人笑、让人激动、让人愤怒等预期效果？如果没有，什么原因？缺什么补什么，当即解决。

最后是全剧的总体节奏。迟、疾、顿、错，起、承、转、合，应像山脉起伏，像河流蜿蜒。当全剧铿锵地或委婉地收束之后，导演听完"报尾"，应是长出一口气："哦……值了。"

第四节　广播剧制作人的支持与配合

前面具体说了广播剧导演的工作流程，然而若没有广播剧制作人的支持与配合，导演很难成事。以下根据孙以森和胡培奋两位前辈在全国广播剧培训班上的讲课，来说明这个问题。

在广播剧领域内，过去是没有"制作人"这个岗位的。我们有编剧，有导演，有音乐、音效编辑，有录制工程人员，也有责任编辑，但很少有人提到"制作人"。原因很简单，因为在计划经济年代，有相当长的阶段，主要是中央电台和省级电台生产广播剧。这些电台大都有一个行当比较齐全的广播剧制作团队，由团队的负责人掌控全局，不需要另设什么制作人。一些生产能力比较强的省台，大都设有广播剧科组，拥有一批广播剧专业人才。20世纪90年代以后，情况发生了变化。一是，电台也要逐步跟上市场经济的步伐，不可能长期养活一个五脏俱全的广播剧制作团队；二是，原有的专业人员逐步离休退休，很难补充；三是，1988年广电部设立了广播剧政府奖，并从1990年起开始评选，1995年广播剧又进入了"五个一工程"奖，在评奖机制的激励下，一些地市级电台、区县级电台也开始关注并生产广播剧。由于以上原因，一些过去拥有广播剧制作团队的电台，逐步把策划生产任务交给了可以胜任这项工作的专人；过去原本没有制作团队的电台，还有那些从头做起的电台，无法组建团队，也大都把这项任务交给专职的或兼职的人员负责。由此可以看出，"广播剧制作人"的出现不是偶然的，从某种意义上也可以说，它是广播由计划经济逐步走向市场经济的产物。

广播剧制作人是一部广播剧从策划到制作完成、从始至终负责到底的关键人物。从选定题材，到为编剧提供素材，组织采访，对创作人员提出创作要求，论证修改剧本，定稿，组建剧组，做好经费预算，监督制作，修改成品，到制作完成，每个环节都要懂，能随时发现问题、解决问题，排除各种困难，确保

剧目的优质完成。广播剧制作人一般是一家电台领导指定的、对广播剧制作规律相对比较熟悉的人，代表电台监督导演的艺术创作和经费支出，同时也协助导演安排具体的日常事务。

设有广播剧制作人的电台，广播剧的生产一般是能够有序进行的。如果制作人的经验丰富一些，素养高一些，组织能力强一些，再加上台领导重视一些，支持的力度大一些，这个台的广播剧的发展肯定会快一些，作品的质量也肯定会逐步提高。这期间，制作人与导演的配合至关重要。

首先，制作人要给导演充分的创作时间，才能保证作品的艺术质量。

一个导演通过二度创作把文学剧本变成声音艺术，需要做一系列的功课，也就是导演的案头工作。这个案头工作做好了才能进录音棚。他需要时间去理解、去思索。如果时间太紧，导演的功课没有做好，就进了录音棚，那节目肯定会粗糙。这一点笔者深有体会，多看一遍剧本，多思考，多分析，做出来的节目就会精致一些。几分耕耘几分收获。所以制作人想要出精品，别着急，给导演多留一点创作的时间，让导演把剧本吃透，在选演员、配音乐、配音响方面有充分构思的余地。

其次，制作人如果能让导演提前介入，能提高成功的把握。

制作人确定题材以后，让导演提前进入，和编剧一起进行采访、做准备，大有好处，深圳台的广播剧《雨后彩虹》就是成功的范例。这部剧讲的是深圳高级中学一个少年合唱团在国际上得了很多奖的故事。制作人邀请胡培奋导演亲临现场，那是2006年的8月份，去合唱团采访的时候，胡培奋请了深圳台的录音师一同前往。故事原型是一个群体，要表现群体的话，肯定会有很多群众场面。合唱团老师排练的时候，四五十个孩子排练的细节，还有孩子们的聊天、打闹、开玩笑，胡导他们把这些自然音响都随机录下来了。那时候剧本还没有完成，但她相信这些到时候肯定会有用的，后来果真都用上了。另外，根据以往的一些经验，胡导还设置了一些规定情景，让一个孩子讲笑话，大家哈哈笑，录下现场音响……做儿童戏不可能请很多群众演员，群戏总是要反复录几遍。这次不用这样了，完全是真实的。排练场的空间的感觉，钢琴的声音，指挥棒敲打的声音，都非常好听，空间感真实。制作人让导演提前介入采风录音，为二度创作提供了素材，录出来的戏真实生动。

第三，制作人要在导演进棚以前，严格把好剧本关。

进棚录音之前，制作人严把剧本关是非常重要的，一定要把一个最后敲定

的完完整整的剧本交到导演手中。剧本中政策性、原则性很强的重要的台词，最好在录音前确定下来，一旦节目做成了，再修改真是很麻烦。这一点有的制作人做得非常好。胡培奋曾经和北京电台合作过广播剧《京城第一家》，这是个政策性比较强的作品，表现了改革开放初期北京第一个私人餐馆的事情。剧本曾经试录过一次，征求了各方面的意见之后，剧本做了很大的修改。正式录音的前一个晚上，胡导给制作人邵军打了一个电话，说我明天要录音了，剧本还有什么要修改的吗？邵军连夜把四集广播剧一个字一个字地看好，然后打来电话，说有七八处台词需要修改。胡导当时特别感动。邵军很忙，他是北京文艺台的台长，他这么严谨的工作作风，是值得许多制作人学习的。导演都希望制作人仔细研究剧本，把一切的问题，都消灭在录音前。如果制作人自己没有把握，可以请示领导。有的领导说你们先录出来听听再说，这是让导演很头痛的，特别是演员台词的部分，一旦修改，会给各环节都造成影响。

第四，制作人严谨有序的工作，是打造广播剧精品的重要保障。

广西台的制作人杨海燕特有的一套工作程序，可作为范本。

第一步，把自己确定的题材的有关素材提前寄给约定的导演，让导演提前了解广播剧将要表现的内容。

第二步，剧本初稿形成后，专门征求导演的意见，同时把剧本讨论时专家和领导的意见整理成文字寄给导演。

第三步，剧本定稿后，投入制作前，主动把剧相关的有特色的音乐素材寄给导演。杨海燕本来做过音乐编辑，所以对广西的音乐很了解。广西有多个民族，她的每个戏都是表现不同的民族，每个民族都有独特的音乐旋律，她提供的这些音乐素材对于作曲来说非常重要，不但为作曲提供了方便，而且增加了音乐特色的准确度。除了音乐素材外，她还经常把剧中属于广西特有的音响效果提前录好，比如连续剧《柳州刺史柳宗元》中有铜鼓的声音，她为了追求历史的真实，主动带着录音师到几十里外采录铜鼓的音响，录之前还特意打电话问导演有什么要求。录制广播剧《大地的思念》，需要广西特有的对歌，北京的声乐演员唱不出来广西特色的对歌，她就在南宁录了广西少数民族歌手班唱的对歌，一听就是广西特色的。这些音响放在剧中，大大增加了民族特色，也很好听。

优秀的制作人，总是把广播剧当作一个工程去做，能够在与导演的配合中，为广播剧锦上添花。

思考题

1. 广播剧导演工作的前期准备有哪些？
2. 广播剧选演员要考虑哪些条件？
3. 广播剧制片人和导演应该如何配合？

参考文献

1. 王雪梅. 中国广播文艺广播剧研究［M］. 北京：北京广播学院出版社，2003.
2. 丛林. 广播精品探析［M］. 北京：北京广播学院出版社，2002.
3. 朱宝贺，林长风. 广播剧导演艺术［M］. 北京：中国广播电视出版社，2001.
4. 何立，主编. 艺术词典［M］. 北京：学苑出版社，1999.
5. 胡培奋. 浅谈广播剧的导演艺术［J］. 中国广播，1999（9）.
6. 桂青山. 影视剧本创作教程［M］. 北京：北京师范大学出版社，2004.
7. 王伟国，主编. 电视剧策划艺术论［M］. 北京：中国传媒大学出版社，2006.
8. 曾庆瑞. 电视剧原理（第二卷·文本论）［M］. 北京：中国传媒大学出版社，2007.
9. 张觉明. 实用电影编剧［M］. 北京：中国电影出版社，2008.
10. ［美］罗伯特·麦基. 故事［M］. 周铁东，译. 北京：中国电视出版社，2001.
11. 杨燕. 电视戏曲论纲［M］. 北京：中国广播电视出版社，2000.
12. 王国臣. 广播影视文学脚本创作［M］. 杭州：浙江大学出版社，2003.

北京大学出版社 教育出版中心 精品图书

大学之道丛书

哈佛：谁说了算	[美] 理查德·布瑞德利 著 48元
麻省理工学院如何追求卓越	[美] 查尔斯·维斯特 著 35元
大学与市场的悖论	[美] 罗杰·盖格 著 48元
现代大学及其图新	[美] 谢尔顿·罗斯布莱特 著 60元
美国文理学院的兴衰——凯尼恩学院纪实	[美] P.F.克鲁格 著 42元
教育的终结：大学何以放弃了对人生意义的追求	[美] 安东尼·T.克龙曼 著 35元
大学的逻辑（第三版）	张维迎 著 38元
我的科大十年（续集）	孔宪铎 著 35元
高等教育理念	[英] 罗纳德·巴尼特 著 45元
美国现代大学的崛起	[美] 劳伦斯·维塞 著 66元
美国大学时代的学术自由	[美] 沃特·梅兹格 著 39元
美国高等教育通史	[美] 亚瑟·科恩 著 59元
美国高等教育史	[美] 约翰·塞林 著 69元
哈佛通识教育红皮书	哈佛委员会撰 38元
高等教育何以为"高"——牛津导师制教学反思	[英] 大卫·帕尔菲曼 著 39元
印度理工学院的精英们	[印度] 桑迪潘·德布 著 39元
知识社会中的大学	[英] 杰勒德·德兰迪 著 32元
高等教育的未来：浮言、现实与市场风险	[美] 弗兰克·纽曼等 著 39元
后现代大学来临？	[英] 安东尼·史密斯等 主编 32元
美国大学之魂	[美] 乔治·M.马斯登 著 58元
大学理念重审：与纽曼对话	[美] 雅罗斯拉夫·帕利坎 著 35元
学术部落及其领地——知识探索与学科文化	[英] 托尼·比彻 保罗·特罗勒尔 著 33元
德国古典大学观及其对中国大学的影响	陈洪捷 著 22元
大学校长遴选：理念与实务	黄俊杰 主编 28元
转变中的大学：传统、议题与前景	郭为藩 著 23元
学术资本主义：政治、政策和创业型大学	[美] 希拉·斯劳特 拉里·莱斯利 著 36元
什么是世界一流大学	丁学良 著 23元
21世纪的大学	[美] 詹姆斯·杜德斯达 著 38元
公司文化中的大学	[美] 埃里克·古尔德 著 23元
美国公立大学的未来	[美] 詹姆斯·杜德斯达 弗瑞斯·沃马克 著 30元
高等教育公司：营利性大学的崛起	[美] 理查德·鲁克 著 24元
东西象牙塔	孔宪铎 著 32元

学术规范与研究方法系列

社会科学研究方法100问	[美] 萨子金德 著 38元
如何利用互联网做研究	[爱尔兰] 杜恰泰 著 38元
如何为学术刊物撰稿：写作技能与规范（英文影印版）	[英] 罗薇娜·莫 编著 26元
如何撰写和发表科技论文（英文影印版）	[美] 罗伯特·戴 等著 39元
如何撰写与发表社会科学论文：国际刊物指南	蔡令忠 著 35元
如何查找文献	[英] 萨莉拉·姆齐 著 35元
给研究生的学术建议	[英] 戈登·鲁格 等著 26元
科技论文写作快速入门	[瑞典] 比约·古斯塔维 著 19元
社会科学研究的基本规则（第四版）	[英] 朱迪斯·贝尔 著 32元
做好社会研究的10个关键	[英] 马丁·丹斯考姆 著 20元
如何写好科研项目申请书	[美] 安德鲁·弗里德兰德 等著 28元
教育研究方法：实用指南	[美] 乔伊斯·高尔 等著 98元
高等教育研究：进展与方法	[英] 马尔科姆·泰特 著 25元
如何成为论文写作高手	华莱士 著 32元
参加国际学术会议必须要做的那些事	华莱士 著 32元
如何成为卓越的博士生	布卢姆 著 32元

21世纪高校职业发展读本

如何成为卓越的大学教师	肯·贝恩 著 32元
给大学新教员的建议	罗伯特·博伊斯 著 35元
如何提高学生学习质量	[英] 迈克尔·普洛瑟 等著 35元
学术界的生存智慧	[美] 约翰·达利 等主编 35元

给研究生导师的建议（第2版）
　　　　　　　　　　　　　　　[英] 萨拉·德拉蒙特 等著　30元

21世纪教育科学系列教材

现代教育技术——信息技术走进新课堂	冯玲玉 主编	39元
教育学学程——模块化理念的教师行动与体验	闫 祯 主编	45元
教师教育技术——从理论到实践	王以宁 主编	36元
教师教育概论	李 进 主编	75元
基础教育哲学	陈建华 著	35元
当代教育行政原理	龚怡祖 编著	37元
教育心理学	李晓东 主编	34元
教育计量学	岳昌君 著	26元
教育经济学	刘志民 著	39元
现代教学论基础	徐继存 赵昌木 主编	35元
现代教育评价教程	吴 钢 著	32元
心理与教育测量	顾海根 主编	28元
高等教育的社会经济学	金子元久 著	32元
信息技术在学科教学中的应用	陈 勇 等编著	33元
网络调查研究方法概论（第二版）	赵国栋 著	45元

西方心理学名著译丛

拓扑心理学原理	[德] 库尔德·勒温 著	32元
系统心理学：绪论	[美] 爱德华·铁钦纳 著	30元
社会心理学导论	[美] 威廉·麦独孤 著	36元
思维与语言	[俄] 列夫·维果茨基 著	30元
人类的学习	[美] 爱德华·桑代克 著	30元
基础与应用心理学	[德] 雨果·闵斯特伯格 著	36元
格式塔心理学原理	[美] 库尔特·考夫卡 著	75元
动物和人的目的性行为	[美] 爱德华·托尔曼 著	44元
西方心理学史大纲	唐钺 著	42元

心理学视野中的文学丛书

围城内外——西方经典爱情小说的进化心理学透视
　　　　　　　　　　　　　　　　　　熊哲宏 著　32元

我爱故我在——西方文学大师的爱情与爱情心理学
　　　　　　　　　　　　　　　　　　熊哲宏 著　32元

全国高校网络与新媒体专业规划教材

文化产业概论	尹章池 著	38元
网络文化教程	李文明 著	39元
网络与新媒体评论	杨 娟 著	38元
数字媒体导论	尹章池 著	39元
网络新媒体实务	张合斌 著	39元
网页设计与制作	惠悲荷 著	39元
突发新闻报道	李 军 著	39元
视听新媒体节目制作	周建青 著	45元

21世纪教育技术学精品教材（张景中 主编）

教育技术学导论（第二版）	李 芒 金 林 编著	33元
远程教育原理与技术	王继新 张 屹 编著	41元
教学系统设计理论与实践	杨九民 梁林梅 编著	29元
信息技术教学论	雷体南 叶良明 主编	29元
网络教育资源设计与开发	刘清堂 主编	30元
学与教的理论与方式	刘雍潜	32元
信息技术与课程整合（第二版）	赵呈领 杨 琳 刘清堂	39元
教育技术研究方法	张屹 黄磊	38元
教育技术项目实践	潘克明	32元

21世纪信息传播实验系列教材（徐福荫 黄慕雄 主编）

多媒体软件设计与开发	32元
电视照明·电视音乐音响	26元
播音主持	26元
广告策划与创意	26元

21世纪教师教育系列教材·专业养成系列（赵国栋主编）

微课与慕课设计初级教程	40元
微课与慕课设计高级教程	48元
微课、翻转课堂与慕课实操教程	188元
网络调查研究方法概论（第二版）	49元